影视与传播丛书

当代电视艺术的视觉性思维

DANGDAI DIANSHI YISHU DE SHIJUEXING SIWEI

王贤波 ◎ 著

中山大学出版社

·广州·

版权所有　翻印必究

图书在版编目（CIP）数据

当代电视艺术的视觉性思维/王贤波著. —广州：中山大学出版社，2019.3
（影视与传播丛书）
ISBN 978-7-306-06572-8

Ⅰ. ①当… Ⅱ. ①王… Ⅲ. ①电视评论—视觉—审美 Ⅳ. ①J905

中国版本图书馆 CIP 数据核字（2019）第 012962 号

出 版 人：王天琪
策划编辑：邹岚萍
责任编辑：邹岚萍
封面设计：曾　斌
责任校对：靳晓虹
责任技编：何雅涛
出版发行：中山大学出版社
电　　话：编辑部 020-84110771，84113349，84111997，84110779
　　　　　发行部 020-84111998，84111981，84111160
地　　址：广州市新港西路 135 号
邮　　编：510275　传　真：020-84036565
网　　址：http://www.zsup.com.cn　E-mail：zdcbs@mail.sysu.edu.cn
印 刷 者：佛山市浩文彩色印刷有限公司
规　　格：787mm×1092mm　1/16　13.25 印张　267 千字
版次印次：2019 年 3 月第 1 版　2019 年 3 月第 1 次印刷
定　　价：39.00 元

如发现本书因印装质量影响阅读，请与出版社发行部联系调换

本书为江苏省哲学社会科学后期资助项目"当代电视艺术的视觉性思维"（16HQO47）成果，并获得金陵科技学院高层次人才引进计划资助

作者简介

　　王贤波，博士，金陵科技学院动漫学院副院长、副教授，江苏省"青蓝工程"中青年学术带头人。近些年先后主持江苏省高校哲学社会科学重点项目、江苏省哲学社会科学后期资助项目、江苏省哲学社会科学界联合会重点项目等课题，在《现代传播》《中国广播电视学刊》《当代电视》《青年记者》等刊物上发表学术文章近20篇。

内容简介

从 20 世纪 80 年代开始，随着电视内容的不断丰富，围绕电视艺术的理论研究越来越多，包括"电视艺术学""电视美学""电视艺术哲学""电视文化学"等，之后，随着高校电视艺术学科的建设和发展，一些学者又运用社会学、心理学理论对电视艺术展开了丰富的研究。然而，近些年，网络新媒体内容的丰富以及电影产业的繁荣转移了学者们对电视艺术的关注，电视艺术的理论研究逐渐变冷，而围绕不断出新的电视节目的现象分析则成为电视研究的主体。

本书从视觉文化的角度来解读当代电视艺术的特征，围绕电视艺术中较为主流的电视艺术类型和亚类型，包括电视音乐、电视综艺、电视剧、电视纪录片、电视广告等，结合文本分析，从艺术审美、传播法则、技术变革等多个角度出发，分析了当代电视艺术的视觉文化特征，丰富了当代视觉文化研究和电视艺术美学研究的内容体系。

自 序

党的十八大以后，从政治角度来理解，中国进入了新的时代，社会的主要矛盾正在发生变化。研究者们开始以新的政治学话语研究新时代的哲学和社会学命题。在政治学研究的大框架下，文化研究作为意识形态研究的一部分，也进入了一个新的时期。"文化自信"作为一种政治态度，从上层决策机构到底层社区，每一层级的工作者都在自觉或不自觉地传播新时期的文化思想。

回归到文化研究的美学话语体系，如何界定今天我们所处的时代，已不再是一个简单的命题。"后现代""消费社会时代""后殖民主义时代""视觉文化时代"等，不同的学者对之给予了具有时代性的不同的界定。时代还是我们所处的这个时代，只不过不同的学者给予了不同的观察角度和研究维度。与政治宣传和政治生态话语建构的目的不同，美学研究并不需要在统一时代的话语之后才可以著书立说，很多时候学者的观点会延续几个世纪而不能被接受，有些观点甚至一出现就得不到认可，但是哲学还是会坚持自己固有的研究话语体系，分析时代的美学命题。例如，在美学研究领域，一些基础性的命题至今无法确认，包括"美是什么""美学是什么""美学的研究对象是什么"等，但是，这些未定的命题并不影响美学研究的进程，反而因为其未定、因为其分歧给了美学充分的发展动力，让美学体系的建设获得了充分的发展，形成了不同的研究体系和流派，更重要的是，这样的研究给了美学研究一个开放和包容的空间，为形形色色的艺术形态发展提供了理论的背书。如，弗洛伊德的精神分析学思想给予"超现实主义"绘画支持，符号学美学给予抽象主义理论支撑，等等。艺术的繁荣与时代美学命题的研究密不可分，它们像一对双生儿，天然地相互依赖，互通互联，共同发展。

本书要探讨的是关于电视艺术的美学，这是一个足够开放的领域。说其开放，是基于以下三点原因：

第一，电视艺术这一形态存不存在？这并没有一个定论。许多学者至今不承认电视艺术的存在。如果存在一门电视艺术，那么，电视艺术研究的对象是什么，电视艺术的类型和体系包括哪些，等等，这些都是开放性的命题，到目前为止，尚未产生一

套绝对规范性的研究话语。

第二，电视艺术的研究有没有必要？学者们为什么要花费精力去研究电视这样一个对象，并且还要从艺术学、美学的角度来研究？电视观众每天打开电视，只要调好遥控器，就可以欣赏电视了，他们是不会先去看有关电视艺术研究的书籍然后再来看电视的。即使是电视艺术研究的专家们，他们也未必就能从电视节目中获得比普通观众更多的体验，电视艺术的研究对于普通电视观众来说是没有必要的。也有的观点认为，电视艺术的美学研究是在改变电视艺术的生态环境，它像一把无形的尺子，影响和规范着当前的电视艺术的发展，只不过观众还不能直接感知到而已。

第三，电视艺术的研究属于哪个领域？传统的绘画、音乐和文学等艺术形态，因为出现时间久，其基本的研究话语体系还是比较完备的。从美学史的角度来看，每一个历史时期都有不少美学家涉猎这些传统艺术研究领域，形成了一些基本的美学研究话语体系。即使是19世纪末诞生的电影艺术，其研究的艺术合法性问题也没有电视艺术这么突出。更重要的是，近代多数美学学者给予了电影艺术正面的回应。而对于电视艺术，很多的学者并非从艺术学和美学角度出发加以关注，反而是传播学、社会学、文化学层面的课题成果更多，一些经典的论述也多存在于这些领域。因此，身处这个时代，电视艺术研究工作是否有价值，成为每一个研究电视艺术现象的学者需要思考的问题。

在移动互联网盛行之前，电视作为人们日常生活中主要的娱乐方式和陪伴方式，对现代人的影响是非常深远的，"电视儿童"成为今天许多中青年人成长过程中的标签，他们从小就接触电视荧屏，电视担当起了保姆、教师甚至好伙伴的角色。电视一方面让人减少交流，变成单向度的交流，另一方面又为那些需要陪伴的人提供了理想的精神伙伴。即使在今天移动互联网盛行的时代，大众对电视的依赖性并没有出现断崖式的下降，与互联网的不可预见性相比，电视因为涉及大众传播，反而被认为是安全、可靠的媒体，是家长推荐给孩子作为娱乐的主要礼物。今天的电视仍然影响着青少年，伴随着他们成长，并通过他们来影响未来社会的发展。这个时代，我们仍旧需要有人去研究电视这个领域，让它能够更好地为我们服务。

对于电视荧屏中客观存在的丰富的电视艺术形态（亚艺术形态①），单纯从美学角度来研究会受到许多的局限，特别是电视的功能属性和商业属性等，很难纳入传统的美学研究话语体系中。因此，需要将电视艺术放到更大的时代命题中进行研究，这

① 亚艺术形态：是指具有电视艺术的基本类型特征，但同时又融合了其他非艺术特征的电视节目形态，其内容本身具有多义性和多主题等特点，可以从不同角度和研究维度进行研究，包括电视综艺节目、电视广告类节目等。

就是本书的研究视角,从文化的层面来分析当代的电视艺术。具体而言,是从今天的"视觉文化"的研究体系出发来研究电视艺术,结合文化的传播、文化的演变等文化学命题来思考当代的电视艺术现象。而之所以选择"视觉文化"研究的角度来切入,原因主要有以下几点:

第一,视觉文化研究的话语体系与电视艺术本身的表现形式之间关系更贴近。视觉文化研究的核心在于"看"和"看"引发的社会文化心理研究,它包括"看"的对象研究、"看"的主体性研究以及"看"的文化意义研究等,其中,围绕"看"的内容、动机、行为模式、社会文化心理等的研究共同构成了今天的视觉文化研究的主要内容体系,而这一套话语体系对于当前的电视艺术研究而言较为理想。电视艺术作为一种视听艺术,承载着社会的文化变迁,影响着收视人群的文化心理建构,是视觉文化研究中最常见的内容。

第二,电视艺术及其衍生内容目前已经成为视觉文化主要的研究对象。从研究对象的角度而言,电视艺术反过来为视觉文化研究提供了丰富的内容和不断变化的新形态。电视艺术与文学、音乐、电影等其他艺术形态比较而言,艺术属性是最弱的,但是它却天然地与时代的文化相关联,影响着大众的日常生活,营造着时代的文化氛围。它比其他艺术形态更具大众基础,对个人的影响力更大、更广,因此是较为理想的视觉文化研究对象。

<div style="text-align: right;">2018 年 11 月</div>

目　　录

绪　论 …………………………………………………………………………… 1
　　一、研究背景与问题缘起 ……………………………………………… 1
　　二、研究现状及目标 …………………………………………………… 5
　　三、本书的研究方法、思路 …………………………………………… 9

第一章　视觉文化时代的电视艺术 …………………………………………… 11
　第一节　视觉文化时代艺术批评的转向 …………………………………… 11
　　一、视觉文化与视觉艺术 ……………………………………………… 11
　　二、视觉文化研究的对象 ……………………………………………… 14
　　三、视觉文化研究的艺术批评方法 …………………………………… 15
　第二节　图像时代的电视艺术批评 ………………………………………… 17
　　一、电视艺术合法地位的危机 ………………………………………… 17
　　二、电视艺术的文化属性定位 ………………………………………… 17
　第三节　电视艺术的审美特征 ……………………………………………… 20
　　一、电视艺术的多元分类体系 ………………………………………… 21
　　二、电视艺术审美的多层级特征 ……………………………………… 23
　　三、电视艺术批评的多维视角与独特性 ……………………………… 25

第二章　电视艺术的"收"和"看" ………………………………………… 28
　第一节　视觉艺术审美方式的变迁 ………………………………………… 28
　第二节　浏览：电视艺术内容的浅层阅读 ………………………………… 31
　　一、"浏览"式接收的浅阅读特征 …………………………………… 31
　　二、"浏览"式接收的内在必然性 …………………………………… 33
　　三、"浏览"式接收中展现的视觉权力的博弈 ……………………… 34
　第三节　围观：电视艺术欣赏的目的性和集体性 ………………………… 36

　　　一、"围观"的界定 …………………………………………………… 36
　　　二、电视"围观"产生的原因 …………………………………………… 37
　　　三、电视艺术"围观"式审美的影响 ………………………………… 39
　第四节　静观：电视艺术审美中的精英思维 ……………………………… 41
　　　一、电视艺术"凝神观照"式审美接受的表现 ……………………… 42
　　　二、"静观"式审美的文化功能 ……………………………………… 44
　第五节　窥视：电视艺术阅读中的"窗"意识 …………………………… 46
　　　一、影视艺术接受中的"窥视"行为 ………………………………… 46
　　　二、电视艺术"窥视"的"视窗"特征 ……………………………… 47
　　　三、电视观众"窥视"行为的对象和心理 …………………………… 48

第三章　电视艺术创作与视觉消费 ……………………………………… 51
　第一节　艺术创作的美学解读 ……………………………………………… 51
　　　一、艺术创作是一种劳动生产活动 …………………………………… 51
　　　二、艺术创作是一种精神活动 ………………………………………… 52
　　　三、艺术活动的普及 …………………………………………………… 53
　　　四、消费：艺术生产的动力 …………………………………………… 54
　第二节　电视艺术作品的两重属性特征 …………………………………… 56
　　　一、电视艺术作品属性的确立 ………………………………………… 56
　　　二、电视艺术产品属性与商品属性的关系 …………………………… 57
　　　三、电视艺术生产的特殊性 …………………………………………… 58
　第三节　电视艺术视觉消费的受众心理分析 ……………………………… 61
　　　一、电视艺术视觉消费中的替代性满足心理 ………………………… 61
　　　二、电视艺术视觉消费中的"挥霍"心理 …………………………… 63
　　　三、电视艺术视觉接受中的"炫耀性消费"心理 …………………… 64
　第四节　电视艺术视觉消费的生产机制 …………………………………… 65
　　　一、电视艺术生产过剩的现象 ………………………………………… 65
　　　二、电视艺术生产过剩的原因 ………………………………………… 67
　　　三、电视艺术生产中的分层特征 ……………………………………… 68

第四章　电视艺术语言的延伸与虚拟现实 ……………………………… 72
　第一节　电视艺术语言体系及其特征 ……………………………………… 72
　　　一、电视艺术语言体系的确立 ………………………………………… 72

二、电视艺术语言的技术特性 ··· 73
第二节　从"模仿"到"模拟"：电视艺术语言功能的发展 ············· 75
　　一、模仿艺术 ··· 76
　　二、模拟艺术 ··· 77
　　三、电视艺术的真实性魅力 ··· 78
　　四、电视艺术真实性手段的发展 ··· 79
第三节　从"纪实"到"奇观"：电视艺术语言表达的变化 ·············· 82
　　一、电视艺术语言的媒介特性 ··· 82
　　二、电视艺术语言的奇观影像表达 ··· 83
第四节　从"实景"到"虚拟"：电视艺术语言的进化 ······················ 86
　　一、虚拟技术带来电视艺术语言新的表达形式 ······················· 86
　　二、"虚拟"语言的功能 ·· 87
　　三、对"虚拟"语言表达的思考 ··· 89

第五章　电视艺术与日常生活审美化
第一节　日常生活概述 ·· 91
　　一、日常生活的界定 ··· 91
　　二、现代日常生活的特征 ··· 92
第二节　电视艺术中审美化的日常生活 ·· 93
　　一、日常生活审美化 ··· 93
　　二、电视艺术的生活质感 ··· 94
　　三、电视艺术纪实与生活真实 ··· 96
第三节　电视艺术生活化的边界 ·· 98
　　一、电视艺术合法"边界"的确立 ·· 98
　　二、电视剧的生活质感与生活化的边界 ··································· 99
　　三、电视纪实艺术的记录与"真实"的边界 ························· 102
　　四、电视综艺的编排设计与生活真实情感的边界 ················· 104
第四节　日常生活审美化与生活泛审美化 ·· 106
　　一、电视艺术中生活泛审美化的表现 ····································· 107
　　二、日常生活泛审美化的危害 ··· 108
　　三、日常生活泛审美化的解决之道 ··· 109

第六章 电视艺术中的身体审美化 ………………………………………… 112
第一节 大众文化时代的"身体"意识解读 ……………………………… 114
一、大众文化中身体的属性 …………………………………………… 114
二、视觉文化中的身体功能 …………………………………………… 115
第二节 电视艺术中的身体视觉化呈现 ………………………………… 117
一、MV 中的身体展示 ………………………………………………… 117
二、电视广告中的身体展示 …………………………………………… 118
三、综艺节目中的身体展示 …………………………………………… 119
四、电视剧中的身体塑造 ……………………………………………… 119
五、身体展示的功能变化 ……………………………………………… 121
第三节 电视艺术表现中身体的重塑 …………………………………… 122
一、电视艺术对身体标准的确立 ……………………………………… 122
二、电视艺术身体展示中的美学反思 ………………………………… 124
三、身体展示的符号意义 ……………………………………………… 125
第四节 窥视中的身体：女性主义视角的解读 ………………………… 127

第七章 电视的视觉暴力与青少年儿童的成长 …………………………… 130
第一节 电视：青少年儿童成长的亲密伙伴 …………………………… 131
一、电视为青少年儿童提供了认知窗口 ……………………………… 131
二、电视是理想的陪伴者选项 ………………………………………… 133
第二节 电视如何成为了视觉暴力的源头 ……………………………… 135
一、电视暴力论的研究概况 …………………………………………… 136
二、电视暴力是一种什么样的暴力形式 ……………………………… 137
三、电视视觉暴力对青少年儿童的影响 ……………………………… 139
第三节 从刺激到强刺激：儿童行为模式的发展 ……………………… 141
一、电视画面的刺激加强 ……………………………………………… 141
二、儿童行为模式的变化及影响 ……………………………………… 144

第八章 电视艺术视觉表现力：商业广告 ………………………………… 147
第一节 广告在电视中的视觉美及其表现手法 ………………………… 147
一、作为视觉文化构成的电视广告 …………………………………… 147
二、电视广告作为电视亚艺术的理解 ………………………………… 149
三、电视广告作为视觉文化重要载体的理解 ………………………… 151

　　第二节　视觉文化与电视广告的内容选择……………………153
　　　　一、超视觉体验的"奇观化"镜头…………………………153
　　　　二、"被塑造了"的完美女性形象…………………………155
　　　　三、"被教化了的"女性主义制作立场……………………158
　　第三节　现代电视广告制作的视觉优先性…………………160
　　　　一、明星到超级明星的注意力策略…………………………161
　　　　二、性感到情色边缘的注意力尺度…………………………163
　　　　三、实景拍摄到虚拟合成的视觉轰炸………………………164
　　第四节　电视广告的视觉性趋势隐忧………………………166
　　　　一、电视广告传播引发的道德焦虑正在加强………………166
　　　　二、文化焦虑同步发生………………………………………167

第九章　视觉技术发展带来的电视艺术新思考……………170
　　第一节　新技术带来的视觉新样式…………………………170
　　　　一、3D 电视的出现……………………………………………170
　　　　二、互动电视的出现…………………………………………171
　　　　三、新电视技术带来新的视觉体验…………………………172
　　　　四、新媒体的新宠——手机电视……………………………174
　　第二节　新技术带来的电视艺术视觉性思维………………176
　　　　一、参与性审美思维的形成…………………………………176
　　　　二、开放性审美思维的形成…………………………………178
　　　　三、兼容性审美思维的形成…………………………………179
　　第三节　视觉文化时代的电视艺术未来趋势………………181
　　　　一、专业化生产与个性化传播共存…………………………181
　　　　二、接收终端融合与接受主体多元化并存…………………183

参考文献……………………………………………………………187

后　　记……………………………………………………………193

电视不是没有文化,而是更宽泛提供大众消费的文化,是一种在现代科技基础上的现代文化。(陈默)

绪　　论

一、研究背景与问题缘起

20世纪,随着电影、电视、户外广告以及网络新媒体的出现,在人类生活的世界中,图像变得越来越丰富,人们随时随地都可以接触到大量的图像,与之相对应的,人类的艺术创作与生产也开始逐渐转向视觉化,传统图书的生产进一步萎缩,代之而起的是电影、电视快速繁荣,传统的纸质阅读模式也正在部分地被电子图书所替代,人们越来越习惯于在互联网、手机、平板等新的媒体终端上进行阅读。在这样一个时代,影像以难以估量的速度进行着生产,成为影响普通人生活最重要的精神产品。1994年美国的视听产品(影视和音像)成为仅次于飞机的第二大出口商品,占国际市场的40%。不仅如此,美国人在将好莱坞的电影、MV、电视剧作品销往世界各地的同时,其文化也随之进入世界不同领域人们的生活中,影像成为当代文化中最容易为人们接受的传播形式。

在当代文化环境中,视觉的统治力已经从艺术进入生活,从精英进入大众,从表象进入内核,多层面地显示出来,人们的生活无法摆脱视觉图像的影响,人们的主要文化娱乐方式是以电影、电视、网络为中心的视觉媒体;人们的审美方式在发生变迁,甚至于日常生活也都受到了视觉影像的影响,按照电影、电视中的明星形象装扮自己,按照电视广告中的影像选择生活的方式,这一现象,正如丹尼·贝尔所言:"目前居'统治'地位的是视觉观念,声音和影像,尤其是后者,组织了美学,统率了观众。在一个大众社会里,这几乎是不可避免的。"[①] 特别是在现代传媒的推动下,

[①] [美]丹尼·贝尔:《资本主义与文化矛盾》,赵一凡、蒲隆、伍晓晋译,生活·读书·新知三联书店1989年版,第154页。

人们无时无刻不被包裹在以电影、电视为代表的视觉媒体中，主动或被动地接受来自于它们的信息。美国学者艾尔雅维茨则说得更直接："无论我们喜欢与否，我们自身在当今都已处于视觉成为社会现实主导形式的社会。"① 视觉化正在成为当代文化的一个重要特征。

在这样一个时代，传统的艺术研究方式也正在发生变化，首当其冲的就是文学。文学作为最古老的艺术形式，当今正面临着新挑战，这种挑战的大环境就是文学研究向文化研究的转换。在文化研究的语境下，视觉文化成为当下艺术研究需要共同面对的问题。金元浦指出："现实向我们提出了新的问题和问题群：文学必须重新审视原有的文学对象，越过传统的边界，关注视像文学与视像文化，关注媒介文学与媒介文化，关注大众文学与大众流行文化，关注网络文学与网络文化，关注性别文化与时尚文化、身体文化。"② 传统的文学研究的窠臼在以视觉文化为代表的当代文化冲击下必须被突破，这是新的时代对文学研究的要求。在这样的时代，传统的文学研究必然需要借鉴文化研究的方法，特别是必须结合视觉文化研究的语境来进行传统文学研究。关于文学与视觉文化的关系，张晶提出："在我看来，把视觉文化和文学截分两橛的看法是一种错觉或者说是误区！我们要正确判断目前视觉文化的发展趋势，从而提倡一种健康的、升华的导向，文学在视觉文化中应该具有更为深刻的、更为重要的作用。"③ 在这里，张晶提出了让文学融入视觉文化，避免视觉文化发展的浅层化、空心化危机的观点。

在当代艺术的发展过程中，视觉艺术本身的研究也不再局限于艺术的范围，而是走向了文化的大的领域。一方面，随着装置艺术、波普艺术等艺术形式的发展，艺术与日常生活之间的关系更为紧密，艺术与非艺术之间的界限模糊，传统审美时代的艺术开始走向危机，甚至引发了"艺术终结"这样的担忧，这些都使得对当代艺术的研究更加依赖于从时代文化背景的视角分析。另一方面，电影、电视、网络新媒体等新兴视觉形态占据人们日常的审美活动中心，成为人们审美、娱乐的主要对象。今天进行的视觉艺术研究不再局限于艺术的审美文化的探讨，还要考虑艺术在全球化背景下的制作与传播；跨文化艺术传播所存在的文化殖民风险；在不同的政治体制之间文化传播的意识形态色彩以及艺术传播过程中客观存在的女性主义文化视角；等等问题。艺术研究不再是艺术内部的问题，它是一个开放的话题，任何一件艺术品的诞生

① 转引自张晶：《视觉文化时代文学何为》，《求是学刊》2005年第3期，第94页。
② 金元浦：《文艺学的问题意识与文化转向》，《中国人民大学学报》2003年第6期，第101页。
③ 张晶：《视觉文化时代文学何为》，《求是学刊》2005年第3期，第94页。

甚至艺术事件的发生都会成为一个新的文化事件，其意义远大于艺术品本身的价值。

由此出发，本书从以下几个层面关注当代艺术研究的方法：

第一，全球化时代的艺术。随着全球化格局的形成，这些新兴视觉艺术形态在全球范围内的传播，需要适应不同文化背景下的审美需求。而从其生产传播来看，新兴视觉艺术的生产更加强调跨国合作、国际分工等，作品不再仅仅是某个人的风格，而是围绕一个共同目的的更多人参与创作的集体智慧的体现。一部《阿凡达》的后期创作就有48家公司参与，其中，除了美国本土公司之外，还有英国、法国、加拿大、新西兰、日本等国11家公司参与了后期的特效制作。影片在一个虚构的故事中，将多国的文化元素融入其中，如"哈利路亚山"的取景主要是中国的著名风景区，"悬浮山"的设计有日本著名电影导演宫崎骏作品的影子，等等，而最终该片在全球席卷了28亿美元的票房，其中海外票房达到20亿美元，从中都可以看到今天艺术生产中全球化意识的重要性。而艺术发展的全球化却并不意味着世界各民族之间拥有平等的文化竞争的机会，美国的电影产量只占到世界的6%～7%，但是却占据了世界总放映时间的一半以上，全球放映的影片中有85%来自好莱坞，而美国本土电影市场外国电影的比例不到3%；在电视方面，美国控制着世界75%的电视节目的生产与制作，每年向外国发行的电视节目总量达30万个小时，第三世界国家播出的电视节目中，美国的节目高达60%～80%，成为美国节目的中转站，而在美国播出的外国节目仅占1%～2%。在美国强大的视觉艺术的推动下，整个世界都在传播和宣传影像化的美国文化。美国文化学者托马斯·英奇得意地宣称："美国大众文化传遍了全世界，它默默地起到了我国一位无声大使的作用。我们应该知道美国的大众文化是怎样向全世界宣传美国的。"① 美国实现了全球范围内的文化霸权。与经济上、军事上的霸权意识不同，文化的霸权，主要是指统治阶级在某些历史时期实施社会与文化领导权的能力，通过这种方式——而不是对下层阶级的直接高压统治——以保持他们在国家经济、政治与文化方面的权力。② 文化霸权是一种非强制性的输入，其表面上是统治者与被统治者之间的一种妥协，是一种权力的让渡，其实质是，统治者建立起的文化，"其间所积极寻求的乃是人们对理解世界的那些方式的认可，而这个世界'恰好'符合拥有霸权的阶级联盟或权利集团的利益"③。而文化全球化在后殖民主义者

① 转引自李怀亮、刘悦笛：《〈文化巨无霸——当代美国文化产业研究〉摘录》，《红旗文稿》2008年第16期，第35页。

② 参见［美］约翰·费斯克等编撰《关键概念：传播与文化研究辞典》（第二版），李彬译注，新华出版社2004年版，第122页。

③ 汪振城：《当代西方电视批评理论》，中国广播电视出版社2007年版，第203页。

赛义德看来，只不过是帝国主义殖民扩张的另外一种手段。"文化作为所思所言最好的东西，作为甜美和光明，换言之，作为艺术和启蒙教育，不过是帝国主义殖民扩张的遮羞布罢了。"① 视觉艺术正是今天美国实施全球文化霸权的最重要手段。

第二，大众文化时代的艺术。从当代艺术的发展来看，对艺术的研究绕不开另一个问题，就是对当代大众文化的研究，可以说，当代艺术与大众文化之间是分不开的。在传统的知识精英看来，大众文化是不被重视甚至被轻蔑的，"他们认为大众文化是通俗的、一次性的、消费的、廉价的、大批生产的、色情的"②，因此，传统精英艺术的研究者对大众文化持否定的态度。对此，美国学者约翰·费斯克回应道："大众文本必须提供大众意义与大众快感。大众意义从文本与日常生活之间的相关性中建构出来，大众快感则来自人们创造意义的生产过程，来自生产者意义的力量，如果我们只接受现成的意义，无论这些意义多么关键，也没有什么快感可言。快感是来自利用资源创造意义的力量和过程，也来自一种感觉：这些意义是我们的，对抗着他们的。大众快感必定是被压迫者的快感，这种快感必定包含对抗、逃避、中伤、冒犯性、粗俗、抵抗等因素。因服从意识形态而产生的快感是沉默和霸权式的，它不是大众的快感，而是与大众的快感相对立的。"③ 可见，大众文化本身就是服务于大众、反对精英文化的代名词，它的存在意味着大众主体性的确立，意味着大众参与和掌握社会价值观的权力。在大众文化时代，影视成为服务大众的主要视觉艺术形态，大众通过票房、收视率等反馈对影视文本的好恶，推动影视艺术的发展。在大众文化背景下，在收视率、票房成为大众参与艺术活动的标识的同时，艺术正在改变其原有的独立审美功能、认知功能，艺术成为消费品的趋势越来越明显，这种消费模式并不是传统意义上的物的消费，而是变成了视觉符号的消费。如波德里亚所说的："而我们所'消费'的，就是根据这种既具技术性又具'传奇性'的编码规则切分、过滤、重新诠释了的世界实体。世界所有的物质、所有的文化都被当作成品、符号材料而受到工业式处理，以至于所有的事件的、文化的或政治的价值都烟消云散了。"④ 因此，可以看到，在大众文化时代，艺术研究不再是某一门独立学科的话语体系内的事，当代艺术研究已经逐渐摆脱了艺术发展史形成以来建立起的批评话语体系，成为文化体系的一部分，因此，对于艺术的研究必须联系当下大众文化的特征，联系艺术在当代大

① 朱立元：《当代西方文艺理论》，华东师范大学出版社 2005 年版，第 478 页。
② 汪振城：《当代西方电视批评理论》，中国广播电视出版社 2007 年版，第 346 页。
③ ［美］约翰·费斯克：《理解大众文化》，王晓珏、宋伟杰译，中央编译出版社 2001 年版，第 153 页。
④ ［法］让·波德里亚：《消费社会》，刘成富、全志钢译，南京大学出版社 2008 年版，第 115 页。

众文化中所处的位置,唯有如此,才能从真正意义上理解今天的艺术形态和事件。

二、研究现状及目标

(一) 视觉文化研究的国内外现状

1. 国外研究

最早提出视觉文化概念并进行理论总结的是巴拉兹·贝拉,他在1913年完成了《电影美学》一书,明确地提出了视觉文化的概念,并将电影作为最主要的视觉文化对象加以分析。在这之后,20世纪30年代,德国美学家瓦特·本雅明撰写了《机械复制时代的艺术》一文,宣布传统艺术的终结,而以电影为代表的新兴艺术形态时代的到来,文中虽没有明确运用视觉文化的概念,但是,本雅明对视觉文化的主要对象——电影——进行了分析,并对电影所主宰的图像时代做了描绘,他用了一个词:机械复制。在文章中,他描述了复制技术的出现使得传统艺术"光晕"消失,而新的电影视觉技术带来的审美体验是"震惊"。在对视觉文化本体论的探讨上,20世纪初还有一位哲学家马丁·海德格尔,他在《世界图像时代》一文中准确地预言了世界图像化这一趋势,并明确宣布"图像世界"将成为"现代之本质"。

20世纪60年代后,视觉文化的研究进入了系统化,关于视觉文化研究的谱系、视觉文化研究的对象和特征、视觉经验对应的社会体制和结构等问题都被提了出来,这其中较为系统和完整建立视觉文化研究理论的是美国学者W. J. T. 米歇尔和尼古拉斯·米尔佐夫。米歇尔较早注意到文化研究的视觉转向,并意识到视觉文化研究中的多学科和跨学科特征,"因此,视觉文化是一个研究规划,它要求艺术史家、电影研究者、视觉技术专家、理论家、现象学者、精神分析学者及人类学家之间的对话。简而言之,视觉文化是一个学科间的研究(interdisciplinarity),是跨越学科边界的交汇与对话的场所。"① 提出所谓视觉文化,其实质是关于"视觉经验的社会建构"的研究,视觉文化"集中于视觉经验的文化建构,这种视觉经验蕴含在日常生活、媒体、再现和视觉艺术之中"②。米歇尔对视觉文化研究对象以及研究方法的界定明确了视觉文化研究不同于以往艺术研究的单一性和集中性特点,而是追求跨学科性、跨艺术

① 包亚明主编:《权力的眼睛——福柯访谈录》,严锋译,上海人民出版社1997年版,第149页。

② 包亚明主编:《权力的眼睛——福柯访谈录》,严锋译,上海人民出版社1997年版,第149页。

门类等特征,这些成为今天我们进行视觉文化研究的基础,也为之后更多学科加入视觉文化研究提供了理论支持。另一位视觉文化研究的集大成者尼古拉斯·米尔佐夫在视觉文化研究领域著述颇丰,1995年他完成了《身体图景:艺术、现代性和理想形体》,1998年编写了《视觉文化读本》,1999年完成了《视觉文化导论》和《全球散居与视觉文化:表征非洲人和犹太人》等著作,在这些作品中,米尔佐夫通过从绘画到互联网,分析了视觉文化变迁的历史和形成的理论,对视觉文化的跨学科性质做了系统分析,并结合具体的视觉艺术门类分析了视觉信息的传播特征,"其著作及观点对分析、理解和研究视觉文化做出了独特的贡献。在其对视觉文化的论述当中,米尔佐夫着重研究了视觉媒介的虚拟性,表述了其视觉媒介的虚拟观"[①]。

2. 国内研究

国内视觉文化研究的兴起是在20世纪90年代之后,最早系统研究视觉文化的学者是南京大学周宪教授,他也是目前为止在国内视觉文化研究领域成果最为丰硕、理论体系最为完整的学者。1997年4月,周宪在《文艺理论研究》上发表了《现代仿像对传统审美趣味的消解》,第一次谈到视觉文化,1999年他申请了国家级课题"视觉文化与美学转型"并获批,正式开始系统地研究视觉文化;之后,他又从审美现代性的角度分析了视觉文化的转向在文学、艺术领域的表现,并先后撰写了多篇有影响力的论文[②],全面阐述和分析了视觉文化研究的对象、特征等。2008年,周宪撰写视觉文化研究专著《视觉文化的转向》,标志着其视觉文化研究体系基本确立。在这本专著中,他将视觉文化研究的核心问题:看的方式、视觉消费、真实与虚拟的关系、奇观影像、时尚与景观、身体审美化等分别加以论述,较为系统地阐释了视觉文化存在的领域、研究的对象,视觉文化的反思性以及问题结构等,确立了视觉文化的研究体系。随着视觉文化研究越来越受关注,更多学者开始关注当下文化形态的转变。2002年复旦大学成立了视觉文化研究中心,成为全国第一个综合研究影视、图片等视觉文化传播现象的校级研究中心,2004年,该中心组织举办了中国首届视觉文化传播国际研讨会,来自中国、荷兰、德国、美国等国家的学者纷纷撰文,从视觉语言的结构、形态,视觉文化与身体意识,视听语言,文化传播,后现代视觉景观等

① 倪万:《尼古拉斯·米尔佐夫的视觉媒介虚拟观述评》,董天策主编:《中外媒介批评·第1辑》,暨南大学出版社2008年版,第182页。

② 周宪先后撰写了《文化研究的新领域——视觉文化》(发表于《天津社会科学》2000年第7期)、《日常生活的"美学化"——文化"视觉转向"的一种解读》(发表于《哲学研究》2001年第10期)、《图像技术与美学观念》(发表于《文史哲》2004年第9期)、《视觉文化的三个问题》(发表于《求是学刊》2005年第5期)、《论奇观电影与视觉文化》(发表于《文艺研究》2005年第3期)等20多篇相关文章。

诸多方面对视觉文化以及具体的视觉艺术形态进行了分析，比较全面地展现了当时世界范围内视觉文化研究的热点问题和困惑。参会论文后以《图像时代：视觉文化传播的理论诠释》结集出版。

在一些学者纷纷投入视觉文化具体问题研究的同时，国内另外一些学者开始翻译、引进国外的视觉文化研究成果，其中比较有代表性的是中国人民大学吴琼编的"视觉文化系列"（共四卷），这套丛书较为全面地将国外视觉文化研究的前沿及成果引入了国内，包括雅克·拉康的"凝视"理论①、居伊·德波的"奇观社会"理论②、让·波德里亚的"拟像"③理论，米克·巴尔的"视觉性"④理论、穆尔维的"视觉快感与叙事电影"等，从而为国内视觉文化研究梳理和明确了研究的对象与问题。除此之外，张一兵主编的"当代学术棱镜译丛"（共11个系列，34卷）全面引入了国外当代文化研究的现状，为视觉文化研究提供了较为全面的理论支撑。

（二）电视艺术的视觉文化研究现状

在视觉文化研究热兴起之后，运用视觉文化研究具体视觉艺术的热潮也随之产

① 拉康的"凝视"理论将从柏拉图以来建立的视觉中心的主体性意识颠倒了个，做了一次彻底的反叛。"在他看来，'凝视'不仅是主体对物或他者的看，而且也是作为欲望对象的他者对主体的注视，是主体的看与他者的注视的一种相互作用，是主体在'异形'之他者的凝视中的一种定位。因此，凝视与其说是主体对自身的一种认知和确证，不如说是主体向他者的欲望之网的一种沉陷。凝视是一种统治力量和控制力量，是看与被看的辩证交织，是他者的视线对主体欲望的捕捉。传统的视觉中心主义所建构的中心化主体就在这种视线的编织中塌陷了。"（[法]雅克·拉康、让·鲍德里亚等著，吴琼编：《视觉文化的奇观——视觉文化总论》，中国人民大学出版社2005年版，第8页）。

② "奇观社会"理论的提出与20世纪60年代西方消费时代的到来有着直接的关系。消费时代不仅意味着物的空前积聚，而且意味着一种前所未见的消费文化的形成。从物的生产到物的呈现再到主体的购买与消费，这一系列的过程不再单一地只是物的使用价值与交换价值的实现，而且还是物的符号价值的生产和消费，是物在纯粹表征中的抽象化。（[法]雅克·拉康、让·鲍德里亚等著，吴琼编：《视觉文化的奇观——视觉文化总论》，中国人民大学出版社2005年版，第9页）。

③ 拟像：当世界通过视觉机器都变成了纯粹的表征的时候，也就意味着这个世界不再有本质与现象、真实与表象之分。表象本身就是真实，并且是一种比真实还要真的"超真实"，这就是"拟像"（[法]雅克·拉康、让·鲍德里亚等著，吴琼编：《视觉文化的奇观——视觉文化总论》，中国人民大学出版社2005年版，第13页）。

④ 视觉性：是视觉文化研究的对象，是展示看的行为的可能性，而不是被看的对象的物质性，正是那一可能性决定了一件人工产品能否从视觉文化研究的角度考察（[法]雅克·拉康、让·鲍德里亚等著，吴琼编：《视觉文化的奇观——视觉文化总论》，中国人民大学出版社2005年版，第15页）。

生。如，英国文化学者理查德·厄尔豪斯撰写的《视觉文化》一书就运用视觉文化知识分析了美术、摄影、电影、电视以及其他新媒体视觉图像的视觉文化特征，中国学者顾铮的《现代性的第六张面孔——当代视觉文化研究》就是以视觉文化研究体系来分析摄影艺术。罗岗、顾铮主编的《视觉文化读本》一书收录了关于解读文学、绘画、电影、摄影、网络等诸多艺术形态的视觉文化热点问题的文章，是较为全面地运用视觉文化做具体艺术研究的文集。对电影艺术或是以影视艺术为共同对象的视觉文化研究作品在近些年也逐渐丰富，如，西北大学高字民的《从影像到拟像——图像时代视觉审美范式研究》一书就比较集中地研究了从摄影到数字多媒体等众多视觉形态的视觉审美的命题，本书"以影像到拟像的演化为线索，力图探究图像时代人类视觉审美范式的演变形态及其逻辑"①。浙江大学丁莉丽撰写的《视觉文化语境中的影响研究》一书以影视为对象，分析了视觉文化时代影视艺术的视觉性特征，并结合第五代、第六代导演的创作，分析了电影发展的危机。除此之外，还有一些较有影响力的单篇文章对具体的视觉艺术甚至具体的电视节目形态做了视觉理论的分析，限于篇幅，此处不再赘述。

从总体上看，在已有的研究成果中，把影视作为研究对象形成的成果较多，其中又以将电影作为主要对象进行的视觉文化分析占据绝对地位，而对电视艺术的视觉文化分析较少，特别是全面分析电视艺术的视觉特征以及电视艺术与当代视觉文化的关系的文章和著作都还没有出现。从电视艺术的美学研究现状来看，目前已有的关于电视艺术的研究较为分散，且大多停留在对电视艺术的分类、发展历程以及审美特征的分析上，国内虽然出版了诸多版本的《电视艺术概论》《广播电视艺术概论》等专著，但是都没有对电视艺术的时代特征特别是文化特征单独加以分析，而现有的电视文化学方面的著作又将研究重点放在了用当代西方纷繁复杂的文化理论来诠释某一类具体电视艺术形态上，还未从视觉文化的视角来建立电视艺术方面的研究话语。如，陈默编写的《电视文化学》一书从接受理论、对话理论、格式塔心理学和后现代文化总体特征的角度等方面分析当代纷繁复杂的电视现象，明确了电视大众文化的特征，"电视不是没有文化，而是更宽泛地提供大众消费的文化，是一种在现代科技基础上的现代文化"②。学者金丹元撰写的《电视与审美——电视审美文化新论》一书是目前为止较为全面分析电视节目文化特征的专著，作者结合全球化语境，从文化意识形态理论、审美消费、精神分析学、身体文化、景观文化等多个视角分析了电视的

① 高字民：《从影像到拟像——图像时代视觉审美范式研究》，人民出版社 2008 年版，第 11 页。

② 陈默：《电视文化学》，北京师范大学出版社 2001 年版，第 3 页。

众多文化现象,并将落脚点放在了电视的审美特性上,"借助'文本'研究的方法,我们可以深入到电视作品结构的深层,从而能进一步探讨电视审美文化的构成、组织以及传播的特点和规律"①。然而,该著作不足之处在于,首先,没有明确研究的对象,而是将整个电视现象纳入审美文化研究中,使得诸如对新闻等节目形态的审美研究缺乏说服力,也使得审美这一概念被泛化。其次,对当代文化特征本身的梳理不足,使得运用当代文化理论来解释电视现象时电视艺术学与电视文化学理论相互交织,重点不明确。因此,本书将研究的对象明确地定位在电视艺术这一范畴,从电视艺术的总体出发分析其视觉文化特征,特别是将视觉文化研究的一些核心范畴纳入电视艺术形态中加以分析,包括电视艺术的视觉审美特征、电视艺术语言的视觉性特征、电视艺术的视觉消费方式、电视艺术中的日常生活审美问题等,并结合当下电视艺术具体的实践加以分析,力图阐明电视艺术是视觉文化最重要的表现形态,从而更好地分析电视艺术的文化属性,构建电视艺术美学研究的文化话语体系。

三、本书的研究方法、思路

视觉文化研究学者米歇尔和米克·巴尔在确立视觉文化研究对象和基本话语体系时就已经明确提出了视觉文化研究的跨学科性,国内视觉文化研究专家周宪也明确提出,"视觉文化研究本身又适应了当代学术的理论范式的转换,亦即多学科和跨学科研究"②。而身处后现代文化语境中,学科界限的模糊、交叉本身就是这一时代特征。对于本书的研究对象而言,尽管电视艺术作为一个独立范畴被确定,但其本身的内涵却又是非常丰富和多样的,存在着艺术与文化、艺术与非艺术的交织,因此,本书的第一个研究方法就是多元交叉法,它包括对美学、艺术学、哲学、心理学、社会学、符号学等多种学科方法的综合,不单纯从审美活动出发,也结合电视艺术活动所产生的文化心理、社会影响以及哲学反思等多个视角,具体分析现有的电视艺术现象。此外,在现存的艺术分类体系中,电视艺术的产生相对较晚,关于电视艺术研究的理论体系也尚未完善,而与之相对应的电影艺术却有着较为丰富的理论研究成果。20世纪以来,大多数美学家、文化学者在其论述中都或多或少地对电影艺术做过分析,不仅如此,如前文所述,视觉文化体系在确立的时候就以电影艺术为研究对象,"他山之石,可以攻玉"。因此,本书研究的第二个方法就是比较法,通过将电视艺术与电影艺术进行比对式的研究,梳理和概括电视艺术的研究成果,特别是在建立电视艺术

① 金丹元:《电视与审美——电视审美文化新论》,学林出版社2005年版,第49页。
② 周宪:《视觉文化的转向》,北京大学出版社2008年版,第24页。

美学的视觉文化体系方面,利用比较分析的方法将不可避免。

本书的研究思路是这样设计的。首先,从视觉文化研究语境下艺术研究的转向开始,分析当下视觉文化研究的一些基本话语和范畴,从而明确本书的研究话语。其次,对电视艺术的属性特征特别是文化属性特征进行分析,明确电视艺术作为当代视觉文化研究主体地位的身份,在此基础上,提出电视艺术的分类体系,从而明确本书的研究对象。在确定研究话语体系和研究对象之后,本书将从视觉文化研究的核心问题"看"入手,研究电视艺术中存在的多样的视觉审美范式,并分析在多种视觉审美范式背后隐藏的视觉文化的权力关系、大众的审美心理;通过对比分析梳理出电视艺术的视觉性特征;在界定视觉文化的基本研究话语以及电视艺术的分类体系之后,本书将从电视艺术的创作与生产入手,从电视艺术的语言发展、电视艺术的日常生活审美化以及电视艺术的身体审美化几个方面分析电视艺术的文化特征。第二章、第三章、第四章、第五章是本书的核心章节,主要是借助视觉文化研究的核心范畴来确立电视艺术研究的基本理论体系,在这几部分的分析中,本书通过阐述基本概念和电视艺术现象,注重对具体电视艺术现象视觉性特点的反思,反思电视艺术视觉性所包含的社会心理和文化心理。

就视觉文化研究本身而言,反思性和批判性是其研究的生命力所在,它在对千百年来建立的印刷文化的反思和批判中建立起了自己的话语,"这也就意味着,视觉研究的方法必须是自我反思、自我质疑的,根本不存在一个自足的方法,所有方法的有效性都必须在阐释中加以证明。"[①] 其中,在"身体审美化"部分,本书将探讨身体作为电视传播的手段和载体,在电视艺术中的呈现以及这种呈现背后的大众文化心理;而第四章中对于电视艺术语言的探讨则是属于开创性的,书中将从模拟、纪实、奇观化、虚拟化等层面分析电视艺术语言的功能,建立属于电视艺术独有的话语体系。在第九章,本书将重点探讨随着技术的进步,电视新形态的不断涌现,包括3D电视、互动电视甚至手机电视等新的电视艺术审美方式所发生的变化,不仅对电视艺术的视觉文化特征进行了总结,而且对未来技术条件下电视艺术的发展趋势做了大胆预测,从而建立起比较完善的电视艺术美学的视觉文化话语体系。

① [法]雅克·拉康、让·鲍德里亚等著,吴琼编:《视觉文化的奇观——视觉文化总论》,中国人民大学出版社2005年版,第22~23页。

必须记住的一点是，视觉文化研究是一种反视觉中心主义和本质主义的研究，一种强化视觉的不纯粹性和差异性的研究，因而也是一种颠覆人道主义和主体性的视界政体的研究。（吴琼）

第一章 视觉文化时代的电视艺术

第一节 视觉文化时代艺术批评的转向

"视觉文化在寻找一条走出文化迷宫的道路，它发展了文化这个概念，就像斯图亚特·霍尔所表述的那样：'文化实践成了人们参与并阐释政治的一个领域。'政治并不是指党派政治，而是指这样一种意识，即认识到文化是人们界定自身身份的场所，而且它按照个人和团体表述其身份的需要而变化。"[①]

一、视觉文化与视觉艺术

"视觉文化"这个词最早出现在匈牙利电影美学家巴拉兹·贝拉的著作《电影美学》一书中，这本书的中文译者对这个词进行了这样的解释："作者在本书中常用这个词，所谓视觉文化的大致含义是：只通过可见的形象来表达、理解和解释事物的能力。"[②] 在《电影美学》中，贝拉提出，人类最初进行思想交流的方式就是通过表情和身体器官，印刷术的发明使得人类使用面部表情进行交流减少，印刷物代替了面对面的交流而成为思想的传达者，"可见的思想就这样变成了可理解的思想，视觉的文化变成了概念的文化"[③]。而电影的产生使人们重新注意到了视觉文化，意识到了视

① [美] 尼古拉斯·米尔佐夫：《视觉文化导论》，倪伟译，江苏人民出版社2006年版，第30页。
② [匈] 巴拉兹·贝拉：《电影美学》，何力译，中国电影出版社2003年版，第20页。
③ [匈] 巴拉兹·贝拉：《电影美学》，何力译，中国电影出版社2003年版，第28页。

觉传达的重要性，因为电影要借助画面，特别是特写镜头的组接来进行叙事。在贝拉看来，电影就是视觉文化的代表，它正取代以印刷技术为代表的文字文化而成为新的文化话语。这个界定很明显不符合我们今天所探讨的视觉文化的范畴，我们所理解的视觉文化的范畴要大得多。美国学者尼古拉斯·米尔佐夫在其编写的《视觉文化导论》一书中给出了这样的界定："视觉文化与视觉事件有关，消费者借助于视觉技术在这些事件中寻求信息、意义或快感。我所说的视觉技术，指的是用来被观看或是用来增强天然视力的任何形式的器物，包括油画、电视乃至互联网。"①

与贝拉一样，米尔佐夫界定的视觉文化是相对传统的印刷文化而言的，它并不是一个特定的对象，而是随着人类技术的发展而产生的视觉性思维的垄断，图像的生产在现代社会变得越来越容易，特别是复制技术的出现，使得传统的图像由稀有变成了丰富，甚至是泛滥。本雅明从电影复制技术出发，看到了这种新的技术手段带来的强大冲击力。"一般而论，复制技术使得复制物脱离了传统的领域。这些技术借着样品的多样化，使得大量的现象取代了每一件事仅此一回的现象。复制技术使得复制物可以在任何情况下都成为视与听的对象，因而赋予了复制品一种现时性。这两项过程对递转之真实造成重大冲击，亦即对传统造成冲击，而相对于传统的正是目前人类所经历的危机以及当前的变革状态。这些过程又与现今发生的群众运动息息相关。最有效的原动力就是电影。"② 在这里，本雅明看到了影像复制技术给普通大众以参与审美的权力，而电影成为引领和推动大众思维的指南针，这种强大的引领力量将彻底改变传统印刷文化时代所建立起的精英文化思维，在影像不断丰富的同时，服务大众、传递大众声音、属于大众审美的时代到来了。

电影的产生催生了传统印刷文化主导向视觉文化主导的转换，紧随电影之后，新技术催生了电视的产生，电视将视觉内容从公共场所引入家庭，引入卧室，电视还将人们集中的观影时间变成随时可以获得的视觉休闲。在印刷文化时代，图像因为稀有而为人们所膜拜。进入视觉文化时代，图像变得不再神秘，电影将图像带给大众，给予大众审美的机会。到了电视时代，图像进入大众的生活，图像从过去的稀有，再到今天的过剩，人类彻底进入了图像时代。在这样一个时代，图像成为传播、接受的中介，成为人们表现事物的方式，成为人们传递信息的手段，人类进入了图像构建的时代，图像甚至在影响和改变着人类的日常生活，人们生活在一个被图像包裹着的世

① ［美］尼古拉斯·米尔佐夫：《视觉文化导论》，倪伟译，江苏人民出版社2006年版，第3页。

② ［德］瓦尔特·本雅明：《迎向灵光消逝的年代：本雅明论艺术》，许绮玲、林志明译，广西师范大学出版社2008年版，第61页。

第一章 视觉文化时代的电视艺术

界,并且正在按照图像所表现的那样去生活。在现代社会,整个世界正被图像化,正如海德格尔所说,整个世界就是"图像时代","从本质上来看,世界图像并非意指一幅关于世界的图像,而是指世界被把握为图像了"①。

今天,我们正处在图像化的时代,在这样一个时代,"我们的文化所生产的图像资源的富裕,成为这个时代的标志。或许可以用三句话来描述这一现状:如今看得越来越多,看得越多则越是要看,越是要看就看得越来越快"②,"看"成为视觉文化时代的最重要的行为方式。从传播的方式来看,人类最初就是通过看面部表情、肢体语言等学会相互传递信息的,并建立起了人类最初的视觉思维,在文字产生之后,印刷文化使得人类社会初期的视觉性思维遭到了抑制,抽象的逻辑思维得到了发展,而到了近代,随着复制技术的发展,特别是电影的出现,人类开始重新唤醒视觉传达的意识,视觉思维的能力得到了恢复。相对于文字阅读所需的抽象逻辑思维,视觉文化时代的视觉思维并不是纯粹的视觉感知活动,它是感知与思维相统一的认识活动,阿恩海姆将视觉思维称为"视知觉","视知觉并不是对刺激物的被动复制,而是一种积极的理性活动。视觉感官总是有选择地使用自己"③,而"看"的对象就是以图像为代表的视觉艺术。

从视觉艺术的发展来看,人类的原始艺术中就有神秘的岩画,以及充满动感的原始舞蹈,之后,随着人类文明的发展,视觉艺术中逐渐有了雕塑、建筑、绘画等,在视觉艺术类型日益丰富的同时,艺术也逐渐被精英化和神秘化,拥有了不可复制的"光环"。这种光环体现在,"每幅画的独特性一度是那幅画所属之地独特的组成部分。图画有时可以流通,但却不可能在两个地方同时看到一幅画"④。而艺术的神秘化则来自对作品的解释,不同的艺术家、批评家对这唯一的作品做了形形色色的解释,最终使得作品的原意变得神秘。随着摄影、电影的出现,视觉艺术的种类更加丰富,特别是借助复制技术,图像因其稀缺性而被赋予的独特性被消解了,一张照片、一部电影作品可以借助复制而同时存在于世界的任何一个角落。电影艺术取代了传统的绘画成为20世纪初最具影响力的视觉艺术。电影艺术让普通大众有机会参与到审美活动之中,人们走进电影院感受新时代的视觉艺术。虽然电影的出现颠覆了传统艺术的贵族化、精英化审美意识,但在审美行为上,它和传统艺术仍然是相同的,即人

① [德]海德格尔著:《世界图像的时代》,孙周兴译,海德格尔著、孙周兴选编:《海德格尔选集》(下),上海三联书店1996年版,第899页。
② 周宪:《视觉文化的转向》,北京大学出版社2008年版,第5页。
③ [美]鲁道夫·阿恩海姆:《视觉思维——审美直觉心理学》,滕守尧译,四川人民出版社1998年版,第47页。
④ [英]约翰·伯格:《观看之道》,戴行钺译,广西师范大学出版社2007年版,第15页。

趋近艺术，从视觉文化的角度来看，就是人趋近图像。电视的产生和发展彻底地冲击了传统艺术的审美方式，电视使得家庭成为审美活动的场所，电视艺术成为人们日常生活的一部分，进入电视艺术时代，审美活动不再是人趋近于图像，而是图像趋向于人，艺术摆脱了最后一点贵族气息，彻底成为大众的审美对象，电视成为"看"的最重要载体。

二、视觉文化研究的对象

视觉文化的研究是以"看"为中心的人类活动，然而，在视觉文化研究中，"看"，不只是感官的，而且是思想的、逻辑的。"看"的对象不单纯是图像，在视觉文化研究中，视觉性展示的是"看"的行为的可能性，而不是被看的对象的物质性。因此，米克·巴尔提出："看的行为根本上是'不纯粹的'。首先，由于它是受感官控制的，因而是基于生物学的行为（但所有的行为都是人来实施的）。看内在地是被构建的，是构建性和阐释性的，是负载有情感的，是认知的和理智的。其次，这一不纯粹的性质也可能适用于其他基于感官的活动：听、读、品尝和嗅。这种不纯粹使得这些活动可以相互渗透，因而听和读可能也有视觉性的东西介入。因此，不能把文学、声音和音乐排除在视觉文化的对象之外。"① 因此，从视觉文化角度来研究具体的视觉艺术形态，诸如电影、电视艺术，它就不仅是对图像的研究，而且是对整个视觉形象的研究，这其中包括图像、声音以及文字等。

在视觉文化研究中，"看"的行为不仅是大众面对视觉艺术对象的审美活动，而且是建立在这一基础内核之上的更为宽泛的研究，它包括：审美主体投射的眼光所包含的文化心理，在"看"的行为中主体与对象之间的权力关系，引导"看"的行为发生的社会心理，以及对"看"的行为发生所进行的质疑和反思。霍普·格林赫尔将"看"的行为发生界定为一种社会理论体系范畴："视觉文化研究指向的是一种视觉性社会理论。它所关注的是这样一些问题，例如，是什么东西形成了可见的方面，是谁在看、如何看，认知与权力是如何关联的，等等。它所考查的是作为外部形象或对象与内部思想过程之间的张力的产物的看的行为。"②

① ［荷］米克·巴尔：《视觉本质主义与视觉文化的对象》，转引自［法］雅克·拉康、让·鲍德里亚等著，吴琼编：《视觉文化的奇观——视觉文化总论》，中国人民大学出版社2005年版，第15页。
② ［英］霍普·格林赫尔：《展览馆与视觉文化阐释》，转引自［法］雅克·拉康、让·鲍德里亚等著，吴琼编：《视觉文化的奇观——视觉文化总论》，中国人民大学出版社2005年版，第17页。

围绕着"看"这一基本视觉行为,视觉文化研究将涵盖以视觉性为中心的视觉活动。从"看"的行为本身出发,视觉审美范式成为视觉文化研究的前提,这包括投射的眼光、视线的文化意义等,围绕满足"看"的需求而产生的视觉消费,它是以注意力为核心的体验型经济的核心要素。此外,在视觉文化研究中,在视觉技术支撑下人类视觉体验的延伸,并由此引发的真实性危机,特别是虚拟现实技术的出现,将视觉对真实的界定加以模糊,虚拟现实成为当代视觉文化研究的一个重要领域,而身体审美化和日常生活审美化是后现代文化最重要的研究对象。在当代文化中,身体逐渐摆脱了其自然属性,而成为重要的视觉符号,成为被"看"的对象以及社会功能呈现的载体。同样,艺术的生活化和生活艺术化成为当代艺术的一个重要特征,也是视觉文化研究最具时代意义的领域。

三、视觉文化研究的艺术批评方法

从研究的方法来看,视觉文化研究更加注重对视觉性活动的综合性研究,包括对美学、心理学、社会学、历史学、民族志等多种学科的研究。在具体的视觉艺术研究中,符号学、结构主义、后结构主义、精神分析等批评原则都可能成为分析的利器。如美国电影理论家劳拉·穆尔维运用精神分析学的方法分析电影,形成《视觉快感与叙事电影》一文,指出叙事电影经常以女性的形象来满足人的窥视癖的本能需要以及自我的力比多的形成,从而形成以获得观影快感为动力的机制;法国电影理论家让-路易·鲍得利运用弗洛伊德和拉康精神分析理论与阿尔都塞的意识形态理论分析电影,撰写了《基本电影机器的意识形态效果》;电影符号学创始人、法国电影理论家克里斯蒂安·麦茨将符号学与叙事学运用于电影的语言研究,完成其代表作《语言与电影》;法国后结构主义哲学家吉尔·德勒兹完成《电影Ⅰ.运动-影像》和《电影Ⅱ.时间-影像》两部电影理论专著;等等。在视觉文化的研究中,多学科、跨学科甚至是去学科的特点尤为明显。视觉文化研究作为一种后现代语境中的文化研究,其最重要的特质就在于反思性和质疑精神。"必须记住的一点是,视觉文化研究是一种反视觉中心主义和本质主义的研究,一种强化视觉的不纯粹性和差异性的研究,因而也是一种颠覆人道主义和主体性的视界政体的研究。"① 在视觉文化研究中,反对主客体对立、非此即彼的简单二元思维,主张从文化活动总体性出发,围绕视觉性这一内核展开交互式的分析研究,既强调主客体之间的对应关系,更强调主客体之

① [法]雅克·拉康、让·鲍德里亚等著,吴琼编:《视觉文化的奇观——视觉文化总论》,中国人民大学出版社2005年版,第22页。

间的交融与相互促进。

对视觉文化的研究不是简单的文化现象分析,而是要突出视觉经验的社会建构,因此,视觉文化的研究注重从表象至内核层层输入的研究思路,从个体至整体环环相扣式的联系思维研究,以及从具体艺术现象入手,分析创作者的文化心理,分析艺术形象所蕴含的视觉权力关系,等等。劳拉·穆尔维在分析希区柯克的电影《眩晕》中的窥视心理时这样表述:"在《眩晕》中,看的色情纠葛是方位错乱的。当叙事带着观众发展下去,并且用观众自己正在做的那些过程来把他缠住的时候,观众的着魔又掉转来对付他。希区柯克的男主人公从叙事角度来说是牢固地处于象征秩序之中。他具备父权的超自我的一切属性。因此,当观众被自己替身的外观合法性哄骗入一种虚假的安全感时,他通过自己的观看看见并发现自己被暴露为共谋,于是观众就陷入了看的道德双重性。《眩晕》绝不仅仅限于是对警察的性倒错的一个旁白,它集中表现了从性别差异来说的主动/看、被动/被看的分裂的暗示,以及在男主人公身上体现的男性象征的威力。"① 在这一段分析中,穆尔维从影片多层面的"看"的行为出发,分析了影片中男性的眼光,银幕前电视观众借助镜头获得窥视的替代性满足,以及导演在影片中将男性的视觉权力赋予角色的潜在文化心理,围绕"看"的行为,角色、观众、创作者以及阅读者被构建在一起,从行为的表象深入到视线背后的父权文化心理,通过这样一系列的分析,从而对这种男权中心下的窥视性行为进行批判,反思建构在这样的文化体系中的"看"与"被看"的关系。

"如前所述,视觉文化研究有一个基本内核,那就是视觉性,即组织看的行为的一整套的视界政体,包括看与被看的关系,包括图像或目光与主体位置的关系,还包括观看者、被看者、视觉机器、空间、建制等的权力配置,等等。只有与这个意义上的视觉性有关的研究,才称得上是'视觉文化研究'。"② 在视觉文化研究中,有着作为文化研究的共性,也有着不同文化语境、民族心理下的个性,中国的视觉文化研究就应该是建立在中国的民族文化心理基础上的,特别是本书的研究对象——电视艺术,其本身就是具有中国文化特征的视觉艺术内容,尽管从视觉艺术的角度来看,中国的电视艺术也有着对国外电视艺术的大量借鉴和移植,但作为一个概念的提出,电视艺术又是典型的中国化,因此,运用视觉文化的方法研究电视艺术应考虑到研究中共性与个性的统一,从电视艺术的具体个性出发,结合视觉文化在电影研究、绘画研

① [法]克里斯蒂安·麦茨、吉尔·德勒兹等著,吴琼编:《凝视的快感——电影文本的精神分析》,中国人民大学出版社2005年版,第15页。

② [法]雅克·拉康、让·鲍德里亚等著,吴琼编:《视觉文化的奇观——视觉文化总论》,中国人民大学出版社2005年版,第23页。

究等方面的经验，结合视觉文化研究中对视觉性、拟像研究、视觉消费研究、身体研究、日常生活审美化的共性知识，针对具体的电视艺术类型和内容进行个性分析，特别是在一些具有典型中国电视艺术特征的作品类型，如对文艺专题片、晚会等的研究需要更多兼顾中国特殊的文化语境与历史，做出符合中国艺术实际的视觉文化研究。

第二节　图像时代的电视艺术批评

一、电视艺术合法地位的危机

20世纪50年代，电视的发展逐步影响了电影和其他文化形态，而成为大众投入时间最多的娱乐消费对象，对电视的艺术学、美学乃至哲学关注也相继被提出，然而真正确立这样一个研究学科体系并不容易。"电视艺术"这个提法的出现是非常晚的，而且也曾受到很大的争议，一些学者并不认同将众多的电视内容整合在一起给一个统一的称谓"电视艺术"的做法，有的学者直接从电视的传播功能的角度否定"电视艺术"的提法，认为电视的艺术功能只是存在于电视传播过程中，是伴随娱乐功能而出现的，也有学者从电视的功能和内容形态出发反对给予电视艺术的合法性席位。尽管否定和反对的声音多，但这并不影响电视艺术作为一个新兴的艺术形态整体而出现，关于这一点，高鑫在《电视艺术学》一书中从电视的传播形态、电视传播功能、电视表现手段等方面论证电视艺术是客观存在的；而蓝凡在其《电视艺术通论》一书里则从电视与电视艺术的划分入手，论证了电视艺术的合理性，并对电视艺术内容进行了限定。

二、电视艺术的文化属性定位

从文化形态的角度，电视艺术是具有典型当下文化特征的视觉艺术。视觉文化是当代大众文化的集中体现，视觉文化时代的艺术突破了现代艺术的自律性的束缚，走向了混合与多元。

（一）视觉文化时代的艺术打破了艺术外部的界限

传统艺术大多与宗教、道德等相联系，甚至服务于后者，艺术也只掌握在少数人手中，成为少数人身份的象征；而到了现代主义艺术阶段，艺术独立性的呼声更加高

昂，要求艺术摆脱宗教、道德等而成为独立的领域，康德提出了艺术自律性，强调艺术的本质主义；此后，唯美主义、形式主义等美学流派都在推动艺术自律性的发展，阿多诺在《美学理论》中对"自律性"做了这样的界定："自律性，即艺术日益独立于社会的特性，乃是资产阶级自由意识的一种功能，它继而有赖于一定的社会结构。在此之前，艺术也许一直与支配社会的种种力量和习俗发生冲突，但它绝不是'自为的'。"① 而到了后现代文化阶段，以视觉艺术为核心的当代视觉文化对艺术的外部界限进行了突破。特别是随着日常生活审美的发展，艺术与生活之间重新建立起了更为直接的联系，艺术不是在简单地模仿自然，艺术和生活之间在特定语境下相互转换。生活的器物在剥离了其实用功能之后成为艺术品，而之后兴起的装置艺术、包豪斯②设计艺术等则是将生活与艺术更紧密地结合起来。"艺术化的生存方式遂进入了寻常百姓家。关注日常意识中断和距离的现代主义的美学观念，逐渐被一种生活即艺术或艺术即生活的观念所取代。"③ 电视艺术的兴起恰恰满足了艺术生活化、生活艺术化的发展趋势。在电视节目中，电视剧将生活中的家长里短搬上荧屏，成为观众喜闻乐见的故事，正如中央电视台八套的宣传片中说的："生活就是一部电视剧。"纪实作品将生活中的真人真事直接艺术化处理变成电视荧屏形象，让观众感动、震撼，原《东方时空》中《百姓故事》的宣传口号是："讲述老百姓自己的故事。"在电视作品中，生活被更直接地转换成荧屏艺术而被普通大众欣赏、接受。

（二）视觉文化时代艺术内部的界限变得模糊

传统艺术经过几千年的发展，逐步形成了自己的语言体系和独特的审美方式，各部门艺术之间相互独立。戏剧、电影等综合性艺术形态虽然将各部门艺术的特点整合在一起，但它们也并未改变部门艺术之间的特性和审美习惯。德国美学家莱辛的《拉奥孔——论绘画和诗的界限》将诗和造型艺术进行了严格区分，抽绎出各自的艺术原则，提出诗不适宜表现空间物体，而绘画则不适宜表现动作，对诗和绘画在表现方式上进行了严格划分。到了现代主义艺术阶段，艺术各部门的独立性更加强烈，"纯诗""纯戏剧""纯音乐性"等概念被奉为圭臬。而进入视觉文化代表的后现代文化阶段，艺术之间的界限被突破。约翰·凯奇1952年在纽约黑山学院发明"偶发

① ［德］西奥多·阿多诺：《美学理论》，王柯平译，四川人民出版社1998年版，第385页。
② 包豪斯（Bauhaus）就字面上来理解，本意是"建筑之家"，这也表明了"建筑"的空间重要性和消融艺术与技术隔膜的意图在包豪斯创立初期的地位。其主张包括："将一切技艺在新作品的创作过程中结合在一起"，"要提高工艺的地位让它能与'美术'平起平坐"，"艺术家与工匠之间没有本质的不同"（转引自黄茹：《包豪斯与现代性》，《装饰》2008年第3期，第125页）。
③ 周宪：《审美现代性批判》，商务印书馆2005年版，第332～333页。

艺术"，邀请画家、音乐家、舞蹈家、诗人在未经任何设计的情形下，作为表演者，与媒介之间相互影响，形成一件艺术作品。而在电视作品中，特别是在电视文艺类作品中，许多作品就是借助电视的手法对传统艺术的二次创作，成为电视化的产物。如电视舞蹈作品《扇舞丹青》中将绘画、音乐、舞蹈等元素融为一体，形成了新的电视舞蹈艺术，获得了"'人在画中舞，画随舞步游，音声相随和，疑应天上有'的妙趣"①。最具艺术门类交融特质的电视艺术则是音乐电视短片，它用电视画面的形式来呈现音乐，将音乐视觉化，通过碎片化的视觉内容、非逻辑的叙事方式将音乐的节奏感、音乐中蕴含的情感内容视觉化，特别是摇滚音乐的音乐电视短片中，快切、频闪等手法的使用让电视观众通过画面感受音乐的节奏和激情，"MTV 是音乐对人类情感最直接的视觉模拟。音乐抽象无形而富于写意特质的情感属性，内在地规定了MTV 影像的视觉叙事特点——拼贴"②。跨界和混合成为电视艺术的一个重要特征。

（三）视觉文化时代艺术雅与俗的界限的消失

人类艺术史上的绝大多数艺术作品可以简单地归结为一种贵族艺术，其创作和传播都是为少数的王宫贵族所享用，特别是绘画、舞蹈和音乐艺术，其创作本身就带有非常强的贵族气息，能够有机会欣赏这些艺术形态也成为贵族们的标签。而现代主义艺术阶段，资产阶级取代了传统贵族，社会精英和文化精英成为社会的新贵，与之相对应的现代艺术从王宫、贵族的客厅进入画廊、展览厅，成为文化精英的身份标志。无论是传统贵族还是资产阶级新贵，他们的艺术欣赏都与普通百姓的日常审美有着严格的界限，甚至是对立的。进入后现代文化阶段，艺术则主动将通俗和流行作为自己的策略，特别是随着波普艺术的发展，先锋派与大众文化融为一体，在当代消费文化的引领下，高雅与世俗融合，"为贪婪地获取'专家称号'，重新解释旧的风格并发现新的艺术风格，'古典音乐'的作曲家指挥起了流行歌剧，交响乐指挥玩起了爵士乐，知识分子也积极努力地从事（或被拖进）智力竞赛、人物访谈之类的电视节目等等"③。与此同时，大众文化又反过来寻找贵族艺术曾经获取的地位，推出经典，寻求艺术的合法性认可。在当代文化环境中，通俗与高雅不再是截然对立的，通俗并非不要文化，通俗本身就是文化，即通俗文化；同理，高雅也并非不要娱乐，高雅有时也会通过娱乐的方式进行表达。而在电视艺术中，通俗与高雅的结合更是相得益

① 高鑫：《高鑫文存》（第四卷），九州出版社 2009 年版，第 165 页。
② 蓝凡：《电视艺术通论》，学林出版社 2005 年版，第 330 页。
③ ［英］迈克·费瑟斯通：《消费文化与后现代主义》，刘精明译，译林出版社 2000 年版，第 136 页。

彰，从其受众对象来看，整个社会大众都可能成为电视艺术的接受者，在电视播出的节目中，既有以娱乐为主要目的诉求的电视剧、电影、综艺节目，也有引人思考的纪实类节目、艺术专题片、文献专题节目等。从电视艺术创作角度来看，只有根据大众的需求进行定位的创作与生产，没有独立的精英模式创作和大众模式创作的区别。电视媒体本身也是一个集精英文化与大众文化为一体的平台，从事电视节目生产的人大多是社会的精英，他们借助电视传播价值观念，而其生产的节目又是为普通大众服务的。而从电视艺术作品本身来说，通俗与高雅也是融合在一起的，即使是定位于大众的通俗节目，其本身创作的诉求中也有着对社会的思考、理性的探索等精英文化意识，节目在满足娱乐的同时也在给人以审美愉悦和审美教育，在电视艺术领域，通俗和高雅的界限消失了。

因此，从以上几个特征来看，电视艺术不仅是客观存在，而且还是当下众多艺术形态中最符合视觉文化时代艺术特征的艺术代表，它是当代大众文化的主要呈现形式，是这个时代最具影响力的视觉艺术形态。

第三节 电视艺术的审美特征

1911年意大利人乔托·卡努杜在其《第七艺术宣言》中给电影找到了合法的身份地位，使得电影走入了艺术的殿堂，成为一门新的部门艺术，在这之后，电视的迅速崛起，以及后现代文化思潮的到来，将电视这一为普通大众服务的文化形态也送进了艺术领地，并成功占据当代文化的首席。从艺术的发展历程来看，电影之前，诞生在印刷文化时代的艺术形态如戏剧、舞蹈、音乐、诗歌、建筑、雕塑等，经过几千年的发展，已建立起各自独立的话语体系，并确立了理想的审美方式；电影的出现实现了多部门艺术形态的整合，打破了审美方式的贵族化体系，使得大众有了更多艺术审美的机会；而电视艺术的到来则从根本上颠覆了艺术自在自为的发展思路，而采取了一种开放式、兼容性的态度，使得传统的艺术门类包括后起的电影艺术被纳入其创作领域，不仅如此，它还对新兴媒体艺术的特点加以吸纳，改变和完善自身的艺术形态。电视艺术的包容性特征使得其形成和发展成为多样化的审美特质。

就中国的电视生态环境而言，电视本身承担着对传统艺术的传播和推广的使命，在传统艺术电视化的过程中诞生了许多独具中国文化特色的电视艺术和电视亚艺术，如电视文学、电视艺术片、电视文艺等，从中国的电视艺术内容的客观存在形态以及电视艺术在中国的发展情况来看，电视艺术有着不同于其他艺术形态的审美个性。就存在形态而言，电视艺术属于时空综合艺术，从审美接受方式来看，它属于视听综合

艺术,就文化形态来说,它属于大众文化时代的视觉艺术形态。"电视艺术是在传统艺术基础上,在高科技支持下的后艺术形态。电视艺术与传统艺术最大的差别,就在于传统艺术的构成元素较为单一,语言元素较为单一,如文学的语言就是文字,广播的语言就是声音……电视艺术由于它是由电子技术武装起来的,所以多种语言元素、多种时空元素参与了电视艺术的创作。故而使得电视艺术进入了一个多元化重构的新的时代。'多元化'便构成了电视艺术重要的哲学命题。"①

一、电视艺术的多元分类体系

从电视艺术"多元化"这一命题出发,立足于中国电视艺术发展的实际情况,我们将现存的电视艺术分为三大类型,即以作品形态存在的电视艺术作品创作、以节目形态存在的电视艺术节目制作以及以活动形态存在的电视艺术。

第一类是以作品形态存在的电视艺术,它包括电视剧艺术、电视纪实艺术、电视文学艺术、电视音乐艺术和电视广告艺术等。在以作品形态存在的电视艺术中,根据其创作目的不同又可以分为两个方面。

一方面是以审美为主要目的进行的艺术创作。这类电视艺术作品的创作遵循传统的艺术思维,特别是文学思维、戏剧思维。作品的创作追求是满足观众的审美需求,以审美情感为中介,追求作品的长久生命力,形成电视艺术中的经典。例如,经典电视剧《红楼梦》《三国演义》《渴望》《北京人在纽约》《亮剑》等,电视文学作品《苏园六记》《西藏的诱惑》等,电视纪实艺术《沙与海》《望长城》《话说长江》《故宫》等,这些作品从其创作的角度来说,蕴含了创作者丰富的审美情感,将创作者的所思、所感蕴藏在作品中,通过电视声画的方式形成了一部部独立的艺术品,具有永恒的生命力。这些具有诗的意境的艺术作品,历经多年仍旧有着旺盛的生命力,成为电视艺术发展过程中的经典甚至不朽之作。

另一方面是以传播为主要目的进行的艺术创作。这类作品的创作首先是为了实现电视传播效果的最大化,运用电视的声画语言围绕要表现的内容进行创作,通过满足观众的审美需求,以情感人,以理服人,形成具有明确传播目的的艺术作品。如朱哲琴的 MV《阿姐鼓》,导演借用故事的形式演绎了浓浓的姐妹情,充满神秘的宗教情,作品借助影调、逆光拍摄以及象征性的画面等,其目的是让观众更好地理解音乐作品的主题;而该作品在国外获奖,也推广了音乐的艺术影响力。因此,对于 MV 而言,其创作目的是非常明确的,它是要借助声画结合的形式来推广歌曲、推广歌手,从而

① 高鑫:《多元与重构:电视艺术的哲学思考》,《现代传播》2008 年第 1 期,第 59 页。

达到唱片销售的最大化，传播效果最大化是其最主要的诉求。同样，2011年初在英美等国家媒体播出的中国国家形象宣传片《人物篇》和《角度篇》，尽管属于电视广告，但是它"通过代表性镜头语言符号，运用剪辑和音效来增进其视觉冲击力和感染力，达到树立国家形象、传达民族文化之目的"①。如今，国家形象宣传片已成为一种有效展现国家形象的艺术形式。

第二类是以节目形态存在的电视艺术，其主要功能是以满足观众娱乐需求而制作，包括今天荧屏中广受大众欢迎的电视综艺、电视选秀、电视游戏等。其主要特征是以每期节目为独立单元，通过对表演、曲艺、竞技甚至游戏等文艺形式的电视化，形成相对稳定的制作模式。诸如曾经一度红火的《艺苑风景线》《曲苑杂坛》《超级女声》等，以及近年的《中国达人秀》《欢乐英雄》《非诚勿扰》《中国好声音》等，在这些电视艺术节目中，创作者根据电视观众的欣赏口味进行生产制作，具有时效性和流行性特征。节目形态的电视艺术是目前电视娱乐的主要内容，通常被称为快餐化娱乐艺术，也是电视艺术体系中受批评较多的电视艺术类型。从制作者的角度出发，节目首播的收视率是节目成功与否的主要衡量标准，节目生产和传播具有一次性特点。在节目的制作过程中，为了尽可能让节目获得高关注和高收视，一切煽情、悬念、表演等元素都可能出现，以满足观众的娱乐需要。节目形态的电视艺术生产还有一个重要的特征，即规范化：流程的规范化、制作方法的规范化、内容的规范化等，把握了规范化这一重要标尺，也就掌握了制作此类节目的内核。"有研究者研究证明在依赖广告收入的电视产业经济结构下，电视生产者倾向于在刻板的类型界限内生产节目。"② 为了尽可能满足广大受众群体的需求，节目形态的电视艺术越来越倾向于工业化大生产的模式，以求得节目生产效益获得最大化。

第三类是以活动形态存在，也即以组织行为为创作中心的电视艺术。主要表现为各类电视艺术活动等，常见的艺术作品体现为电视晚会和大型电视文艺活动。这类电视艺术的创作往往需要动用大量的人力、物力，拥有较长的创作周期，并具有观众共同参与的特点。作品在创作中遵从传统艺术创作规律，有明确的主题诉求。同时，作品会在几个小时内完成，强调节目的首播效果，但是完成的节目因具有较高的艺术价值，本身蕴含了创作者丰富的情感诉求等而成为一部完整的艺术作品，具有长久的生

① 汤天甜：《国家形象宣传片的软实力传播与文化价值输出》，《现代传播》2011年第4期，第149页。

② 周亭：《规则与行动——电视娱乐节目生产与公共利益实现》，《现代传播》2010年第6期，第57页。

命价值,复播率较高,一些电视艺术活动成为电视艺术史的经典,虽历经多年仍一再重现荧屏。以1983年开始的中央电视台春节联欢晚会(以下简称春晚)为例,开播30多年来,春晚作为一种电视艺术形式,创造了许多收视之最,包括演出规模和阵容、演出时长、海内外收视人口等。虽然春晚的播出时长仅仅是中国农历年三十晚的四个多小时,但整个创作周期却持续将近半年之久,特别是近些年,随着观众对春晚关注度的提高,晚会从筹备到节目征集、彩排、播出、总结等,观众会持续关注,并影响着晚会播出的最终内容。

因此,以创作、制作和组织为中心,电视艺术呈现了多样化的表现形态(如图1.1所示)。

图1.1 电视艺术多样化的表现形态

二、电视艺术审美的多层级特征

在整个艺术传播活动中,艺术品是以完成形态进入研究领域的,而艺术的审美接受却是一个动态的发展过程,审美接受主体的差异性对于艺术效果的传播起到了至关重要的作用,而艺术的审美接受过程更是一个非常复杂的过程。近代接受美学学者尧斯在分析文学的审美接受活动中提出,在文学的文本中存在着多层级的审美构成,他从解释学角度分析了波德莱尔的《厌烦》,将审美分为三个层次:审美感知的水平、反思的解释性阅读水平和历史阅读的水平。

参照尧斯文学审美接受的研究,我们对电视艺术的审美接受活动进行分析。首先,要明确的一点是,无论是作品形态的电视艺术还是节目形态、活动形态的电视艺术,无论是传播型的电视艺术还是审美型的电视艺术,一个共同的特质就是它们都是艺术地把握世界的方式,观众接受的过程都是一种审美接受过程。其次,电视艺术相较于其他传统的艺术具有更强的参与性。电视艺术的审美活动是在观众参与电视艺术

的审美接受中完成的，观众的审美经验即美感是观众进行电视艺术活动的前提。"美感不是认识，而是体验。"① 因此，观众对电视艺术的审美层级可以相应的划分为三个阶段：直观体验、反思体验、重构体验。

直观体验阶段，审美接受指向电视艺术的形式元素，审美兴趣由作品主题、形式结构、视听元素等感性方式所激发，观众借助直观体验获得直接的快感体验。这种审美层级发生于所有电视艺术的类型之中。如电视综艺节目《非诚勿扰》的舞美设计带来的审美体验，音乐电视 Black or White（《黑与白》）中的碎片化地组接带来的视听刺激，电视剧《老大的幸福》中的滑稽元素带来的审美愉悦，等等，这些电视艺术的形式因素都可以给观众带来直接的快感体验。

反思体验阶段，审美活动在快感体验的基础上，开始指向作品中蕴藏的意味，获得深层的美感体验。在这一层面中，电视艺术中的象征、暗示等内容会激发观众进行审美联想，获得电视艺术的高峰体验，进入深层的审美活动。此类审美活动主要发生在以作品形态存在的电视艺术中，特别是以审美为主要诉求的电视艺术作品中，如历史题材电视剧中的主人公面临命运的选择而引发观众情绪的共鸣、综艺晚会中文艺作品的内容或情节触发的观众的情思等。

重构体验阶段，电视观众的审美活动在获得电视艺术审美愉悦的同时，进一步进入对审美情感和审美理解的重构。观众将调动已有的审美经验，或是这些电视艺术的观影经验，或是其他艺术的审美经验，通过对作品内容的互文性思考，获得个人的审美理解，重构了新语境下的电视艺术审美形象。如，纪录片《再说长江》，通过镜头重访长江沿线，记录改革开放 30 多年来的历史变迁，在对这部作品的欣赏中，1983 年的《话说长江》的内容和观众的审美记忆也会影响到对新版作品的审美重构；新版电视剧《红楼梦》的审美欣赏中则不仅有原版作品的审美记忆，还涉及对原有文学作品的审美理解，以及从文学作品诞生以来对《红楼梦》解读的叠加，这些都会成为观众欣赏新版《红楼梦》审美意义建构的元素。

影响观众参与到电视艺术审美活动中，获得审美体验的层级差异的因素，除了艺术作品本身的结构因素外，还受到观众的审美能力和审美目的差异的影响。费斯克将电视内容界定为大众文本，"大众文本所提供的不仅仅是一种意义的多元性，更在于阅读方式以及消费模式的多元性"②。特别是对于电视艺术的审美而言，电视观众的审美能力的差异性和审美目的的差异性就更为明显。与文学等传统艺术相比，电视艺

① 叶朗：《美学原理》，北京大学出版社 2009 年版，第 89 页。
② ［美］约翰·费斯克：《理解大众文化》，王晓珏、宋伟杰译，中央编译出版社 2001 年版，第 191 页。

术的受众更为宽泛，任何大众都可能成为电视的审美观众。而性别、年龄、学历、职业等方面的差异使得电视观众的审美能力具有明显的层次性，这又使得电视艺术审美活动相较于传统的艺术欣赏更为复杂。观众的审美能力决定了他们在审美活动过程中所具有的"期待视野"，"所谓'期待视野'，是指在接受过程中读者或者观众在原先的各种经验、趣味、欣赏要求、欣赏水平的基础上所形成的一种潜在的欣赏和接受视野，以及这种潜在的接受视野中所包含的期待审美"①。期待视野的差异也客观上影响到电视观众对电视艺术内容的选择。电视观众在进行电视艺术审美时的多样化选择和多层次性接受是电视艺术审美的一个重要特征。

影响电视艺术审美活动呈现多层次特征的另一个重要因素在于电视艺术审美环境的多样化。今天的电视观众已不再局限于以家庭为单位进行电视艺术审美，互联网、户外、商场以及移动终端设备都可能成为电视观众接受电视艺术的审美环境。不同的接受环境的存在也会影响到电视艺术的审美效果。以家庭为单位的审美环境使得受众处于一个相对较为舒适、安全的区域，观众更容易进入电视艺术所表现和营造的审美世界；而对于户外、移动终端等设备上的电视艺术内容的接受，观众更容易受到环境的干扰，审美活动呈现片段化特征，因此，观众更期待选择以快感体验为主的电视艺术对象，电视观众更多的审美活动都停留在直观体验层。

三、电视艺术批评的多维视角与独特性

在艺术从创作到受众接受的过程中，除了作品本身的价值因素、受众的接受程度等影响着艺术价值的传播之外，对艺术的审美批评也在影响整个艺术体系的建立和发展。创作是艺术家主体意识的传达，接受是欣赏者审美的选择，而批评是构架创作者、接受者的桥梁。"艺术批评从本质上讲，是一种批评主体与创作主体、批评主体与接受主体之间的对话，这种对话立足于探索作品的审美因素、文化内涵及表现方式，简而言之，就是与艺术创作和艺术接受一道真诚地传达艺术作品的'美感'。"②艺术批评的对象是具体的艺术作品、艺术家和具体的艺术创作行为，艺术批评不同于其他类型批评的特点就在于，艺术批评是从审美活动开始，是以审美体验为前提的。与纯粹的审美活动的不同之处在于，艺术批评不是以感性经验为主体和目的的，它从感性的审美体验开始，终将上升到理性的分析和界定中。

① 金丹元：《电视与审美——电视审美文化新论》，学林出版社2005年版，第334页。
② 葛红兵、叶片红：《大众传媒时代艺术批评标准问题之我见》，《艺术百家》2007年第4期。

电视艺术作为一门后起的艺术门类，如前所述，其重要特征在于多元化，它包括表现形态的多样化以及审美接受的多层级性。作为一种艺术门类，电视艺术的审美批评需要遵循其他艺术批评的规律和标准，而作为一门具有独特性的综合艺术，它也具有属于自身的艺术批评特质。从电视艺术的审美对象来看，节目形态的电视艺术和作品形态的电视艺术以及活动形态的电视艺术有着不同的审美诉求，节目形态的电视艺术以满足受众的娱乐等快感需求为主，在此基础上获得美感的情感体验，作品形态的电视艺术和活动形态的电视艺术则主要给观众以美感体验，兼具审美快感需求。李泽厚从美感体验的差异角度，将审美分为三个层级，即"悦耳悦目""悦心悦意和悦志悦神"。"悦耳悦目一般是在生理基础上担忧超出了生理的感官愉悦，它主要培育人的感知。悦心悦意一般是在理解、想象诸功能配置下培育人的情感心意。悦志悦神却是在道德的基础上达到某种超道德的人性感性境界。"[1] 借用李泽厚的三个层次的划分，从审美批评的角度而言，多样化的电视艺术的审美批评应该建立起相适应的批评标准。对于节目形态的电视艺术，其主要受众对象是普通大众，它借用电视艺术这一视听传播的优势，以满足广大老百姓的精神文化需求为出发点，能够满足观众"悦耳悦目"的收视需求，在其基础上，借助艺术的感染力，实现电视艺术"悦心悦意"的较高追求；而对于以作品形态为主体的电视艺术的而言，"悦耳悦目"只是衡量电视艺术价值的最低标准，电视艺术的创作需要在此基础上，能够让普通观众获得"悦心悦意"的审美需要，而对部分具有较高审美能力和审美经验的电视观众而言，则应该从作品中感受到"悦志悦神"的审美需要。

除了审美共性之外，电视艺术批评更要有独特性，只有具备独特性的电视艺术批评才具有生命力，才能够避免电视艺术批评话语中的人云亦云，才能真正为电视艺术的创作做引导以及为电视艺术审美接受的规范体系提供有价值的参考。叶燮说："人未尝言之，而自我始言之，故言者与闻其言者诚可悦而永也。使即此意此辞此句虽有小异，再见焉，讽咏者已不击节，数见则益不鲜，陈陈踵见。齿牙余唾有掩鼻而过耳。"[2]

作为艺术批评者，特别是电视艺术批评者，他首先是一名电视艺术的观众，他要和普通的电视观众一样来对电视艺术的内容进行审美接受，甚至要从普通大众的审美经验出发去理解电视艺术的审美效果，"艺术作为美的一种形态，是不能直接用抽象理性把握的，而只能用审美观照和情感体验的艺术欣赏才能准确、恰当、细致地把握艺术在生动丰富感性形式中的理性意蕴，失去了艺术欣赏的基础，就失去了艺术对象

[1] 李泽厚：《美学三书》，天津社会科学出版社2003年版，第497页。
[2] 转引自郭绍虞主编：《中国历代文论选》，上海古籍出版社1980年版，第325页。

的特征，艺术批评也就变为一般的理论批评，而不成其为审美的批评了。"① 电视艺术批评者需要像普通观众一样去感受电视艺术所传达的喜、怒、哀、乐等情感因素，从具体的作品体验出发，获得第一手的审美经验。朱光潜先生说："在文艺方面，理想的批评必有欣赏做基础。欣赏是美感的态度。一个人必先有艺术的经验然后才可以批评艺术。"② 而作为电视艺术批评者，他又不能停留在普通电视艺术观众的欣赏层面，他需要在审美体验的基础之上进行理性的分析。在对同一电视艺术内容的审美活动中，普通观众的审美活动可以是反映式的，直接感受电视艺术的审美快感，而电视艺术批评者的审美活动应该是反思性的、批判性的，只有这样，电视艺术批评者才能拉开与对象的审美距离，获得独特的审美理解。

除了电视艺术批评者独特的审美理解之外，电视艺术批评的独特性还体现在电视艺术应该建立的是属于电视的审美批评标准，而不是完全借用传统的文学、戏剧、电影的批评标准。在目前的诸多艺术形态中，电视艺术是一种大众的艺术，它具有最为广泛的受众基础。从传播的效果来看，电视艺术是受到受众影响最大的艺术类型，观众的认可度直接决定了电视艺术的传播效果和电视艺术的再生产，因此，电视艺术的审美接受效果是电视艺术批评的一个重要标准。电视艺术应该建立什么样的审美批评标准，"思想性和艺术性的统一"是我们对艺术永恒不变的追求，而在电视艺术这样一种独特艺术形态的审美批评中，我们不得不考虑电视艺术还应该满足观众的娱乐需求，否定电视艺术的"观赏性"诉求只能将电视艺术的审美基础击垮，使其失去发展的动力，如何从三者统一的角度来建立当代电视艺术批评体系尤为重要。仲呈祥提出："我们应当两只眼全面地辩证地看问题，一只眼盯住作家艺术家，奉劝他们千万别脱离观众，孤芳自赏，躲在象牙塔里搞贵族文艺；另一只眼就应深情地关注观众，坚持在提高的指导下去适应观众的审美需求，适应的目的是为了提高，要科学地认识观赏性，清醒地追求观赏性，以防止精神生产与文化消费之间出现二律背反即恶性循环的现象发生。"③ 电视艺术的审美批评不能忽视观赏性，回避观赏性，会让电视艺术批评成为无源之水，无法获得广大观众的共鸣；但同样，过分强调观赏性，又会将电视艺术批评停留于普通大众的审美水平，人云亦云，形成不了真正的电视艺术批评见解。

① 周来祥：《文学艺术的审美特征和美学规律》，贵州人民出版社 1984 年版，第 42 页。
② 朱光潜：《文艺心理学》，安徽教育出版社 1996 年版，第 79 页。
③ 仲呈祥：《批评标准与观赏性——荧屏审美对话之二》，《中国电视》2001 年第 10 期，第 22 页。

肥皂剧的最大特征是暴露隐私，即对私人体验和情感进行公开曝光。（[美]蒙福德）

第二章　电视艺术的"收"和"看"

第一节　视觉艺术审美方式的变迁

纵观视觉艺术的发展历程，从绘画到摄影，到今天的电影、电视，后起的视觉艺术在继承和吸纳传统艺术特点的同时，也给传统的视觉艺术的生存和发展带来冲击。以摄影艺术为例，它通过对绘画艺术中的构图、光影、景深等语言的吸纳，从而确立了摄影的美学风格，使其从技术产品向艺术作品转换，然而，摄影的复制技术又给绘画艺术的生存带来挑战，使得传统现实主义绘画走向危机，19世纪至20世纪初，绘画领域内各种流派的兴起正是对危机的回应。"照相机的发明，改变了人们观看事物的方法。他们眼中的事物逐渐有了新的含义。这立刻反映在绘画上。"[①] 绘画走向了现代主义，它不再局限于关注绘画的内容，而将注意力放到了绘画的媒介形式。现代主义绘画"不再看重绘画所表现的东西，关注素描本身而不是所画的脸，这都是强调关注绘画的表现形式自身，而不是绘画的内容"[②]。在摄影之后，电视又继承了电影的拍摄手法、视听语言、叙事法则等表现方式，在一定意义上替代了传统电影的功能，从而造成了电影生存的危机。因此，面对层出不穷的新兴艺术的挑战，传统视觉艺术要想生存，就必须确立和强化自己特有的艺术特质，这种特质就是视觉艺术的审美方式，即"看"的方式。所谓"看"的方式，"在伯格看来，就是我们如何去看并如何理解所看之物的方式"[③]。

任何一门视觉艺术要想独立存在，都必须确立自己独特的视觉审美方式。雕塑借

① [英]约翰·伯格：《观看之道》，戴行钺译，广西师范大学出版社2007年版，第13页。
② 周宪：《视觉文化的转向》，北京大学出版社2008年版，第53页。
③ 周宪：《视觉文化的转向》，北京大学出版社2008年版，第41页。

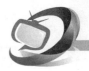

第二章 电视艺术的"收"和"看"

助线条的空间展现,让欣赏者感受到作品的崇高或优美,在希腊大量的雕塑作品中,无论是神灵还是运动员,健美的躯体通过完美的曲线呈现出来,给欣赏者以视觉流动之美,艺术的空间之美成为欣赏者重要的审美感受。而得益于解剖学、几何学的发展,透视法则更为自觉地被运用到文艺复兴时期绘画艺术的创作中,艺术家们运用油彩创作出了大量的精美艺术品,绘画除了继承雕塑艺术的空间美感之外,还向欣赏者呈现出绚丽多彩的世界图景。雕塑用空间展示了对象物的形,绘画则用色彩还原和丰富了对象物的貌,艺术品也因为有了色彩而更为真实、绚丽。

从审美活动的角度看,无论是希腊时期普拉克西特列斯的雕塑,还是文艺复兴时期拉斐尔的绘画,都是以理性为其精神的原则,或是展现神灵、英雄的崇高,或是刻画女神、少女的优美,作品的美需要在欣赏者静静地感受中得以体味,而与之相对应的"看"的方式就是"静观",人们通过对原作体验式的审美活动,感受作品中的意味,因为原作的独一无二性,因为体验活动的内在特征,也使得这种"看"的方式弥漫着神秘色彩。而随着摄影和电影等新的视觉艺术的出现,特别是电影艺术的出现,更多的人有机会接近这些视觉艺术形态,欣赏者"看"的方式更多地从"静观"转向了"观看",其审美活动特征也从"韵味"走向了"震惊",而与之相对应的审美方式也从体验式转向了反映式。此外,复制技术的发展使得艺术不再是少数人的专利,它开始成为大众审美生活的一部分,艺术的神圣性也开始去魅,转向了世俗的观赏的对象。

人类视觉艺术发展的历史构成人类对视觉艺术"看"的方式的变化史。从最初人类在洞穴里带有宗教神秘色彩的"膜拜"开始,人类就使用了最初的视觉艺术"看"的方式;人类理性的高度发达形成了一套完整的绘画、雕塑等空间艺术的审美观,确定了"静观"式的艺术欣赏方式;到了近代复制技术的发展,摄影、电影的出现又使得人类接收视觉艺术的方式转向了感官体验式的"观看"行为;而电视艺术家庭式"接收"环境的产生,则带来了视觉艺术"看"的方式的新变化,"收""看"成为电视最具特征的视觉接收方式。

"收"意味着电视观众的主动性的凸显,而家庭这样一个环境又为"收"的行为提供了理想的选择空间。"作为一种闲暇行为,家庭的私密环境赋予了电视审美活动很强的随意性和自由度。……可见,电视受众的审美活动,是典型的'以我为主'的审美接受。"①观众有选择"接收"时间的权力,有选择"接收"专注度的自由,甚至有对播出内容选择的自由。而家庭所赋予观众的超安全感也使得电视接收时的仪式感消失,随之而产生的是一种放松的、欢乐的接受心理,在电视观众专注度降低的

① 胡智锋、杨乘虎:《电视受众审美研究》,北京师范大学出版社2010年版,第24页。

同时，观众接受电视内容的时候往往会伴随其个人行为，如打电话、做家务等，美国的家庭主妇往往一边做家务一边接受电视内容，这种行为模式的发生也带来了电视接受环境的第二个特点，即伴随性，观众将播放的电视内容视作与日常生活同步的伴随品，他们可以在吃饭、聊天、做家务的同时接受电视内容。

与电视观众收视行为的个性化特征相比，电视观众作为一个群体也充满着复杂性。组成电视观众的主体是谁？是整个社会大众，在今天电视时代生活的每一个个体都可能是电视观众，即使是失去了听觉的残障人士也可以通过手语获取电视内容。而大众的概念是非常庞大的，丹尼斯·麦奎尔将其概括为"大众被视为现代工业化城镇社会这一新环境的产物，尤其是就其规模大、匿名和无根性等特点而言。大众是一种典型的由分散、匿名的个体所组成的非常庞大的集合体"①，美国学者约翰·费斯克则从社会学角度，以社会阶层中的从属关系来界定大众的意义："大众并不是无法抵挡意识形态体制下的无援无助的主体，也不是拥有自由意志、由生物学决定的个体；他们是一组变动的社会效忠从属关系，由社会行为人在某一块社会领地中形成，而这一块社会领地之所以属于他们，是因为他们一直拒绝把该领地放弃给强权式的帝国主义。"②而在实际的电视观众群体中，费斯克提到的大众的对立面阶层也是电视的目标受众，他们共同构成了电视观众的整体。因此，电视受众的复杂性和独特性使得电视观众在进行电视艺术审美活动的时候也充满了多样性，包括目的的多样性、行为的多样性和效果的多样性。

电视艺术内容是"看"的主要对象，与传统的视觉艺术相比，电视艺术在内容上呈现为内容的极大丰富和形式的多种多样。在量上，电视所播出的内容是极度丰富的，以中国电视内容的生产为例，中国目前有200多家电视台、2000多个电视频道，根据《2017年全国广播电视行业统计公报》数据显示，2017年全国电视节目制作时间为365.18万小时，比2016年的350.72万小时增加14.46万小时，同比增长4.12%。从质上，除了电视剧之外，还有其他丰富的电视艺术分类，如作品形态的电视专题、电视广告、音乐电视等，节目形态的电视综艺节目和活动形态的电视晚会等，每一种电视艺术的形态都有着自己的艺术个性，都有着不同的艺术特质和审美诉求，其所对应的审美方式也各不相同。因此，对象的丰富性和差异性，也带来的电视艺术内容"看"的行为的多层级性和差异性。

① [英]丹尼斯·麦奎尔：《受众分析》，刘燕南等译，中国人民大学出版社2006年版，第8页。

② [美]约翰·费斯克：《理解大众文化》，王晓珏、宋伟杰译，中央编译出版社2001年版，第56页。

第二章 电视艺术的"收"和"看"

第二节 浏览：电视艺术内容的浅层阅读

当电视艺术的受众进行审美活动时，他首先面临着一个问题，即审美选择。如何从丰富多样的电视艺术内容中去寻找自己喜欢的电视艺术节目，这种寻找不同于传统艺术欣赏中的体验式寻找，它的一个重要特征就是速度。在寻找中，观众没有时间进行深入的思考和甄别，他们需要在几秒钟之内确定对搜索到的电视节目是否有兴趣。数据表明，因为有了遥控器，今天的观众在节目收看过程中换台的频率大大提高。对于这种收视行为带来的收视影响，布尔迪厄指出："而电视所提出的问题之一，就是思维与速度的关系问题。人是否可以在快速中思维？电视在赋予那些认为可以进行快速思维的思想者以话语权的同时，是不是已经命定只配有一帮子 fast-thinkers（快思手），一些比他们的影子思维还要快速的思想者？"① 在搜索性的"看"中，电视艺术不需要观众进行过多理性的分析，观众不必对搜索到的内容进行逻辑判断，观众在如此快速的"看"的过程中，接受电视艺术内容往往更依赖于情感的判断，或者说是一种冲动。因此，在电视艺术的审美接受活动中就有了一个不同于其他艺术形态审美的"看"的方式，即"浏览"。

一、"浏览"式接收的浅阅读特征

作为一种"看"的方式，浏览所体现出的首要特征就是收看行为的片段化。研究表明，现代电视观众在收看电视的时候也在不断地换台，受电视内容的不断增加、收视行为的自由等特性影响，观众连续收看节目的时间减少，在收看节目时频道转换更加频繁，在每一个频道、每一个节目停留的时间更短。GSM 在 2009 年做的一项调查显示："在 2009 年测量仪调查的 22 个直辖市和省会城市，每个电视观众一天内的收看行为平均由 20 个收视段组成，平均每段收看 13.3 分钟。收看时长和收视段数②在每个小时的观众中基本保持一致，每个小时收看电视的观众平均收看 3.6 段，每段

① 转引自郑世明：《权力的影像：权力视野中的中国电视媒介研究》，中国传媒大学出版社 2005 年版，第 38 页。

② 人均收视段数和人均每段收视时长两者的乘积即为收看电视观众的人均收看时长。收视段数反映观众收视的分段特征，连续不同收视时段统计反映的是观众看电视过程中的频道转换行为，因此收视段数也可从一个角度反映观众转换频道的次数；每段收视时长反映观众连续收看的行为，也可从一个角度反映观众在转换频道之间的收视间隔。

收看 11.1 分钟。"① 这种收看时长又会随着收视时间段和收视内容而进一步变化，在众多电视节目形态中，影视剧的单位收视时间段最长，而服务类节目，如广告等较短，不足 2 分钟。收视的片段化造成了电视观众对收看内容的非连续性和内容记忆的碎片化。

电视观众在进行电视内容"浏览"时的另一个重要特征就是快速。这种快速既体现为搜索节目时观众的快速换台行为，也体现为观众对电视内容接受的快速判断能力，面对应接不暇的电视内容，观众必须迅速做出判断，决定是否收看该节目。2002 年北京师范大学张同道带领课题组对北京市的电视观众做的一项调查显示："现在，北京居民家庭可收看的频道为 30～50 个，收视选择的自由空间宽阔，受众决定收看一个频道的决心越来越难下，选择过程越来越短促。调查显示，41.9% 的受访者搜索过程为 3～5 秒，25.2% 的受访者搜索过程为 2 秒，只有不到 1/3 的受访者还肯花 6 秒以上的时间去判断是否应该选择某一个频道——这些受访者年龄大多在 55 岁以上。"②

电视观众的"浏览"式收看也带来了电视观众收看内容庞杂的特点。不同于电影、戏剧的集中、针对式收看，以天为单位来计算，电视观众的收视行为十分多样，即使就单个小时的收视时间段而言，由于换台、插播广告以及类似的综合性节目编排等原因，电视观众接受的电视内容也是十分多样，甚至是杂乱的。布尔迪厄从电视中的政治类新闻的非政治化角度提出了这种杂乱编排对严肃事件的消解功能。他说："这些事件，如辛普森案件，常常处于日常新闻和奇观展现之间。'现实要闻'展现为一连串无头无尾、没有比例、由偶然巧合并置在一起的事件（土耳其地震，一个预算紧缩计划的介绍，异常体育赛事的胜利，一件耸人听闻的司法案件）。"③ 在电视观众快速的接受和判断、片段式的记忆以及杂乱多样的内容交叉的接受模式中，大部分电视观众在收看电视时的接收状态往往呈现为一种浅阅读模式，即无需对电视内容做深层的分析和反思，对看到过的内容采取快速遗忘的方式来实现新旧内容的更替。因此，浅阅读成为电视艺术审美活动中最为常见的审美接受方式。

① 陈晓洲：《观众连续收看多长时间转换频道——观众连续收看及频道转换的收视行为分析》，http://www.csm.com.cn/index.php/knowledge/showArticle/kaid/74。

② 张同道、黎煜：《北京人的收视行为与收视模式——探寻电视受众心理图式》，《北京社会科学》2003 年第 2 期，第 140 页。

③ ［法］皮埃尔·布尔迪厄：《遏止野火》，河清译，广西师范大学出版社 2007 年版，第 76 页。

二、"浏览"式接收的内在必然性

从电视内容的制作方式和播出方式上来看,大多数电视在艺术内容的设计上也是与观众的浅阅读审美方式相适应的。在作品形态的电视节目生产中,无论是电视剧还是电视纪录片、专题片等,都有明显的段落化趋势,在电视剧中故事的起承转合过程形成了较为密集的矛盾冲突。

苗棣对美国日间肥皂剧的矛盾设计和段落特点做了这样描述:"每一集的广告插播和每周五集的周期成了固定的节奏,具体来说就是每隔大约 6 分钟要有一个小高潮和一个普通力度的悬念,每一集末尾处要有一个中高潮和一个较强力度的悬念,每星期五那集的末尾处要有一个大高潮和一个力度很强的悬念。"① 如此公式化的矛盾冲突的设计和间隔单元将电视剧分割成若干个段落,在每一个段落中完成矛盾的发展与减弱,从而既形成了对电视观众收看的吸引力,同时满足了电视节目播出与商业广告插播之间的协调。而在活动形态的电视晚会类节目中,其创作本身就存在着单元式的划分,或者以板块或者以篇章的形式,每一部分相对独立而又连接成一个整体,在节目的编排上,利用观众的收看习惯,将语言、歌舞、小品等不同类型的节目进行串联,形成相对稳定的结构模式。模式化成为电视节目生产的重要特征,而模式化所带来的收看的便捷性则适应了观众电视审美浅阅读的特点。

从电视的视听语言特点来看,电视内容的播出也符合浅阅读方式的审美。波兹曼在其著作《娱乐至死》一书中这样评价电视:"电视上每个镜头的平均时间是 3.5 秒,所以我们的眼睛根本没有休息的时间,屏幕一直有新的东西可看。而且电视展现给观众的主题虽多,却不需要我们动一点脑筋,看电视的目的只是情感上得到满足。"② 电视娱乐性的主要诉求带来了电视内容的浅表化趋势,观众满足于简单的快乐,而电视内容的生产者也乐于制作可批量化的标准产品供观众欣赏,因此,可以看到,今天,尽管电视荧屏中播放着上百甚至上千种节目,但是节目之间的相似性乃至同质化却又体现出了电视节目生产内容的单一性。电视节目生产的标准化现象,其背后隐藏着电视观众收视权与电视节目生产主导权之间的博弈。

① 苗棣:《美国电视剧》,北京广播学院出版社 1999 年版,第 52 页。
② [美] 尼尔·波兹曼:《娱乐至死》,章艳、吴燕莛译,广西师范大学出版社 2009 年版,第 76 页。

三、"浏览"式接收中展现的视觉权力的博弈

"浏览"作为电视收看的一种方式的存在,其产生至明确是随着二者之间博弈的不断发展而逐步确立的。当电视观众通过遥控器在快速浏览电视节目并做出判断的时候,也就意味着观众通过"看"来彰显其视觉权力,选择"看"或"不看"、选择"看多久"等成为电视观众进行电视艺术审美活动中的权力。

(一)观众与电视播出主体之间的博弈历程

在我国,电视观众与电视内容生产方之间的博弈可以分为以下几个时期:

第一个时期(1958年至20世纪70年代末):电视诞生初期。

在电视诞生之初,电视属于稀缺资源,接触电视成为一种遥不可及的事。1958年中央电视台的前身北京电视台开播,北京地区仅30多台电视机,电视覆盖范围也仅限于电视台方圆25公里,其后上海电视台和广东电视台陆续开播。这一时期电视艺术的传播范围十分有限,对于普通观众来说,电视就如深藏在博物馆中的古典艺术作品一样充满诱惑力和神秘感。在这一时期,电视台作为内容制作方通过选择播出的内容来主导观众的审美接受。

第二个时期(20世纪80年代初至20世纪90年代末):电视进入日常家庭。

1978年北京电视台改名为中央电视台,电视进入老百姓的日常生活,普通观众可以收看到的电视节目越来越多,观众开始有了对电视内容的初步选择,在这样的背景下,电视媒体通过大量电视艺术内容的生产和传播开始培养自己的观众,培养他们对电视艺术内容的审美能力,观众通过对大量的电视艺术欣赏逐步提高自己的审美能力,熟悉电视艺术的结构规律,二者相互促进。

第三个时期(21世纪初至今):电视成为一种娱乐手段。

随着电视观众的成熟,他们对电视的内容要求越来越高,希望可以获得更好看的节目,与此同时,电视观众的娱乐手段多样化,互联网等新兴媒体成为观众的新的娱乐方式,观众对电视节目要求不再是仅仅满足于收看到优秀的节目,而且希望能够更多地了解和参与到节目中,反之,观众的这种进步也推动了电视艺术内容生产的改进和提高。如一部电视艺术作品播出之后,观众会进行激烈的讨论,通过网络等媒体发出自己的声音,这些来自普通观众的声音以及专业人士的审美批评都成为电视艺术进一步改善和提高的动力。在这样的背景下,电视观众与电视艺术生产机构之间形成了积极的互动和有效的博弈,在这种博弈过程中,双方会自觉地在收视习惯相对稳定和电视艺术内容生产水平提高之间形成双向互动。"正如阿拉苏塔

里指出的,观众(与制作人、研究者和道德家不相上下)在'受众行为'中一直处于积极状态。这就是说,他们具有反思性地建构作为'受众'的自己和他人,看着他们自己观看电视片;他们称为'数据'的电视片的具体特点就建筑在这些使'我/他人'受众得以建构其内的框架之上。"① 电视节目发展到今天,电视观众的积极性更加突出地显现,他们在众多电视内容中寻找自己喜欢的电视节目,电视观众审美趣味的变化成为电视内容生产的方向标,牵动着电视内容生产和播出方的收视率曲线,电视观众借助于"看"这一视觉行为获得了双方博弈中审美选择的权力。

（二）电视观众视觉权力凸显的影响

在电视观众与电视内容制作机构间的权力博弈中,由于电视观众选择权的胜出,使得电视内容的生产导向向观众的审美趣味倾斜,适应电视观众"浏览"式观看的审美需要。在当下的电视艺术节目中,电视生产不断开掘各种渠道和方式,以吸引观众选择收看自己播出的节目,这主要表现在以下方面。

1. 电视综艺节目的包装越来越具有吸引力和视觉冲击力

在今天的电视节目生产中,电视节目的整体包装是一个不可缺少的元素,通过包装可以迅速让观众获得对该电视节目的印象,从而确定对该节目的收视选择。电视节目通过形象片、宣传片花、导视等途径迅速在观众中形成和确立栏目的形象识别系统,特别是视觉形象识别系统,从而使观众在搜索该节目时能够迅速对节目的特质、诉求等进行判断,增强节目对观众的吸引力。而对于电视剧等电视艺术类型而言,制作节目导视和内容提要是非常必要的,美国情节系列剧播出中的一个重要特征就是在每一个广告时段播出节目导视和片花,这些剧情内容提要经过快节奏的剪辑形成紧张的悬念冲突,从而在短时间内迅速抓住观众的收视兴趣点。

2. 电视剧等电视艺术节目极力追求明星效应,借此吸引观众的眼球

目前,电视剧的生产开始逐步体现出追求和打造热播剧的浪潮,这一浪潮本身也是出于对电视剧作为电视台主体播出内容需要进行编排的,只有打造和播出热播电视剧,频道的收视率才能有可靠的保证,而目前在电视剧的生产中,打造一个能够引发观众收视兴趣的电视作品,最有效、最直接的方式往往就是打造强大的明星演出阵容,而故事本身以及说故事的方式则让位于电视明星的级别,正如知名电影演员具有票房号召力一样,知名演员加盟的电视剧也具有收视号召力,它们可以满足观众观看

① [英]约翰·塔洛克:《电视受众研究:文化理论与方法》,严忠志译,商务印书馆 2004 年版,第 49 页。

明星的审美需求。

3. 电视艺术叙事刻意营造悬念和制造冲突

无论是对于电视综艺节目环节的设计,还是对于电视剧的情节编排,营造悬念、制造冲突都是不可缺少的要素,电视节目,特别是电视剧,本身就是一种叙事性的屏幕艺术,通过展现人与人、人与自然、人与社会等的冲突来塑造人物性格、展现人物命运。在电视内容过剩面临观众选择的情况下,电视剧作为一种戏剧艺术,其冲突设计开始发生变化,戏剧冲突的设计不完全是为了推动剧情和刻画人物,而且是为了营造观众持续的收视热情和瞬间的收视兴趣而进行的有意识的制造,人物的命运过于戏剧化,使得许多电视作品出现了故事淹没人物、情节消解故事的情况,许多故事情节的发展失去了合理性,而过分突出偶然性和突转。电视剧理论研究专家曾庆瑞在分析谍战题材剧的时候就指出了这一问题的存在:"故事讲述过程里,往往不是人物带动和推进故事情节往前发展,相反,总是故事情节影响人物性格展示带动人物命运发展;故事情节往前走的时候,又常常只注意高强度,强节奏,越是让你喘不过气来越好,而常常又不在意是不是合乎逻辑,也不在乎是不是前后矛盾,以至于破绽百出。"① 而在综艺节目中,通过不断设置综艺环节的悬念来锁住电视机前的观众也成为常见的手段,大到游戏环节结局的出现,小到嘉宾的出场、观众的提问等,密集的、多数是无价值的悬念设置,改变了节目本身的流畅性,使得节目形式大于内容,好奇多于兴趣,影响了节目本身的生产原则。

"浏览"这样一种"看"的方式成为电视艺术审美的一个重要特征,它将电视艺术这一快餐文化中的艺术样式特征体现得淋漓尽致,满足了现代人快节奏生活的需要,也适应了在这种快节奏生活状态下受众审美和娱乐的浅层化需求,它在"快速思维"中产生的阅读浅层化成为电视艺术审美的重要特征之一。

第三节 围观:电视艺术欣赏的目的性和集体性

一、"围观"的界定

近些年,"围观"一词随着网络影响力的增强而被广泛采用,通常是指网络用户

① 曾庆瑞:《中国电视剧创作呼唤原创力回归——我对当前电视剧创作现状的一点思考》,《当代电视》2011年第9期,第9页。

对某一事件实施的集体关注的行为。《说文解字》中说:"围,守也","观,谛视也"。学者朵渔在《"围观"考》一文中对"围观"一词进行了考证,将"'围观'分为现场核心部分和外围观众部分,而观众又由于距中心现场的远近不同而分为内场、外场,以及粗知缘由者和不明真相者"①。马三生在《咬文嚼字》一刊中也撰文《"围观"即共同关注》,提出:"准确地说,'围观'的新义应该表述为'一起关注''共同关注'。"②强调了大众对事件的参与意识。随着这一词汇的应用,电视领域也开始使用,如《非常6+1》栏目主持人李咏的口号"欢迎电视机前您的围观",山东卫视的法制专栏节目即取名为《围观》,等等。而从电视观众对电视内容的接受角度来看,"围观"不仅是一种客观存在的行为,而且也是观众收看电视的一种特殊方式。在这个视觉行为中,既有传统意义上的集体关注的意识,也渗透着围观者个体的主体意识。

二、电视"围观"产生的原因

(一)电视观众交流的需要

观众在对电视艺术的内容进行的审美活动中,"围观"首先体现出了一种信息交换的需要,今天的电视内容对于普通观众来说不仅仅是一种休闲和娱乐的途径,还是他们进行交流的载体和话题的源泉。在英美国家,肥皂剧非常受观众的欢迎,一些肥皂剧一经播出便广受欢迎,甚至长达几十年仍魅力不减,如英国的儿童节目《芝麻街》播出30多年经久不衰,成为几代人的儿时回忆,而美国肥皂剧《指路明灯》更是从广播阶段就已开播,后来移植到电视平台播出,2009年停播,累计播出18262集,持续播放了72年。这些电视节目之所以广受欢迎,除了不断创新的制作水平之外,与英美文化的天然关联也是重要原因,人们通过观看电视肥皂剧来掌握和处理日常生活的能力与技巧,通过聊肥皂剧中的人物来加强彼此间的沟通,建立共同的话题。

与电影、戏剧、绘画等艺术形态不一样,电视艺术,特别是电视剧这样一种艺术类型,更加符合观众设置话题的条件,原因主要有以下几方面:

第一,它具有天然的生活特质。大部分电视剧作品,特别是中国的电视连续剧,一个重要特征就是生活化,它与普通观众的日常生活紧密相连,电视剧中的人物形

① 朵渔:《"围观"考》,《名作欣赏》2010年第1期,第10页。
② 马三生:《"围观"即共同关注》,《说文解字》2011年第3期。

象、人物语言等都来自生活、接近生活，电视剧的审美欣赏活动中很少让观众对电视剧中的内容产生"陌生化"和"间离"效果，对于他们来说，更多的是一种熟悉的生活体验和审美体验，这种熟悉感、生活本身的质感使得电视剧作品非常容易进入人们的生活话题，成为议题的中心。2010年《老大的幸福》《媳妇的美好时代》等电视剧热播之后，许多观众自发地讨论"自己最喜欢电视剧中的哪个人物，最不喜欢哪个人物；有的观众还在自己身边对号生活中的'老大'或'媳妇'"①。

第二，电视剧，特别是电视连续剧和肥皂剧，叙事容量都非常大。它不同于戏剧、电影的一次审美活动，而具有长期性的特点，短的电视剧能够播放半个月左右，长的电视剧甚至可达数十年，这样的长篇剧目适合在一个较长时间内引发观众的话题，形成讨论的议题，并通过线下人际传播等方式发散其影响力，吸引越来越多的人参与话题讨论，在更大范围内引发观众讨论的兴趣，形成"围观"效应。

第三，电视剧通过设置长时间段的冲突单元保持观众的兴趣。电视剧作为一种独特的屏幕艺术样式，它能够设置更长时间段的冲突单元，并通过设置每一集的悬念来引发观众持续关注的兴趣，而悬念往往需要一天甚至是一周才可以解除。如美国的情节系列剧的播出是以周播、季播的模式存在的，这样的叙事方式使得电视中的情节单元特别是悬念的结局很容易引发观众的讨论和猜测，从而形成大众议题，造成"围观"效应。

（二）观众认同心理的驱动需要

对于电视艺术而言，特别是电视剧艺术的"围观"也体现了观众审美趣味的个人体验向寻求集体的审美认同转变的需要。现象学美学家英伽登提出了艺术品的层次结构的理论，他以文学艺术为例，将文学作品分为四个层次："（1）字音与高一级的语音组合；（2）意义单元；（3）多重图式化方面；（4）再现客体。"② 在作品中，意向性关联物呈现为有限性，它的呈现与表达只能是图式化的勾勒，"正因为如此，一部作品的意向关联物不过是事物之多重图式化方面的组合体或纲要略图，它有许多'未定点'和空白需要读者的想象来填充或'具体化'"③。而个人的审美经验不同，它直接导致在个人对艺术作品的接受中呈现不同的审美想象和审美理解，这种个体

① 尹鸿：《2010年电视剧创作：热点频出 力度纷呈》，《中国电视》2011年第4期，第22页。

② 朱立元：《西方美学通史·第六卷·二十世纪美学（上）》，上海文艺出版社1999年版，第415页。

③ 朱立元：《西方美学通史·第六卷·二十世纪美学（上）》，上海文艺出版社1999年版，第417页。

化、差异化的审美体验也成为传统艺术形态审美欣赏活动的特质所在。个体通过不断地参与审美活动而获得审美经验的提高，甚至在对同一个艺术作品的多次审美活动中丰富自己的审美经验，增强对作品的审美理解。在对传统艺术形式的审美解读中，个体的审美趣味得到了尊重和培养，个人的审美判断与艺术作品丰富的信息和留白相对应。而电视作品的审美活动与传统艺术形态不同，电视作品就其表现形态来说是以视听的形式诉诸观众的感官，视听的表现方式，其本身具有形象的直观性和确定性的特点，而电视的镜头语言与电影的镜头语言相比更突出了电视本身的纪实功能，更进一步强调了观众观赏作品的直接性。而就电视艺术作品本身而言，特别是对于屏幕中存在的大量的以叙事为特征的电视剧艺术而言，审美理解的简单性是其重要特征，通过选择接近生活的题材、惯用的叙事结构等方式，使得电视剧作品在审美接受中简单而直接，任何成功的电视剧作品都是以观众能够轻松、简便地阅读就可以掌握为目的的。

电视审美的浅层阅读特征使得观众在接受电视艺术时更倾向于由个体感受转向群言讨论，在与他人对同一文本（如电视剧）的观看中分享和纠正自己的审美理解，由个性多样化的体验转向趋同化的认识，个人对电视艺术文本的细读转向了集体讨论的无意识盲从。在这样的电视艺术审美活动中，源自电视艺术作品内部的解读，如电视剧播出的剧情介绍、人物性格分析、作品播出之后其他媒体平台对作品的讨论和剧评等都成为一种集体的声音，并将观众个人的情感体验的差异化感受抹平，而观众在对电视艺术作品的审美过程中，通过向集体的意见靠拢从而确认自己的审美判断，在审美活动过程中获得安全感。对于观众而言，"如果看不到电视，那么从许多方面来说，也就是被剥夺了公民权。虽然电视消遣总是与其他家庭活动结合在一起，但还是有某些时候电视提供了一种对于碎片化的后现代世界的集体经验"①。收看电视成为电视观众自我认同和需求社会身份的一种视觉活动。

三、电视艺术"围观"式审美的影响

在电视艺术的围观活动中，电视观众视觉选择的从众意识也会导致他们在电视主导的文化语境中的权力受限，只能在电视媒体提供的视觉内容中选择看或不看，而更多时候，由电视媒体时代所营造的整个文化氛围也导致观众主动地附和电视媒体传播者通过电视内容传达其态度，在视觉审美活动中消除自己的审美个性，将发展自我审

① ［美］尼古拉斯·米尔佐夫：《视觉文化导论》，倪伟译，江苏人民出版社2006年版，第123页。

美能力的权力交给了电视媒体文化的大环境。这也就产生了电视观众和电视媒体之间博弈的第二种可能,即媒体塑造和主导观众的文化世界。

在被动性的视觉审美活动中,电视观众在电视艺术内容审美中的"围观"行为与电视媒体之间的关系存在着多样的变数。一方面,电视媒体通过制造收视兴趣点而引导大众的审美情趣,另一方面,大众"围观"的行为本身也产生了收视的动力,从而引导电视媒体的创作倾向。对于后者,最为突出的现象就是"跟风"创作。在目前的电视荧屏中,电视艺术内容中的跟风创作现象最为突出,从电视剧中的"后宫戏热""戏说热"到之后的"谍战"题材泛滥,综艺节目中的"选秀""说故事""平民 K 歌秀""情感话题"等热潮,每一次的热潮都反映出电视艺术创作的"跟风",这种创作倾向直接导致了国内电视媒体中"千台一面"的局面。"跟风"创作一方面体现的是电视创作主体缺乏创作力,简单照搬成熟电视作品模式的弊病,另一方面更直接体现了电视媒体在面对电视观众的"围观"情结时的复杂心理。电视的"围观"意味着电视内容使电视观众产生了收视兴趣,引发了观众的关注热情,这种来自观众关注的直接结果就是收视率的提高,对于电视媒体来说,提高收视率是其不可回避的话题,因而,各级媒体会争相迎着热点创作,在观众的关注热情仍旧持续的时候创造自己的收视业绩。

此外,电视观众的"围观"也必然引发电视媒体对创新热情的消减。与传统艺术形态的创作相比,电视艺术内容的生产更加具有集体性创作的特点。这种集体化的创作因主创人员存在着审美经验的差异性、参与创作的环节局限性等,往往很难形成一个具有鲜明个人风格的作品样式。如在一部电视剧中,编剧的脚本首先要符合导演的创作理念要求,而导演的创作理念要通过演员来诠释,在最终成片之前,摄像的理解、后期人员的想法都会影响到作品的完成效果,而这样一个团队创作出的作品已很难说是属于谁的作品,也很难界定属于谁的风格,它的风格中更多体现了集体的风格特征。此外,电视作品的创作又不同于传统艺术的成本风险,任何一个电视艺术作品的最终完成与成功应该是和观众见面,并能够得到观众的认可,而个人化的创作在集体的利益、商业的利益前就显得不是那么重要,因此,在电视艺术创作中,追求个性化的创作就成为一个困难的抉择,创新意识在电视艺术创作中也就变成难以实施的举措。这种矛盾造就了电视艺术生产,特别是电视剧创作生产的类型化特征。电视艺术是属于大众文化时代的艺术类型,学者张智华指出,"大众文化是电视剧类型形成的主要原因"[①]。在电视艺术的创作中,观众的"围观"行为成为引发电视艺术创作的

① 张智华:《电视剧类型特点与产生原因》,《艺术百家》2012 年第 4 期,第 180 页。

一种视觉权力，它一方面因受到电视艺术生产的诱发而形成，另一方面又左右着电视艺术的创作方向，成为一种创作的推动力和创新的阻力。

对于电视作品而言，"围观"这一审美活动也是电视艺术生产和再生产的重要动力。作为现代商业文化中的电视艺术产品，除了少数公立电视台和国家电视台以自身拥有的模式生产和经营之外，大部分电视媒体的运营要按照市场规律的原则进行生产，而对于电视媒体来说，它们最主要的商品就是电视节目，且大量是以电视剧和电视综艺节目等电视艺术作品形态而存在的。因此，对于电视媒体来说，电视艺术作品既是满足受众的审美对象，也是迎合观众需求的消费对象。而在这两种属性之间，作为商品的消费属性，其重要性要更胜于作为艺术品的审美属性。在电视艺术内容的商品属性中，"围观"就形成了最为有效的消费能力，"围观"能够直接促进商品消费的大量增长。

"围观"作为一种"看"的方式，体现了电视艺术审美的目的性和集体性，其目的性体现在电视受众希望通过参与"围观"活动获得艺术活动的经验从而获得信息交流的资格，大众信息的分享和传递是大众文化时代个人成为媒体中心的重要经历；其集体性则表现为当"围观"行为发生时，大众的意见往往会成为审美鉴赏的主流，个人的审美体验往往让位于集体的审美趣味，因而，"围观"这种视觉审美方式成为电视艺术审美活动的一个重要特征，也是电视艺术审美活动与其他艺术审美活动具有差异的个性化审美方式。

第四节　静观：电视艺术审美中的精英思维

电视艺术作品的审美欣赏是否可以"凝神观照"？要回答这个问题，只要解决这样一个问题即可：电视艺术中是否存在着"韵味"？只有充满韵味的作品才能成为"凝神观照"的对象。电视是不是只适合"浅层次"的阅读？只能是快餐文化的产品呢？对于这一点，电视艺术研究学者高鑫先生就提出了质疑，他认为电视文学作品充满着对'韵味'的审美追求。导演刘晓光结合自己创作的音乐风光片《异梦魂牵》探讨了电视艺术中让高雅韵味存在的方式，"所以，《异梦魂牵》从一投入创作就力求不落俗套，另辟蹊径走出平庸，力求能有较高的思想水平和文化品位，能比较充分地展示音乐风光电视片的独特功能和艺术魅力"[①]。

[①] 刘晓光：《试图走出平庸——音乐风光片〈异梦魂牵〉创作谈》，《当代电视》1999 年第 8 期，第 26 页。

一、电视艺术"凝神观照"式审美接受的表现

(一) 电视艺术中存在的独特审美对象

在当下日益丰富的电视艺术形式中,除了电视剧、电视综艺节目等吸引观众的电视艺术类型之外,还存在着一些具有典型审美特征的电视艺术形式,这些电视艺术形式主要是利用声画造型的方式,借助电视的媒体属性来诠释和还原传统艺术类型,如,"通过特殊的屏幕造型手段、运用文学创作的一般规律,形象地反映社会生活、塑造人物形象、抒发思想感情,充满了文学的氛围,给观众以文学审美情趣的电视艺术作品"[①] 的电视文学,以及"遵循电视艺术的创作规律,利用电视的技术和艺术手段,将多种艺术样式:文学、戏剧、音乐、舞蹈、绘画、摄影等兼容在一起,创造一种诗的意境,以期达到以情感人为目的的特殊屏幕艺术样式"[②] 的电视艺术片。这一类电视艺术作品的主要特征在于它以电视镜头语言中的造型语言为主体,充满想象力和诗意的空间感受,是以审美为主要目的诉求的屏幕艺术形态。

电视艺术片作为一种独特的电视艺术类型,有着独特的镜头语言特征,表现在:①镜头语言以"造型"性语言为主体,画面具有象征性和模糊性;②镜头运动的速度较为舒缓,与背景音乐一起形成充满抒情意味的节奏感;③镜头之间的过渡较为缓慢,其过渡大量采用"叠化"等电视特技语言。而从其画面语言的叙事性特征来说,叙事性弱,抒情特征明显,如在电视荧屏中一度非常受欢迎的电视散文、电视诗歌作品,以及今天荧屏中仍旧常见的电视风光艺术片等,这些作品往往以优美的文字、充满诗意的画面、动听的音乐和舒缓的节奏给人以宁静的审美体验,因此,在电视艺术作品的审美欣赏中,对这一类电视艺术形态便形成了一种独特的视觉审美方式——凝神观照。

(二) "凝神观照"的审美解释

"凝神"最早出自《庄子·达生》,"孔子顾谓弟子曰:'用志不分,乃凝于神。'"[③] 南朝宋颜延之在《五君咏·嵇中散》也提到:"形解验默仙,吐论知凝神。" 凝神,即集中精神,它是审美主体在进行审美活动中的审美准备,在"凝神"的过

① 高鑫、高文曦:《电视艺术:多元与重构》,北京师范大学出版社2006年版,第115页。
② 高鑫、高文曦:《电视艺术:多元与重构》,北京师范大学出版社2006年版,第138页。
③ 曹础基:《庄子浅注》,中华书局2000年版,第270页。

第二章 电视艺术的"收"和"看"

程中,审美主体从现实的生活环境中剥离出来,进入审美的想象空间。而"观照"一词更多见于佛教经典之中,"以智慧观照,于一切法不取不舍,即见性成佛道";"故知本性自有般若之智,自用智慧观照,不假文字";"汝若不得自悟,当起般若观照,刹那间,妄念俱灭,即是自真正善知识,一悟即知佛也"。"观照"是禅宗所提出的"见性成佛""顿悟"的重要方式。"照"与"观"意思相近,都是指"本质直观",是审美欣赏活动中的审美直观方式,因而"凝神观照"作为一种审美方式,其特征表现为审美主题在面对审美对象时的一种"静观体验"的审美活动状态,通过审美静观体验感受艺术作品所营造的审美意境,引发审美主体形成丰富的审美想象空间。在面对电视文学艺术、电视艺术片等典型的视觉艺术形态的审美观照中,电视艺术的审美活动在视觉行为中集中体现为"静观"的视觉行为状态,在"静观"中,观众进入电视艺术作品所营造的审美世界,激发丰富的审美联想,获得电视艺术的独特的审美体验。

(三)"静观"式审美的对象

从电视艺术诞生以来,电视音乐片、电视文学、电视艺术片等作为独立存在的电视节目类型也逐步产生,并且在20世纪90年代一度成为观众熟悉和喜爱的电视艺术形式。直到今天,电视艺术片仍旧以各种衍生形式存在,它积极吸纳新的电视发展成果不断地丰富和完善自己。如,中央电视台曾经的电视文艺栏目《电视诗歌散文》连续播出12年,培养了一大批忠实的电视观众,创造了一系列精品电视节目,如《印象中国系列》《毕业了》等作品,这些作品融入了当今电视宣传片的制作理念,将纪录片方式运用到电视散文的制作过程,既创作出了精美的电视视觉形象,更给予观众情感的洗涤和净化。正如该栏目的简介中所表达的:"《电视诗歌散文》栏目的宗旨是在众多综艺晚会和娱乐节目中打造一个诗意化的空间,弘扬真善美,满足广大电视观众日益增长的对高品位文化的追求。以达到心灵的净化、精神的启迪和审美的愉悦。"

20世纪,以刘郎、白志群等为代表的一批电视人,创作出了大量充满审美意境的电视艺术作品,包括《西藏的诱惑》《溯》《苏园六记》《梦》《扇舞丹青》,这些作品通过诗化的画面、优美的音乐、充满想象力的文字等营造出一个充满奇幻的审美想象空间,带给观众丰富的审美情思。高鑫在《刘郎论》中论述了刘郎作品的艺术感染力,"著名作家从维熙看完《西藏的诱惑》在《艺术殿堂无神像》一文中说:'看完《西藏的诱惑》,仿佛将我带出了泥淖的凡尘,走向了佛光下的绿洲净土'。我

想这'佛光下的绿洲净土',恰恰就是《西藏的诱惑》所营造的艺术意境。"① "在白志群编导的《扇舞丹青》中,我们看到了多元语言的高度和谐。……只有5分钟的《扇舞丹青》可谓小巧玲珑,但是它却十分准确地把握住了中国古典文化精神,将中国古典舞蹈、绘画和音乐熔为一炉,并利用现代电视艺术手段进行二度创作,营造了一个冲淡、雅致、高远的意境。"② 在这样的一些电视艺术作品中,电视对传统艺术进行二次创作,其核心是对原有的音乐艺术、文学艺术或舞蹈艺术等进行电视化的过程,使其符合电视这一媒体播放的要求,在创作中保留并丰富了原有艺术作品形态的审美意蕴。如电视舞蹈片《扇舞丹青》,电视抠像所营造的虚拟的四季变化效果,将水墨画与舞蹈的意境进一步提升,有了灵动的气息。在欣赏这样的电视艺术作品时,电视画面所承载的功能不再只是"看到",而是"想到",即观众通过画面和文字、音乐的结合联想到的审美空间。在电视散文《背影》中,父亲怀抱着黄澄澄的橘子与主人公脸部特写画面的叠化效果,这一镜头的组接处理,将原文中儿子对父亲的感恩之情、父亲对儿子的爱的温暖感受直接呈现出来,鲜亮的颜色本身成为诱发观众情绪的支撑点。电视诗歌散文作为一种独立的艺术形态给予观众特有的审美感受,周星将电视诗歌散文的核心定义为"诗质","所谓诗质,并不是单纯突出文学性,电视诗歌散文的'诗质'是指电视和文学结合凝聚而成的'诗意审美性'"③,这种"诗意审美性"正是电视语言对传统艺术进行二次加工的结果。

审美静观不仅存在于电视文学、电视艺术片等电视艺术中,也存在于对其他许多电视艺术形式的审美活动中。在这类审美活动中,静观体现往往表现为瞬间的、段落的、零散的,这些富有意味的瞬间或者段落可以是电视剧中的片段,也可以是纪录片中的一组镜头,它们的共性是可供静观体验的画面与纪实的影像同时存在,极大地发挥了电视镜头语言的造型功能,通过这些造型性镜头来传递创作者所蕴含的情感,暗示画面中的意味,引发观众展开联想和想象。

二、"静观"式审美的文化功能

静观体验对于电视观众来说,已成为一种独特的电视艺术审美表现,其独特性体现在,相对于电视大众整体来说,它属于小众的审美体验方式,带有精英化的审

① 高鑫:《高鑫文存》(第十卷),九州出版社2009年版,第325页。
② 高鑫、王释:《从〈梦〉到〈扇舞丹青〉——略论白志群的电视舞蹈艺术片》,《电视研究》2002年第7期,第52页。
③ 周星:《论电视诗歌散文的审美特性》,《中国电视》2001年第2期,第24页。

美意味,而这种小众特点,在精英化审美活动中,使得对于电视艺术的静观体验呈现出了文化"权力"意味,它成为电视观众掌握电视文化品位的一个重要标识。而具备欣赏静观体验审美能力的电视观众自然也就成为电视文化品位方向的执掌者。在影响电视艺术的创作因素中,普通大众的审美趣味是一个重要动力,他们通过群体性的收视行为引导着电视艺术的创作方向,然而,在大众审美趣味的导向作用之外,还有一股力量在左右着电视艺术的生产,而且很多时候,这股力量比大众的审美趣味的导向能力更强大,这就是属于电视艺术审美主体中的精英人士,他们虽然在整个电视观众群体中只占据很少的一部分,对收视率的贡献很小,但是他们却占据着电视艺术评论的话语舞台,承担着对电视艺术的创作和传播的监管与引导作用。他们或是电视艺术创作的监管人员,或是电视艺术批评的主导人员,或是社会的文化精英,他们通过自身所拥有的话语平台批评、引导、规范电视艺术的创作方向。胡智锋在参与中央科教频道定位策划时提出"科学品质、教育品格、文化品位"的"三品"定位,提出了"科教频道既要脚踏实地,着眼现实,更需要志存高远,担当国家、民族与时代的责任"①,并成功使得该频道在观众中建立起良好的美誉度。"文化品位""社会责任感""美誉度"等词对于普通电视观众来说无足轻重,然而它们却是电视文化人用来监督、规范电视艺术创作的利器。同时,电视观众群体是变动的,电视文化大众与电视文化精英之间也并没有严格的界限划分,二者之间可以实现互通;对于普通大众来说,其多样性的审美需要也包含着对精英化艺术的审美需求,电视普通大众也会随着自身审美能力和文化理解力的变化而转换成新的电视文化精英。

电视文化精英群体的存在对于电视艺术的创作和繁荣起到不可或缺的作用,他们通过自身审美趣味的尺度,平衡电视艺术创作大众的低俗化倾向,使得电视艺术的创作能够沿着健康的道路发展。电视文化精英与普通电视艺术大众像两条轴线,他们一起形成了一个空间,而电视艺术创作者恰恰是游走在这个空间中进行创作。因此,在电视艺术的审美观众中,"凝神观照"式的审美体验也成为视觉权力的一种体现,它代表了电视收视群体中的电视文化精英的审美活动方式,也促进了电视艺术生产能够更好地体现艺术规律,而不是一味地迎合普通大众的需要。

① 胡智锋:《创意与责任——中国电视的本土化生存》,中国传媒大学出版社 2010 年版,第 65 页。

第五节　窥视：电视艺术阅读中的"窗"意识

一、影视艺术接受中的"窥视"行为

"窥视"现象，多数被运用到电影的观影分析中。早期的弗洛伊德、拉康的性心理学被广泛运用于电影窥视欲望的阐释中。美国学者劳拉·穆尔维在《视觉快感与叙事电影》一文中提出："电影能提供诸多可能的快感。其一就是观看癖（scopophilia）。在有些情况下，看本身就是快感的源泉，正如相反的形态，被看也是一种快感。"① 文中，她借用弗洛伊德的精神分析理论分析了电影中的窥视欲望的存在与满足。法国学者克里斯蒂安·麦茨在其《想象的能指》一文中也提出："电影的实践只有通过知觉的激情才成为可能，这种知觉激情包括观看的欲望（包括视觉本能、窥视癖或偷窥癖）。"② 窥视成为电影观影心理的一个重要内容。如同电影观影中存在窥视现象一样，在电视收看的过程中，特定的电视内容和观众的收看心理也会激发起他们的窥视欲，这种窥视欲不局限于对性特征的关注，也包含对神秘世界、未知领域、他人隐私、潜意识等问题的关注。英国学者大卫·白金汉在分析肥皂剧时指出："对观看电视的儿童而言，主要快乐'游戏'之一应是他们发现和讨论'通常处于隐蔽状态的成年人行为的某些方面'，例如，性、私通、同性恋、成年人犯罪和暴力。"③ 不仅对于儿童，对于成年人，"窥视"这一欲望都成为他们收看电视获得审美愉悦的来源，学者祁林等人指出："电视文化存在庸俗化的倾向是一个不争的事实，但电视是人类最大规模的信息接收行为之一，观看电视节目，也包括观看各种庸俗的电视节目，这都是观众自觉自愿的选择，这说明了一个问题，即在电视文化庸俗化成型之前，观众内心深处已经潜伏着'俗'的心理根源，这就是观众的窥视癖，可以说，

① 转引自［法］克里斯蒂安·麦茨、吉尔·德勒兹等著，吴琼编：《凝视的快感——电影文本的精神分析》，中国人民大学出版社2005年版，第4页。
② 转引自［法］克里斯蒂安·麦茨、吉尔·德勒兹等著，吴琼编：《凝视的快感——电影文本的精神分析》，中国人民大学出版社2005年版，第46页。
③ ［英］约翰·塔洛克：《电视受众研究：文化理论与方法》，严忠志译，商务印书馆2004年版，第142页。

第二章 电视艺术的"收"和"看"

这正是观众认同并接受电视俗文化的基础。"①

二、电视艺术"窥视"的"视窗"特征

能够提供观众可能"窥视"的环境是电视观众通过电视荧屏这个窗口来实现的，观众拿着遥控器选择收看的窗口，选择窥视的内容，而完全不用担心被发现的危险，因为许多电视内容的生产制作目的就是为了展示的需要，为了满足观众窥视的快感需要。关于电视的视窗的功能，我们可以看看英国功利主义思想家边沁设计的"全景敞视建筑"，这个建筑被设想成一个环形建筑，"……中心是一座瞭望塔。瞭望塔有一圈大窗户，对着环形建筑。环形建筑被分成许多小囚室，每个囚室……都有两个窗户，一个对着里面，与塔的窗户相对，另一个对着外面，能使光亮从囚室的一端照到另一端。然后，所需要做的就是在中心瞭望塔安排一名监督者，在每个囚室里关进一个疯人或一个病人、一个罪犯、一个工人、一个学生。通过逆光效果，人们可以从瞭望塔的与光源恰好相反的角度，观察四周囚室里被囚禁者的小人影。这些囚室就像是许多小笼子、小舞台。在里面，每个演员都茕茕孑立，各具特色并历历在目。"② 福柯在对边沁的敞视监狱的分析中指出，"全景敞视建筑是一种分解观看/被观看二元统一体的机制"；"这是一种重要的机制，因为它使权力自动化和非个性化，权力不再体现在某个人身上，而是体现在对于肉体、表面、光线、目光的某种统一分配上，体现在一种安排上"。③ 边沁设计的全景敞视建筑中的监督者借助于窗口和观察的单向存在，使得监督者成为至高无上权力的拥有者，他透过囚室的一扇扇窗户观看并监视囚室中的人，形成了一种"精神对精神的权力"。在今天的电视审美活动中，电视独特的收看环境、丰富内容的选择性以及电视观众强大的市场导向性等因素都带给电视观众收看电视时的"窗口"效果，众多频道形成了围在电视观众周围的一扇扇窗户，透过这些窗户看过去，每一扇窗户后面都有着丰富的视觉内容，观众在众多窗口环绕之下，借助于选择，确立了自己的中心地位和主导地位，观众的视线选择体现出了观众作为中心的权力主宰地位。

"窗"的收视效应提供给观众丰富的审美内容，展现了多样化的审美空间形态。

① 祁林、黄灿：《论"窥视癖"的幻觉快感——电视文化庸俗化的心理根源》，《广播电视大学学报（哲学社会科学版）》2006年第1期，第21页。
② ［法］米歇尔·福柯：《规训与惩罚：监狱的诞生》，刘北成、杨远婴译，生活·读书·新知三联书店2007年版，第224页。
③ ［法］米歇尔·福柯：《规训与惩罚：监狱的诞生》，刘北成、杨远婴译，生活·读书·新知三联书店2007年版，第226～227页。

然而，不仅如此，在"窗"的收视行为中，电视观众内在的"窥视欲"也得到了激发和满足。这种窥视欲望的表达最具代表性的是希区柯克在电影《后窗》中的展现，主人公杰夫躲在公寓里借助望远镜窥视对面楼里的世界，在他的窥视行为中出现的有：露台上晒日光浴的姐妹，穿着裸露的女舞蹈家，寂寞的单身女人和音乐家，一对年轻恩爱的夫妻以及每天争吵的推销员夫妇，主人公恰恰是导演对电影观众的一种符号化表达，静静地坐在那里窥视对面发生的一切，观看、评论、推测、同情、兴奋。在电视机前手持遥控器的观众，在透过电视的一扇扇窗口观看的时候，他们在做着和主人公一样的事情。电视剧中演绎的情感纠葛让观众潸然泪下，电视综艺中的欢乐、调侃带给观众兴奋、笑声，电视观众跟着电视内容的叙事亦步亦趋，推测、评论电视节目中的情节和变化，在这种观赏过程中，观众获得了情感的替代性满足，内在的情绪得到了释放。而处于这样的收视环境中，因为电视收视的家庭特色，观众在观看的时候可以非常的安心，不会担心自己的情绪暴露在他人面前，可以肆无忌惮地表现出收视的快感，释放内心深处的窥视欲望，恰如《后窗》中主人公躲在黑暗的屋子中，这种隐蔽性带来了观众电视审美活动中的强烈的满足感。

三、电视观众"窥视"行为的对象和心理

电视观众借助于"视窗"而得到满足的窥视欲，它体现在观众对电视内容中的猎奇、性、灾难、不幸等信息内容的追捧中。在当下的电视艺术中，题材的新奇性成为电视作品创作的一个重要指标，在一部表现家庭伦理题材的电视剧中，"背叛、凶杀、外遇、虐待、离别"等成为电视剧剧本想要获得成功的不可或缺的元素，亲人之间的反目成仇，夫妻之间的背叛，情人之间的钩心斗角，这些戏剧化的元素被大量地运用到电视叙事中，这些离奇的元素被放到了不同角色的身上，成为观众津津乐道的对象，这些元素本身也成为电视作品的卖点。在"窥视"心理需求推动下，生活中属于罕见的异态事件成为电视领域的常态行为，绝大多数媒体机构都在不断地制作和播放这方面的内容。"肥皂剧常常探讨社会问题，例如，艾滋病、毒品、家庭暴力、约会强奸等等。虽然它们一直试图将这些问题作为具有娱乐性的'戏剧冲突'展现出来，而不是进行有关'问题'的说教，这些有关健康和社会的故事的重复性存在于电视自身的制作要求之中。"[①]

诸如此类的内容还包括富丽堂皇的古代宫殿、令人羡慕的上流社会情状、充满幻想

① [英]约翰·塔洛克：《电视受众研究：文化理论与方法》，严忠志译，商务印书馆2004年版，第93页。

的过去和未来世界等,这些都成为满足观众窥视欲望的对象。电视影像中不断重复和累积的灾难与不幸等故事,常常让观众在自身安全的观影环境中感受到不安,家庭的安全感被电视影像破坏,观众在安全的家庭观影环境中却感受着家庭的分崩离析和世界的危机。除此之外,电视还是一个公开窥视他人隐私的最好平台,无论是电视谈话节目中对明星、普通人情感隐私的深度挖掘,还是在电视剧中伦理情感的泛滥,都在满足观众内在隐藏的对他人的窥视欲望。"蒙福德认为,肥皂剧的最大特征是暴露隐私,即对私人体验和情感进行公开曝光。"① 对他人世界的窥探可以满足个体自身的好奇感。

　　除了猎奇,性冲动的满足也是电视节目内容提供给观众的另一个重要精神食粮。电视广告中模特曼妙的身姿,音乐电视中的身体展示和性暗示,电视剧中欲盖弥彰的情节镜头,电视T型台上的模特走秀,颁奖礼上的明星秀以及各种综艺节目中俊男靓女的争奇斗艳,身体展示特别是借助于身体而呈现的性暗示等成为满足电视观众"窥视欲"的主要元素。"通俗剧中一闪而过的做爱镜头、情侣们的热吻和调情都可能是一种转移自我欲望、满足自恋情结的视点。"② 性,身体这本身较为私密的内容借助于电视荧屏而得到公开化,成为公众的话题。而观众因为脱离现实的道德约束空间,在家中的私密空间中大胆地观看在公共场合羞于启齿的内容,这种家庭的私密性将电视观众保护在隐蔽的环境中,正如《后窗》中的窗帘和黑暗,成为主人公进行窥视的安全屏障,它既可以满足观众的窥视欲,也可以给观众带来安全感。电视观众的视窗收视模式恰好给观众提供了这样的理想审美环境。因而,电视观众一方面斥责电视荧屏中的不健康、低俗;另一方面,电视中出现的情色、裸露、性特征又成为观众津津乐道的议题。性心理的满足成为电视观众收视的重要组成内容,而观众的这种需求也反过来刺激了电视制作机构大胆地在荧屏中触及道德的边界,不断突破播出的内容禁区,电视中的"脱""露""出位"等都成了电视制作机构吸引观众收视兴趣的收视卖点。

　　"浏览""围观""静观""窥视",诞生于20世纪的电视艺术给予我们如此多样的视觉审美方式,这些审美方式之所以能够产生并最终形成,一个很重要的原因就在于电视艺术是一个不断发展和变化的艺术类型,它是一个由技术支撑的艺术形态,它随着技术的不断发展而不断变化和丰富,技术的进步,催生了电视艺术新的表现内容,新的表现内容也带来了电视艺术新的视觉审美方式,这种审美方式的变化性成了电视艺术不同于传统艺术形态的重要特征。

　　除了技术的不断进步带来电视艺术审美方式的变化之外,电视艺术内容的多样性

① 汪振城:《当代西方电视批评理论》,中国广播电视出版社2007年版,第186页。
② 金丹元:《电视与审美——电视审美文化新论》,学林出版社2005年版,第294页。

也是电视艺术丰富审美方式的重要原因。电视艺术的表现形态中既有以娱乐大众为主要目的的电视剧、电视综艺节目,也有陶冶情操、注重视听感染力的电视文学艺术、电视音乐艺术、电视舞蹈艺术等;除此之外,随着电视艺术的发展,电视艺术的节目形态也在不断发生新的变革,电视艺术的新形态不断涌现,传统的电视艺术形态中,电视艺术的节目界限越来越模糊,节目形式相互之间借鉴和融合,如电视综艺晚会中将电视文学艺术与电视戏剧艺术相结合,电视音乐戏剧艺术中将电视音乐艺术与传统电视舞台艺术相结合,还有不断创新的新的电视艺术模式也越来越丰富着电视艺术的审美方式。

电视艺术审美方式的丰富性还与电视观众群体的多样性之间有着紧密的联系。电视艺术的大众传播方式,带来电视艺术观众群体的复杂和多样,为了满足复杂和多样的电视观众的收视需求,电视艺术内容的表现形式必然呈现出多样性,既有满足于普通大众"浅阅读"需求的电视戏剧艺术、综艺艺术,也有适合于电视知识分子需求的电视文学、电视艺术片、电视纪录片艺术;既有满足于传统观众收视需求的情感类电视艺术作品,也有满足于特定观众群体的电视艺术节目,如针对青少年的MV艺术,针对家庭妇女的肥皂剧,针对戏曲爱好者和中老年观众群体的电视戏曲艺术,等等。多样的观众群体形成了形态各异的电视艺术审美主体,他们的审美能力、审美动机都存在着明显的差异性,这就使得电视艺术审美从审美主体的审美动机上体现出纷繁复杂的特征,观众会根据自己的审美兴趣、审美需要有选择地观看电视艺术节目,他们可以在审美静观中获得电视艺术审美愉悦感,也可以从电视围观中获得电视审美的满足感,甚至还可以在电视艺术的窥视环境中获得情感的替代性满足。

电视艺术审美方式的多样性还与电视的传播功能属性特征密切相关。相对于其他艺术创作而言,电视艺术的创作受其结果评价的影响最大。一部文学作品、绘画作品可能在作者生前默默无闻,而在作者故去若干年后大放异彩;一部电影、一部戏剧可以在公映中遭遇滑铁卢,却可以通过参展、小众传播而获得不俗的口碑。而作为大众化传播的电视艺术,其艺术效果需要通过电视观众的收视检验,相对于其他艺术门类来说,电视艺术可以说是"急功近利"的,这种急功近利必然要求电视艺术的制作和推广以传播效果的最大化为追求目标,因而,最大化的传播效果就必然催生电视艺术在尽可能的范围中去适应和满足最大范围的电视观众的审美需求。因此,电视艺术就其视觉接收方式而言,需要根据不同的收视目的而进行多样化的艺术创作,它可以是肤浅而俗套的电视苦情戏,以满足观众的群体讨论和同情心的释放;它也可以是绚丽多姿、光彩夺目的电视舞台艺术,以丰富的电视镜头语言营造令人炫目的电视舞台视觉盛宴,从而满足电视文化人的审美静观享受。总之,一切以传播效果最大化为目的的电视艺术生产必然带来电视艺术丰富的视觉呈现形式和审美接受方式。

一切艺术作品的目的都在于改善生活,是对生活的不足的一种补偿。我们要排解生糙的存在,艺术倒是其有十分可观的手段,哪怕是在片刻之中。([美]豪塞尔)

第三章 电视艺术创作与视觉消费

第一节 艺术创作的美学解读

一、艺术创作是一种劳动生产活动

艺术创作是人类文明的标志,它是人类开始自觉地反映和表现世界的方式。几千年来,人类的艺术创作给世界留下了丰富的文明成果,文学、音乐、戏剧、绘画、建筑、雕塑等一切艺术领域的成果都是人类艺术创作活动的结果。人类为何要进行艺术创作,在探讨人类的艺术起源问题上,马克思提出了劳动说。劳动创造了艺术,艺术的创作是人类实践活动的对象化。艺术创作的劳动与人类日常的其他劳动并没有本质的区别,都是人类认识和改造世界的实践活动。与一般的人类劳作不同的是,在人类的艺术创作的劳动中,人类获得艺术作品的同时获得了情感的愉悦,这是一种审美的愉悦。美的创造是"自然的人化"和"人的对象化"的结果,而这种对象化活动之所以能产生美,是因为人类"在他所创造的世界中直观自身"。[①] 这种直观活动就是对人的本质力量的肯定,从而使人产生愉悦感。而作为劳动成果的艺术作品一经产生,就产生了与一般人类劳动不同的结果,即它的使用价值减弱,而逐渐成为人类精神把握的对象。这种转换的过程使得艺术作品能在人类发展的漫漫长河中得到长久保存,甚至增值,不同时代人们的审美活动也会进一步丰富该作品的审美价值。一部

[①] [德]马克思:《1844年经济学—哲学手稿》,刘丕坤译,人民出版社1979年版,第51页。

《荷马史诗》历经几千年，所描绘的天神世界故事的历史价值早已经失去了探讨的必要，但是，其作为一部人类精神世界的成果却在几千年中不断被传唱和丰富，刺激着人类对远古神话世界的幻想，成为人类今天进行艺术再创作的重要基石。

艺术起源于人类的劳动，因此艺术创作活动也就是一种艺术生产行为。在手工业为主体的人类文明时代，相对于一般的人类劳动生产，艺术创造活动成为一种不经常发生的行为，因为它需要一定的技艺和长久的练习，所以，早期的艺术创作由专门的技师来完成。而艺术创作的成果往往也是由少数人所占有，甚至于艺术审美的能力也成为社会中一小部分人的专利。因此，这就导致了在古典主义艺术时期，艺术的创作神秘化、艺术创作的贵族化倾向。德国美学家温克尔曼提出了艺术的最高理想是"高贵的单纯，静穆的伟大"，"最高贵的观念像是最单纯、最容易的，用不着顾到情绪的表现"。[①] 正是在这样的艺术贵族化、精英化的发展过程中，艺术创作活动也越来越被少数人所掌握，随着社会分工的扩大，一部分专门从事艺术创作的人开始出现，他们通过长久的训练掌握了创作的技巧，为王室贵族服务，而艺术创作活动、审美活动的精神化特征也越来越明显。

二、艺术创作是一种精神活动

将艺术创作活动以及艺术审美活动彻底精神化的是康德，他认为美和美的艺术都是一种人们"直观"的对象，它能使人们不再将之与自己的欲望和利害关系联系起来，而审美活动的主体也就彻底摆脱了外在的束缚，"忘记了它的个体，忘记了它的意志"，成为"纯粹的认识主体"，强调审美的无目的性、无利害性以及非功利性的特点，使得艺术活动成为一种彻底的精神活动。而对于艺术创作而言，康德强调艺术创作最为核心的是想象力，艺术创作就是"把心意诸力合目的地推入跃动之中，这就是推入那样一种自由活动，这活动由自身持续着，并加强着心意诸力"[②]。而能够从事艺术创作的人只有天才，因为只有他们拥有丰富的想象力。德国另一位美学家黑格尔也认为，"艺术创作是一种复杂的有目的的精神劳动"[③]，他将人类的艺术创作分为三个类型：象征型艺术、古典型艺术和浪漫型艺术。他认为只有古典型艺术才是真正的艺术，由于这一艺术类型"把理念自由地妥当地体现于在本质上就特别适合于

① 朱光潜：《西方美学史》，人民文学出版社 2003 年版，第 297 页。
② [德] 康德：《判断力批判》，宗白华译，商务印书馆 1964 年版，第 160 页。
③ 胡经之、王岳川、李衍柱主编：《西方文艺理论名著教程·上卷》，北京大学出版社 2003 年版，第 407 页。

这一理念的形象,因此理念就可以和形象形成自由而完满的协调"①。而构成理念最新的特质就是"和悦静穆","它是一种无忧无虑、自满自足的心态,一种没有意念、情感、欲望等任何心理活动的平和安定心境"②。

回溯人类艺术创作的源头,艺术创作和人类的一般劳动生产之间并没有本质的区别,艺术创作本身也并没有限制参与的人群,任何人都可以通过自己的实践活动来进行艺术创作。然而艺术创作活动的发展使得大部分人无法参与艺术生产,艺术创作越来越依赖于技艺、技巧的训练。在西方艺术发展史中,文艺复兴时期就兴起了一种美学思潮,认为美的高低乃至艺术的高低都要通过创作者克服表达技巧的困难来显现,难能才可贵。"经过费力才得到的东西要比不费力就得到的东西较能令人喜爱。一目了然的真理不费力就可以懂,懂了也感到暂时的愉快,但是很快就被遗忘了。要使真理须经费力才可以获得,因而产生更大的愉快,记得更牢固,诗人才把真理隐藏到从表面看来好像是不真实的东西后面。"③ "对艺术的欣赏就是对克服了的困难的欣赏","诗人在运用这种题材时就丝毫不用费力,找到它也显不出诗人的聪明,所以他就不应得到赞赏"。④

三、艺术活动的普及

随着艺术创造的复杂化和神秘化,这一活动离最初的劳动特质越来越远。到了近代,技术的进步带来人类生产方式的变革,机器生产的规模化效应取代了手工业生产的低效率。而在艺术活动领域,技术的进步同样带来巨大的冲击。

首先,技术的进步带来了"机械复制"技术的出现,它使得艺术创作活动的神秘性被"去魅",成为一个简单的复制行为,一种纯粹的工业生产,特别是摄影技术的出现,使得视觉影像的获得变得非常容易,而且获得视觉影像后可以进行无限制的复制,"机械复制"技术让影像的唯一性和地域归属消失,大众可以在任何地方轻易获得图像的审美。

其次,技术的进步带来了新的艺术形式:影视艺术,它借助于胶片和磁带,可以通过拷贝和复制进行传播。影视艺术作为当下视觉艺术的主要类型,其创作方式也与

① [德] 黑格尔:《美学》(第一卷),朱光潜译,商务印书馆 1981 年,第 97 页。
② 唐铁惠:《和悦静穆·人的形象·美好时代——黑格尔艺术观探微》,《武汉大学学报(哲学社会科学版)》2009 年第 5 期,第 16 页。
③ 朱光潜:《西方美学史》,人民文学出版社 2003 年版,第 159 页。
④ [意] 卡斯特尔维屈罗:《亚里士多德〈诗学〉的诠释》,转引自朱光潜:《西方美学史》,人民文学出版社 2003 年版,第 159~160 页。

传统艺术方式不同，它由个人化的创作过程变成了团队模式的生产过程，由线性的创作思维变成了片段式的制作过程。参与影视作品生产的人有了专门的职业称谓，也有着规范的操作流程，他们和其他领域的劳动者没有本质的区别，只不过是生产的产品不同而已。

最后，技术的进步使得艺术可以被绝大多数人所获得和欣赏，特别是电视艺术的出现和发展，使得整个社会大众成为自己的欣赏主体。而在收视率这根指挥棒下，电视艺术的生产目的就是为了让尽可能多的大众能够接受，甚至可以说，电视创作者就是根据大众的需要进行电视节目生产的。以影视为代表的艺术创作活动生产了当下最主要的艺术内容。工业化生产模式、批量生产的方式被引入这些新的艺术生产过程，普通大众也有机会参与艺术生产过程，特别是对电视艺术的生产而言，普通大众成为艺术表现的对象，也参与到艺术创作中，成为构成艺术创作的内容，甚至于在今天，随着DV技术的普及和网络传播的便利，普通大众可以自己制作影像，拍摄艺术短片供他人欣赏，艺术从创作环节重新回归大众，艺术的创作特征走向了现代化的生产特征。大众参与和生产的艺术品成为今天最主要的文化内容。后现代主义代表人物杰姆逊对当下的文化生产做了这样的判断："后现代主义的文化已经无所不包了，文化和工业生产的商品已经是紧紧地结合在一起，如电影工业，以及大批生产的录音带、录像带等等。在19世纪，文化还被理解为听高雅的音乐、欣赏绘画或是看歌剧，文化仍然是逃避现实的一种方法。而到了后现代主义阶段，文化已经完全大众化了，高雅文化与通俗文化、纯文学与通俗文化的距离正在消失。商品化进入文化意味着艺术作品正在成为商品，甚至理论也成为商品；当然这不是说那些理论家们正在利用自己的理论发财，而是说商品的逻辑已经影响到人们的思维。总之，后现代主义的文化已经从过去那种特定的'文化圈层'中扩张出来，进入了人们的日常生活，成为消费品。"①

四、消费：艺术生产的动力

在传统艺术创作时代，艺术作品创作有着自己独特的目的，"收藏"和"欣赏"是传统艺术品创作的关键词，而对于今天的电视艺术为代表的大众文化产品而言，它们的关键词就是"传播"和"消费"。传统艺术因为"收藏"而显得神秘，电视作品则因为传播而得到价值的最大化；传统艺术创作因为受到贵族们的欣赏而体现价

① ［美］弗雷德里克·杰姆逊：《后现代主义与文化理论》，转引自周宪：《审美现代性批判》，商务印书馆2005年版，第338页。

值,今天的电视作品则因为大众普遍的消费而获得回报,实现再生产。所以,随着技术的进步、艺术形态的变革,艺术创作活动的实质实现了回归,特别是在电视艺术的创作领域,艺术创作成为一种生产行为。电视艺术创作作为一种生产活动,它既包含传统艺术创作的内容,也具有新兴艺术门类生产的特点。作为一种艺术生产活动,电视艺术也需要经历艺术构思、表现和传达的过程,在这个过程中,它要遵循艺术生产的一般规律,同时,它还要有自己的个性特征,即为了大众的需求而进行生产,电视艺术创作者生产的作品无论是电视剧还是电视文学、晚会,其目的都是为了最终被电视观众看到、消费掉。不同于传统的艺术作品,大多数电视艺术产品往往具有消费的时效性,在短时间内要能够被观众所接受。波德里亚将艺术的消费特点概括为"艺术变得昙花一现,这倒不是为了影射生命的短暂性,而是为了适应市场的短暂性"①。因此,从整个电视艺术的生产环节来看,创作者和消费者的地位也发生了巨大的变化,传统艺术创作中的"作者中心"转向了现代电视艺术的"观众中心"。观众以消费者的姿态左右着电视内容的生产,视觉消费成为大众文化生产的最主要动力。

如何理解大众文化时代的视觉消费行为?我们将艺术创作活动分为传统艺术形态和现代的视觉艺术生产两大类型进行比较:

| 传统 | 艺术创作 | 个性化 | 长久生命力 | 审美 |
| 现代 | 艺术生产 | 集体化 | 短暂 | 消费 |

作为视觉艺术的重要形态,电视艺术的生产所满足的正是观众的视觉消费需求。作为大众性的视觉消费活动,电视艺术视觉消费不同于传统商品消费中对商品使用价值的获得,也不同于传统艺术作品接受中对审美快感的获得,其目的就是即时的、简单的情感愉悦。这种愉悦感可以是电视剧中主人公命运的不幸引发的观众的同情,甚至伴随着眼泪,也可能是电视晚会中绚烂的舞美灯光带来的视觉震撼,在这些视觉内容接受过程中,观众完成了对电视艺术内容的视觉消费过程,观众用来交换服务的内容就是自己的闲暇时间。② 2001年一项调查数据显示:"居民平均每天有2小时39分钟用在看电视上,占总闲暇事件的46.22%,占全天的11.04%,看电视是闲暇时间

① [法]让·波德里亚:《消费社会》,刘成富、全志钢译,南京大学出版社2008年版,第22页。
② 闲暇时间是指社会成员在非社会劳动时间中那份由个人自由支配、使个人充分发展的时间。非社会劳动时间包括:①上下班和班前准备、班后整理时间;②满足生理需要时间(包括睡眠、吃饭、家务劳动等);③闲暇时间(包括文化娱乐、发展智力、从事旅游、社会交际、业余创作等)(陆立德、郑本法:《闲暇时间刍议》,《学术界》1987年第2期,第87页)。

里占有时间最长的活动。"① 从具体收看电视的渠道来分析，2016 年一项针对大学生群体收视行为的调查研究显示："有 51% 的大学生在收看电视节目时会选择传统电视，手机电视和移动电视受到冷落。"② 在商业广播电视运营机制中，电视机构向观众免费提供各种类型的电视节目，而观众获取节目所要支付的成本就是自己的时间。大众用自己的闲暇时间获取收看电视的权力，那么电视运营商是如何获得利润的呢？毕竟时间并不能直接产生收益。实际上，电视机构用获得的观众消费时间与广告商进行交换，获得广告投入，其实质是电视机构将观众的消费时间进行了再销售。加拿大人达拉斯·斯麦思对电视的这种免费销售机制做了深刻的分析："大众实际上是在为广告商（即那些最终压榨他们的人）打工（work），受众利用闲暇时间收看电视或阅读报纸，这项劳动随后被传媒包装成一种新的'商品'（commodity）出售给广告商；同样是这些受众，他们还得再额外花钱去购买媒介所广告的商品，再次为媒介买单。整个商业电视体系和报业体系，都是依靠对受众处心积虑的盘剥，榨取他们的剩余价值（surplus value）而存活的。"③

因此，电视观众具有双重身份，他既是电视艺术的消费者，也是电视机构销售的商品。因为是消费者，所以电视机构的内容生产会有意识地去迎合观众的需求，满足观众复杂的消费需要；因为是商品，所以电视运营商才能贩卖观众而获得利润。

第二节 电视艺术作品的两重属性特征

电视艺术作品是整个电视生产和销售行为的中介，是连接观众、电视运营商和广告商的纽带。

一、电视艺术作品属性的确立

从电视发展的历史来看，特别是电视艺术的发展来看，电视艺术作品的商品特征并不是从来就有的，它是随着电视市场化的步伐而逐渐产生的。胡智锋用"三品"

① 胡志坚、李永威、马惠娣：《我国公众闲暇时间文化生活研究》，《清华大学学报（哲学社会科学版）》2003 年第 6 期，第 55 页。

② 高昉：《大学生电视收看倾向调研报告——以对上海大学生的调查为例》，《电视研究》2017 年第 2 期，第 70 页。

③ [英] 丹尼斯·麦奎尔：《受众分析》，刘燕南等译，中国人民大学出版社 2006 年版，第 19 页。

来概括中国电视发展的三个阶段："我可以用'品'字来划分出中国电视 50 年的三个发展阶段：前 20 年是以'宣传品'为主导的阶段；后 30 年又可分为两个时期——以'作品'为主导的阶段和以'产品'为主导的阶段。"①"宣传品"是附属于政治生活的，是时代的需要，而"作品"则体现出创作者个性、独特性的追求，"产品"则意味着电视适应市场化、产业化的结果。从以上概括可以看出，宣传品是一个特殊阶段的产物，它与我们国家电视生存的环境和时代背景有着很大的关联；而作品形态和产品形态则是电视发展以来形成的常态，它们有历史的更替和个性差异，但不是完全的后者否定前者的发展逻辑，它们也有着共时性特征。经过近百年的发展，电视从其产生并开始创作和生产电视艺术作品开始，电视艺术创作逐步确立了自身的两个重要特性，即它既是一个具有艺术审美构思的作品，也是一个符合产业化大生产、符合大众需求的产品，而且在今天的电视商业竞争和经营极度发达的时期，电视的产品经过流通和交换，具有了明确的商品特征。因此，电视艺术具有双重属性，即作品属性和商品属性，电视艺术是二者的结合体，而随着今天电视行业竞争的加剧，电视市场化水平的进一步发展，电视艺术的商品属性特征更加突出。

二、电视艺术产品属性与商品属性的关系

在以往的研究中，我们强调电视艺术创作获得的是作品，强调其作为作者个性的体现，在电视产业化的大趋势下，我们将电视的产品属性突出，强调其作为工业化大生产模式下的产物，是大众文化的载体。然而产品并不一定是商品，产品是相对于生产者而言的，只有进入交换环节，它才能转换成商品。电视艺术创作作为一种文艺产品的生产，是一种特殊的艺术生产，它需要进入流通环节才能证明其价值的存在，因此，只有电视艺术产品成为商品才能真正确立今天电视艺术生产的特点。既然是商品，电视艺术的生产就要符合商品生产的规律，商品的价值是通过其交换来实现，也就是通过与他物之间的关系建立的。马克思在《资本论》中说："如果我们说，商品作为价值只是人类劳动的凝结，那么，我们的分析就把商品化为价值抽象，但是并没有使它们具有与它们的自然形式不同的价值形式。在一个商品和另一个商品的价值关系中，情形就不是这样。在这里，一个商品的价值性质通过该商品与另一个商品的关

① 胡智锋、周建新：《从"宣传品"、"作品"到"产品"——中国电视 50 年节目创新的三个发展阶段》，《现代传播》2008 年第 4 期，第 1 页。

系显露出来。"① 马克思这里所探讨的虽然是物质产品，然而这一原则同样适用于作为精神产品的电视艺术。学者陆一帆在《论文艺消费》一文中就明确指出："无论是在基本主义社会还是在社会主义社会中，文艺产品都是商品，都具有商品的性质。"② 只不过文艺产品在生产、流通、消费各个环节都有其特殊的规律，它是一种特殊的商品。

三、电视艺术生产的特殊性

电视艺术生产的特殊性在哪里呢？美国学者约翰·费斯克从文化工业的角度将电视生产的商业特征和过程进行了描述："让我们以电视作为文化工业的范例，来探查电视的商品（或文本）在两种平行的、半自主的经济中生产和销售的过程。我们可以分别称之为金融经济（它在两个子系统中使财富流通起来）与文化经济（流通着意义和快感）。"其模式如图3-1所示③：

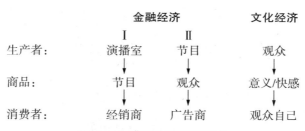

图3-1 费斯克的经济模式

在费斯克的经济模式中，电视生产者通过生产节目，并将节目进行销售，从而换回观众，而节目经销商再将观众销售给广告商而获得利润，观众则通过节目的收看获得"意义和快感"，从而满足自己的情感需求。在整个经济模式中，因为大众作为一个群体，具有庞大的需求和多样的诉求，使得电视的创作实现了工业化大生产的思路。而作为大众文化产品代表的电视的这种生产方式也恰恰适应了当下电视文化生产的环境现实。

① [德] 马克思、恩格斯：《马克思恩格斯选集》（第一卷），人民出版社1995年版，第64页。

② 转引自梁兆才：《关于文艺产品与商品关系的讨论》，《文艺理论与批评》1991年第1期，第183页。

③ [美] 约翰·费斯克：《理解大众文化》，王晓珏，宋伟杰译，中央编译出版社2001年版，第32页。

第三章 电视艺术创作与视觉消费

关于电视艺术生产的工业化特点，我们可以从美国日间肥皂剧的生产模式看出，作为美国电视文化中最重要的一个部分，日间肥皂剧的创作流程就体现了电视艺术内容工业化生产的一种现象（如表3-1所示）。

表3-1　美国日间肥皂剧创作流程

序　号	程　序	实　施　者	程序完成时间（距开播周数）
1	情节设计	主笔	6～7周
2	编写提纲	提纲作者	4周
3	编写脚本	对话作者	3周
4	编辑脚本	总编（脚本）	2周
5	实拍准备	制片人、导演等	—
6	实拍	导演、剧组成员	1周
7	后期制作	编辑	—

在整个肥皂剧的生产过程中，唯一具有独创意识的人是主笔，他遵循艺术生产的模式而创造了一部新剧的大概情节，而在之后各个环节中，提纲作者、对话作者等往往都是由多人分工完成的，他们根据主笔设计的情节、肥皂剧的人物设计模式来编写脚本，整个过程是一种流水线装配工人的生产模式，而最后的产品就是电视剧的样品，它会被卖给电视网进行销售，而完成其商品的流通过程。

不仅电视剧的生产如此，其他电视节目也是遵循这样的模式进行创作。一方面，电视工作者要创作出符合当下大众审美心理的电视作品，通过获得大众的认可而获得商业利益的最大化，并由此而确立最受欢迎的电视艺术生产模式和类型。而另一方面，为了满足观众不断被调高的审美心理和不断变化的审美趣味，电视艺术创作者又必须不断通过研发、创新节目内容，编写新剧目，探索新的节目形态，通过不断地创作来寻找适合大众需求的新的电视艺术内容，而这些新的电视内容相对于已经商品化的电视艺术内容来说，它们是新颖的，是独创的，是具有生命力的，是具有艺术创作作品特征的。电视艺术创作的双重特质带来了电视艺术作品的多样性文化解读，它既是艺术审美的对象，也是商业文化的载体。

在大众文化主导的时代，电视艺术的商品属性又反过来要求电视艺术生产尽可能满足大众的视觉感观的需求，要求作品更具可看性。2008年，电视剧进入了所谓的"大片"时代，越来越多的"作品采取了'知名导演+豪华阵容+高科技+高投资'

的排片组合出现,电视剧已进入以'大投资、大阵容、大制作'为特点的大片时代"①。《北平无战事》《红高粱》等投资都达到亿元。在题材方面,电视艺术创作者有意识在选择更具视觉表现力的电视艺术题材和表现形式进行创作。如,学者丁迈等人对2005—2009年在北京卫视、中央电视台一套和八套播出的电视剧做了分析,"2005年播放了更多的宫廷题材电视剧以及传奇题材电视剧;2007年更集中在农村题材电视剧和军旅题材电视剧;2008年以都市题材电视剧为主;2009年更多呈现了革命题材和军旅题材电视剧。"② 从播出效果来看,具有视觉表现力的电视剧往往受观众欢迎,例如在早些年热播的电视剧《大明宫词》《康熙大帝》《李小龙传奇》《士兵突击》《亮剑》《我是特种兵》等,这些电视剧中尽管主题、表现内容、故事类型、发生时代背景等都存在非常大的差异,但是它们却有一个共同的元素,即画面具有视觉冲击力。2000年播出的《大明宫词》虽然表现的是武则天时期的王宫争斗、宫廷帝位争夺,但其吸引观众的一个很重要内容就是宫廷景观的视觉新鲜感,在作品中,富丽堂皇的唐代大明宫、飘逸而艳丽的唐朝女子服饰以及由主演周迅、陈红引领的众多袒胸露背的美丽女子形象,这些都是电视剧具有诱惑力的视觉内容。为了保证作品的视觉效果,特邀请香港著名美工师叶锦添担任舞美和服装设计,使得该作品的视觉内容受到观众的认可。"在反映唐代历史题材的电视剧《大明宫词》中,服装色彩的设计非常成功,展示了盛唐时期的经济和发达的文化,……迎合了当今时尚的审美意趣。"③ 在《李小龙传奇》这部央视年度收视冠军的电视剧中,现代电视摄像技术制作的武侠功夫视觉形象成为该剧能够吸引人的重要因素。该剧邀请了国内一流的动作导演郭少恒担任武术指导,耗时一年多设计剧中李小龙的武打动作,确保了剧中动作场面这一核心内容的质量,使该剧播出获得成功。而在《亮剑》等历史战争题材电视剧中,现代战争影片中营造的战场真实感是构成这些作品的最重要的视觉内容。

无论是服装、动作还是战争场面,这些画面都具有强烈的视觉冲击力,而表现这些内容的电视剧的盛行,也客观上反映出电视观众喜欢电视画面的视觉性刺激,因此,受观众审美趣味引导的电视剧艺术在题材上有意识地选择具有视觉吸引力的故事进行创作。

① 晓寒:《电视剧进入大片时代》,《光明日报》2014年11月28日第12版。
② 丁迈、谢达:《主流播出平台黄金时段电视剧题材分析》,《中国电视》2010年第10期,第61~62页。
③ 田伟、范丽娜、张星:《服装色彩在影视作品中的视觉表现——以电视剧〈大明宫词〉为例》,《西安工程科技学院学报》2007年第2期,第190页。

第三章 电视艺术创作与视觉消费

第三节　电视艺术视觉消费的受众心理分析

　　今天，社会已经从生产型的社会转向消费型的社会。在生产型社会中，生产是推动社会进步的动力，通过生产满足社会的需求，从而推进社会的发展，社会发展的动力之源就是不断地扩大社会再生产。而在消费型社会中，消费成为社会发展的主要动力，生产在普遍领域出现了过剩，因而，消费决定了生产的规模和方向，消费能力的满足推动社会的发展。波德里亚依据马克思的政治经济学理论，对当代社会的特征做了描述，他认为消费社会就是物、服务和物质财富惊人的增长和消费，"富裕的人们不再像过去那样受到人的包围，而是受到物的包围"①，而大众文化时代，我们被影像所包围，消费的中心由物转向了图像，人们不再是通过消费具体的物品而获得身份，相反，符号消费成为当下人类消费的目的和实现自身的手段，"任何商品化消费（包括文化艺术），都成为消费者社会心理实现和标示其社会地位、文化品位、区别生活水准高下的文化符号"②。在这个过程中，人变成了官能性的动物，视觉消费成为当下社会关系建立的重要标志。

一、电视艺术视觉消费中的替代性满足心理

　　在视觉消费中，电影、绘画、戏剧、电视、网络等都可能成为视觉消费对象，然而，对于大众来说，以电视为主要视觉消费对象最符合其审美的实际需求，因为，相较于其他视觉艺术形态，收看电视节目无疑是最为方便和经济的。在选择电视的方式度过闲暇时光的群体中，以普通家庭，中低收入、中低文化程度的人为主体，究其原因，一是他们的经济能力决定他们无法更多选择户外旅游、社交等放松方式，而文化水平和认知能力也使得他们不大愿意选择更为复杂的休闲方式，电视变成他们的首选。然而，虽然没有条件或不具备获得其他休闲方式的能力和机会，这并不意味着他们不愿意去享受和试图享受其他的休闲方式。从消费的行为来看，普通人由于自身无法实现观看电视之外的休闲方式，他们更希望通过收看电视的方式得到替代性的心理

① ［法］让·波德里亚：《消费社会》，刘成富、全志钢译，南京大学出版社2000年版，第1页。
② 王岳川：《消费社会中的精神生态困境——博德里亚后现代消费社会理论研究》，《北京大学学报（哲学社会科学版）》2002年第4期，第32页。

满足感。电视中的旅游类节目,包括专业旅游类频道的开播实现了让观众足不出户而领略各地风光的愿望。如早期中央电视台的综艺节目《正大综艺》中的"世界真奇妙"板块,中国香港地区旅游节目《向世界出发》,中央电视台英语频道的《旅游指南》,以及专门的旅游卫视频道和各地市台的旅游频道,这些节目和频道的存在都是给观众一种替代性的满足。而在一些非旅游节目中,也会将旅游元素纳入,成为节目的收视点。美国的老牌真人秀节目《幸存者》自创办以来,一直获得很高的收视率,每季节目中,除了那些充满个性的选手让人感兴趣之外,所选择的比赛地点的风光,以及每一集中出现的自然探索的乐趣也是吸引观众持续观看的重要元素。美国学者豪赛尔认为:"一切艺术作品的目的都在于改善生活,是对生活的不足的一种补偿。我们要排解生糙的存在,艺术倒是其有十分可观的手段,哪怕是在片刻之中。"①

　　而在观众最喜爱的电视剧艺术中,电视画面所表现的视觉世界也经常是观众学习的渠道和生活的导师。如20世纪90年代引进中国的情景喜剧《成长的烦恼》在中国引发了观众长久的收视热情,直到今天仍是许多观众津津乐道的话题。这部剧中所展现的是美国中产阶级的生活方式,对处在20世纪90年代的中国家庭来说充满诱惑力,成为人们憧憬美国式生活的样本。不仅如此,该剧中关于生活的方式、子女的教育以及夫妻关系的处理等,也给了中国电视观众学习的范例。该剧的译者夏平指出,尽管中美国情不同,文化上存在差异,但这并不妨碍该剧对中国观众的教育意义。剧中所宣扬的为人要诚实、正直、自立自强、同情他人以及民主作风等,都是美国广大父母希望他们子女所拥有的品质。观众通过收看电视节目而达到学习的目的是电视艺术日常审美化带来的必然结果,费瑟斯通提出,"这是一种独特的情形,热衷于向上攀爬的群体对消费和生活方式的修养采取了一种学习的态度"②。以电视广告为例,作为电视中最为常见的艺术节目形态,它对电视观众承担着生活教育和引领的作用,观众通过电视广告塑造的物的神话而获得消费的动力和方向。"电视广告一方面传递商业信息,同时还传递价值观念、道德规范、社会准则、生活方式等潜在的文化信息。……通过传播先进、文明的生活观念和消费文化,影响人们的价值观、世界观和人生观。"③ 因此,作为大众最容易接受的休闲方式,电视提供给观众以最经济、最便捷的方式去满足自身需求的途径,也让他们获得了最为简单的学习方式。

　　① [美]豪赛尔:《艺术史的哲学》,陈超南、刘天华译,中国社会科学出版社1992年版,第57页。

　　② [英]迈克·费瑟斯通:《消费文化与后现代主义》,刘精明译,译林出版社2000年版,第27页。

　　③ 仰和:《电视广告对社会价值观念的影响》,《国际新闻界》2000年第6期,第71页。

二、电视艺术视觉消费中的"挥霍"心理

除了替代性满足和学习的心理之外,在电视观众的视觉消费过程中还隐藏着一种放纵和挥霍的心理,即通过对视觉影像的挥霍而实现心理的放松。"消费"一词,按照雷蒙·威廉斯所说,它本身具有"浪费、耗尽"的意思。

大众进行的视觉消费本身就成为一种主动的选择,这一行为是为了消耗掉多余的精力,从而获得一种放松体验的需要。而电视艺术作为一种视听综合刺激的形式,它可以很好地满足大众精力消耗的需求。这主要可以从以下几个方面看出:

第一,电视艺术中,无论是电视剧还是电视综艺节目、文艺专题类节目,甚至于电视广告,它的一个重要观影特征就是画面的频闪,特别是在 MV 和电视广告中,这种频闪的特征体现得尤为明显。MV 的平均镜头时间不到 3 秒,欧美摇滚类 MV 中时间更短,这种高频的视觉刺激在激起观众情绪的同时,也在消耗着观众的精力。

第二,画面内容的变化性以及镜头的运动成为重要的视觉刺激元素。不同于绘画、建筑等视觉艺术形态,电视的视觉内容由一个个镜头组接而成,镜头在拍摄对象的时候会有景别的变化、镜头运动的变化。这些丰富的镜头语言在塑造形象的同时,也会给观众的视觉接受带来不断的刺激。

第三,电视特效技术的运用带来了视觉接受的补充刺激。在今天的电视艺术创作过程中,特效处理已经非常普遍,如分屏、抠像、划像、翻页等,有的时候,这些特效本身甚至成为电视内容的看点。而电视特效的加入会在原本镜头内容的基础上进一步强化视觉刺激,从而引发观众更为强烈的反应。如分屏技术中,屏幕中会同时出现两个以上的场景内容,每个场景内容独立却又相互同步。如美国情节系列剧《反恐24小时》中,画面会经常出现 3～4 个窗口,每个窗口展示故事中的一个线索事件,当观众面对此类画面时,会获得比单一镜头画面更为强烈的刺激。可见,相对于绘画、音乐、文学等传统艺术欣赏,电视艺术的接受属于强刺激性接受方式,而且这种强刺激性是连续的、伴随式的,甚至是将观众包裹在其中的,因此,对电视内容的视觉消费会有助于大众很好地实现多余精力的消耗,从而带来彻底的放松。

在当下的艺术内容的消费中,电视艺术是一种生产最为过剩的艺术形式。这种过剩表现在两个方面,一是同时段内,电视观众可消费的电视内容过剩,观众无法实现对所有作品的消费,甚至是对部分作品的消费都不可能实现。过度的影像生产带来的直接结果就是大众视觉的"纵欲","资本主义也生产出了(或者,根据后现代主义

的修辞手法，'过度生产'出了）各种消费的影像与场所，从而导致了纵欲的快感"①。与消费文化中的纵欲相联系的就是享乐主义的盛行，观众通过大量的视觉图像消费，特别是电视剧、电视广告包装出来的图像世界的消费，激发了观众的享乐主义思想；二是电视观众在闲暇时间增加的同时带来的精力的过剩。工业化大生产带来的工作时间变短、闲暇时间增加，使得大众积蓄了更多的剩余精力，除了少数大众通过户外娱乐方式释放外，大部分的普通大众通过选择收看电视节目进行消耗，这种过剩的精力推动观众去追求强刺激的影像。

三、电视艺术视觉接受中的"炫耀性消费"心理

在电视观众的构成群体中，有一部分观众在日常生活中将大量的时间用于电视节目的收看，并积极参与节目的传播和再创造，他们属于电视的超级支持者，被称为"电视迷"。学者亨利·詹金斯在《文本的偷猎者》中提到，"迷"是指"狂热地介入球类、商业或娱乐活动，迷恋、仰慕或崇拜影视歌星或运动明星的人"②。"迷"将媒介使用行为看成一种文化活动形式，与朋友共享观看或阅读心得，并且加入共享同样兴趣的社群。电视迷会根据收看的电视内容而组成相应的群体，或是以作品为中心，或是以电视明星为中心而形成一个组织体。在组织体内，电视迷们分享、传递共同的话题，争论、解读电视内容或电视明星的相关信息。而在这个过程中，对电视信息掌握的多少与程度就成为他们作为电视迷的身份的标识。因此，从收看电视内容这个角度而言，电视的视觉消费中就隐藏着另一种消费心理，即"炫耀性"消费。凡勃伦在其《有闲阶级论》中对"炫耀性"消费做了如下归纳："为了有效地增进消费者的荣誉，就必须从事奢侈的、非必要的事物的消费。要博取好名声，就不能免于浪费。"③在炫耀性消费活动中，消费品成为身份的象征，其商品有用性让位于商品所赋予使用者的附加值，如尊贵、权威等，而在电视消费中，电视迷对电视内容的视觉消费行为中就希望通过更多地掌握相关电视内容，从而在其所在的群体中获得荣誉，成为领袖，而在电视收看的过程中，对电视艺术本身的视觉审美带来的审美愉悦感却不太关注，从作品收看获得的娱乐效果也随之减弱。

① [英]迈克·费瑟斯通：《消费文化与后现代主义》，刘精明译，译林出版社2000年版，第31页。

② 转引自 W. 布鲁克、D. 杰尔敏：《受众研究读本》，劳特力奇出版公司2003年版，第171页。

③ [美]凡勃伦：《有闲阶级论》，蔡受百译，中国社会科学出版社1983年版，第73页。

第三章 电视艺术创作与视觉消费

第四节 电视艺术视觉消费的生产机制

在生产与消费的关系上,马克思提出"没有生产,就没有消费",生产为消费提供了对象,同样,"没有消费,也就没有生产",消费为生产创造了主体。对于电视艺术的生产和消费而言,电视艺术创造者生产了观众进行视觉消费的对象,同时培养了电视观众的视觉审美能力,反过来,电视观众作为消费者又给了电视生产方从事再生产的动力以及更为广阔的消费市场。

一、电视艺术生产过剩的现象

与物质商品生产与消费的关系不同,电视艺术的生产与消费属于视觉消费,属于精神产品的消费,"视觉消费是以注意力为核心的体验性经济的核心要素"[1]。从当代大众文化的生产来看,大众生活在被视觉符号所包围的世界,商品的工业化生产带来商品的过剩,同样,视觉符号的大量生产导致了视觉符号的过剩。"在消费社会中,形象的消费在生产出对象的欲望的同时,也生产出过剩的图像。这是一个不可避免的趋势。"[2] 而其中最主要的视觉内容是24小时不间断播出的电视节目,在消费主导的视觉内容生产机制下,视觉内容生产方面呈现出以下特征:重复,缺乏创新,粗制滥造和分化。

(一)"过剩"的表现之一:重复

在电视艺术内容的生产方面,随着电视生产规模的不断扩大,产生了一个生产的顽疾,即重复。这种重复表现为,在一部作品成功之后,其他媒体、制作单位迅速跟进,纷纷效仿,它有两种方式,一是重复自身,通过拍摄系列模式,重复作品的题材和形式;另一种是重复他人,即克隆,通过克隆来模仿其他节目和作品。这种重复的生产一直会持续到该类型作品已经泛滥直至观众无法承受、失去兴趣为止。

重复自身是一种电视艺术生产的方式,从社会化大生产的规律来看,重复符合社会化大生产的特点。机器代替手工,通过复制提高效率,同时也降低了生产的成

[1] 周宪:《视觉文化的转向》,北京大学出版社2008年版,第97页。
[2] [法]让·波德里亚:《消费社会》,刘成富、全志钢译,南京大学出版社2008年版,第111页。

本。因此，电视艺术在生产中选择重复，是希望能够通过最少的成本来获取最大的利润。以系列剧为例，同题材电视剧在拍摄第一部成功之后，会接着生产系列二、系列三、……。而根据萨缪尔森的边际效用理论，在不改变供求关系的情况下，边际效益与边际成本①之间的变动是不成正比的。对于电视艺术的生产而言，在同一部电视剧的生产中，人为拉长叙事造成的电视剧剧集数的增加不会带来生产成本的同比例上涨。

重复自身是电视艺术生产最为迅速的方式。在同系列、同主题、同内容的生产中，因为节目模式相对固定，创作团队相对稳定，其节目生产的效率自然更快。以电视剧的生产为例，由于演员阵容、拍摄场地相对固定，在制作过程中则省去了选演员、选场景的时间。由于作品人物已为受众所熟悉，故事的讲述方式也多形成了固定模式，从而使得制作周期相应减少。

重复自身也是市场投放最为稳妥的方式。创作者选择对同一主题作品生产延伸系列，其前提往往是该作品获得了受众的认可，市场反馈好。通过前作的传播，已经使得大众认可了作品中的人物、叙事原则，培养了观众的忠诚度，延伸系列产品的再生产可以很好地利用观众审美情感的延续性。以美国情节系列剧的生产为例，其生产模式是以播出季为周期，在每一季中有相对完整的故事，而制作方会根据当季电视剧的播出效果加推该作品的第二季、第三季、……延续前一季的故事模式，引发观众的持续关注，并培养忠实的电视迷。

由此可见，在电视艺术生产中，通过对作品的重复式生产，可以在短时间内迅速巩固已有市场，以相对较少的成本获得更多的投资回报。但其弊端同样非常明显，因为其成本低，有一定的市场需求，使得电视艺术作品在进行重复式生产时往往表现为人为改变艺术结构，造成叙事拖沓、胡编滥造。

（二）"过剩"的表现之二：克隆

与重复自身相似，克隆他人模式也是一种生产重复的表现。通过对已成熟节目模式的克隆，对热播作品的模仿，跟风创作，同样可以实现低成本、快速、稳妥的生产效果。因为，从市场的选择来看，被克隆作品往往体现了大众的消费热点，而跟风、克隆等创作模式最大的弊端则是导致整个电视艺术市场节目同质化、频道同质化，跟风、克隆现象的盛行也直接导致了节目创新机制和创新氛围被破坏。节目的创新需要制作方投入大量人力、物力进行节目研发，研发的成果需要得到市场的检验，而电视

① 边际成本是指"产量增加或减少一个单位所引起的成本变动"（转引自杨秋风《论边际成本的两个关系》，《会计研究》1986年第3期，第33页）。

节目市场的需求变化是多样的,一种流行的节目形态可能只有一年左右的生命力就会被其他节目所取代。TVB 是中国香港电视的代表,其生产的中文节目在全球范围内传播,年生产达到 1.6 万小时,"在 TVB 的节目策划人员看来,节目的寿命一般为 3 到 6 个月,特别好的节目可以到一年,但非常少"①。因此,一方面,策划团队需要不断地进行节目创新才能保证节目能够抓住观众;而另一方面,关于节目模式的版权保护问题目前仍然悬而未决,在英美等法律保障体系较为完善的国家目前也尚未有明确的关于电视节目模式的版权保护,其原因之一就是关于电视节目模式的属性问题该如何界定。在我国,对于电视节目模式的保护起步则更晚,我国《著作权法》关于著作权保护中的保护对象包括电影作品和以类似摄制电影的方法创作的作品,并没有提到电视节目模式。而电视节目生产机制的透明性使得它很容易被模仿和复制,这就使得目前电视制作机构普遍不愿以研发节目为主体,而是选择行业成熟节目形态作为制作范本。

二、电视艺术生产过剩的原因

与节目的重复生产模式相关联,电视艺术内容生产的过剩成为当下电视艺术发展的顽疾,这种过剩不仅体现在每年生产的节目总量上,更重要的是体现在单一节目模式和类型的过剩上,而引发过剩的原因就是市场反应的滞后。消费预示需求,当一部电视艺术作品在荧屏热播的时候,也就意味着该节目得到了观众的认可。与认可相对应,电视观众作为一个群体具有一个特征,即他们的审美兴趣是多变的、难以捉摸的。当电视荧屏中某一类型题材热播的时候,由于"待证心理"② 的存在,很多观众会因为好奇、获取参与感等原因而选择追捧,这必然造成该类型题材的热度不断提升,然而好奇心并不能长久,一旦好奇心被满足,或是有了新的题材内容,观众的注意力会迅速转变。相对于电视观众收视兴趣的转变速度,电视艺术生产的周期却显得异常滞后。国内一部电视剧从立项,到审批、拍摄、后期、销售、播出,整个流程短则半年,长则几年。等作品生产出来时,电视荧屏的播出热点早已变换,这就导致了该类型作品的大量浪费,作品生产出来却无法进入播出市场。以国产电视剧的生产现

① 梁首钢:《对香港 TVB 电视节目研发机制的观察和探讨》,《视听界》2009 年第 5 期,第 38 页。

② 待证心理是指当人们对一件事物的发展以及结果产生好奇时所产生的期待、盼望,以致渴望亲自求证结果的一种期待性心理(转引自姚珂:《观众收视心理研究与电视收视率》,《中国广播电视学刊》2003 年第 3 期,第 57 页)。

状来看，近年来中国年均生产电视剧15000多集，其中能够在当年进入荧屏与观众见面的电视剧只有6000～7000集，每年有大量剧目无法通过销售市场进入观众的消费视野。从这一系列数据来看，电视艺术的产能表现严重过剩，而将这种过剩产能加剧恶化的一个重要诱因就是市场调节的滞后性。

与电视艺术生产中的滞后相关联的就是电视艺术生产中粗制滥造的作品充斥荧屏，作品缺乏艺术感染力。胡智锋指出："电视内容生产量过大难免会使低成本、低水平的产品批量出现，也就难免走向低俗化，而创新和创优有时为了吸引观众、刺激观众的视觉感官，也往往会伴随着低俗化的产生。"① 大量作品为了能够赶上市场同类型节目播出的热度，压缩制作周期，不对作品做认真的推敲，不去研究所表现的人物、历史等信息的真实性、合理性，仓促制作推出，节目一经播出，错误百出。在一些打着历史剧口号的电视作品中，主人公事迹张冠李戴，故事中出现不属于其所在历史时期的道具，主人公的语言、行为超越其历史的基本合理性，经不起推敲。还有一些历史题材电视剧或历史类电视节目更是直接调侃历史、戏说历史，将现代人的生活方式、观念放到历史故事中展现，客观上造成观众对历史事件的误解。

三、电视艺术生产中的分层特征

在视觉消费主导的电视艺术生产体制中，除了重复、滞后、粗制滥造之外，电视艺术的生产还存在着分层现象。这种分层现象产生的原因在于电视艺术的观众构成是复杂的，电视艺术消费的主体是普通电视观众，他们的消费目的是对大量的通俗易懂的电视内容做浅尝辄止的审美体验，通过获得情感的愉悦而实现生活的娱乐，消耗自己的闲暇时光。普通大众之外，还有许多高端消费者，他们不满足于低俗的、简单的电视艺术内容欣赏，消费电视节目也不仅仅是闲暇时光的消耗，他们希望通过电视内容寻找他们所感兴趣的领域，探索他们所关注的人生和社会，这些年，媒体通过购买和引进以及借助网络传播等方式，使得大量国外优质电视节目进入这一群体的收视范围。以广东地区为例，30多家境外电视台允许在广东落地，使得本地电视观众可以看到更为多样的国外优秀的电视节目。电视艺术创作的分层也表现为电视艺术的内容传播从大众走向了分众，在大众传播盛行的同时，分众传播也同步进行。

① 胡智锋：《创意与责任——中国电视的本土化生存》，中国传媒大学出版社2010年版，第119页。

（一）电视艺术的大众生产模式

大众生产模式以电视的收视率为主要参考指标，在内容选择上往往会选择一些大众关注的热点或者娱乐性较强的题材进行创作。在电视剧中，编剧和导演会将生活中的各类情感加以提炼，放大成一个个荧屏中的故事。观众通过"看"电视来无害地欣赏发生在别人身上的不幸，在获得轻松的娱乐的同时，也获得了无害的快感体验。电视综艺节目更能体现出围绕大众的收视口味进行创作的特点，美国的一些综艺节目中会有意识地选择一些敏感话题进行策划，吸引电视观众的注意力。如美国一个日间垃圾脱口秀节目《珍妮·琼斯秀》就大量选择了一些耸人听闻的话题，包括生活中的三角恋、婚外情、窥视狂等内容吸引观众收看。这些综艺节目中缺少真情实感，缺少真诚的沟通，缺少明确的是非观，而以猎奇、故弄玄虚、炒作话题等方式刺激大众消费。

（二）电视艺术的精英生产模式

在大众生产模式之外，以社会精英为对象的生产模式构成了电视艺术生产的另一个重要部分，以纪录片等纪实艺术作为主要载体，这类群体因具有较高文化水平、社会地位，因此在电视内容的选择上较为挑剔。以央视科教频道的受众为例，该频道的观众学历水平较高，其中大学以上学历者占总体观众的比例超过全国平均水平的60%，所占比例在全国所有的电视频道中名列第一。这一类群体会有意识地选择了文化内涵深刻、制作精良、思想内涵和哲理性强的电视艺术节目，对纪录片等纪实类节目更为关注，除了央视科教频道，央视纪录频道、上海纪实频道、湖南金鹰纪实频道等都在提供相对高端、具有文化品位的电视节目的播出窗口。不同于娱乐性节目的快餐化式生产，以纪实类节目为代表的高端电视节目生产周期长，制作投入大，投资风险高。在央视创下高收视、高美誉度的《森林之歌》投资成本达1000万元，单集制作成本70万元；央视与BBC合作的6集纪录片《美丽中国》（*Wild China*）的拍摄制作时间长达3年，投资500万英镑，行程跨越全国26个省市自治区。

（三）电视艺术生产中的"大众"与"精英"的辩证关系

在生产和再生产的机制上，大众生产模式通过吸引观众的收视实现获利，追求节目的一次销售效果，而精英生产模式通过制作精良的作品在电视媒体播出后完成了一次销售，再通过DVD、版权销售等方式实现二次销售。如《美丽中国》在全球范围内获奖的同时，实现了在25个国家销售播出的优异成绩。

从世界范围内的运作体制来看，电视节目的精英生产模式运作也非常成功，如

BBC、NHK等公共电视台播出的节目就不是为了获取广告投放和收视率提升,而是为了实现电视作为公共媒体的职责,其生产和运用的成本来源不是来自于销售受众换得的广告收入,而是依靠观众为收看这类节目所缴纳的收视许可费以及节目的二次销售。从电视的监管机构来看,它也不同于商业电视台生产节目的管理方式,而是由政府设立独立的监管机构或社会公众机构来确保该类电视制作机构生产的节目能够为社会公众的公共利益服务。与BBC运营模式相似的方式还有付费订购电视以及类似纪录片频道之类的节目投放方式,这类节目从生产时就将自己定位于社会的精英人群,满足这部分群体的高端消费需求。

然而,需要说明的是,精英和大众的划分并不是绝对的,而且不是完全对立的,面向大众生产的电视艺术与面向精英们生产的电视艺术之间没有不可逾越的鸿沟,二者在界定上有许多中间地带,许多适合于大众文化销售的作品中也有着许多精英文化思维,而许多本属于精英层面的作品却可以引发大众狂热的追求,如央视纪录频道播出的7集纪录片《舌尖上的中国》一经播出立刻引发收视热潮,本是属于精英们喜欢的纪录片却在最普通的大众中引发共鸣,原因在于二者的融合,消除了纯粹的精英与大众的二元对立模式划分,"《舌尖上的中国》抛弃了所谓精英路线,选取了大众视角与平民化的立场来建造和'呈现'其价值体系"①。在大众文化时代,电视艺术这样一个特殊的载体将精英和大众很好地统一在了一起。

电视艺术作为新兴的艺术门类,具有艺术作品和商业产品的双重属性。因为具有最为广泛的受众基础,使得电视艺术的生产不能等同于传统的艺术生产。首先,从速度上,电视艺术需要快速的生产模式,达到量的极大丰富,才能满足如此规模观众的需求。其次,从作品的接受层面上来说,电视是艺术的生产需要,能符合大多数观众的需求,唯有如此才可能获得受众认可,形成长久的生命力,因此,作品生产中要求做到通俗易懂,易于传播。而对于电视观众而言,特别是对那些电视迷而言,电视艺术的消费背后也隐藏着多样的原因和动机,包括情感的替代性满足、窥视欲以及纵欲带来的精力释放等,这些动机的存在又反过来影响着电视艺术内容的生产和变革方向。

从视觉消费出发,反过来看电视艺术的生产,会发现,电视艺术生产机制本身受到电视艺术内容所对应的视觉消费机制影响。在视觉消费的推动下,当下电视艺术的生产出现了内容整体过剩、缺乏创新动力、节目制作水准不高的现象,而与之相对应,则产生了市场反馈的滞后性以及由此带来的电视艺术内容的盲目生产。在当下的

① 冯欣、张同道:《从〈舌尖上的中国〉看中国纪录片的品牌建构》,《艺术评论》2012年第7期,第99页。

第三章 电视艺术创作与视觉消费

电视艺术生产中,随着电视观众的分化,电视艺术生产也开始分化,既有面对普通大众而生产的节目,也有面向社会精英而设计的内容,还有处在两者交集中,生产具有双重节目性质的群体。电视艺术所对应的视觉文化消费环境导致生产与消费之间复杂的关联,也导致艺术内容界限的模糊。这个过程是很含混的,既可能使艺术堕落为宣传性的大众艺术或商业化的大众艺术,也可能使艺术变为一种具有颠覆力量的反文化。

语言和言语是相互依附的，语言既是言语的工具，也是言语的产物。（［瑞士］索绪尔）

第四章　电视艺术语言的延伸与虚拟现实

第一节　电视艺术语言体系及其特征

在人类创造的诸多艺术种类中，各门艺术之所以能够独立存在并形成自己的美学特征，根本原因在于它们都有着自己独立的语言体系，这种语言的独特性是艺术相互区别的重要原因。如文学依赖于其诞生以来长期发展而确立的语法、修辞、象征等表意方式，创立了几千年来丰富绚烂的文学艺术作品；绘画则借助于构图、色彩、线条、色调等语言体系建立了自己的语言体系；音乐通过乐音、节奏、旋律等语言规则来塑造一个个丰富的艺术形象，通过这些话语系统，创作者进行艺术创作，接受者进行审美欣赏。

一、电视艺术语言体系的确立

电影诞生至今已有100多年的历史，电影在发展过程中，其语言体系逐步确立，即蒙太奇语言系统，通过画面、声音以及声画结合的方式来传达导演的意图，塑造银幕中的电影艺术形象。电视艺术作为20世纪诞生的新的艺术类型，长期以来人们都将它的语言体系与电影相提并论，因为两者在基本表意方式上是如此的接近，都是使用声音、画面、声画结合等方式来塑造艺术形象，因而它们通常被放在一起进行讨论，统称为影视艺术。张凤铸在其主编的《影视艺术前沿——影视本体和走向论》一书中就认为："电影电视是一种以光波、声波造成的活动影像和声音诉诸人的视觉

第四章 电视艺术语言的延伸与虚拟现实

和听觉的大众传播媒介。在影视发展的过程中形成了自己独特的视听语言系统。"① 金丹元在其《影视美学导论》一书中也提出："影视艺术是一种以'声像感知'为基础的语言系统。"②

实际上，晚于电影产生的电视艺术在形成和确立自己的语言体系上与电影有着许多根本的不同，它在吸纳电影等传统艺术的基础上，根据自己的艺术特性生发出一套属于自己的独立语言体系。如在电视晚会转播中，借助多机位的拍摄和多讯道的传输，电视艺术实现了对传统艺术的电视化过程，电视机前的观众与演出现场的观众实现了艺术表演欣赏的同步，在同步审美活动发生的过程中，电视机前的观众更是借助现场摄像的机位运动、现场导播的画面分切获得了不同于现场观众的多角度、多层面的审美感受，这种多机位现场拍摄和传输、现场信号同步传输等特性成为电视艺术工作者进行艺术创作的重要手段，借助这些手段，电视艺术创造和实现了许多不同于电影艺术的艺术形象。而即使在与电影艺术非常相近的电视剧艺术领域，电视艺术的语言体系也与电影艺术有着许多本质的差别，电视剧因其具有家庭化、伴随性、连续性的收视特征，使得电视剧艺术形成了自己的美学风格，正如高鑫总结的："正是基于以上的思考，我觉得电视剧的美学特征恰恰是：一多——语言多；二慢——情节慢；三长——篇幅长。"③电视剧的这种美学风格体现在电视剧艺术中就是在使用声画语言上不同于电影艺术，即电视剧艺术中画面主体以中近景景别为主，从而形成观众更为日常化的审美视觉效果，而电影艺术中则更擅长使用远景、全景等景别，便于营造宏大而惊心动魄的场面；电视艺术更善于用声音，主要是对白和旁白等方式来进行表意，而电影艺术更多强调使用画面本身的语言逻辑叙事。

因此，电视艺术虽然从其表意手段上与电影艺术非常相似，但是因为其本身的传播特性、审美特性，使得其在语言体系的形成上与电影有着许多根本的不同，正是这种不同确立了电视艺术独立的语言体系，也确保电视艺术作为一门独立的艺术门类而存在和发展。

二、电视艺术语言的技术特性

作为新兴的艺术类型，电视艺术与电影艺术有一个共同特性，即与科学技术的发

① 张凤铸主编：《影视艺术前沿——影视本体和走向论》，中国广播电视出版社1999年版，第416页。
② 金丹元：《影视美学导论》，上海大学出版社2001年版，第83页。
③ 高鑫：《高鑫文存》（第一卷），九州出版社2009年版，第265页。

展密切相关，是技术与艺术的产物。电视艺术的发展和特性随着技术的变革而不断发生变化。"由于电视这种媒介形式与科技的发展密切相关，因此，科技因素在电视艺术中有许多明显的、不明显的体现。它们也许不是鲜明地表现在某部作品中，但是，如果考察整个电视的创作、欣赏过程，科技的影子清晰可见。"①

从艺术发展史的角度来看，技术革新一直起到积极的推动作用，如几何学、解剖学的发展为文艺复兴的绘画创作提供了更为精确的人体比例，能够让艺术家们创作出更为标准的人体；颜料技术的发展让画家们能够更好地发挥色彩在绘画中的作用，如15世纪荷兰人用亚麻籽油调和颜料发明了色彩更为丰富和逼真的油画，到了19世纪，丙烯材料、油漆等也进入了颜料领域，进一步丰富了绘画的材质。然而，绘画艺术作为一种平面造型艺术，线条、构图、明暗、色调等基本的语言手段并没有随着技术的发展而发生变化，艺术家仍旧在沿用传统的绘画语言进行创作，接受者也沿袭着传统的审美规律进行审美欣赏。在音乐领域和文学领域中也是如此，虽然电子乐器、电脑合成技术等在技术产物大量被运用到音乐艺术的创作过程中，但是，音乐作为一种独立的艺术样式，其基本语言特征仍旧是旋律、节奏、节拍、和声等。今天，尽管作家用计算机进行文学创作，甚至计算机成为创作者来进行文学创作等，文学创作和欣赏所遵循的语言仍然是延续几千年来形成的语法、修辞、象征等基本语言规则，离开了这些文学也就不能成为文学了。

从电视艺术发展变化的历史来看，电视艺术的语言发展与科技的进步要密切得多，它会随着科技的进步而不断丰富和发展。在电视艺术诞生的初期，电视艺术的创作和欣赏借鉴的是电影艺术，传播方式与广播艺术相似，在1930年BBC最早诞生的电视剧《花言巧语的男人》中，电视剧还只是一种戏剧的直播剧，是运用电影的镜头思维对戏剧进行的二次创作，色彩是黑白的，图像不清晰，而且它还不能录制，播出具有一次性，这一时期电视艺术的语言十分简单，现场直播，镜头切换，受制于技术条件，电视的语言的功能也很有限，只能做到借助声音和画面对现场信息的简单复制和低度创作，这种情况一直持续了很长时间。中国第一部电视剧《一口菜饼子》的拍摄仍然如此，室内拍摄，多机位分切，情节简单，片长时间短。

随着科学技术的发展，电视艺术的语言逐渐完善起来，电视艺术的内容也随之逐渐丰富起来，彩色电视信号的传播使得电视在借助画面传播拍摄对象信息的时候更加真实；丽音技术的出现使得声音的传输变得更加真实；而录像技术的出现则彻底释放了电视艺术的创作空间和时间，使得电视艺术在创作中有了更多的自由，也突破更多的表现领域，电视艺术的优势和个性特征得到了发挥；在这之后，卫星传输技术、数

① 江逐浪：《电视艺术技术论》，北京广播学院2003年博士论文，第18页。

字传输技术、数字图形技术等每一次技术的革新都使得电视艺术的语言得到了进一步的发展和丰富。在高科技发展的今天，电视艺术的语言相较以往已经有了质的飞跃，同步传输、高清图像显示、数字视觉特效等为今天电视艺术表意提供了新的语言体系，而电视艺术的创作也随着电视艺术语言的发展而变得丰富。索绪尔说："语言本身就是一个整体，一个系统。"① 语言通过代代相传，逐步确立起相对稳定的本质部分，电视艺术在吸纳传统艺术特别是电影艺术语言的基础上，结合新技术手段的运用，逐步发展和完善了自己的语言体系，确立了当下较为完整的语言表意系统，它包括声音语言系统、画面语言系统、编辑语言系统、造型语言系统、特效语言系统等，这些共同建构起电视语言体系。"所谓电视艺术的语言是指——凡能够表达出思想或感情，并使接受者获得感知信息的一切手段、方式和方法，诸如画面、声音、造型、镜头、编辑、特技、符号、文字等都可以成为电视艺术的语言，并成为电视艺术语言系统中的重要语言元素。"②

从电视艺术语言的发展来看，在视觉文化大潮的冲击下，伴随着技术的革新，作为视觉文化主体的电视艺术的语言向着更具视觉性的方向延展。电视艺术的语言不再满足于客观记录现实世界，从其语言的表现功能上，开始从对世界的模仿逐步走向了利用数字化图像技术来建立模拟的影像世界；观众从电视中不仅能够感受到电视语言对客观世界的记录和反映，也可以通过现代电视语言营造的神奇世界而感受影像的奇观体验；同样，在电视虚拟合成技术发展的推动下，电视艺术的语言表现范围也从实景创作走向了虚拟建构，传统电视艺术语言建立的影像客观性世界正在发生着变化，影像的真实性开始获得重新界定。

第二节 从"模仿"到"模拟"：电视艺术语言功能的发展

"模仿"是传统艺术创作最基本的规则，艺术家借助对现实世界的观察和理解、借助各种艺术的语言工具对现实世界进行模仿。亚里士多德认为艺术就是对自然的模仿，艺术门类的划分只是它所采用的模仿媒介和模仿方式不同而已。绘画利用的是色彩和线条，音乐使用的是音调和节奏，舞蹈使用形体动作来模仿人的情感或活动。而

① ［瑞士］费尔迪南·德·索绪尔：《普通语言学教程》，高名凯译，商务印书馆2009年版，第30页。
② 高鑫：《高鑫文存》（第四卷），九州出版社2009年版，第21页。

对于诗,他提出:"一般来说,诗的起源仿佛有两个原因,都是出于人的天性。人从孩提的时候起就有模仿的本能(人和禽兽的分别之一,就在于人最善于模仿,他们最初的知识就是从模仿得来的),人对于模仿的作品总是感到快感。"①

一、模仿艺术

模仿作为艺术的基本属性和功能,反映了人类在与自然相对立的时候对自然认识的渴望,人类希望通过模仿来进一步了解神秘的自然界。

艺术模仿的第一个基本特征就是借助于模仿人类将自然界进行客观再现,这种客观再现的结果使得人类可以更好地把握自然,从自然的束缚中解脱出来。

在世界不同的民族中,尽管关于世界起源的创世理论不同,但大都认可人类是由自己之外的神的世界创造的,神为人类开创了赖以存在的自然,因此,人类对神充满着敬意和恐惧,这种敬意和恐惧也转移到人与自然的关系中,人类对于神所创造的自然界也充满着好奇和敬意。在西方的神话体系中,神的人化和人的神化是一个相互交融的过程,人类以神为参照系而改造人类自身,借助于艺术的模仿功能,人类获得了与神一样的可以创造世界的能力。雕塑塑造了神在人间的形象,绘画展现了人类和神的世界的生活情态,音乐模仿了自然的天籁之音;戏剧展现了世间的人情百态,神创造了世界,而人借助于艺术的再现手段掌握了模仿神创造世界的功能。在艺术的创造中,人类将自身的意志赋予艺术创造的过程,让艺术世界体现了人类情感和追求,无论是悲剧《安提戈涅》中英雄人物的毁灭,还是雕塑《拉奥孔》中人类的叹息,从任何的艺术创作中都可以看到人类的支配力,借助于模仿,艺术家根据自己的想象和理解来重新塑造这个世界。

艺术模仿的第二个基本特性就是逼真,艺术的模仿是为了要真实地再现世界,是否能够真实地接近被模仿对象是评价艺术质量高低的重要标准。

在绘画艺术领域里有一个故事,一次画家宙克西斯同巴尔哈修斯比赛看谁画得逼真。宙克西斯画的葡萄十分逼真,引得鸟儿飞来啄食;而当他自鸣得意、想揭开巴尔哈修斯画作的帘布时,才发现帘布是对方画上去的,自己也被骗了。从这个故事可以看出,模仿艺术最为核心的特质就在于尽可能达到与被表现对象的一致。如卢卡奇所

① 胡经之、王岳川、李衍柱主编:《西方文艺理论名著教程》(上卷),北京大学出版社2003年版,第47页。

说,"一切伟大的艺术的目标都是提供一幅有关现实的图画"①。

艺术模仿的第三个特性就在于模仿是以对象的存在为前提的。

模仿艺术是建立在摹本与蓝本之间的关系的基础上的,艺术家可以根据对现实的理解对现实进行加工、再创作,创作出艺术家手中的第二自然,然而,模仿艺术的存在前提是以第一自然为源头,脱离了蓝本世界,它也就不存在。因此,无论是早期的古典主义艺术还是现在的现代艺术,艺术的创造都离不开现实世界的约束,即使是在创造一些非现实存在的虚幻的形象上,模仿艺术都能够从现实世界中找到相应的原型和依据。鲁迅说:"天才们无论怎样说大话,归根结蒂,还是不能凭空创造。描神画鬼,毫无对证,本可以专靠了神思,所谓'天马行空'似的挥写了,然而他们写出来的,也不过是三只眼,长颈子,就是常见的人体上,增加了眼睛一只,增长了颈子二三尺而已。"②

二、模拟艺术

随着摄影、电影、电视等新兴视觉艺术的出现,艺术模仿功能的核心地位开始动摇。特别是电视艺术产生并发展以来,电视在发挥其模仿现实世界的功能之外,开始衍生出新的表意功能,这就是"模拟","什么叫模拟?模拟描述的是现代后期在通讯自动化和系统理论方面发生的一场革命,这场革命直接产生出来的符号系统,并不是简单地隐藏(conconceal)现实,而是从大众传媒的特殊模式和方法、政治过程、遗传学、数字技术(cybernetics)中制造出现实来。"③它是借助于现代计算机技术等新技术手段发展起来的。波德里亚提出,模拟是"符号只进行内部交换,不会与现实相互作用",这就是说,模拟不是现实或理性的逻辑,而是符号的逻辑,它通过符号的交换和编码来进行。"在模拟的状态下,形象是为了形象自身并依照形象的逻辑广为复制和传播"。④ 现实和图像之间的关联被切断,图像可以与现实无关。

借助于"模拟",电视艺术可以彻底摆脱现实世界的诸多束缚,创作出不同于以往视觉艺术的新的视觉内容。在今天的电视荧屏中,借助电视抠像设备,现实世界的

① [英]拉曼·塞尔登编:《文学批评理论——从柏拉图到现在》,刘象愚等译,北京大学出版社2000年版,第57页。

② 鲁迅:《丰收·序》,转引自叶紫:《丰收》,上海容光书局1935年版,第2页。

③ [英]克里斯托夫·霍洛克斯:《波德里亚与千禧年》,王文华译,北京大学出版社2005年版,第32页。

④ 转引自周宪:《模仿/复制/虚拟——视觉文化的三种形态》,选自孟建等主编:《图像时代:视觉文化传播的理论诠释》,复旦大学出版社2005年版,第27页。

影像与人工合成的影像完美地结合在一起，如孙楠、李玟的 MV Forever friends（《永远的朋友》），借助大量的电视抠像手段，演唱者的形象与诸多自然甚至是奇幻的世界结合在一起，创造出一个绚丽而充满奇幻的影像世界。而在大型纪录片《大国崛起》中，借助电视技术的模拟合成，将发生在几百年前的海上贸易和海上战争生动、清晰地展现在我们面前。数字技术生成的电视艺术影像不同于传统电视纪实手段的影像之处在于，它失去了模仿的蓝本，"如果说摄影（电视艺术的摄像基础就是摄影艺术）仍是对原本的逼真模仿和客观记录的话，那么，电脑化的数字图像则把我们的视觉经验带入一个全新的领域——虚拟现实（超现实）的世界"①。在虚拟的视觉图像世界中，它不再有复制的蓝本，甚至可以完全不依赖于电视摄像所摄录的画面。电视艺术的虚拟化影像使得整个世界被把握的方式发生了新的变革，这种变革也影响到了人们认识世界的方式。正如蒂莫西·利里所指出的："自从电视普及以后，绝大多数美国人已经生活在虚拟现实之中。赛博空间所要做的只是以互动性的经验取代被动性的经验而已。"② 虚拟影像的生产摆脱了蓝本对电视艺术对象的束缚，使得电视艺术创作的空间更为自由，借助于虚拟影像的创作，观众不再是仅仅感受客观世界，而是可以再创一个新的世界，电视艺术的创作潜能得到了进一步发挥。

三、电视艺术的真实性魅力

无论是电视语言发挥其纪实特性还是电视特效语言模拟现实的方式，两者都与一个基本的美学追求相关，即真实性。与电视镜头的再现现实世界不同，借助数字图像技术等电视特效语言，电视艺术可以重新创造一个新的世界。以再现世界为特征的电视艺术语言的模仿功能，体现了电视艺术语言的纪实特性。学者朱羽君提出："电视纪实大大地延伸了人的视听系统。电子的特技手段，还使电视的纪实能够兼容其他传播手段的优势，组成信息传播的立体构成，在展现现场形象的同时，可将文字、数字、资料、图表、模型、录音、影片等素材融入纪实画面之中，使原始形态的现场纪实与理性的阐释及典型的选择统一起来。现代电视纪实正朝着开掘以上这些技术优势的巨大潜力方向发展，形成自己独特的个性和品格。"③ 学者贾秀清也指出："纪录与

① 周宪：《视觉文化的转向》，北京大学出版社 2008 年版，第 155 页。
② 转引自［美］尼古拉斯·米尔佐夫：《视觉文化导论》，倪伟译，江苏人民出版社 2006 年版，第 119 页。
③ 朱羽君：《论电视纪实》（上），《电视研究》1994 年第 2 期，第 24 页。

诠释构成了电视艺术活动得以进行的基础。"① 电视艺术的纪实特性的确立，突破了传统艺术再现世界的限制，电视艺术借助于声画语言将现实世界原原本本地进行了还原，对于观众来说，电视影像的画面与现实世界的内容具有相同的真实效应。电视艺术的这种纪实特性也一度成为电视艺术的标签。

电视纪录片艺术的核心审美特质就在于其真实性，通过电视的声画语言真实记录自然、人和物。在中国纪录片发展过程中，从《望长城》开始，纪录片工作者生产了一系列以长镜头、跟拍、无剪辑等为特点的电视纪录片，这些纪录片的创作也一度在纪录片的理论研究领域中形成了关于纪录片真实性的思考。"《望长城》的创作者，遵循电视纪录片的创作规律，采取跟踪拍摄的方式，真实地记录了人的生活过程和原生形态，这无疑是有益的突破和创造。"②

在电视剧艺术的创作中，真实性问题也是电视剧艺术能够吸引观众的重要原因。电视剧表现的内容虽说大多是虚构的，即使是根据真人改编的电视剧，它也需要对原型进行二次创作；但是，电视剧艺术不同于电影艺术、不同于传统的戏剧艺术的一个重要特征就在于，电视剧艺术可以给观众提供生活的质感，让电视观众通过画面、声音感受到生活的真实，这是电视剧艺术的美学追求之一。电视剧《渴望》中人与人之间的真实情感的刻画，家庭伦理关系的真实体现，使得它成为广大电视观众产生共鸣的基础；同样，电视剧《金婚》讲述的是佟志夫妇50年的情感历程，剧中镜头记录的一个个感人的生活真实细节使得作品能够打动每一位电视机前经历过那个时代的观众，真实性成为电视剧艺术发挥其感染力的重要手段。

四、电视艺术真实性手段的发展

无论是以真实性为特征的电视纪录片艺术，还是以戏剧冲突为特征的电视剧艺术，它们都是用声画语言来表现内容的真实感。然而，随着电视语言的发展，数字图像技术为电视艺术创作提供了合成影像，这种新兴的"虚拟"视听影像的出现，给电视艺术的真实性问题带来新的挑战，经过数字图像技术合成的电视艺术影像，是否仍符合电视艺术创作中的真实性诉求？关于"虚拟"中的"真实性"问题，学者哈特曼提出："虚拟事物一旦出现，并不比一般认为真实的东西更为不真实。"③ 具体到

① 贾秀清：《纪录与诠释》，北京广播学院出版社2004年版，第5页。
② 高鑫：《高鑫文存》（第七卷），九州出版社2009年版，第256页。
③ ［德］尼古拉·哈特曼：《存在学的新道路》，庞学铨、沈国琴译，同济大学出版社2007年版，第18页。

电视艺术类型中，以纪录片艺术为例，大量电脑特效技术的运用以及电脑模拟的画面是否影响到纪录片的真实性特质，对于这一问题的回答，需要梳理这样一对命题，即"纪实"与"真实"。对于纪录片艺术而言，纪实是一种手段，而真实才是作品的核心特质。学者张同道在分析《澳门十年》这部作品时提出："真实感是纪录片的根本属性，而纪实是构建真实感的主要手段。"① 从追求真实这一目的出发，可采用的手段是多样的，数字虚拟技术也是其中一种。英国电影理论家华伦·巴克兰德对斯皮尔伯格电影中创造的恐龙世界的真实性问题做了这样的解释："影片中所描绘的景象，不是一种简单的虚构，而是存在于哲学家逻辑思维所划分的'想象的世界'当中的一种景象。一个想象的世界是我们生存的'现实的世界'在形态上的拓展和延伸。而从另一方面来说，我们可以这样认为，虚构的世界与现实的世界相同。"② 因此，客观地说，虚拟图像技术的出现给以纪实为主要特质的纪录美学理解带来了挑战。

在电视剧艺术领域，数字图像技术也被大量运用到影视剧情的创作之中。美国的情节系列剧的生产延续着电影化的生产模式，注重数字特效等视觉体现，使得电视剧具备了精彩的视觉冲击力。如美国电视剧《非常24小时》中，激烈的战斗场面、动作特效、分屏特效等都是依赖于数字图像技术而获得的，电视剧叙事的过程变得更为精巧，而增加的数字特效等技术，非但没有削弱剧情的真实性效果，反而增强了观众观影的现场感和真实感，当观众欣赏剧情中汽车爆炸所引发的熊熊大火和碎片横飞的特效时，更能够清楚地感受到这种场景的真实，尽管这种真实不过是一种人工合成的假定的真实。

不同于传统镜头记录的真实，学者窦爱兰在《对虚拟现实的本体论思考》一文中提出："虚拟实在（Virtual Reality）一旦产生便是真实的存在，但虚拟实在的内容却不一定是现实的、符合实际的。"③ 虚拟图像技术创造出的真实是一种拟像，它摆脱了对客观真实原型的模仿而由技术符码逻辑生产的拟仿之物，波德里亚给拟像做了这样的界定："后现代社会大量复制、极度真实而没有客观本原、没有任何所指的图像、形象或符号。"④ 德勒兹从摹本和拟像的关系角度谈道，"作为与原本或原作（o-riginal）密切相关的第二性的东西，摹本由于可以提供有关原作之价值洞见而受到某种程度的尊重；但拟像不同，它没有指涉一个高等的现实，只有自身的真实性，并标

① 张同道：《〈澳门十年〉：以纪实提升审美力量》，《现代传播》2010年第4期，第46页。
② ［英］华伦·巴克兰德：《在虚拟和现实之间——斯皮尔伯格的数字恐龙、想象的世界和新审美现实主义》，宋雁蓉等译，《北京电影学院学报》2002年第3期，第58页。
③ 窦爱兰：《对虚拟实在的本体论思考》，《理论学刊》2004年第2期，第84页。
④ 转引自窦爱兰：《对虚拟实在的本体论思考》，《理论学刊》2004年第2期，第84页。

第四章 电视艺术语言的延伸与虚拟现实

榜一切可激发其产生的原型都更有权威性"①。弗兰克·巴奥卡提出虚拟现实将会改变未来的媒体文化环境,重新建构新的文化生态环境,"虚拟现实在我们面前展现为一种媒体未来的景观,它改变了我们交流的方式,改变了我们有关交流的思考方式。关于那种我们可望而不可即的媒体有许多说法:电脑模拟、人造现实、虚拟环境、扩展的现实、塞博空间等等。随着技术的未来展现出来,很可能会有更多的术语被创造出来。但是,谜一样的概念虚拟现实始终支配着话语。它通过赋予一个目标——创造虚拟现实——而规定了技术的未来。虚拟现实并不是一种技术,它是一个目的地。"②

因此,从真实性的角度来理解电视艺术中数字图像技术语言的运用,可以确定为两个特征,一是数字图像技术语言的引入丰富了电视艺术塑造真实的手段,是电视纪实语言的延伸,它本身虽不是再现对象的结果,但是其创作的目的和美学价值仍旧使得其保持了电视艺术的纪实功能,它仍然符合电视艺术真实性的美学追求。二是数字图像技术创造的影像真实又不同于摄像机镜头记录的真实,而是一种超真实,这种超真实的图像具有符号的自指性,它不再依赖于摹本与蓝本的真实对应关系的约束。

彭吉象提出:"这些数字技术产生的虚拟影像,不但不是纪实美学所强调的照相外延,甚至也不是蒙太奇美学主张建立在想象之上的全新的影像体系,虚拟影像完全是一种建立在想象之上的全新的影像体系。"③ 数字技术的参与使得对"纪实"的理解被拓展,它成为一种比"现实"更加"真实"的"超真实"。这种"超真实"的特点在于,"从现象看,它一方面增加了我们对真实的把握,一方面又削弱了我们对真实的可靠性的寻求"④。关于超真实,波德里亚有这样一段表述:"所以,首先,真实之物变成符号:这是拟真的阶段。但是在接下来的阶段,符号再次变成物,但是不是真实的物:一个甚至比符号本身更加远离真实的物——再现之外非照相之物:一种拜物教。"⑤ 在波德里亚看来,媒体把超真实理论化为一种拜物教。他用了著名的迪士尼乐园的例子来诠释这一点,迪士尼并没有模仿真实世界里的任何事物,相反,是现实世界在模仿它,建在全球各地的迪士尼乐园成为这个虚拟影像符号的现实存在物。在超真实的图像世界中,不是图像生产依赖于现实世界,恰恰相反,现实世界开

① 转引自高字明:《从影像到拟像——图像时代视觉审美范式研究》,人民出版社 2008 年版,第 109 页。

② Frank Biocca and Mark R. Levy. *Communication in the Age of Virtual Reality*. Hillsdale: Lawrence Erlbaum, 1995, p.4.

③ 彭吉象:《数字技术时代的影视美学(下)》,《现代传播》2009 年第 3 期,第 16 页。

④ 邱秉常:《数字艺术真实性的重构传播》,《现代传播》2009 年第 3 期,第 18 页。

⑤ [美] 瑞安·毕晓普、道格拉斯·凯尔纳等:《波德里亚:追思与展望》,戴阿宝译,河南大学出版社 2008 年版,第 149 页。

当代电视艺术的视觉性思维

始模仿图像世界,由图像构成的符号世界本身成为蓝本,它比现实世界更加真实。

第三节 从"纪实"到"奇观":电视艺术语言表达的变化

随着电视技术的发展,电视在影像的呈现方式上与电影之间的差别越来越小。作为视觉呈现的方式,电视和电影都是传播的媒介,根据媒介呈现的清晰度与参与度等的不同,麦克卢汉将媒介划分为两大类:一类是冷媒介,它的特点是清晰度低、参与度高、包容性强、与真实相似;另一类是热媒介,其特点是高清晰度、低参与度、有排斥性。根据这样的划分,电视因为其较高的参与性与低清晰度的特性,被划分到了冷媒介的阵营。

一、电视艺术语言的媒介特性

在麦克卢汉的媒介划分中,电视相较于电影属于冷媒介,电视画面的清晰度不如电影,原因很简单,从记录材质上说,电影的主要记录材质是胶片,胶片利用的是光电转化原理,其色彩饱和度高,还原度高,进行放大后清晰度高,特别是随着技术的发展,35毫米、双35毫米、70毫米等胶片的使用,使得电影的画质得到了极大的提高,在数字记录方式出现之前,好莱坞的大量商业大片都采用这类胶片拍摄。而与电影的记录材质不同,电视从其具有记录设备以来,它的主要材质是磁带,无论是家用级录像带(VBS)还是广播级的专业录像带,其基本原理都是采用电磁转换原理,从画面的色彩还原度来说,相较于电影胶片要差很多。因此,总体来说,虽然电影和电视都在使用画面和声音叙事,但是电视画面的清晰度要低于电影。

然而,随着电视和电影技术的发展,特别是记录材质技术的发展,电影和电视单从清晰度角度来划分已经显得力不从心。一方面,现代电影和电视都开始使用数字硬盘技术来进行存储,这种图像的数字化处理相较于传统的胶片和磁带,其画质清晰度得到了进一步提高,不仅如此,高清电视数字化技术以及光纤技术的发展,使得电视传播的信号质量也有了进一步的提高,因此,使用相同材质的电视和电影在画面呈现的结果上已经很难区分。另一方面,一直以来,电视在记录材质上也在尝试使用电影的胶片进行创作,提高画面质量。如美国的情节系列剧的拍摄就是使用16毫米胶片作为记录材质,从其画面效果来说,这种胶片化的电视剧已经逐渐接近电影的画面感受。记录材质的进步以及电视终端设备、传输方式的进步使得电视艺术从画面效果上

呈现了电影化的特质。在《非常24小时》中，其叙事策略、画面效果、作品节奏等多个方面都呈现电影化的特点。而这些年在中国广受欢迎的电视和电影更是将电视和电影这两种媒介特点进行了融合，使得电视成为电影观影的替代品。"就美国的电视电影而言，有人认为尽管它们在批评界不大受重视，但是它们常常吸引了比影院人数更多的观众。"① 随着电视电影化趋势的呈现，电视画面清晰度的提高，与之相对应的是，电视艺术的语言功能从纪实开始走向新的阶段，即电视也可以表现奇观化的视觉体验。

二、电视艺术语言的奇观影像表达

（一）奇观影像的界定

关于奇观的论述，主要体现在后现代理论家对当下世界的一种表述中："历史地看，奇观作为一个当代理论概念，也许出自法国哲学家德波关于'景象社会'的分析。而德波的'景象'和穆尔维的'奇观'在西文中是同一个词。"② 德波认为，"当真实的世界变成了纯粹的形象的时候，纯粹的形象也就变成了真实的存在物——一种作为催眠式行为有效动力的触手可及的虚构物。由于景象就是使人们借助各种专门媒介去看世界（这个世界已经不再可能被直接把握）的一种倾向，景象自然将视觉提高到曾经为触觉所占据的优越位置上，作为最抽象、最易骗人的感觉，视觉当然最符合当今社会的普遍化了的抽象"③。而将奇观引入视觉艺术之中则主要体现在对电影画面中的奇观效果的论述，"所谓奇观，就是非同一般的具有强烈视觉吸引力的影像和画面，或是借助各种高科技电影手段创造出来的奇幻影像和画面及其所产生的独特的视觉效果"④。奇观作为当下电影的一种常见现象，已经成为电影商业化重要的标志，为了营造各种电影视觉的奇观，电影后期包装已经在电影叙事之外成为电影最重要的内容，在今天的好莱坞商业电影制作中，后期特效的制作费用已经占到整个电影成本的20%～35%，近些年屡次刷新电影票房的影片也恰恰是这些充满视觉奇观的电影。以詹姆斯·卡梅隆的电影《泰坦尼克号》和《阿凡达》为例，这两部电

① ［英］约翰·希尔：《电影和电视的融合》，陈犀禾译，选自陈犀禾著：《跨文化视野中的影视艺术》，学林出版社2003年版，第264页。
② 转引自周宪：《视觉文化的转向》，北京大学出版社2008年版，第250页。
③ 转引自黄应全：《当代资本主义等于形象社会？——如何理解居伊·德波的〈景象社会〉》，《文艺研究》2009年第4期，第138页。
④ 周宪：《视觉文化的转向》，北京大学出版社2008年版，第256页。

影都创造了电影史商业票房的神话,同样,这两部电影也都是电影技术发展下的奇观化电影的代表作。为了营造这样的视觉奇观,在《泰坦尼克号》中,50多名特效师完成了巨大的船体和2000多名乘客的全景镜头,而到了《阿凡达》,共有48家公司、1858名技术人员参与影片特效的生产,160多分钟的电影画面中,每一帧画面平均耗费4万小时的人工。如此规模的视觉特效的制作,导演希望的就是借助电影的画面功能给观众营造一种视听的盛宴,正如导演自己所说:"我在《阿凡达》中所做的就是把观众再次带回电影院里,而不仅仅是在iphone或其他手持设备上看电影,因为大银幕不一样,我希望用《阿凡达》重新点燃观众对大银幕的热情。"① 这种对奇观的追求,使得当下电影的创作倾向开始发生变化,即视觉冲击力的增强。拉什提出:"我的看法是,近些年来电影中——尤其是如果我们把奇观的定义扩大到包括有攻击性本能的形象上去的话——'奇观'不再成为叙事的附庸。即是说,有一个从现实主义电影到后现代主义电影的转变,在这个转变中,奇观逐渐地开始支配叙事了。"②

(二) 奇观影像的类型

在视觉影像中,除了这种大场面的特效属于视听的奇观外,影像奇观还包括动作奇观、速度奇观等。区别于普通影像,奇观影像的一个重要特征就是它是对生活感的一种排斥,从而产生观影的陌生感和新奇感。奇观电影在市场中的成功,影响到了同样受市场所主导的电视艺术的发展。在当下的电视艺术生产中,众多奇观影像也成为电视节目吸引观众收视的重要手段。

1. 动作奇观

从近些年在中国制作和播出的电视剧作品看来,武侠题材电视剧重新获得了观众的认可,如《天龙八部》《大唐双龙传》《射雕英雄传》《侠客行》等,2008年播出的《李小龙传奇》获得了当年央视电视剧收视之最。武侠题材电视剧受观众欢迎最主要的原因即在于,它能够给观众提供精彩的动作奇观影像。特别是借助于现代电视特效技术的处理,武侠小说中描绘的充满神奇色彩的中国功夫,借助于影像的方式被直观化、形象化了,无论是《天龙八部》中乔峰使出的"降龙十八掌",还是《倚天屠龙记》中张无忌的"乾坤大挪移",这些本为金庸虚构的武功招式,在现代电视剧中出现时呈现出了一种视听的震撼,而所谓的"飞檐走壁""凌波微步"等轻功更是让观众享受到视觉特效带来的动作奇观的精彩。与传统武侠剧的动作奇观不同,"现

① 《重新点燃观众对银幕热情》,《今晚报》2009年12月24日第10版。
② 转引自周宪:《视觉文化的转向》,北京大学出版社2008年版,第252页。

第四章 电视艺术语言的延伸与虚拟现实

代武侠电视剧的发展与电脑三维制作技术的进步息息相关。……影视特技技术的进步带动了新时期武侠电视剧的兴盛"①。从武侠动作设计本身来说,现代武侠电视剧真实感减弱了,但视觉效果增强了。电视艺术中的动作奇观除了武侠片中的打斗之外,还包括各种动物、机械、交通工具等的运动,如纪录片中草原上动物的奔跑、电视广告中汽车的运动等,它们都是当下电视艺术中动作奇观的构成者。

2. 速度奇观

速度奇观,也是电视艺术奇观的一个重要组成部分。作为一种机械装置,电影和电视在正常播放时速度是确定的,就今天的大部分影像画面而言,电影一秒钟播放24格画面,电视一秒钟播放25帧画面。然而由于电影和电视的机械特性,这样的固定速率是可以变化的,因此在电影中有了升格和降格的镜头拍摄,其原理也十分简单,升格镜头拍摄是在拍摄时提高摄影机的速度,而在播放时用正常速度播放,这就形成了慢动作画面效果,反之,则形成快速镜头效果,如早期的电影拍摄就是如此。这样一种升降格处理方式,在电视诞生之后便很自然地引入到电视艺术的创作领域中。在今天的战争题材电视剧中,原来在电影中令人惊叹的"子弹时间"特效出现在电视艺术中。在电视纪录片中,我们看到BBC拍摄的大自然中,一颗种子从土里长出嫩芽,并逐渐长大、长高,最终开花结果,所有的变化都在一个镜头内完成,这原本在自然界中需要一个月甚至几个月才能发生的变化现象,借助于电视摄像的连续拍摄和快速播放技术,在几秒钟、十几秒钟之内就得以完成。纪录影片中常见的太阳的东升西落过程,创作者通过电视摄像技术的处理,加速了这一自然现象的发生,使其成为一种屏幕上的视觉奇观。类似的速度奇观处理还有电视艺术中常见的"静帧"处理,即将原本正常运动的画面通过停帧实现画面的静止效果。摄像机对对象速度的改变,观众借助这些视觉特效获得不同于生活感受的影像奇观,这种对自然运动速度的改变,并没有改变电视艺术语言本身的纪实功能,而是在纪实的基础之上变化运动的频率,这样的改变使得电视艺术中的运动对象既保持了自身的真实感,也带给观众奇幻性体验。

从"纪实"到"奇观",电视艺术的语言在科学技术的推动下走向了一个新的阶段,这一变化背后也体现出电视艺术的创作要符合电视商业化运营的需求。电视艺术语言所生成的影像越来越具有电影语言的特征,让家庭在这样生活化的观影环境中逐渐具备了奇观化的视听体验,电视艺术语言的奇观体现丰富了电视艺术表现的内容,给了电视艺术更多的表现空间。然而,就电视艺术语言本身的特性来说,电视因其播

① 吴素玲、张阿利主编:《电视剧艺术类型论》,中国传媒大学出版社2008年版,第78~79页。

出环境、自身特性等多种因素制约，其语言的基本功能仍旧是纪实。凸显生活本身的质感是电视艺术能够保持其自身个性的决定性所在，电视特效技术带来的影像"奇观"只是一种补充，它不能成为常态，更不能改变电视艺术纪实这一根本属性特质。如纪录片中数字图像技术制作的动画模拟、武侠电视剧中的视觉特效等，这些影像奇观的存在是为了更好地让观众理解电视艺术所表现的内容，增强电视观众接受影像的效果，满足观众观影时的多层面审美需求，与奇观电影的发展相似，"叙事电影向奇观电影的转变，还有一个重要的意义，那就是理性文化向快感文化的转变"①。同样，电视艺术中奇观影像的出现也给电视艺术的审美带来更为丰富的审美愉悦。

第四节 从"实景"到"虚拟"：电视艺术语言的进化

从最初电视试播时的实景转播开始，电视一直都是通过对实景的记录来完成影像，这种实景制作的模式，使得长期以来电视具有戏剧舞台的影子。早期的电视剧录制中，其实质是利用了电视多机位的分切技术和现场直播技术实现的戏剧转播，尽管有了最初的镜头切换和景别变化，但是就表演的本身来说，最初由于没有记录材质，使得早期的电视剧和戏剧演出一样，是连续性的演出，并且是一次性完成。录像技术成熟之后，电视剧开始使用电影的分镜头、分场景录制方式，这才使得电视剧录制的限制性变弱了。然而，电视录制材质的出现并未彻底改变电视制作的实景限制，任何想要在电视剧中最终呈现的影像，都必须真实地摆到摄像机的镜头前，实景的美工制作和场景搭设在今天许多电视作品创作中占用了很多精力和成本。

一、虚拟技术带来电视艺术语言新的表达形式

近些年，虚拟现实技术的出现带来了电视艺术创作领域的新的革命，它创立的虚拟演播室乃至虚拟主持人技术等给传统的电视制作理念带来了挑战。在电视艺术生产领域，虚拟现实技术最为突出的应用体现在虚拟演播室等虚拟技术的表现上，虚拟演播室是一种全新的电视节目制作工具，它包括色键技术、计算机虚拟场景设计和蓝背景技术、灯光技术和摄像机跟踪技术等。虚拟演播室技术是在传统色键抠像技术的基础上，充分利用计算机三维图形技术和视频合成技术，根据摄像机的位置与参数，使三维虚拟场景的透视关系与前景保持一致，经过色键合成后，使得前景中的主持人看

① 周宪：《视觉文化的转向》，北京大学出版社2008年版，第265页。

起来完全融于计算机所产生的三维虚拟场景中，而且能在其中运动，从而创造出逼真的、立体感很强的电视演播室效果。在现在的电视演播室节目中，如《天气预报》《娱乐风暴》等都开始使用这种虚拟演播室技术，虚拟演播室技术的使用使得主持人的播报背景变得绚烂多彩，经过三维影像的设计，主持人播报的内容可以非常直观地在背景中直接呈现。在一些综艺节目中，虚拟演播室技术还可以在游戏开始之前将游戏规则进行影像化呈现。在电视 MV 制作中，这种虚拟技术更是常见，如迈克尔·杰克逊的 Black or white（《黑与白》）这部作品中，借助于抠像技术，将演唱者与战争的画面组合到了一起，巧妙地用画面表达歌曲的内容。此外，在一些电视剧作品以及综艺晚会中都有虚拟现实技术的运用，营造出丰富的视觉效果。

在今天的电视艺术创造中，除了虚拟演播室使用这种虚拟影像手段之外，还产生了虚拟主持人等新生事物。虚拟主持人首先是出现在网络上，第一位虚拟主持人阿娜诺娃（Ananova）由英国一家网络公司推出，此后，日本推出了寺井有纪（Yuki），中国推出了歌手虚拟主持人阿拉娜（Alana），美国推出了薇薇安（Vivian），韩国推出了露西雅（Lusia）。虚拟主持人实质上是由电脑数字处理出来的仿真人形象。这种技术在网络上成功之后开始在一些电视节目中尝试，如吉林电视台推出的首位虚拟主持人"TV NO.1"，她主持了《网迷时空》节目，其他如天津电视台《科技周刊》推出的言东方、央视推出的《光影周刊》的小龙等，目前，虚拟主持人技术还只停留在一种尝试和试验阶段，其基本功能还是模仿传统主持人，还不能形成较为明确的独立个性。"从当下的虚拟主持人来看，技术手段所能实现的功能还很有限，因此目前的虚拟主持人除了为节目增加一些娱乐元素和一点现代技术的标签之外，并没有太多的新鲜东西。"[①]

二、"虚拟"语言的功能

虚拟演播室等虚拟手段，对于电视艺术的创作来说，它突破了创作的空间限制。借助虚拟现实技术，原本受局限的演播室可以变幻无穷，使得演播室空间的外延度和纵深感都得到了极大的释放。这种空间限制的突破带来了电视艺术创作观念的变革。在传统电视艺术生产中，演播室的实景拍摄使得节目的录制过程受到诸多限制，在一个演播大厅里，要根据录制的需要设置表演区、嘉宾区、观众席、摄像区，每一个区域通过背景的设计、主题的设计来实现区分，这样的做法一方面会使镜头所拍摄的内

① 陈月华、潘坤：《数字技术的游戏性诠释电视虚拟主持人》，《当代电影》2007 年第 4 期，第 145 页。

容信息单一，容易引发观众的审美疲劳，另一方面，由于功能区域之间的交叉，拍摄时容易使镜头内容越界、穿帮。对于一些常规性播出的栏目来说，传统的实景演播室存在着布景内容不易变更与节目主题内容多样间的矛盾，如谈话节目，节目录制演播室环境一旦确立就不容易更改，然而，每一期节目的嘉宾的故事、特点又不一样，需要通过演播室不同的视觉信息进行提醒和表达，实景演播室在处理这样的矛盾时就显得捉襟见肘。相反，日渐成熟的虚拟演播室技术有效地解决了这一矛盾，对于节目录制来说，通过蓝屏（蓝箱）技术将要表现的内容录制完成，然后根据录制的主题和具体内容为其设计背景，使得节目背景成为节目内容的一部分，很好地融入节目的传播过程中。

　　虚拟主持人相较于虚拟演播室技术而言，目前应用还很少，然而作为电视艺术语言进步带来的新的产物，虚拟主持人的出现带来了大众对演播室主持人角色的重新认识。"在一些关于宇宙、疾病、自然现象等科普类节目当中，虚拟主持人可以到达真人所无法进入的现场，以形象、生动、浅显的语言和行动进行解释，从而充分发挥视觉传播的优势。"① "24 小时的工作时间，稳定与易于转变的风格，实现人际交流的便捷以及规模成本、边际成本的不断下降都使得在合理的安排下，虚拟主持人与栏目之间能够得到真正的互补，形成长久影响力，打造出拥有自我特色内涵的品牌栏目。"② 从今天的节目运用中，常见的虚拟主持人有新闻节目主持人、栏目主持人和晚会类虚拟主持人等，今天它们的存在更多的还是给观众提供一种新奇感，其本身的特性表现还不突出。然而，作为一种新的视觉元素的存在，虚拟主持人给了我们关于电视文化新的思考，人的作用是否可以被数字技术完全取代？传统的电视主持人作为一个职业，从最初的选拔到培养、定位，往往需要几年甚至十几年的时间才能完成，然而，数字技术下，技术人员根据栏目需求、观众好恶，可以轻松设计出一个虚拟的人物来代替真实人物。而这种电脑设计的虚拟人物随着技术的进步将达到以假乱真的地步，今天限制它发展的种种障碍将不复存在。如 2001 年美国影片《西蒙妮》中所表现的那样，观众最终将这样一个虚拟性的人物当成真实的人物，而真相本身却被认为是欺骗观众的谎言。如影片导演所说："今天人们制造幻象的能力已经超过了分辨幻象的能力。"③ 借助于电视的传播功能，虚拟世界与真实世界的界限不再那么明晰。

　　① 邹虎：《虚拟主持人发展面面观》，《声屏世界》2005 年第 5 期，第 40 页。
　　② 邹虎：《虚拟主持人发展面面观》，《声屏世界》2005 年第 5 期，第 41 页。
　　③ 高字民：《从影像到拟像——图像时代视觉审美范式研究》，人民出版社 2008 年版，第 166 页。

三、对"虚拟"语言表达的思考

无论是虚拟演播室还是虚拟主持人,这些新生事物的出现都是技术发展带给电视艺术语言的新的特征。电视艺术的新发展,带来了电视语言发展的新趋势,即从"纪实"到"拟真"。传统的纪实手段仍将存于电视节目的录制中,然而,除电视语言的纪实功能之外,又有了新的评判标准,即"拟真"。"拟真"是波德里亚的术语,他将现代资本主义的生产特性概括为拟真,提出"拟真是没有本体的代码"。在拟真阶段,"对真实的精细复制不是从真实本身开始,而是从另一种复制性开始,如广告、照片等等——从中介到中介,真实化为乌有,变成死亡的讽喻,但它也因为自身的摧毁而得到巩固,变成一种为真实而真实,失败的拜物教——它不再是再现的对象,而否定和自身礼仪性毁灭的狂喜,即超真实","在拟真中,看起来真实存在的实在其实从来没有存在过,原本不过是自身拟像的化身"。①

回到现代电视艺术的虚拟技术运用,"拟真"作为一种结果成为电视语言的功能之一,电视艺术的语言只是具有符号功能的影像,其本身就是一种数字信号,之所以与现实有着联系,是因为电视摄像镜头的纪实功能使得观众确信影像的真实性,其实质是一种替代性假设,即"摄像机=纪实=真实",而这一等式在技术的发展过程中逐渐瓦解,摄像机本身只是一个工具,其作用是提供影像,即"摄像机=影像",而虚拟现实技术使得摄像机获得的影像回到了其本身的地位,即它只提供素材,与真实性之间没有直接的关联。而对于观众而言,前一种等式的假设,使得他们确信了真实与影像间的关系,这就带来了当下电视艺术生产中的"拟真=真实",而且是一种超越现实本身的真实,是一种无需也不可能用客观对象物来验证的真实。电视虚拟技术的应用,将真正还原电视艺术用影像语言叙事的本体命题,在视觉文化时代,"世界图像并非意指一幅关于世界的图像,而是指世界被把握为图像了"②。

索绪尔在其《普通语言学教程》中提出,"语言和言语是相互依附的,语言既是言语的工具,也是言语的产物"③。"语言"作为艺术表意的工具,其目的在于更好地"言语",语言超出并支配言语,然而离开了言语的各种表现,语言也失去了具体

① 转引自张一兵:《拟像、拟真与内爆的布尔乔亚世界——波德里亚〈象征交换与死亡〉研究》,《江苏社会科学》2008 年第 2 期,第 36 页。
② [德] 马丁·海德格尔:《林中路》,孙周兴译,上海译文出版社 2004 年版,第 91 页。
③ [瑞士] 费尔迪南·德·索绪尔:《普通语言学教程》,高民凯译,商务印书馆 2009 年版,第 41 页。

的存在。言语是动态的、具体的，而语言是相对稳定的，言语是语言具体的运用和实现，语言是言语的产物，因此，语言是一个不断进化和完善的过程。同时，语言的发展会与所处的时代之间形成密切的关联，从而打上其所处的时代的印记。

电视艺术诞生于20世纪初，其语言的形成已经经历了近百年的时间，从最初的黑白、模拟信号发射到今天的数字、彩色信号的传播，从最初完全借鉴电影和戏剧的语言结构，到今天开始逐步确立自己的语言风格，电视艺术的语言已经逐步完善。作为具有技术属性的电视艺术而言，其语言的发展也明显带有技术特性，电视艺术的语言随着近些年新技术的发明实现了新的突破，尤其是数字图像技术、卫星同步技术等的出现，电视艺术语言得到了快速的发展，特别是在虚拟图像技术广泛运用的背景下，电视艺术的语言获得了本质性的飞跃，它开始对我们长期以来形成的电视语言的属性、功能、界定都提出了质疑，虚拟影像技术的广泛运用也引发电视文化的更多视角的解读。它的出现甚至可以说带来电视艺术制作领域的革命，传统电视语言下形成的纪实需求、实景造型等理念都遭到了挑战，电视实现了影像的增值，并由此引发了我们对电视艺术纪实功能的新认识。

除技术属性之外，电视艺术语言的发展也受到电视文化中艺术商品化这一观念的影响，与传统的艺术形式不同，电视艺术是商业化发展程度高的艺术形态，从诞生、发展到如今的形态，其生产到传播、接受这一过程都渗透着非常明晰的商业化运作规律。这种商业化的需求导致电视艺术语言在发展中注重对奇观影像的制作以吸引电视观众的视线。随着商业化程度的进一步提高，电视艺术语言会根据商业化的需求而不断丰富，以求获得竞争中的利益最大化。现在电视综艺节目生产中对声、光、电需求的提高，电视剧中对视觉特效的追求等都在不断提高。同时，作为一种大众艺术形态，电视艺术的语言又需要尽可能迎合大众的审美口味，在这种迎合过程中，除了影像的震撼力等手法之外，电视艺术的语言要能符合更大范围内观众的诉求，这就带来了电视语言运用的程式化的趋势，从电视剧叙事的模式化、电视节目制作的程序化到电视纪录片生产的故事化等，这些都反映出电视艺术一方面在技术、商业的推动下不断丰富着自身的语言功能，另一方面也在大众文化需求的大背景下，走程式化、标准化的道路。

在生活还没有为电视提供一个"救世主"之前,电视很可能将与生活的具体和琐屑长久地混杂在一起,电视从生活的日常需求中脱颖而出、成为艺术的可能,很大程度上有赖于创作主体对日常生活的理性超越,在于将生活之于艺术的关系从物质性的欲求中萃取出来,让生活以高一级的精神形态同电视技术遇合。(贾秀清)

第五章　电视艺术与日常生活审美化

第一节　日常生活概述

一、日常生活的界定

日常生活是什么?简单来说就是我们每天面对的最直接的生存形态。"日常生活是最现实、最具体的生活实践,没有人能离它而去,就像鲁迅所说的那样,人是无法拔着自己的头发离开地面的。这个地面就是日常生活。"① 在进入现代社会后,传统的线性的、节奏缓慢的、稳定的生活方式开始转变,呈现出一种多维度共存、迅速变化、充满变革的生活方式,特别是现代传媒产业的发展,使得这种日常生活发生进一步的变化,形成了有别于传统生活方式的现代日常生活。"日常生活是现代性的一个表征,它揭橥了现代生活的种种复杂矛盾和局限,同时又昭示着超越或变革的种种可能性。"②

作为现代概念的"日常生活",最早是由法国哲学家列费伏尔提出的,他认为现代日常生活是一个独特的范畴,它与当代社会现实密切相关,人的一切创造性活动都被转化为刻板的生活形式和受交换价值支配的商品化形式,马克思的"物化"和

① 周宪:《文化现代性与美学问题》,中国人民大学出版社 2005 年版,第 53 页。
② 周宪:《审美现代性批判》,商务印书馆 2005 年版,第 385 页。

"异化"概念在日常生活中成为主因。他给日常生活做了这样的界定:"日常生活与一切活动深刻地联系着,涵盖的是有差异和冲动的一切活动;它是这些活动汇聚的场所,是其关联和共同基础。正是在日常生活中才存在着塑造人类——亦即人的整个关系——它是一个使其成型的整体。也正是在日常生活中,那些影响现实总体性的关系方得以表现和实现,尽管它总是以部分的和不完全的方式,诸如友谊、同志之谊、爱情、交往的需要、游戏等等。"① 另一位研究日常生活的学者阿格妮丝·赫勒对日常生活的界定是:"我们把'日常生活'界定为那些同时使社会再生产和成为可能的个体再生产要素的集合。"② 也就是说,日常生活是个体最直接的生存境况,每个人都必须在这样的境况中掌握其中的具体事务和习惯模式,它是一个对象化的过程,它直接体现为三个组成部分:"第一是人造物、工具和产品的世界;第二是习惯的世界;第三是语言"③。无论是列费伏尔还是赫勒,他们所强调的日常生活都不仅是传统意义上的日常生活状态和具体内容,而且强调日常生活的整体特征以及现代性功能。

二、现代日常生活的特征

现代日常生活的第一个特征就是生活存在形态的多维度。

日常生活的主体不再是一个单一角色身份的社会人,而是变成复杂社会生活链接中的一个节点。过去的文学所描绘的田园牧歌式的生活方式已经不可能存在,人被整个社会裹挟在一起,作为社会中的多层面的角色而存在。传媒的发展使得人们在任何一个地方都可以通过现代通信技术与他人保持联系。在人与人的交往过程中,他既是消费者也是生产者,同时还可能是为他人提供服务的服务者,过去那种封闭的自给自足的生产方式在今天已不可能真正得以实现。大到国与国之间,小到个体之间,相互的依赖、相互的牵连使得整个社会融成一个复杂的生态系统,在这个系统中,任何个体都不可能完全脱离出去。

现代日常生活的第二个特征就是快速的变化特征。

信息的爆发式增长使得大众处在被信息包裹的中心,与之相对应的就是信息的快速变化,大众通过媒体获得了实时的信息,不断更新着自己的认识,而这些信息的大部分对于普通大众来说只是一种干扰信息。信息的快速变化以及信息对人的轰炸,使

① Henri Lefebvre. *Critique of Everyday Life.* London: Verso, 1991, p. 97. 转引自周宪:《审美现代性批判》,商务印书馆2005年版,第390页。
② [匈] 阿格妮斯·赫勒:《日常生活》,衣俊卿译,重庆出版社1990年版,第3页。
③ [匈] 阿格妮斯·赫勒:《日常生活》,衣俊卿译,重庆出版社1990年版,第132页。

得现代日常生活中的人被电视等媒体报道左右,失去了个人思考和分辨的能力。"在布尔迪厄看来,电视作为一种思考的工具,应该有一个真正的民主任务,它原本可以成为一种直接民主的工具,但如今却转变成了象征性压迫的工具。"① 这种媒体的强势,使得日常生活中的个人被控制的痕迹尤为明显。这种快速化的生活进程不仅体现在信息接受上,还包括生活节奏、生活方式等方面。快速化带来的一个直接结果就是人作为个体的"麻痹化",对外界刺激的不敏感,对外界变化的反应迟钝。

现代日常生活的第三个特征就是它蕴藏着颠覆的力量。

这主要表现在现代社会中普遍存在的"游戏需要",大众借助电影、电视、音乐等感性方式,激发和释放内在的游戏冲动,这种力量本身对日常生活的单调和乏味充满着反叛的力量。这种内在的"游戏冲动"成为当代社会理论家关注的对象,它蕴藏着变革的力量。如何激发日常生活的反叛潜能?列费伏尔认为:"重要的是要把欲望回归到前现代社会的感性特质上来,并与重复、弥散和绵延的日常性特征相分离,去发现和营造一个自由和快乐的空间。"② 借助于人的本能欲望重新唤起生活的激情,推动社会的变革。

第二节 电视艺术中审美化的日常生活

一、日常生活审美化

在现代日常生活中,艺术与生活之间的关系发生了新的变化,日常生活审美化是当下艺术发展的重要特点。何谓"日常生活审美化"?费瑟斯通对此做了三个层面的界定,指出日常生活审美化主要包括三个内涵,第一个层面的内涵是艺术品的独立范畴开始解体,艺术出现了泛化,艺术的边界一再地扩张,向生活扩张,甚至向反艺术扩张。"大众文化的琐碎之物,下贱的消费商品,都可能是艺术"。③ 第二个层面的内涵是指当下艺术领域正向生活扩张,将生活转化为艺术作品。他引用了福柯的观点:

① 朱立元:《西方美学通史·第七卷·二十世纪美学(下)》,上海文艺出版社 1999 年版,第 877 页。
② 转引自周宪:《审美现代性批判》,商务印书馆 2005 年版,第 396 页。
③ [英]迈克·费瑟斯通:《消费文化与后现代主义》,刘精明译,译林出版社 2000 年版,第 96 页。

"现代人的典型形象就是'花花公子,他把自己的身体、把他的行为,把他的感觉与激情,他的不折不扣的存在,都变成艺术的作品。'"① 第三个层面的内涵是指以影像为主的视觉内容正成为日常生活呈现的方式。这其中最为核心的影像内容就是电视。"所以说'电视就是世界'。在《仿真》一书中,波德里亚(1983a:148)论断说,在这样的超现实中,实在与影像被混淆了,美学的神奇诱惑到处存在,因此,'一种无目的型的模仿,徘徊在每件事物之上,包括技术性模拟、声名难定的审美愉悦。'对波德里亚(1983a:151)来说,艺术不再是单独的、孤立的现实,它进入了生产与再生产过程,因而一切事物,即使是日常事务或者平庸的现实,都可归于艺术之记号下,从而都可以成为审美的。"②

简单来说,日常生活审美化指的是这样一个发展趋势,在这个趋势中包含三个部分:第一部分是艺术家把艺术引向日常生活;第二部分是普通大众对生活越来越要求具有审美趣味;第三部分是越来越多生活中原本非审美对象进入了审美领域,被冠以艺术之名而对待。这三个部分在文化的传播以及文化消费主义推动下成为当代社会新的时代特征,即日常生活审美化。

日常生活审美化体现了传统艺术活动在当代的一些新变化,它包括艺术活动与商业活动的合流、高雅与通俗的合流。与先锋艺术为代表的现代艺术思潮中的精英化意识不同,在日常生活审美化的趋势下,"艺术家不再把艺术作为远离生活和公众的独立王国,而是愈加强调艺术与日常生活的汇流和融合,不再像过去那样拒斥应用艺术或实用艺术"③。日常生活审美化最重要的现实意义在于它将普通大众纳入审美的活动领域,"提高了人们的生存质量,美学和艺术不再是少数人的特权,转而成为公共的资源。同时,日常生活审美化也提升了人们的审美趣味,培育他们不断追求美好生活的内在冲动"④。

二、电视艺术的生活质感

今天大众文化生活正如陈默在其《电视文化学》一书中所言:"电视是在人们自

① [英]迈克·费瑟斯通:《消费文化与后现代主义》,刘精明译,译林出版社2000年版,第97页。
② [英]迈克·费瑟斯通:《消费文化与后现代主义》,刘精明译,译林出版社2000年版,第99页。
③ 周宪:《审美现代性批判》,商务印书馆2005年版,第433页。
④ 周宪:《审美现代性批判》,商务印书馆2005年版,第437页。

第五章　电视艺术与日常生活审美化

己的家里作为消遣生活的一种方式"①，是人们日常生活的一部分。无论是电视剧、电视综艺还是电视纪实艺术，其创作的出发点和归宿都是满足大众的审美、娱乐需求。而从电视的文化特性来看，学者胡智锋等人也提出："与传统审美活动，尤其是与电影和戏剧不同的是，电视审美活动具有非常突出的日常性，具体表现为审美环境上的家庭性、审美内容的伴随性、审美方式的闲暇性、审美体验的日常化等基本特征。"②

从观影的状态来看，电视观众本身并不需要像传统美学所倡导的审美方式那样，从生活中剥离出来，对电视艺术内容进行审美的静观，相反，电视收看延续了广播伴随式收听的特点，观众仍然处在生活的经验中接受电视艺术内容，电视艺术收视行为本身就是普通大众生活的一个环节。从审美活动来说，虽然，电视艺术收看是一个审美过程，但是，对于大众的接受而言，它更像是生活中的一种日常行为，甚至是不可或缺的一件事。对于许多电视迷来说，收看电视与上班、吃饭、睡觉、外出等一样都是生活的组成部分。收看电视的行为并不比准备一顿丰盛的晚餐更有艺术价值。从电视艺术表现的对象特点来看，电视艺术的对象就是生活本身。

与同属叙事性艺术的电影和戏剧不同，电视剧艺术在题材处理上更加生活化。"生活化是在电视这种大众传媒基础上形成的电视剧的基本艺术特征之一，是一种艺术样式/类型对反映生活的美学要求。"③ 许多电视剧所表现的内容甚至成为人们日常生活的教科书，如子女的教育、情感的处理、生活危机的化解等。以我国电视剧创作为例，现实题材电视剧特别是家庭伦理剧，尤其受到观众的喜欢，即使是古装、传奇之类的电视剧创作，其表现内容仍是以现实的生活为中心。这种生活化体现为情节设计上以生活的真实情况为依托，在语言风格上更是以生活口语化、日常化的语言风格为主，通俗易懂。从故事的叙事节奏上，电视剧艺术的叙事节奏缓慢，具有生活流的特征。而电视纪实艺术的创作也是有着明显的生活色彩，大量的社会题材纪录片将视角直接指向了生活中的普通人，以展现他们的生活状态来传递编导的美学意图，借助纪录片语言纪实的功能，展现生活中的普通人、重要人物的日常生活状态。

从电视艺术题材创作的审美接受上来说，电视艺术的接受不需要人为地拉开故事与生活的距离，不去追求陌生化的视觉审美体验，而是强调审美活动中观众的日常生活经验对艺术作品欣赏中的信息解读和同构体验。在电视艺术的审美接受中，一些虚构性的电视艺术作品所展现的生活内容消除了艺术与生活之间的界限，使观众很容易

① 陈默：《电视文化学》，北京师范大学出版社2001年版，第30页。
② 胡智锋、杨乘虎：《电视受众审美研究》，北京师范大学出版社2010年版，第3页。
③ 蓝凡：《电视艺术通论》，学林出版社2005年版，第181页。

将艺术中的内容与生活对号入座。以电视剧为例,电视剧在其叙事上具有影像真实和情节虚构的双重特点,即借助电视的纪实功能客观真实地展现生活中的片段,而整体所表现的情节、内容却是虚构的。这类作品的选材和处理与生活接近,往往会使观众对其中表现的内容信以为真。在许多热播家庭伦理剧中,剧情一经播出,观众就会加入讨论,将剧中角色与生活中的角色对号入座。许多时候,出于对角色的喜爱,许多观众会将剧中人物作为家庭成员一样看待,赋予角色以亲情。在美国,一些受观众欢迎的肥皂剧播放时,每当剧中角色过生日或生病时,电视台就会收到来自电视观众的问候和礼物,观众将这些角色当成了自己的好友、亲人。"为此,'真实主义'就成了日间肥皂剧的一个基本创作原则。在这个原则指导下,日间肥皂剧对于细节的逼真度要求很高,从表演到场景和服装、道具,都必须显得非常真实、非常自然。"① 这种生活的"真实"与戏剧性的结合将观众很好地带入了肥皂剧所建构的世界中,融入观众的日常生活中。

三、电视艺术纪实与生活真实

通过以上分析,我们可以看到,电视艺术在创作、传播、接受等方面都与日常生活息息相关。特别是在电视的语言功能上,其纪实功能很好地体现了电视对生活的复制特点,将视觉的内容与生活本身相统一。

电视艺术的纪实功能并不是简单、直接地对生活原生态的记录。电视纪实并不等于生活本身,无论是以生活本身为中心创作的电视剧,还是客观还原生活原生态世界的电视纪录片,纪实都只是电视艺术用来再现生活、表达观念的方式,纪实不是目的,而是一种手段。贾秀清指出:"在生活还没有为电视提供一个'救世主'之前,电视很可能将与生活的具体和琐屑长久地混杂在一起,电视从生活的日常需求中脱颖而出、成为艺术的可能,很大程度上有赖于创作主体对日常生活的理性超越,在于将生活之于艺术的关系从物质性的欲求中萃取出来,让生活以高一级的精神形态同电视技术遇合。"②

电视艺术的纪实与生活的真实本身的差异可以体现在以下几个方面。

(一)电视艺术的纪实是一种选择性的纪实

纪实是摄像机的基本功能特点,然而电视艺术所使用的纪实之处不同于监控摄像

① 苗棣:《解读电视——苗棣自选集》,北京广播学院出版社2004年版,第89页。
② 贾秀清:《纪录与诠释:电视艺术美学本质》,北京广播学院出版社2004年版,第32页。

机的纪实之处就在于,它是以编导的选择为前提的,这种选择包括镜头长度、景别、镜头运动方向、镜头构图等一切画面语言元素,创作者根据影片要表现的内容进行选择性摄录,以分镜头脚本的形式来完成对完整故事内容的分切拍摄。

(二)电视艺术的纪实是有限度的纪实

无论今天的科学技术如何发达,镜头都无法完整地记录生活的全部,它只能记录取景框所包括的范围,而将取景框之外的内容丢弃掉。由于取景框的存在,电视艺术的纪实内容实际上也成为一种引导的方向,观众通过创作者的视角去了解生活的情状。电视剧是一种对生活戏剧化处理之后的影像化表达,纪录片也只是编导视角的个体化呈现,作品中渗透着浓浓的编导意识。

(三)电视艺术的镜头语言功能在纪实之外,还有着诠释的目的

"诠释之于电视,只有在接受了电视技术的再造以后才能真正进入电视,并与电视纪录发生通约,成为电视于纪录之外的又一基本的存在支点。"① 电视在用摄像机记录对象时,存在着创作者对表现对象采用何种角度去记录的问题,是客观视角的呈现还是主观视角的面对,是真实生活流的呈现还是电视化处理带来的心理时间的延续,这些选择都意味着被拍摄的内容开始被摄像机"变形",成为摄像机记录的生活。如高速摄影和逆光拍摄是电视艺术常见的拍摄内容,其记录的生活已不再是生活真实本身,而是艺术处理化了的真实。即使在纪录片的创作中,"当作者制作出影像的时候,对作者来说,他认为是根据自己的观察和'亲眼所见'拍到的,是最'真实'的影像,这样一种真实是他的经历和影像共同营造的'真实',是作者的'真实'"②。

电视艺术对生活的记录也不可能完全等同于生活本身,这是艺术创作本身的局限性。从时间维度上来说,生活的时间是连续和无限的,而电视记录的时间是有限的,虽然借助于后期剪辑等方式可以实现电视艺术创作时不同时空的自由呈现,但是相对于生活长河的本身,电视所能记录和表现的只能是若干个片段而已。从空间维度而言,世界之大、内容之丰富,是无法穷尽的,让有限摄录功能的摄像机记录生活本身的完整形态也是不可行的。电视艺术对生活的再现是一种功能,它所表现和创造的生活只能是经过创作人员选择的部分,生活只是提供了电视艺术创作的源泉,对生活的简单记录也不可能成为电视艺术创作的核心所在。

① 贾秀清:《纪录与诠释:电视艺术美学本质》,北京广播学院出版社 2004 年版,第 56 页。
② 董小玉:《纪录片"真实性"的再解读》,《现代传播》2008 年第 6 期,第 80 页。

第三节 电视艺术生活化的边界

从艺术创作的角度而言，艺术来源于生活，生活为艺术提供了宝贵的素材。电视艺术作为最适合大众接受的视觉艺术形态，它的创作与生活之间的联系更加紧密。一是它将生活中的形态以接近生活原貌的方式呈现出来，让观众通过收看电视节目从而唤起生活的感知，体验不同人的生活世界，二是它提供了最为生活化的接受方式，电视的伴随性接受特征使得观众可以在家庭化的环境中收看，电视观众并不脱离生活本身的内容，而是将接受电视艺术内容与日常生活相统一，使其成为日常生活的一部分。三是电视艺术的出现使得生活中原本非艺术的内容被艺术化了，成为创作的对象。例如，社会中边缘人群的生活状态可能成为一部纪录片拍摄的选题，日常生活中的男女交友活动可能成为一档婚恋交友类节目，日常生活中的自娱自乐式的歌唱可能成为观众喜欢的平民卡拉OK节目秀、草根才艺秀，而生活中私人的生活、家庭的矛盾甚至减肥活动都有可能成为一档真人秀节目而备受关注，等等，生活正在借助电视艺术审美化了，在今天，生活中的一切都可能成为电视艺术，在电视创作领域，生活与艺术的界限模糊了。

一、电视艺术合法"边界"的确立

电视艺术与生活密不可分，但是电视艺术和日常生活仍旧是两个独立的领域，它们之间有着明确的界限，这条线就是美感。苏珊·朗格给艺术下了这样的定义："艺术，是人类情感的符号形式的创造。"[①] 将生活的原生态用影像的方式记录下来并不一定是电视艺术，它可能只是一段生活片段的影像素材，成为家庭录像。电视艺术是将生活影像化的一种方式，这种将影像化为符号的过程也就是电视对生活艺术化的过程，而这些影像符号化的过程中，编导将生活中内容进行提炼和加工，融入了自己的情感理解，从而形成了电视的影像符号系统，这里的情感并不是创作者个人的感情，更不是创作者瞬时的情感迸发。在苏珊·朗格看来，人类有两种情感形式，"一种是'主观情感'，另一种是'客观情感'。'主观情感蕴含在主体自身内，客观情感包含在非人格的事物中'。'客观情感'是主观情感的外化或对象化，是凝结在客体上的

[①] 朱立元：《西方美学通史·第六卷·二十世纪美学（上）》，上海文艺出版社1999年版，第626页。

第五章 电视艺术与日常生活审美化

情感,这是一种人类普遍能理解、感受的情感,或者说是一种情感的概念或形式。艺术符号所应表示的正是这种能展示人的经验、情感和内心生活的动态过程及其个别性、复杂性与同一性的概念或普遍形式,也即表现出人类情感的内在本质"①。

从电视艺术的合法性方面来说,电视艺术的诞生和存在面临着诸多质疑,这种质疑的焦点很多时候就被集中到一点上,即电视艺术与生活的边界。电视所记录和表达的究竟是生活流还是经过艺术化了的生活?这个界限是否明晰?在关于电视艺术的讨论中,很多时候,非艺术的内容被拉进了电视艺术的领域,非艺术的话题被拉到了电视艺术的讨论课题中,这其中包括认为电视终归是传播载体,它的主要功能是传播信息,从这一角度出发,一些反对"电视艺术"提法的人认为电视内容与一般艺术之间存在着巨大的鸿沟,并以此否定电视艺术的存在。实际上,从学界对电视艺术的界定来看,"电视艺术,是以电子技术为传播手段,以声画造型为传播方式,运用艺术的审美思维把握和表现客观世界,通过塑造鲜明的屏幕形象,达到以情感人目的的屏幕艺术形态"②,这里明确地回答了一个问题,即电视艺术的表述是有边界的,电视艺术并不因为其具有传播特性而失去作为一门艺术形态的独立性,同样,电视艺术也不因为与日常生活联系紧密而失去其艺术的特质而成为生活的一部分。

日常生活审美化是当代文化的一个重要特征,然而,日常生活审美化的浪潮对艺术的独立性产生了冲击,这种冲击体现为日常生活开始侵蚀艺术的边界,对像电视这样的视觉艺术形态的冲击尤其强烈。面对日常生活审美化的趋势,电视艺术需要确立自己的边界,遵从艺术的发展规律,形成自己独特的艺术特质。

二、电视剧的生活质感与生活化的边界

在当下电视艺术的节目类型中,电视剧艺术无论是生产总量还是受欢迎度都是最高的,它是当下电视艺术类型中最主要也是最受观众喜爱的节目类型,因此,电视剧艺术中所展现的日常生活审美化的特征应成为视觉文化领域最关注的问题。曾庆瑞指出:"从根本上说,电视剧艺术必然和社会生活不可分割地联系在一起,要艺术地表现和再现生活,这样,它就必然地要介入生活,介入社会的广泛联系,介入历史或现实的,本土或异域的时空。"③ 生活作为电视剧的蓝本,其本身的特点就是对线性的

① 朱立元:《西方美学通史·第六卷·二十世纪美学(上)》,上海文艺出版社1999年版,第628页。
② 高鑫、高文曦:《电视艺术:多元与重构》,北京师范大学出版社2006年版,第9页。
③ 曾庆瑞:《论电视剧艺术学的研究方法》,《现代传播》2001年第5期,第39页。

时间流的呈现，生活本身是连续的，事件的发展是缓慢的，而且永远无止境，这些生活本身的特质被搬到电视荧屏时得到了一定的保留，只有如此，才能通过人们的观影而唤起对生活的质感体验。

传统艺术的审美观众活动中，一个重要特征就是"陌生化"。"陌生化"是苏联形式主义美学家什克洛夫斯基在1925年出版的《关于散文理论》一书中的《作为技巧的艺术》一文中提出的，他指出："艺术之所以存在，就是为使人恢复对生活的感觉，就是为使人感受事物，使石头现出石头的质感。艺术的目的是要人感觉到事物，而不是仅仅知道事物。艺术的技巧就是使对象陌生，使形式变得困难，增加感觉的难度和时间的长度，因为感觉过程本身就是审美目的，必须设法延长，艺术是体验对象的艺术构成的一种方式；而对象本身并不重要。"① 陌生化体现的是艺术的独特性，是对生活变形的结果，从而模糊人们对生活的印象。如电影艺术中所表现的离奇的科幻世界、跌宕起伏的人生命运，这些虽然有生活的影子，但是更多的是对生活本身的一种变形，拉开了与生活本身的距离。

而电视剧艺术的特性恰恰与此相反，它不是要拉开与生活的距离，而是要突出生活的面貌，让观众感受到生活的本来样子，"生活化"是电视艺术审美的特征。如家庭伦理剧《金婚》，演绎了佟志夫妻俩风风雨雨50年的生活历程，生活中有争吵、甜蜜、猜忌甚至背叛，将日常生活中的家庭琐事、人间普通情感变成故事的内容，没有轰轰烈烈的爱情，没有惊心动魄的场面，一切都如生活本身一样富有质感。整个电视剧虽然是将生活的偶然缝合在了一起，使得故事冲突不断，但是却能让观众感受到生活的节奏。而一些传奇剧或是历史题材的电视剧，虽然展现的内容本身不是普通人的生活，具有陌生感，但是，在这些充满传奇的故事背景中，演绎的仍旧是大众日常生活的情感和片段。如谍战题材的电视剧《潜伏》，虽然说的是新中国成立前我地下党员获取情报的故事，故事本身充满传奇色彩，但是，剧中所展现的内容却又体现出生活化的一面，包括余则成和翠萍的生活场景，如为了防止丢失而把金条藏到鸡窝中，余则成在办公场所的工作状态、人物的台词设置等无不具有生活化的一面。在这些电视剧中，打动观众并让观众留下深刻印象的往往是充满生活气息的对话和生活小片段。

现实的日常生活与电视剧中的生活虽相似，但却有着根本的不同。现代社会的快节奏彻底击碎了田园牧歌式的生活存在，"日常生活越发地刻板机械或惯例化，'铁笼'是韦伯对现代日常生活最形象的比喻"②。而在海德格尔看来，日常生活是一种

① 转引自朱立元：《当代西方艺术理论》，华东师范大学出版社2005年版，第45页。
② 朱立元：《当代西方艺术理论》，华东师范大学出版社2005年版，第388页。

第五章　电视艺术与日常生活审美化

被遮蔽的平均状态,其主体乃是"常人"①。"'铁笼'也好,'平均状态'也好,都道出了日常生活的一个显著特征,那就是对待特异的、富有个性和创造性生活的剥夺,现代日常生活趋于平均的、规范的和循规蹈矩的状态,这是许多思想家共同的看法。"② 而电视剧中的生活是经过艺术化处理的生活,它是对生活进行变形的结果。

作为一种叙事性艺术,电视剧的诞生晚于电影和戏剧,因此吸收了这两种叙事艺术的特点,并借鉴了其他叙事性艺术。电视剧艺术中的生活是对日常生活的变形,它主要体现在这样几个方面:

第一,电视剧是将生活中的偶然事件变成了戏剧故事的必然,生活中发生的很多事都是偶然的,然而,作为戏剧的类型之一,电视剧的故事发生是需要逻辑关联的,先出现的事物与之后的事物之间存在着逻辑关联。

第二,电视剧的叙事节奏是戏剧节奏,而生活中的事件发展则没有明确的节奏之说。例如,在生活中一个法律案件需要半年乃至更久时间才能知晓结果,而电视剧中法律案件的审判可以根据戏剧冲突的需要在几分钟之内完成。

第三,电视剧借助视听语言来表现生活场景,借助剪辑语言来重组生活。电视剧视听语言的记录不是生活原始形态的呈现,它本身存在着观察生活角度的多维特征、非线性叙事特征等,而生活本身只是一维的、线性的发展过程。

电视剧艺术是日常生活审美化的重要表现形态,它借助于生活的素材对生活进行了艺术的虚构、重组。正是借助于虚构与重组,使得人们可以重新审视生活,感受生活。《成长的烦恼》中呈现的美国家庭的教育和子女的成长既让观众感受到了生活本身的气息,成为中国观众了解美国生活方式的一个窗口,也让我们重新思考生活中家庭教育方式、东西方教育理念和家庭观的差异。通过戏剧化处理,夫妻矛盾、青少年早恋、失业、再就业等一系列生活中的偶然事件被置于一个家庭中,经过冲突发生、发展、高潮、尾声的戏剧模式加以解决,给予观众欣赏故事的审美愉悦。正是借助戏剧化的处理,电视剧艺术将生活本身的单调变得丰富,让生活的问题在艺术构思中得以解决,将生活中的偶然事件变成故事中的精彩片段。

电视剧以日常生活为源进行创作,然而电视剧的日常生活在审美化过程中不能没有边界,关于这一点,曾庆瑞提出:"我想要说明的是,我并不是反对对于'审美文化'和'日常生活审美化'的研究。我赞成开展这样的研究,只不过,我希望,当我们今天谈论'审美文化'和'日常生活审美化'的时候,不要用一种倾向掩盖了

① 常人的特征是一种平均状态,常人本质上就是为这种平均状态而存在的,在这种平均状态中,常人排斥任何冒险和反常的东西。

② 朱立元:《当代西方艺术理论》,华东师范大学出版社 2005 年版,第 389 页。

另一种倾向。我们既要以高度的热情关注'泛审美化'的大潮流，又要以积极的态度注视'泛审美化'领域里的'非审美化'和'为审美精神'的潜流、暗流和逆流，要从人类审美理论的着力点上遏制这种潜流、暗流和逆流。"[①] 这里说的"潜流、暗流和逆流"就是指电视剧艺术创作中大量的"以丑为美"、借助展现生活中的丑陋来吸引观众的电视剧艺术创作倾向。因此，是否能够真实展现生活本身，是否能够展现生活中美好的、积极向上的人生价值，是否能够给予观众审美的愉悦，是电视剧艺术中日常生活审美化的边界。

三、电视纪实艺术的记录与"真实"的边界

相较于其他类型，电视纪实艺术的核心特质在于"真实性"的传达。对于纪实作品的创作而言，客观地记录生活甚至是原生态的生活状态是其生命力所在，这种真实客观地记录生活在纪实作品创作中分为这样几个层面：

第一个层面是原生态生活记录的纪实艺术。

这主要是传统纪录片的创作模式。如孙曾田《最后的山神》中记录的鄂伦春族最后的老萨满孟金福的生活，镜头跟随孟金福夫妇在山林里狩猎、捕鱼、祭祀、制作桦皮舟等，向观众真实地呈现了这一最古老、传统的生活方式，作品中打动人心的正是这种真实生活。"电视纪录片正是凭借着他对现实生活的真实展现，对人类生存状态的准确的把握，吸引了越来越多的电视观众。"[②]

第二个层面是拟人化记录的自然类纪录片。

这一类纪录片以 BBC 拍摄的众多优秀自然类纪录片为主体。在这一类纪录片的创作模式中，客观记录仍旧是其重要特征，不同的是，记录的视角以编导的理解为前提，将记录的内容进行拟人化处理，按照人类可以接受和理解的模式架构故事。如纪录片《帝企鹅日记》中，整个帝企鹅的生存状态的呈现是完全客观的，包括其迁徙、交配、繁衍等过程，而整个故事的讲述却是主观的，根据人类的视角审视帝企鹅的生活方式，并将其传播给人类。

第三个层面是专题性质的纪录片。

这类纪录片的创作范围最为广泛，包括大量的社会类、调查类纪录片，还包括大量的纪实类专题片。在这类纪实作品中，创作者有明确的主体诉求，在先验性的主题

① 曾庆瑞：《守望电视剧的精神家园（第 3 辑）》，中国传媒大学出版社 2006 年版，第 311 页。

② 高鑫、高文曦：《电视艺术：多元与重构》，北京师范大学出版社 2006 年版，第 390 页。

引导下,记录生活中的人、环境、事件发展过程等。技术的手段较为自由,可以是客观生活过程的记录,也可以是已发生事件的情景再现,甚至在一定范围内允许虚构的产生。如《庞贝古城的最后一天》这部作品,创作者借助今天的考古发现和文献记载,还原了庞贝古城火山爆发前一天的生活场景,本片采用了情景再现的模式,虚构了那一天发生的种种事件,甚至包括台词、人物的活动等。在这里,虚构与真实交织在一起,然而,从影片的整个表现来看,仍旧是客观真实地还原了那样一个时期所发生的事。

电视纪实艺术的创作是建立在对生活客观记录的基础之上,以真实性为其内核。但是,生活本身并不能成为纪实艺术,它依赖于创作者的选择,包括对生活素材价值的选择、对生活素材表现视角的选择。电视纪实艺术之美在于其真实地再现了生活本身,同样,电视纪实艺术之美又在于它对生活的超越,以及对生活本身的反思。无论是原生态记录、拟人化记录还是专题性质记录的方式,电视纪实艺术都是对生活的重新编排,是对生活本身的二次创造,是不同于原始自然的"第二自然"。作品中所蕴含的创作者意图是对生活的超越,它拉开了与生活之间的审美距离,使得受众可以重新审视生活本身,反思生活本身。如《最后的山神》给了大众对人类当下生活方式的一种反思角度,孟金福祭拜山神的画面凸显了人对自然的敬畏之情,让我们得以重新审视今天人与自然的关系。导演孙曾田在谈到创作目的时提到:"'定居像一道线,划开了鄂伦春人的过去和现在。'(片中解说词)这就是鄂伦春民族今天所经历的真实——传统文化已是落日在中华民族文化大背景上,闪射着独特的光彩,有着特殊的人文价值;绝不是简单地能歌善舞、粗犷豪放所能概括的。我要探索和表现这种新旧更替之际,民族文化面临的冲击和民族心灵的颤动。"[①]《帝企鹅日记》虽然是一部自然类纪录片,但同样存在着创作者明确的环保意图,在作品中将环境对帝企鹅的生存影响、人类活动对环境的影响融入表述之中,将自然界本身的生存法则的阐述与帝企鹅生长过程联系在一起,既给了受众新奇的视听体验,也提供给观众思考的空间。

对生活真实的记录是电视纪实艺术创作的手段,它的目的是要通过真实记录本身使大众思考生活,这种思考或许是对所记录生活的一种批判。如《海豚湾》中对人类捕杀海豚行为的批判和对人类生存方式的反思,《幼儿园》中对儿童世界的真实记录和不一样的解读。《幼儿园》导演张以庆对幼儿园的价值和意义做了这样的解读:"我发现,孩子的世界和大人的世界是一模一样的,在温情、纯真之外,也有欲望、

① 孙曾田:《心灵的真实记录——〈最后的山神〉创作谈》,《现代传播》1994年第1期,第44页。

欺骗、残忍等负面的东西。"① 作品给了我们对儿童世界新的思考视角：儿童世界不是游离于我们成人社会之外的，而恰恰是存在于我们社会之中的一个部分。

对于日常生活本身而言，电视纪实艺术是一种审美化了的生活形式，展现了生活本身的单调与沉闷，也反思了生活本身，成为人们认识生活、思考自身的一面镜子。电视纪实艺术展现的生活与现代日常生活的界限在哪里？日常生活本身是多样的、丰富多彩的，电视纪实应该客观呈现生活的多个侧面，展现真实的生活本身。因此，电视纪实艺术是否可以审美地呈现生活，是否可以客观真实地选择生活内容，是否可以通过展示日常生活而让我们产生对现代日常生活的反思，这些是电视纪实艺术日常生活审美化的边界所在。

四、电视综艺的编排设计与生活真实情感的边界

与电视剧艺术、纪实艺术等创作性特征明显的电视艺术类型相比，电视综艺以生产型姿态呈现，其与生活的界限更加模糊，生活与艺术本身之间相互交织的情况也更为突出。传统电视综艺类节目许多是对各部门艺术的二次创作和编排，包括对舞蹈、歌曲、音乐、戏曲等在特定主题下进行的编排和加工。然而，传统的部门艺术，特别是来自民间的、具有原生态意味的艺术自身在内容上也存在着许多难登大雅之堂的元素，如二人转作为颇具特色的东北民间艺术，近些年通过电视的传播而被全国观众广泛认识，然而，这一民间艺术具有许多低俗内容，包括男女房事的调侃、打情骂俏等，这些内容即使在日常生活的演出中也会遇到各种限制，电视艺术对其进行二度创作时更需要进行选择和限定，将其纳入适宜电视媒体传播特性所要求的界限。

综艺节目之外，随着真人秀等综艺节目在国内的兴起，电视观众开始更多地关注这种直接将生活电视化的电视节目。真人秀是一个中国式的译名，它在国外对应的名称叫作"真实节目"。"所谓的真实节目，就是由制作者制定规则，然后把普通人在一个假定的情景和虚构的规则中的真实生活录制下来播出，它本质上是一个游戏节目。"② 真人秀节目往往具有电视剧和纪录片艺术的双重属性特征，参加竞赛的选手在规定的情境中，按照规则演绎着相互之间的冲突、竞赛，争取最后的胜出名额。整个过程就像一部电视连续剧，而选手们生活在一起的场景又是由无数个摄像机和拾音器掌控，创作者将这些设备采集到的视听信号进行编排剪辑，整个竞赛的过程都是在这些设备的客观记录下完成的，拍摄的影像都是选手真实状态的呈现。

① 赵灵敏：《张以庆：记录是我的信仰》，《南风窗》2005 年第 7 期，第 86 页。
② 苗棣：《美国电视栏目》，中国广播电视出版社 2006 年版，第 18 页。

第五章 电视艺术与日常生活审美化

真人秀节目从2000年引入中国至今，电视荧屏上推出了各种类型的真人秀节目，在本土化的真人秀节目中，国外原型节目的激烈对抗色彩被弱化，巨额奖金的博彩性质被取消，取而代之的是将生活中的情感、才艺等进行展现，因此，中国的许多真人秀节目更多的是一种生活秀，是电视工作者对普通人日常生活电视化的结果。早期较有影响力的节目《超级女声》《舞林大会》，之后的《我爱记歌词》《谁敢来唱歌》，一直到近年的《中国达人秀》《中国梦想秀》《中国好声音》《我们15个》《菜鸟驾到》等节目都是电视展现普通人的典范之作。

真人秀节目引入中国之前，对于普通大众来说，电视一直是充满神秘的舞台，在以往的综艺节目中，观众熟悉的是看到歌星、影星们在那里展示自己，普通观众只有当看客的份，对于普通大众来说，登上电视荧屏是一个可望而不可即的事。然而，随着真人秀节目的出现，特别是《超级女声》节目的成功，使得普通观众看到了作为一个普通人在荧屏上展现自己的可能。"《超级女声》和电视上其他电视综艺节目不同，它的主角不是主持人，不是明星，不是评委，而是普通大众。对于中国民众来说，它提供了一个'平等而且自由'的平台。"[①] 中国早期的真人秀节目中，大众作为选手还是以才艺秀为主，展现自己的演唱、舞蹈等才能，如《超级女声》《我爱记歌词》等，随着《中国达人秀》节目的热播，各种各样生活中的技能成为荧屏中展现的内容，如卖菜的吆喝、日常的健身活动等，电视秀成为生活秀，任何一个在生活中有所专长的人都可能成为电视中的达人。

除了真人秀节目，电视荧屏中还有着许多生活服务类节目，诸如《非诚勿扰》《交换空间》《购物街》等，这些节目将生活中的内容直接电视化为荧屏播出的内容，直接展现当下日常生活的状态。以《非诚勿扰》为例，该档节目以"大型生活服务类真人秀"节目为定位，将当下社会中的男婚女嫁的话题引入电视荧屏，让不同人的择偶观、婚姻观、价值观等借助荧屏而相互碰撞，引发人们的关注和讨论。从今天的电视综艺节目发展来看，有越来越多的节目开始以展现生活本身为目的，将日常生活内容电视化，成为人们审美的对象、娱乐的对象。与传统的综艺节目相比，现代的综艺节目从其表现内容上来看，服务大众的意识更为突出，大众参与的程度也越来越高。

然而，电视综艺在对生活内容进行电视化的同时，也对生活进行了选择和加工，并非所有的生活内容都适宜用电视化的方式加以呈现，生活电视化、审美化需要有自己的界限。当生活中的道德、价值观被电视化后，它会被放大，为大众所模仿，在一定程度上会反过来影响生活本身。例如热播节目《非诚勿扰》播出之后，一些嘉宾

① 高鑫、高文曦：《电视艺术：多元与重构》，北京师范大学出版社2006年版，第327页。

借助这个平台过度展现自我价值观，甚至于宣扬扭曲的、落后的世界观，这些引发了观众激烈的争论：现代人是否都是这样的拜金？爱情是否真的变得如此世俗化了？这种争论也一度引发大众对当下年轻一代择偶观、价值观的集体否定。然而，客观来说，引发争论的嘉宾并不能代表当下社会年轻人的整体，甚至不能代表大部分人，她们只是一些生活中的个案。然而，从电视节目制作角度而言，这些具有个性特色的嘉宾更容易引发话题，因此，她们的言论会被电视媒体选择进行传播，从而放大这些观点的影响力。美国学者甘布尔提出："千万不要忘记，媒体也是一个需要在商业上盈利的产业。"[①] 在这种盈利模式的驱动下，生活中的许多违背伦理道德的事也可能成为电视的内容，成为大众娱乐的对象、审美的对象。在国外还有一些更出位的真人秀节目，如美国的《交换主妇》、日本的《男女纠察队》等，这些节目不断地去触碰大众的道德底线，将猎奇、背叛、欺骗等生活中的情感放大、电视化，吸引观众的注意力。

因此，电视综艺节目在选择生活内容审美化的过程中，需要制定自己的尺度。无论是传统的综艺节目对具体艺术门类的二度创作，还是当下流行的真人秀节目中生活无间断的记录方式的呈现，它都需要有一个最基本的要求，即它审美的方式呈现，它是要建立起健康、积极的生活态度，它对生活素材的选择和加工要符合大众日常生活的主体形态。

第四节　日常生活审美化与生活泛审美化

无论是大众最喜欢的电视剧、电视综艺，还是较为小众的电视纪实艺术，这些电视艺术对日常生活的艺术化处理，借助电视化的方式将列费伏尔所描绘的单调、乏味甚至是充满压抑性的日常生活艺术化为充满活力、丰富多彩的影像世界。在电视艺术所建构的世界中，人与人之间的悲欢离合、个人的喜怒哀乐之情得以充分地宣泄，日常生活的艺术化是人类审美活动丰富的表现，而电视艺术作为今天最为大众喜欢和接受的视觉艺术，它也成为日常生活审美化最主要的体现。在电视艺术对日常生活审美化的过程中，电视艺术给予了大众重新审视日常生活的机会和视角，让大众从日常生活的单调中暂时抽身出来，艺术化地感受生活的质感，唤起对日常生活本真的情感。然而，如前文所述，电视艺术在对日常生活艺术化的处理中，无论是对日常生活内容

[①] ［美］特里·K. 甘布尔、迈克尔·甘布尔：《有效传播》，熊婷婷译，清华大学出版社2005年版，第443页。

第五章 电视艺术与日常生活审美化

的选择,还是对日常生活表现的角度,都存在一个界限,一旦这个界限被逾越,电视艺术对日常生活的审美化就会走向其反面,即对生活的泛审美化。日常生活的泛审美化的核心特质在于其失去了审美的品质,走向了对生活庸俗化乃至低俗化的表达。

一、电视艺术中生活泛审美化的表现

在当下的电视艺术创作与生产中,为了吸引更多观众的注意力,制造观众的收视话题等,在电视剧、电视综艺、真人秀、电视广告乃至电视纪实艺术等诸多电视艺术中都出现了电视艺术泛审美化创作的倾向。这一倾向主要呈现为以下几个特征。

(一)在对象和题材的选择上以吸引眼球为目的,注重"看到"胜于"看"本身

电视广告创作中,大量的俊男靓女元素被孤独地使用,在提供给观众视觉满足之余,与产品内容的结合较弱,而广告的核心元素——创意却显得明显不足;而许多电视剧的题材选择甚至名称选择上也是本着吸引注意力而设计的。如早先创造收视高峰却引发观众争议的女性犯罪题材电视剧,如《红蜘蛛》《红罂粟》《红问号》等,不仅题材相似,其推广的广告也是以女性犯罪作为卖点,注重犯罪过程的呈现,缺少深层意义的挖掘,更是与日常生活的常态相背离。在历史题材电视剧中,所蕴含的历史文化、古代日常生活的风俗之美、环境之美、生态之美、精神之美等很少被关注,或作为中心内容来表达,相反,国内许多热播历史剧特别是宫廷戏,将表现的重点放到了后宫佳丽生活中的争风吃醋、前殿大臣们的钩心斗角中,片面地展现历史生活的内容。

(二)对日常生活的选择不是以创造美为目的,而是以表现"丑"、引发轰动为出发点

电视艺术在对日常生活进行审美化的过程中,面对的主要对象就是纷繁复杂的日常生活。生活之美是电视艺术之美的源泉。俄国美学家车尔尼雪夫斯基就认为:"任何东西(原文亦可译为'对象'或'客体'),凡是显示出生活或是使我们想起生活的,那就是美的。"① 生活中蕴藏着大量可以用来提供大众审美的对象,电视艺术的创作应该是选择和提炼这些内容,丰富大众的审美感受,然而,在今天的许多电视艺术创作活动中,"偷窥""畸形恋情""贪腐""犯罪""自私自利"等日常生活中的

① 朱光潜:《西方美学史》,人民文学出版社2003年版,第563页。

"丑"被大量搬上了荧屏，综艺节目中以挖掘隐私来提高收视，涉案题材电视剧对犯罪行为直白的呈现等都可能成为这些电视艺术吸引人关注、引发大众参与讨论的对象。

（三）作品内容的审美目的不是以美感体验为中心，而是以快感体验为终极目标

美感与快感都是人类审美活动中产生的情感体验，这一对命题也是美学史中始终关注的对象，英国经验主义美学家休谟将这两者统一，认为美感就是快感，二者没有差异。德国美学家康德则认为二者并不相同，美感要高于快感。"康德认为分别在于一般快感都要涉及利害计较，都只是欲念的满足，主体对满足欲念的东西只关心到它的存在而不关心到它的形式。"① 在这里，康德将快感定义为获得对象实用性的满足，包括生理的满足，而美感则是在摆脱实用性束缚之后，对形式的满足感。可以说，美感是更高一级的情感体验，它是以愉悦对象的精神为目的，而快感则是一种以生理性的舒适为目的的浅层次的情感体验。在今天的一些电视艺术创作中，以追求快感体验为目的的内容层出不穷。如，在电视喜剧中，通过嘲笑生活中的残疾、展现农村人的无知等制造笑料换取观众廉价的笑声，在综艺节目中，过度追求舞台的视听效果，作品脱离生活实际，经不起推敲。

二、日常生活泛审美化的危害

在电视艺术中，日常生活泛审美化不仅对大众产生误导，而且这一趋势也正在影响着电视艺术自身的发展，它的危害性主要表现在以下几个方面。

（一）电视艺术创作的美丑不分

艺术的生产创作是为了给世界提供审美的对象，给大众提供审美的愉悦，这其中也包括由痛感转化来的审美崇高感，电视艺术的创作也需要如此。以电视剧为例，电视剧艺术的创作不是说不能表现生活中的丑陋、低俗等元素，而是指电视剧艺术对生活进行加工的目的是为了审丑还是审美，生活中的丑陋等阴暗面可以进入电视剧艺术的创作中，但不能使得表现这些丑陋成为作品创作的目的，在这一点上，如果将手段变成了目的，就会导致电视剧创作中审丑盛行、作品低俗化的趋势。如在作品中宣扬封建迷信，展现并放大人性弱点，以血腥的画面、暴露的身体等低俗化的元素来吸引观众眼球。对于当下电视创作中的这一顽疾，学者仲呈祥做了深刻的批评："反映在

① 朱光潜：《西方美学史》，人民文学出版社2003年版，第351页。

第五章　电视艺术与日常生活审美化

创作上，从过去忽视观众娱乐快感乃至说教化的极端，跑到以视听感官的娱乐刺激冲淡乃至取代精神美感的极端；从过去把人性、人道主义视为禁区的极端，跑到以展示'人性恶的深度'和'窥人隐私'为能事的极端；……凡此种种，其结果都导向'过度娱乐化'，都有悖于'提高民族素质和塑造高尚人格'。"①

（二）电视艺术审美标准的消失

审美标准并不是一个固定的可以量化的表述，它在不同的时期、地域、文化背景中都存在着差异。在对电视艺术的审美判断中，它主要起到一个稳定器的作用，通过设定创作的尺度来促进优秀作品的创作生产。电视艺术目前的衡量体系较为单一，主要以收视率为衡量尺度，它能反映出电视观众对电视作品的关注度的量的指标，却显示不了电视观众对作品的满意度和好感度等质的指标。在电视艺术创作生产中，生活中的许多阴暗、低俗的内容进入了人们的视野，它常常激起电视观众的收视兴趣，从而获得好的收视效益。然而，观众对电视艺术内容的满意度以及电视对电视观众的引领作品却无从体现。如一些低成本创作的电视综艺节目，以偷拍、热辣话题讨论等方式刺激观众的收视兴趣，而另一些投资高、精心制作的作品却不能达到这样的效果，因此，如果在电视艺术的创作生产中，审美标准不能起到电视艺术生产把关的作用，将会使得电视荧屏生产低俗化盛行，最终将使观众抛弃电视艺术。

（三）电视艺术与观众的关系失位

从电视艺术与观众的关系角度来看，电视艺术不仅仅是迎合观众需求，它还应该注重对观众的培养和提高，通过提供积极向上、健康的作品来影响观众，特别是作为与观众日常生活结合最紧密的视觉艺术形态，电视艺术还担当着对观众的生活态度的教育。电视艺术对生活泛审美化，其实质是放弃了电视的引领功能，放弃了电视艺术对生活的加工提炼的二度创作要求。在日常生活中存在着大量丑的现象，观众的日常收视心理也存在着许多不健康的需求，电视艺术应该借助艺术化的处理，通过否定、批判生活中的"丑"来给电视观众以美的教育，提升观众的审美品位，形成观众与电视艺术之间相互促进、提高的良性互动。

三、日常生活泛审美化的解决之道

电视艺术的创作生产与日常生活之间的关系最为紧密，同样，日常生活审美化过

① 仲呈祥：《从哲学思维根除"过度娱乐化"》，《中国电视》2011 年第 10 期，第 17 页。

程中可能导致的日常生活泛审美化的问题在电视艺术中也最突出，平衡好电视艺术创作与日常生活的关系至关重要。因此，电视艺术在对日常生活审美化的过程中需要明确相应的界限，即日常生活审美化不能没有限度，只有明确这一活动的界限，才可以让电视艺术与日常生活之间达到理想的平衡，可以从以下几个方面入手。

（一）不触及社会道德的禁区

电视艺术内容在创作目的上，除了满足观众娱乐需求之外，还肩负着美育的功能，通过艺术作品给人以审美的快乐，宣扬积极向上的价值观，抵制和批判落后和腐朽的价值观。作为大众日常生活的一个组成部分，电视艺术起到了对大众生活态度的教育和培养作用。道德是社会意识形态的组成部分，它是人们共同生活及其行为的准则和规范，是维持人类社会秩序的内在约束力。从普通大众对电视艺术的接受目的而言，通过收看电视达到学习的目的，特别是获得对生活的指导，是大众收视行为的重要动力，因此，作为大众日常性学习的对象，电视艺术在进行日常生活审美化的过程中不能突破道德的限制，片面追求收视而忽略了电视艺术的美育功能。

（二）通俗而不低俗、媚俗

格林伯格从艺术自律性的角度提出："每门艺术权限的特有而合适的范围，这与该艺术所特有的媒介特性相一致。"[①] 电视艺术的媒介特性在于它与日常生活之间非常紧密的联系，电视艺术内容所展现的主体是日常生活本身，它的受众主体是普通大众，这一艺术特性决定了电视艺术应以通俗的表达方式、展现通俗的内容来适应普通大众日常的审美需要。"俗"是电视艺术的审美特性，《说文解字》的解释是："俗，习也"，指长期形成的礼节、习惯等，它是日常生活中形成和确立的稳定的生存形态。在电视艺术中对生活中的非常态生活事件的刻意表达就是一种"媚俗"行为，如一些电视艺术作品中通过表现猎奇、怪诞等生活内容来吸引电视观众就偏离了通俗艺术的表现范围。因此，对于电视艺术创作而言，表现生活的主流形态、生活常态才是符合电视艺术发展的正途。

（三）审美而不审丑

电视艺术的创作是为了丰富和满足普通大众的精神需求，展现生活中的美，追求美是电视艺术对生活进行审美化的途径。电视艺术的魅力在于真实，但是这种真实不是不加修饰的生活本身，而应该是用艺术表达的审美化的真实。对待生活中的"丑"

① 周宪：《审美现代性批判》，商务印书馆2005年版，第421页。

应该是采取化丑为美的方式,用审美的态度表现生活的真实,"审美化的真实是艺术家的审美追求和观众的审美追求之间的过程。如果没有艺术家的审美追求,就没有观众的审美化感受,艺术家以审美化的程序把生活里最美好的东西揭示出来给观众看,实际上是从艺术真实到情感真实。"[1] 电视艺术的创作不在于展现日常生活本身,而在于通过日常生活的影像化表达让观众重新审视日常生活,思考日常生活,这是电视艺术对日常生活处理的审美意义所在。

日常生活审美化是大众文化的重要特征,日常生活的现代性体现出了日常生活的禁锢、单调和乏味。而日常生活审美化有着对日常生活本身的批判,是借助于感性的激发而产生批判的力量。电视艺术是日常生活审美化最重要的载体。借助于影像的方式,电视艺术让大众感受到生活的质感,它包括电视剧所展现的生活的片段、电视纪实艺术记录的生活本身以及电视综艺节目对生活的直接电视化。

然而,日常生活本身并不能直接转化为电视艺术,它需要电视艺术创作者对日常生活进行选择和加工,而选择背后的推动力就是创作者的审美态度。日常生活的内容并不都适宜于进行审美化处理,电视艺术对日常生活审美化有着明确的界限,界限的存在不是回避对日常生活的展现,恰恰相反,正是明确了日常生活的表现空间,才能真正展现日常生活本身的面貌,而不会让日常生活中边缘化的、非常态性的生存形态被误读,走向虚假的日常生活,从而也彻底失去日常生活审美化本身所具备的批判和反思功能。

[1] 王伟国、杨乘虎:《中国电视剧三题:市场化·审美化·影像化》,《现代传播》2006 年第 1 期,第 64 页。

观看女性的基本模式与女性形象的基本用途仍无变更。描绘女性与描绘男性的方式是大相径庭的，这并非因为男女气质有别，而是"理想"的观赏者通常是男人，而女人的形象是用来讨好男人的。（［英］约翰·伯格）

第六章　电视艺术中的身体审美化

身体，作为哲学关注的对象，在西方最早可以追溯到古希腊，只不过它的出现是与心灵、灵魂、意识相对立的，相对于后者的不朽与崇高，身体是易变的，其存在是短暂的，并且受生理需要的支配，而古希腊哲学所推崇的恰恰是稳定和不朽，因此，身体最初作为哲学话语存在是以批判的对象而存在的。柏拉图就认为，"如果我们要想获得关于某事物的纯粹的知识，我们就必须摆脱肉体，由灵魂本身来对事物本身进行沉思。从这个论证的角度来判断，只有在我们死去以后，而非在今生，我们才能获得我们想要得到的智慧"①。到了中世纪，从禁欲的需要出发，对身体的否定和贬低被进一步强化，身体成为人类接近上帝、感受上帝荣耀的障碍物，上帝所代表的灵的精神世界与肉体所代表的世俗世界之间形成了完全的对立。文艺复兴之后，人的主体性地位逐渐被凸显，自我的认同取代了神的主宰，笛卡尔提出了"我思故我在"的著名哲学命题。然而，人的主体性突出并没有相应地提高人的身体的哲学，相较于人的思想而言，身体是感官性的，是低贱的，只有人的理性才真正有价值，精神和肉体仍旧是割裂的。笛卡尔说："我的灵魂，也就是说我之所以成为的那个东西，是完全、真正跟我的肉体有分别的，灵魂可以没有肉体而存在。"② 在西方哲学体系之中，真正开始认识并肯定身体地位的是德国人尼采，尼采从对理性主义至上的反叛开始，强调在代表理性的"日神精神"背后，有着更为强大的"酒神精神"，它是一种充满本能的、非理性的原始生命力，正是这种原始本能推动人类的发展和进化，据此，他进一步肯定了作为生命力载体的身体的重要地位。"在尼采这里，身体才是支配性

① ［古希腊］柏拉图：《斐多篇》，选自［古希腊］柏拉图：《柏拉图全集》（第一卷），王晓朝译，人民出版社2002年版，第64页。

② ［法］笛卡尔：《第一哲学沉思集》，庞景仁译，商务印书馆1986年版，第82页。

的、本体性的，灵魂与意识是身体的工具，是身体的派属物。"① 尼采对传统理性主义哲学的批判开辟了现代哲学的篇章，其思想在海德格尔、德里达、拉康、福柯那里进一步得到延续和发展。

与西方将身体与心灵相对立的发展逻辑不同，中国传统哲学中身与心是融为一体的，身和心具有同等重要的地位。孔子的"文质彬彬，然后君子"，质就是指与身体相关的内在状态，荀子的"君子之学以美其身"则说明了道德生命之身的确立之路；孟子则以"君子所性，仁义礼智根于心，其生色也，睟然见于面，盎于背，施于四体，四体不言而喻"，强调了身与心的统一。在中国传统哲学思想中，并没有贬低身体，单纯推崇精神，相反，身体被认为是人们认识世界、感受世界的出发点和渠道。《周易·系辞下传》有云："古者包羲氏王天下，仰则观象于天，俯则观法于地，观鸟兽之文与地之宜，近取诸身，远取诸物，于是始作八卦，以通神明之意，以类万物之情。"老子也说："以身观身。"强调从自我的完善才能通向大道。在中国的文论中，身体及与身体相关联的感受成为衡量文学艺术的标准，"形神""气韵""风骨""主脑""肌肤""血肉""眉目""皮毛"等，以及"刚""柔""肥""瘦"等都成为中国古典美学的审美范畴。宋人吴沆在《环溪诗话》中提出："故是有肌肤、有血脉、有骨骼、有精神，无肌肤则不全，无血脉则不通，无骨骼则不健，无精神则不美。"苏轼在《论书》中也提到："书必有神、气、骨、肉、血，五者阙一，不成书也。"可以看出，身体在中国传统美学中不仅不会与心灵对立从而变得低劣，反而还是中国传统美学中审美评价体系建立的最初的尺度。

20世纪90年代，以身体为中心建立起的身体美学在美国兴起，它的发起人是美国实用主义美学家理查德·舒斯特曼，他在《实用主义美学》一书中提出了"身体美学"这一概念，从而在中西方引起了对身体美学的研究。身体美学成为自鲍姆嘉通给美学命名以来所建立的美学体系遇到的最有力的冲击，身体的审美化问题也成为近些年美学研究的重要命题，如陶东风所言，它也促成了"社会文化思潮"的兴起。"这里，'审美化'指的是实用功能淡出之后对于身体的外观、身体的视觉效果、观赏价值以及消费价值的突出强调。"②

① 廖述务：《身体美学与消费语境》，上海三联书店2011年版，第28页。
② 陶东风：《消费文化语境中的身体美学》，《马克思主义与现实》2010年第2期，第29页。

第一节　大众文化时代的"身体"意识解读

一、大众文化中身体的属性

对于我们今天身处的大众文化，刘成纪认为："当代大众文化基本上是一种围绕身体建构的文化，其主题是欲望，其价值是身体性愉快，其实践是按照美的规律对人体进行技术再造和改装。"① 陶东风对今天的消费社会特征也做了类似的界定："消费社会中的文化是身体文化，消费文化中的经济是身体经济，而消费社会中的美学是身体美学。"② 在大众文化的语境中，身体作为一个文化范畴而存在，它不仅是指自然的、生理的存在，更重要的它是作为社会的存在物、文化的存在物以及符号的存在物。"身体存在于社会空间之中。也作为一个特殊的符号，身体不断地通过呈现自身来实现其复杂的社会功能。这种社会空间中身体的呈现称之为一种身体的现身（或体现，embodiment）。在我看来，所谓身体的现身，包含了两种基本形态，第一种是身体作为一个物质性、视觉性符号在特定文化情境中的呈现；第二种是身体作为一个对象在语言描述、隐喻、修辞、叙事和分析中呈现。"③ "社会学家奥尼尔认为，人存在着两种身体，一个是'生理的身体'，另一个是'交往的身体'。前者是一个道德实体，它使人们拥有尊敬、互动和关怀；后者是社会交往和体验的符号，通过它我们体验到人生的生、死、痛苦、快乐、饥饿、恐惧、美、丑。"④ 橱窗中展现的模特的完美身材，不仅作为一种广告的载体而存在，它更重要的作用是作为一种当下身体的标准而存在，引领着爱美人士追逐时尚的方向。这些作为展示对象的身体是被选择过的，这种选择的标准是由社会的价值所决定的，更准确地说，是社会中制定规则的统治阶级所决定的。因而，橱窗中展示的身体就有了一定的立场，它成为统治阶层意志外化的表现。"哈拉威说得好：'身体不是天生的，它们是被制造出来的……身体就像符号、语境和时间一样，完全被去自然化了。'"⑤

① 刘成纪：《身体美学的一个当代案例》，《中州学刊》2005 年第 3 期，第 247 页。
② 陶东风：《消费文化语境中的身体美学》，《马克思主义与现实》2010 年第 2 期，第 27 页。
③ 周宪：《视觉文化的转向》，北京大学出版社 2008 年版，第 325 页。
④ 周宪：《视觉文化的转向》，北京大学出版社 2008 年版，第 328 页。
⑤ 周宪：《视觉文化的转向》，北京大学出版社 2008 年版，第 328 页。

在身体的自然属性之外,身体最重要的特征就是文化属性、符号属性和社会属性。首先从其文化属性来看,身体承载着其所处时代的文化观念,包括道德、伦理、审美趣味甚至是经济行为。身体本身的私密性特征不再明显,转而体现为公共性。外在的文化观念直接影响着身体的塑造,福柯将其称为"被驯服的身体"。"在某种程度上,'驯服的身体'可以看作是社会(交往)的身体对自然(生理)的身体的规训或征服。由此,我们可以推演出一个结论性的看法,亦即身体是一个充满张力的场所。它的现身作为一个社会交往的符号,不断地受到社会关于身体的权力话语(美/丑,健康/病态,活力/腐朽,正常/反常等)的支配。借用心理学的一套术语来说,自然的身体就是'现实自我',而社会的身体则是'理想自我',两者之间的距离构成了身体的张力。"① 在身体的社会属性要求之下,自然属性的身体需要按照社会的标准来改造自己,如通过整容、塑形、着装等方式改变自身的自然属性。特别是在今天电视文化的时代,视觉表达成为传播的主要形式,从明星到普通人,他们都需要通过打造符合社会文化需求的自然身体来符合电视传播的需要,增强其视觉传播中的效果。而大量廉价的影像作品的生产中,身体标准会被传播和确定,从而影响着电视观众对身体的改造。对于中国观众而言,清新、唯美的韩剧不仅带来了异域的文化信息,同时也带来了借助于整形而产生的俊男靓女的视觉形象,诱发观众参照电视剧中的明星进行整容、塑形。"我们可以得出一个结论性的看法,那就是社会的身体不断地塑造着自然的身体。这种塑造在当代视觉文化中终究是身体的再生产,它不断地生产出关于身体的意义来,进而演化为人们关于身体的种种观念和行为,并激发起他们对于自己身体的自觉反思。"②

二、视觉文化中的身体功能

在视觉文化时代,身体作为符号的功能被运用到艺术生产和创作中已经习以为常了。在这里,身体不仅作为被改造的对象而存在,按照社会的标准进行改造,同时,身体本身也成为传播和承载社会需要、文化传播的载体。如前所述,在视觉文化的时代,身体作为符号受到社会文化的限制和改造,因此,其意义的表述和传达就有着明确的观念特点。

首先,作为传播的视觉符号,身体是当下审美标准确定的载体。

关于身体美的标准从古希腊的造型艺术开始就一直成为艺术创作者研究的对象,

① 周宪:《视觉文化的转向》,北京大学出版社2008年版,第330页。
② 周宪:《视觉文化的转向》,北京大学出版社2008年版,第341页。

大画家宙克西斯强调要从五个美女形象中合成维纳斯的美。从古希腊的黄金分割学说在身体美方面的应用，到文艺复兴时期对身体美的标准的极致追求，对标准美的身体追求一直是艺术创作的重要内容。如德国画家杜勒提出美可以通过数学公式的方式计算出来，"如果通过数学公式，我们就可以把原已存在的美找出来，从而更接近完美这个目的"①。身体作为视觉符号，在进行传播的过程中，首先就被标准化了，艺术家通过精心挑选把最能体现时代审美要求的身体选出来，在这个过程中，时代的身体审美标准也就具象化了，成为具体可感的形象。

其次，作为视觉符号参与传播的身体形象还意味着它传播的效果。

完美的身体展示是传播的理想效果，在艺术创作和生产中，艺术家希望能够创作出最能打动人心的理想形象，而从接受角度来说，对于美的对象，大众最喜欢的是符合标准的完美的形象。在视觉文化时代，大众传媒乐于包装这些完美的形象，如选美比赛的冠军、时尚模特等，这些美的身体形象获得了更多机会进行传播，甚至在以表现内容为中心的艺术领域，如唱歌、杂技、曲艺等艺术形式中，身体美都成为其艺术传播效果好坏的重要前提。在大众对美的消费的过程中，充满诱惑力和活力的身体美自然成了传播的焦点。因此，在传媒塑造的符号世界中，个体"面对自己的'镜像'，个体既是在看自己，同时又在将自己的身体与身体的时尚社会标准进行比较。这无异于一种自我的身体的监视，审视自己就意味着改造自己，使自己现实的身体就范于理想的身体标准"②。

最后，在视觉艺术中，大量的身体呈现背后隐藏着较为突出的社会问题。

"身体的生产一方面体现为对生理的身体的改造；另一方面更呈现为对社会的身体的文化意义或象征意义的生产。"③ 在大量的视觉艺术创作中，特别是在电视艺术的生产中，身体，特别是女性的身体被一再地展露，这种女性形象出现机会的增加并不意味着女性社会地位的提升，而是表明男性作为主宰有了更多可以"窥视"的对象。在视觉文化中，身体作为符号而进入艺术生产和传播的过程，也就意味着，身体成为展示的对象，而其观众则是男性。在现代社会，女性在获得经济独立的时候，精神上仍依赖于男性的目光，"女为悦己者容"的心态仍普遍盛行，长期以来形成的这种社会思维定式业已成为一种社会约定，不仅男性不会对此产生质疑，即使是女性，也已乐于接受此类想法，任何对此的质疑都会被当成另类。"在视觉艺术中，女性被当成带着欲念的男性目视之物已是被广为接受的事，一个女人要质疑或引起人们注意

① 朱光潜：《西方美学史》，安徽教育出版社1979年版，第161页。
② 周宪：《视觉文化的转向》，北京大学出版社2008年版，第339页。
③ 周宪：《视觉文化的转向》，北京大学出版社2008年版，第334页。

第六章　电视艺术中的身体审美化

这个事实，便等于自取其辱，让自己显得是个不了解高等文化精致手法的人，把艺术看得'太肤浅'，因此没法对美学论述作出适当反应。"①

第二节　电视艺术中的身体视觉化呈现

视觉文化时代中，身体的展示成为一种常态，它已经不再局限于传统的造型艺术领域，也不只是艺术家与模特之间关系，在今天电视传播的时代，大量电视艺术内容中将身体作为表现的对象和观念的载体进行传播。"电视对身体的关注是多层面的，可以引导、重塑，也可以展示"②。无论是电视广告、MTV，还是电视剧，电视综艺都在大量地使用甚至是滥用身体这一元素，电视艺术进入了"身体思维"的时代。

一、MV 中的身体展示

在众多电视艺术中，身体作为表现内容最为突出的是 MV 艺术，这种起源于 20 世纪 70 年代的电视艺术样式，在 20 世纪 80 年代随着 MTV 台的开播达到了发展的高峰。许多歌手通过在 MTV 上播出自己的作品而成为世界乐迷追逐的偶像，如迈克尔·杰克逊、麦当娜、布兰妮等，MTV 台的开播给传统歌手带来了世界范围内超乎想象的影响力，"音乐电视推销的正是明星——作为一种特殊精神状态和态度标志的明星"③。与其他针对大众传播的电视传播平台不同，MTV 台的受众对象主要是 12～34 岁之间的年轻人，而且是以男性为中心，这样一个受众群体也就意味着，MTV 台播出的 MV 内容在进行创作选择时需要以刺激性、新鲜性等元素来吸引它的目标受众。而从大量 MV 创作中来看，性、暴力、热舞等是吸引年轻受众的主要手段，而承载这些手段的载体就是身体。从迈克尔·杰克逊的 *Thriller*（《颤栗》）中的僵尸舞步，到 *Black or White*《黑与白》

① [美] 琳达·诺科林：《女性，艺术与权力》，游惠贞译，广西师范大学出版社 2005 年版，第 40 页。
② 金丹元：《电视与审美——电视审美文化新论》，学林出版社 2005 年版，第 314 页。
③ [美] 劳伦斯·格罗斯伯格：《MTV：追逐（后现代）明星》，罗钢、刘象愚主编：《文化研究读本》，中国社会科学出版社 2000 年版，第 424 页。

中3分钟的争议镜头①，从麦当娜的 MV *Like a Virgin*（《宛如处女》）中的全裸出镜，到布兰妮与其男友全裸出镜的 MV *Criminal*（《爱情罪犯》）等，身体成为承载音乐传播的重要手段。

MTV 台在亚洲开播之后，欧美的这些"血统"仍得以保留，在日本、韩国的流行 MV 中，性感的美女、热辣的舞蹈、充满媚惑的妆容都成为吸引年轻人重要的武器。如韩国少女组合的 *Gee*，F（X）的 *Nu Na*，日本 AK48 组合的 *Heavy Rotation* 等，这些作品中青春、性感、裸露的身体成为引发大众关注的重要元素。在身体引发关注的同时，大众传媒又反过来强化了这些视觉形象的作用。"大众传媒对人体审美化具有深刻的影响，而这种影响又是通过制造偶像的方式来完成的。"② MV 成为电视中造星的重要手段，年轻充满活力的歌手，时尚和前卫的标杆，成为青少年模仿的范本。通过电视镜头对身体的展示，"MTV 把身体的景观推向了极致。它以自己特有的优势和手段，使明星形象在身体表演和音乐旋律的相互阐发中最大程度地凸显"③。

二、电视广告中的身体展示

除了 MV，电视广告艺术也是身体展示的主要平台。广告的目的是要利用传播载体将广告信息有效地传播到受众。在选择传播载体的过程中，最重要的视觉符号除了名人之外，就是美女，服装、化妆品、家庭用品等商品广告里美女的形象随处可见。而在使用美女或者是美男子时，广告创意的核心往往集中在对身体的展示上，借助身体符号的刺激作用来诱发电视观众产生购买的欲望。美国广告学家 E. S. 刘易斯在 19 世纪末提出了著名的营销理论"AIDMA"理论（Attention，Interest，Desire，Memory，Action），即电视广告的效应包括注意、兴趣、欲望、记忆、行动这五个环节，而这其中首要的就是引起受众的兴趣。对于电视广告而言，引起观众兴趣最有效和常用的手段就包括了使用美女和美男等。"对电视台来说，俊男靓女的加入可以提高收视率，使电视广告不再单调乏味；对商家来说，利用美女做形象代言人可以迅速提高产品的关注度和购买率；对资助商来说，美女为他们带来了广泛的广告效应；而

① 1991 年 11 月 25 日，FOX 电视台向全球 50 个国家直播了迈克尔·杰克逊的 MV *Black or White*，作品中杰克逊的暴力砸车以及性暗示等画面被许多媒体报道，遭到了许多机构和名流的批评，作品播出之后，迈克尔·杰克逊通过媒体向全世界范围的观众致歉，承认自己的这部作品可能会对儿童、青少年产生负面的价值影响。

② 周宪：《视觉文化的转向》，北京大学出版社 2008 年版，第 336 页。

③ 郑建丽：《邂逅、共生与回归——身体景观中的 MTV 与浪漫"摇滚"》，《北京师范大学学报（人文社会科学版）》2002 年第 6 期，第 63 页。

对观众来说,看'美女的广告'要比看纯粹的商业信息广告有意思多了。"① 在现代电视广告中,大多数广告＝商品＋美女,女性的身体作为一个普遍适用的载体,将形形色色的商品信息加以传播,性感、苗条、细腻、光滑、弹性等身体信息的描述成为电视广告吸引观众关注的关键词。在电视广告中,经过修饰、选择的身体替代了现实生活中多样的、平庸的身体,一切借助于电视化的过程而得以美化,电视广告也成为当下身体展示最为集中的平台。

三、综艺节目中的身体展示

在综艺节目中,特别是近些年兴起的真人秀节目中,对身体的关注越来越普遍。许多真人秀节目直接以展现身体为内容,包括展现身体本身的,如美体瘦身类节目《超级减肥王》,整容整形类节目《天鹅》;借助身体来展现与其相关的艺术内容的,包括舞蹈展示类节目《舞林大会》;展现身体机能的,如户外竞技类节目《幸存者》,服装设计类节目《天桥骄子》;等等。在这些真人秀节目中,身体或作为载体展现舞蹈、服装设计等艺术形态,或直接作为展示对象,让观众感受身体被重塑和优化的过程。以《幸存者》为例,该节目自2000年播出后,截至2017年已播出了34季,无论每一季的地点和参赛选手多么不同,规则如何调整,性感、健美、充满诱惑的年轻身体都是不变的元素,而为了展示这些身体,炎热的雨林、充满危机的野外环境都为身体尽可能多样化地展示提供了舞台。"不难发现,《幸存者》的拍摄地点主要在赤道周围的炎热地区,整个11季(以作者研究该节目形态计算)节目差不多绕着地球转了一圈,范围遍布各大洲,能够领略到与世隔绝、人迹罕至的原始风光。"② 除了展示之外,在综艺节目中,身体也作为传播的载体而存在,在许多养生、健美、健康等服务类综艺节目中,通过专家的解读、观众的感受体会,传播着跟身体相关的知识。

四、电视剧中的身体塑造

电视剧是表演艺术,身体是演员表演最重要的媒介,因此,在电视剧艺术中,如何展现身体、如何借助身体向观众传递信息是电视剧艺术的基石。作为叙事性艺术的一类,身体叙事是电视剧的叙事特征之一,如同电影一样,在叙事过程中,演员的表

① 蓝凡:《电视艺术通论》,学林出版社2005年版,第550页。
② 苗棣:《美国经典电视栏目》,中国广播电视出版社2006年版,第186页。

演,特别是身体语言成为重要的叙述话语,观众通过解读演员的身体语言获得观影的信息,如奥博莱恩所说:"形体影像唤起了我们的反应,一种情同己身的反应。我们付诸身体的外型或运动的联想来自我们的记忆、我们的情绪体验,以及我们对事物及思想的体会,形体影像表现自身,我们却使它侵染着意义。"①

在电视剧艺术中,身体除了作为表演的载体之外,它还有另外一个意义,就是作为展示的对象而存在。如同电视广告中身体所呈现的时尚符号功能一样,在电视剧中,身体,特别是充满青春活力的身体也是电视剧的展示对象。在今天电视剧创作中,特别是青春题材电视剧和古装题材电视剧中,身体成为视觉表达最为集中的内容。在青春题材电视剧中的青年男女偶像演员,其本身成为电视观众消费的对象,剧中他们借助充满活力的身体语言传播着他们所承载的文化内涵,健身房、运动场就成了展现身体最为常用的场景元素。而在古装题材电视剧中,后宫戏中的内室生活场景展现、武侠题材电视剧中功夫的展现等都可以看作身体视觉化在电视剧中的具体表现。在电视剧中,除了服务于剧情需要之外,身体展示本身就是选择身体的目的,它成为一种视觉引领的符号,让观众对比生活中的身体从而进行改造。在展示这一功能的需求下,与身体相关的身体活动成为电视热衷表达的内容,在近些年的电视剧创作中,性活动以及性暗示等在荧屏中已近司空见惯,"露""裸""脱""浴"等与身体相关的范畴在电视剧的叙事中被大量地展现。无论是否必要,床戏和洗浴戏成了当下大多数电视剧必不可少的环节,以至于在电视剧播出的前期宣传中,这些得以裸露的身体也成为吸引观众眼球的视觉元素。

电视艺术的兴起,使之成为当下身体展示的重要舞台,在电视的传播推动下,人类自身的身体得到了前所未有的关注。传统观念的身体的私密性观点开始动摇,它可以成为展示的对象、谈论的对象和反思的对象等。1993年,法国女艺术家奥兰对自己身体改造的转播就引发了我们关于身体的更为深层次的思考,在视觉文化占据主导地位的今天,身体成为思想传播的载体,成为批判的工具。奥兰对自己的行为做出的解释是:"我的这个作品并不是反对美容手术,而是反对美的标准,反对那种对女性和男性身体施加越来越多影响的主导意识形态的主宰。"② 因此,可以看出,电视艺术提供了身体展示的舞台,它展现了身体的优美、诱惑、不足等信息,将个体化的身体信息变成社会公众认识的对象;同样,身体本身也是一个展示的舞台,它也承载着时代的信息、社会的观念以及个人的思考。

① [美]玛丽·奥博莱恩:《电影表演——为摄影机进行表演的技巧与历史》,纪令仪译,中国电影出版社1993年版,第29页。

② 周宪:《视觉文化的转向》,北京大学出版社2008年版,第323页。

五、身体展示的功能变化

身体，尤其是女性的身体一直以来是视觉艺术关注的对象。古希腊时期创作的造型艺术中，展现身体的优美、端庄乃至崇高都是艺术家创造要表现的内容，然而进入中世纪之后，女性身体的展现被严格限制，身体塑造的对象主要是圣经题材中的圣母和圣子像。而到了文艺复兴时期，现实主义的女性形象创作成为时代的特征，如《蒙娜丽莎》等；巴洛克艺术时期，人物风情画在欧洲一度盛行，身体被包裹得艳丽而媚俗。这些时期的绘画中身体呈现的内容和特点，反映了不同时代的审美特点，成为记录时代的审美活动差异。从欧洲的油画创作题材来看，女性是一再被重复的主题，而其中最重要的内容就是裸体画。虽然从古典主义到现实主义、现代主义直至后现代主义，裸体画的呈现形态在不断变化，但是，裸体画作为视觉活动中的视觉意义却没有改变过，"观看女性的基本模式与女性形象的基本用途仍无变更。描绘女性与描绘男性的方式是大相径庭的，这并非因为男女气质有别，而是'理想'的观赏者通常是男人，而女人的形象是用来讨好男人的"①。

在今天的视觉文化时代，身体作为展示舞台的特点得到了极大的发展，它不再仅是审美活动的对象，它还成为社会多种文化现象、个人多重文化心理展示的平台。在电视广告中，身体成为商品信息展示的平台，借助于身体，广告商可以推销生活用品、科技产品乃至生活中的一切，在这种展示需要中，身体作为一个刺激元素诱使消费者注意到该产品，因此，作为展示的身体平台被装扮得尽可能漂亮、吸引人，广告模特的选择则是越美、越吸引人越好。而电视剧中充满青春活力的身体，则不仅是影片中故事内容的载体，它还是社会审美需求、文化观念的载体，通过演员的造型设计、服装设计等使社会的观念融入人物的造型中。如新版电视剧《红楼梦》的人物造型与旧版存在着很大差异，作品播出之后，一度受到观众的批评，而实际上，在新版作品人物的造型上，创作团队是通过调研故事发生的历史背景，融入了今天的服装、戏美要求，塑造的新视觉形象，它符合今天电视剧艺术创作的观念。纵观中国电视剧发展50多年的历史，不同时代的印记被刻画到影视作品中的人物身体中，通过影视作品中人物造型呈现出来。

① ［英］约翰·伯格：《观看之道》，戴行钺译，广西师范大学出版社2007年版，第66页。

第三节　电视艺术表现中身体的重塑

在视觉文化时代，身体成为展示的平台，电视艺术也成为当下对身体展现最为集中的平台。在大量的电视艺术作品中，借助于身体的呈现，电视吸引了大众的眼光，同样，身体借助于电视的平台展现自己，二者在传媒需求的推动下很好地融合到了一起。"就此而言，处于后现代语境中的电视传播，已不可能拒绝身体文化的诱惑，相反，它是身体文化得以不断张扬的助推器，并以其特殊的被认同性和平民化了的权威性规范着身体文化，使之更具观赏性和审美性，这或许已经成了一种不以人的意志为转移的发展趋势。"① 然而，电视对身体并不是采取简单的直接呈现。作为视觉文化主体的电视艺术，电视节目内容面临着要向其所覆盖范围内容的所有潜在观众传播。因此，为了适应电视传播的特点，需要对进入电视艺术内容的身体进行改造，这种改造包括选择生活中尽可能完美的身体，打造电视荧幕中尽可能完美的身体，以及将身体的功能尽可能简单化处理。

一、电视艺术对身体标准的确立

无论是选择生活中完美的身体，还是打造荧屏中完美的身体，首先需要解决的一个问题就是标准的确立，以什么样的标准来选择和评判。电视艺术对身体标准的选择不同于传统艺术的选择，在传统的造型艺术中，既可能有安格尔按照美的化身塑造的《泉》中完美的人体，也有可能出现毕加索笔下的《下楼梯的裸女》、马蒂斯的《亚威侬少女》这样的现代艺术中的人物，它们都可能成为艺术中的精品。而电视创作者的选择受到大众视角的苛刻要求，这种选择首先要遵循现实主义的创作需求，从生活中选择大众能够接受的、同时又有一定陌生化效果的美的身体的形象。对于电视艺术创作而言，"身体生产中最重要的是身体的标准，而身体的标准又是通过审视身体的眼光而加以控制的"②。在这些眼光背后，既有男性观众群体身体窥视欲的眼光，也有女性观众模仿、羡慕的眼光，还有社会道德主体的批判审视的眼光等，因此，对进入电视艺术的身体的选择本身就是文化观念的选择。

在电视创作中，以男性形象为例，一个大腹便便的形象和一个俊朗、潇洒的形象

① 金丹元：《电视与审美》，学林出版社 2005 年版，第 285 页。
② 周宪：《视觉文化的转向》，北京大学出版社 2008 年版，第 337 页。

第六章　电视艺术中的身体审美化

相比，后者获得主角的机会要大得多，因为对于普通大众来说，电视还承载着一种生活态度教育的功能，电视艺术中的角色是大众模仿的对象；反之，电视也通过自身的传播优势打造大众喜欢的明星，从而形成稳定的收视需要。因此，一个健康、健美的形象对于大众来说是有诱惑力的，是令人羡慕的，他可以成为电视观众模仿的对象。同时，这样一个令大众羡慕的身体形象对于电视艺术生产者来说也更有助于包装和打造。而作为公众人物的电视明星而言，其生活中一项重要内容就是保持身体的这种美好形象，他们需要不断通过健身、美容、整容等方式来维护身体的完美形象。一方面，电视对于电视明星表现的身体进行了再生产，这种再生产体现为设立电视的准入门槛，规定电视中展现的身体的标准，从而引导电视明星对身体进行改造；另一方面，电视也通过大量的美容、整形等与身体美化相关的节目来引导大众进行身体的改造。

　　在电视建构起的人的视觉世界中，对完美的身体的追求是绝大多数人的梦想，而完美的身体标准是什么却是一个模糊的概念。在传统的审美文化中，每一个时代会有自己关于身体美的标准，"环肥燕瘦"就体现了历史上不同时期的身体审美差异，每一个区域、国家也都可能有着自己的审美标准。"布尔迪厄则强调，关于身体审美的趣味是有阶级性的，比如中产阶级与劳动阶级对身体有全然不同的看法。"① 视觉文化时代的到来改变了这种身体审美差异化的情况，电视借助于广泛的传播特点和强大的渗透能力，不仅影响着某一区域、某一阶段的人的审美状况，而且借助于传播力，在全世界范围内产生影响。电视文化是一个强势型的文化，借助卫星传输技术，电视的影响力在不同国家、不同文化体系之中得以渗透，从而实现文化的垄断。以 MV 为例，当音乐被视觉化的形象加以传播的时候，音乐突破了语言的界限和理解的界限迅速得以传播。1995 年 11 月，迈克尔·杰克逊发布了其专辑作品 *Black or White*，该作品在全球 50 多个国家同步播放，收视人口多达 1.5 亿，世界范围内都被杰克逊的歌曲所吸引，也被他展现的暴力画面所震撼。不仅 MV，电视剧、电视综艺节目等也已经实现了跨文化、跨区域的传播。当电视内容大量进行全球性传播的时候，它带来一个新的问题，即传播的方向。在当下，从电视文化发展的水平来看，世界范围内存在较为显著的差距，欧美日等地区和国家因其强大的经济实力，使得其电视文化的水平要远高于其他地区的国家，因此，电视文化传播的方向就开始由发达国家的电视产业向不发达或发展中国家输入，而在这种传播过程中，关于身体的审美标准也会随之向世界范围内扩张。这种扩张带来的直接后果就是身体审美的标准化趋势，即身体审美化的标准从多元走向了单一，不同的地域、不同的民族参考同样的身体模特，在电视

　　① 周宪：《视觉文化的转向》，北京大学出版社 2008 年版，第 333 页。

塑造的完美身体引导下，形成了统一的、固定的审美趣味。

二、电视艺术身体展示中的美学反思

在身体进入视觉审美的进程中，借助电视艺术的推动，女性身体成为展示的主要内容，而女性的社会角色和地位也发生了微妙的变化。在电视广告中，女性很少被塑造成智慧、爱心、勤劳等美好品格的载体，她们更多地被塑造成性感、妩媚、缺乏思想，以及大多数男人的性幻想对象。在电视广告等电视作品的引导下，逐渐建立起了这样一些价值理念，女性需要尽可能地完善自己的身体，从而可以更好地取悦男人，吸引男人的注意。在荧幕中，化妆品、衣服、女性用品等都大量地选择身体标准的模特来推广，在满足观众视觉刺激的同时，对电视机前的女性群体进行生活态度教育，"现代女性形体美的标准更多的是通过广泛存在并广泛发生作用的大众传媒而形成的，因此对公众具有明显的视觉影像"①。而进入电视广告、电视剧等电视作品中的男性形象则要丰富得多，他们大多被塑造成成功的社会人士或者正在追求成功的人士，而这种成功之后所获得的回报也往往是社会地位以及美女的青睐等。女性以一种礼物或奖品的方式被回馈给成功的男性。在身体视觉化和审美化的推动下，女性有意识地被矮化，男权思想得到了张扬，借助于身体，电视塑造着男女之间新的不平等。

"身体作为一个文化问题，不只是性别的不平等和对女性的压制，还包括了更加复杂的意涵。"② 作为生命载体的身体，被赋予了视觉文化中的展示对象后，身体本身的功能和目的发生了异化。从功能上来说，身体主要是为了生命更好地存在，为了人能更好地发挥自己的智慧而存在，身体的作用是人的实践活动的载体。从这个角度来说，健康、敏捷、有力等应该成为身体的功能的主要方面，而且，这样的身体也最应该是美的。因此，法国画家让·弗朗索瓦·米勒的《拾穗者》中的女性是美的，她们代表劳动的美，俄国画家列宾的《伏尔加河上的纤夫》的纤夫身体同样是美的，他们承受着社会的困难以及不幸。甚至罗丹《老妪》中老妪也是美的，她展现了女性的苦难和社会对女性的摧残。身体的美不仅在于其线条，在艺术家那里，它还承载着艺术家的思考。从身体的目的来说，身体也不仅是为了展示，它的目的也是为了让生命能够更好地延续，让思想能够有更好的载体，去实践主体的理念。而在身体视觉化的时代，身体的功能和目的都遭到了异化，身体被异化成视觉消费的对象，以满足大众的视觉欣赏口味而存在，为了达到这样的目的，特别是在女性群体中，与生命健

① 周宪：《视觉文化的转向》，北京大学出版社 2008 年版，第 336 页。
② 周宪：《视觉文化的转向》，北京大学出版社 2008 年版，第 324 页。

康无直接关联甚至背道而驰的化妆、整形、整容、瘦身、过度节食等行为成为女性生活的重要内容。身体作为生命载体的功能被弱化，而被强化的是身体作为展示的平台，作为视觉的对象；身体的目的也从追求健康向追求美转换。在身体工具化的同时，身体作为展示的功能要远比健康重要得多。

三、身体展示的符号意义

"在当代视觉文化中，身体不但是一个种种理论思考的对象，而且也是一个最重要的视觉符号。"① 在电视艺术中，这些视觉符号在表意的同时，也在被消费，成为大众消费的对象。在整个消费环节中，电视既是生产方也是传播方，大众既是消费方又是展示方。"消费文化中的身体的重要特征之一，是它成为人们追求的目的本身，而不是（达到其他目的，也就是非身体目的的）手段。"② 身体在今天的重要性，特别是身体的外在特征的重要性在电视的时代得到了前所未有的强化，身体的视觉消费成为当下视觉文化的重要议题。

电视是生活内容的呈现，电视艺术内容的一个重要特征就是生活化，将生活的情境搬到荧屏中，让观众通过电视内容感受到生活的质感。然而，电视也会塑造奇观，通过奇观来使大众产生欣喜，这种奇观就包括电视塑造的身体奇观。劳拉·穆尔维在分析电影中的女性时着重谈到了女性身体的奇观现象："女人作为影像，是为了男人——观看的主动控制者的视线和享受而展示的。"③ "电影为女人的被看开辟了通往奇观本身的途径。"④ 在当下的电视视觉文化氛围中，身体奇观成为电视艺术内容重要的表现载体，"从性感的直观到艳俗强烈的视觉诉求，从蒙太奇似的混杂拼接到形象塑造的新诡独特，当代商业性的视觉形象一方面是意义的衰竭，另一方面则是欲望的膨胀"⑤。塑造荧屏中的身体奇观意味着对身体进行选择和加工，意味着让身体成为大众陌生化的审美体验对象。因此，在电视艺术中，特别是在电视广告中，拥有完美身材的模特成为电视的宠儿，他们不仅代言与身体直接相关联的化妆品、衣服等，电器、保险等几乎一切商品都在使用着他们的身体。作为展示的身体是赏心悦目的，

① 周宪：《视觉文化的转向》，北京大学出版社2008年版，第324页。
② 陶东风：《消费文化语境中的身体美学》，《马克思主义与现实》2010年第2期，第29页。
③ [英] 劳拉·穆尔维：《视觉快感与叙事电影》，选自张红军编：《电影与新方法》，中国广播电视出版社1992年版，第215页。
④ [英] 劳拉·穆尔维：《视觉快感与叙事电影》，选自张红军编：《电影与新方法》，中国广播电视出版社1992年版，第219～220页。
⑤ 姜华：《大众文化理论的后现代转向》，人民出版社2006年版，第209页。

与日常生活中的大众相比，在电视广告中展示的身体是完美的。"模特和明星的照片……标志着完美的形象；在此各种表面黑白分明，平整而不光滑；灯光效果强调了光线与阴影之间的差别；缺陷和不规则之处根本不存在。"① 在电视艺术的选择下，电视呈现了现实中罕见的完美身体。借助电视镜头的选择，电视造型师的设计，电视灯光的渲染，呈现在电视中的女性往往都有傲人的身材、精美的面容、完美的笑容等，而男性则健美、充满活力，每个身体都充满着诱惑，通过吸引大众的注意力而实现对所代言的产品的推广。在电视节目中展现身体器官最直接的方式就是体育比赛，在篮球比赛中，进球的慢动作回放，是将身体功能视觉化最有效的方式，在竞技比赛中，运动员将身体的速度、矫健、爆发力等功能发挥出来，给观众以视听的刺激。

　　在塑造完美身体的同时，对身体呈现的方式和程度成为身体奇观展示遇到的一个问题。就展示的需要而言，身体奇观需要尽可能展示更多身体的部分，特别是对电视观众产生诱惑的身体部分，尽可能给观众以视觉刺激，从而实现电视观众对展现身体的视觉消费。然而，电视作为一个大众性展示平台，作为家庭化的娱乐方式，它又需要对身体的展示进行控制，不能因使身体的过度呈现而陷入电视节目的低俗化漩涡。在当下电视商业化的大潮中，既有大量赏心悦目的身体展示存在，也有着许多暴力的身体视觉符号以及充满色情意味的身体信息呈现。如在一些整形节目中，借助电视镜头，观众直接看到身体被加工的过程，这种视觉奇观带给观众视觉的冲击，挑战观众的心理承受能力。同样，在一些电视剧中，特别是在战争题材的电视剧中，身体因战争、车祸等而造成的肢解、碎片化、受损等情况也成为荧屏上的家常便饭。与身体上的视觉暴力符号相对应，另一种视觉内容就是色情化。当电视在选择尽可能展现身体的完美的同时，也将大量充满色情和挑逗意味的内容呈现在了电视荧屏上，电视制作机构通过新闻、综艺节目、电视文艺等多种形态方式展现具有情色意味的身体，不断触及观众接受的底线。电视中大量身体的暴露也直接带来了电视观众对电视内容的批评，反低俗化也因此成为电视荧屏前观众的重要呼声。

　　身体成为展示的奇观，不仅是指完美身体样本的呈现，它还包括对特殊身体符号的表达，如残疾、肥胖等。这些身体的缺陷本身并不符合电视中对身体的美的要求，然而，电视的娱乐化功能可以将这些形象进行加工而变相呈现，电视内容制作者会将这些特殊的视觉符号打造成视觉的奇观兜售给观众，满足观众的猎奇等消费心理。如一些人物类纪录片中对特殊人群的表现，减肥类节目中对肥胖者减肥过程的展示等。以《超级减肥王》为例，该节目是一档减肥类真人秀节目，参与节目的选手都是肥胖者，有的甚至是超级胖子。选手的身体奇观成为观众收看的重要视觉元素，而节目

　　① ［法］让·波德里亚：《象征交换与死亡》，车槿山译，译林出版社2006年版，第175页。

的制作过程中,为了能够更好地利用这些超级胖子的躯体,引发观众的兴趣,制作方会安排许多游戏环节来凸显这些身体的蠢笨和畸形,如搬重物、游泳等。在比赛过程中,节目会通过称重环节、锻炼前后身体提醒对比等方式,使得身体不断被呈现,强化观众的记忆。

与身体奇观展示相类似,电视对身体的利用还包括对身体的碎片化处理,即身体被分割成若干个组成部分,进行局部审美,并将分割的身体作为商品信息的载体而进行销售。这种现象随着电视的发达而越来越明显。"自1970年代以来,广告描绘女性身体越来越强调令人崇拜的部分——腿、唇、乳房等等,与身体的其他部分相脱离,与那些她们只是一个部分的人相脱离,这些身体的局部向消费者描绘了某些完美理想。"① 在电视艺术中,身体借助于电视的视听语言得以呈现,局部特写甚至大特写代替了日常生活中的全景式展现。在这样的表现形式下,作为展示身体的模特并不要具备传统T台秀的标准,她可以只是某一部分身体较为完美,成为身体局部产品的代言,如腿模、胸膜、脚模、手模等。局部脱离了整体却仍然可以独立存在,围绕着身体的各组成部分,身体成为多种商品展示的平台。身体在被碎片化展示的过程中,也引发了身体的去功能化。作为局部进行展示的身体,身体展示的目的是突出身体的局部特征,如眼影、睫毛膏等化妆品装扮出眼睛的魅惑,在胸衣等衬托下的乳房的丰满体现,等等。身体局部的突出同样带来了荧屏中视觉的奇观,它使得人们更为集中地注视身体的某一部分的视觉效果,从而与日常生活的体验拉开了距离。

第四节 窥视中的身体:女性主义视角的解读

在荧屏中,虽然展现的身体形象中既有男性也有女性,然而事实上,在这两者的比例中,展现女性身体的部分要多得多。特别是借助于电视荧屏的推动,女性的身体越来越多地成为荧屏展示的对象。无论是电视剧、电视广告还是音乐电视等,许多电视艺术作品往往都以展现女性身体作为卖点,在选择对女性身体大量地利用时,身体不仅作为创作表意的手段,更成为创作的目的本身。在电视作品中滥用女性身体形象,不仅带来了电视节目的低俗化趋势,同时导致了女性社会地位的降低,对女性歧视现象的增强。

从电视观众的构成群体来看,女性是电视受众的最重要的群体,然而,这种数量的优势并没有使电视艺术在塑造女性形象时摆脱传统对女性的偏见,不仅如此,电视

① 周宪:《视觉文化的转向》,北京大学出版社2008年版,第335页。

的传播大众特征还进一步强化了女性的从属性特征，将女性有意识地描绘成依靠男性、取悦男性的形象，这一点在欧美商业电视主导的电视荧屏中最为普遍。正如女性主义学者波伏娃提出的："一个女人之为女人，与其说是'天生'的，不如说是'形成'的。没有任何生理上、心理上或经济上的定命，能决断女人在社会中的地位，而是人类文化整体，产生出这居间于男性与无性中的所谓'女性'。"① 在电视对女性的贬低中，除了从内容上将女性的角色定位简单化处理之外，电视内容更乐于去展现女性的身体，通过展现女性的身体来取悦男性。在电视的审美方式中，满足于看到要比提供观众思考更为有效。"马尔维将好莱坞电影叙事中的女性角色的作用归结于给观众提供视觉愉悦。这种视觉愉悦主要是建立在形成系列的三个基本的'看'（look）之上的。其一是摄影机的看（即所谓的前电影事件）。虽然摄制技术是没有性别的，但电影摄制者一般都是男性，因而从根本上说是'观淫癖'的男性的看。其二是电影叙事中男性角色的看。在这种'看'中，女性角色在影片叙事中直接被设定为男性角色的注视对象。其三是观众的看，观众模拟或者认同前两种看的心理机制，使女性被看的身份塑造的过程最终得以完成。"②

借助荧屏中对女性身体的"看"的活动，电视观众特别是男性观众获得了替代性的满足，这种满足感的活动既包含对荧屏中美女形象的视觉体验，也包含着对电视中明星视觉形象的消费，特别是对偶像的视觉消费，借助于公开的欣赏偶像的身体而获得一种替代性的满足。电视的魅力在于它可以将生活进行变形加工后呈现而同时让大众相信其表现的就是生活本身，电视通过塑造的视像重叠了观众对明星生活的形象和荧屏中的形象，而明星的光环赋予了其本身与生活中的大众的距离感，使得观众迷恋于想象性的明星形象。对于在荧屏中呈现的明星的身体而言，"电视中的身体文化是被修饰过、加工过、过滤了的。因此就存在着一个'偶像'与'真身'似是而非的重叠形象"③。形象以视像的方式给了观众记忆，对于观众而言，荧屏中的形象比偶像本身更加真实。

在荧屏中将女性的身体作为展示的重点向男性进行传播的同时，也就意味着女性在男性世界中变得感官化、表层化，它加剧了男性对女性的误读和轻视。在荧屏形象的塑造中，很少有女性被描述成智慧、冷静、幽默等形象，她们偶尔也会被包装成工作狂或者是充满心机的职业女性等，当女性被塑造成后者的形象时，往往是被批判的

① 转引自朱立元：《西方美学通史·第七卷·二十世纪美学（下）》，上海文艺出版社1999年版，第482页。

② 汪振城：《当代西方电视批评理论》，中国广播电视出版社2007年版，第188页。

③ 金丹元：《电视与审美——电视审美文化新论》，学林出版社2005年版，第300页。

第六章 电视艺术中的身体审美化

角色,得不到男性社会的认可,也被其自身所处的女性群体所抛弃,从而成为电视荧屏所建立的社会中失去身份的人。盖耶·塔奇曼在《大众媒介对妇女采取的符号灭绝》中指出:"那些被描绘的职业女性遭到谴责。其他女性被轻视:她们被符号化为像孩子似的需要保护的装饰物或被摒弃到家庭的保护性限制中。总之,女性遭到符号灭绝。"[1] 荧屏中的女性地位的缺失,男性对女性的轻视,需求的感官化、视觉化反过来又影响了现实社会中女性观众的价值观的形成。由于电视媒体对女性群体的高影响力,使得女性观众主动去改变现实中的个体,模仿电视中的荧屏偶像。一部电视剧可能会使某一个女性角色受到热捧,她的妆容、发型、衣服搭配等成为女性竞相模仿的对象,类似的电视影响力会不断出现在许多电视艺术节目收视火爆之后。瘦身、化妆乃至整容等成为女性电视观众对偶像的话题所在,也成为女性观众自己生活的内容。"女为悦己者容"这样一种观念也在被电视传播之后牢牢扎根在女性观众心中。

身体作为人类行为和思考的载体,其作用是毋庸置疑的。然而,在视觉文化时代,特别是在电视文化主导的时代中,身体作为被展示的功能显得越来越重要。从日常生活中的身体转向视觉化了的荧屏形象,电视内容有意识地引导了社会对身体的改造,制造不同时代的身体标准。在电视荧屏的展示和推动下,一方面,身体作为一个私人化的属性特征开始发生变化,它逐渐成为社会化的公共需求,身体成为人们的公共话题;另一方面,身体的自然属性受到社会意识的改造,电视通过塑造荧屏中的完美身体来影响和改变身体的自然特征,从而导致身体本身被异化,从存在形态的多样化转向电视文化主导下的单一化。而过度强调身体的展示功能,特别是对女性身体的展示,也客观上导致了荧屏内容低俗化的发展趋势。

在身体视觉化的过程中,女性身体成为被展示的主体,展示的目的也是为了取悦男性观众群体,满足男性观众的视觉冲动和替代性满足。身体的视觉化和女性形象的感官化客观上带来了电视对女性形象的矮化,强化了女性的社会从属地位,强调了男性对世界的主导作用和女性的附属地位。

[1] 转引自汪振城:《当代西方电视批评理论》,中国广播电视出版社2007年版,第183页。

世界上没有其他任何行业比教育儿童更让人觉得有回报。（［美］阿尔默）

第七章　电视的视觉暴力与青少年儿童的成长

从当前应用最为广泛的各类大众媒体来看，电视具有比较明显的家庭身份属性，作为客厅的重要组成部分，成为日常家庭生活的重要陪伴品。即使在今天，尽管互联网、移动互联网等越来越便捷，终端越来越丰富，但是电视的家庭功能仍然是不可替代的。根据CSM进行的一项数据调查显示，2015年，全球"超过89个国家和地区的38亿观众人均每天收视时长为3小时03分钟，比2014年减少了10分钟"[①]，虽然整体收视时长在减少，但是就绝对量而言，电视仍然是当下大众进行日常娱乐消费和信息获取的主要通道。特别是对于儿童和青少年而言，通过电视来获取信息是既有趣同时可能被家长所默许的一种方式。而在电视快速发展的近50年来，几代人在电视的陪伴下成长，通过电视来认知和了解这个世界。对于一些家庭而言，"电视保姆"这一词的确很生动地诠释了电视对于儿童的影响。

"陪伴""教育""知识"，电视除了给予儿童和青少年这些正面的信息之外，也在输出大量的负面信息，包括暴力、色情、犯罪、炫富等，伴随着电视成长的这一代儿童在行为模式、世界观的确立等方面都明显地受到电视的影响。中国作家协会会员、时任中央电视台青少中心导演陈舒平在2003年出版了《儿童电视学》一书，在研究儿童电视节目的同时，着重研究电视与儿童成长的关系，如电视广告与儿童、电视与儿童暴力等，较为系统地阐述了电视传播与儿童发展之间的联系。美国学者雷夫克威茨等人通过10年的研究，推出了《电视暴力与儿童侵犯性行为：一个后续研究》，结果发现，在三年级，电视暴力场面看得越多的学生，越倾向于暴力行为，而10年后也是如此，而且，研究者发现，看电视暴力场面的频率和强度与10年后的侵犯性行为之间有因果关系。

长期以来，中外学者在关注电视暴力与青少年儿童发展关系的时候，其主要研究对象落在了电视所传播的暴力内容对青年的影响上，而对于电视作为一种视觉性强的

[①] 吴东、张琼子等：《2017世界电视发展十大趋势》，《收视中国》2017年第1期，第13页。

媒体传播特征却研究不够，即电视作为以视觉为主要传播手段的内容载体，其视觉信息本身对于青少年成长的影响这一问题研究开展还不够。从标清到高清、超清，从小屏幕到大屏幕甚至今天的曲面屏幕，从远距离观看到今天的佩戴 3D 眼镜、VR 眼镜等观看方式，电视在改变其传播环境时，其与儿童成长之间也产生了潜移默化的新的联系。本章节将就以上问题进行一些探讨。

第一节　电视：青少年儿童成长的亲密伙伴

2010 年 8 月，由中国宋庆龄基金会、中国电视艺术家协会主办，中国文联支持，宋庆龄基金会文化艺术中心、中国电视艺术家协会儿童电视委员会、北京卡酷动画卫视承办的"首届国际儿童电视艺术高峰论坛"在北京正式开幕，本次论坛的主题是"儿童电视与儿童健康成长"，与会学者们讨论一个共同的问题：如何营造一个好的电视环境给儿童世界。这是中国电视领域一次了不起的集会，中国电视正式诞生近 50 年，中国的电视研究者、电视从业者们相聚在一起思考和研讨电视该给儿童做些什么。在本次大会中，来自美国的儿童教育专家阿尔默（Armour）博士提出："世界上没有其他任何行业比教育儿童更让人觉得有回报"，"我们（电视从业者们）应该给孩子们打造一个绿色的荧屏"。电视对于今天的绝大多数人而言，曾经或多或少地陪伴过我们的童年，是我们的童年伙伴，我们在回忆电视的过往时，很多美好的记忆被保留下来，而且希望能够将这样的记忆传递给我们的下一代。

一、电视为青少年儿童提供了认知窗口

首先，青少年儿童其实是两个概念，他们所覆盖的年龄段是不同的。根据我国公安部的统计标准，青少年的年龄限定在 13～25 周岁，而把 12 周岁以下的阶段称为儿童，联合国公布的《儿童权利公约》规定 0～18 岁均为儿童。当然还有很多其他的机构和组织关于青少年儿童的年龄分段界定，这里就不一一列举了。总的来说，青少年儿童成长周期正是他们世界观、人生观和价值观逐步确立的时期，他们比较容易受外界因素的影响，进行模仿学习和练习，因此，青少年儿童也是传播媒介研究的重要领域。

其次，从儿童发展的阶段来看，电视比较早进入儿童的成长世界。美国儿童行为研究学者路易斯·巴特等人在研究中就提出，在儿童 3 岁阶段就开始较为普遍地接受电视的影响，"依据我们的调查，几乎四分之三的三岁儿童都看电视。没看电视最主

要原因是家里没有电视。大多数孩子都是接受家长的安排,决定看哪个节目,或可以看多久。"① 可以看到,孩子在最初接触电视跟家长的选择、家庭的环境有很大的关系。总体上,是家长引导儿童看电视的行为,家长通过自我判断,决定是否给孩子看电视或者看多久,观看什么节目,家长选择将电视提供给儿童观看的目的有:减少孩子依赖自己的时间,让电视充当临时性的保姆;希望孩子在缺少玩伴的情况下,有自己的娱乐活动或交流对象;帮助孩子提高对外界的认知,通过电视完成认知学习过程;等等。

今天我们在讨论电视对儿童的影响时,过激的批判往往要多于冷静的思考,电视常常在一些传媒事件中被描述成幕后黑手和洪水猛兽,允许或纵容儿童观看电视的家长往往被认为是不负责任或缺少时间陪伴儿童。在加拿大曾经有学者做了这样的研究,他们选择了两个小镇进行对比,一个较为偏远、没有电视,另一个有电视。开始的时候,没有电视的小镇儿童的创造性和阅读测验的得分水平远低于有电视小镇的儿童,当把电视引进偏远小镇之后,小镇儿童的创造力和阅读水平迅速提高,甚至超过了有电视的小镇的儿童。从类似研究实验可以看到,电视对于儿童来说绝不是一个邪恶的对象,在电视盛行的时代,就儿童教育和成长来说,电视是一种渠道,一种可能产生意外效果的媒介,对于儿童而言,它具有强大的吸引力,超过了传统的纸面阅读和语音倾听的魅力。儿童在成长过程中优先获取信息的感觉器官是听觉,在出生之前,胎儿就对外界的声音产生反应,出生之后,婴儿的视知觉能力开始快速发展,6个月之前,婴儿处于黑白视觉期,视觉能力较弱,只能形成平面视觉意识;6个月到1岁时进入彩色视觉期,可以辨识更丰富多彩的图案,脑部视觉区域发展迅速,视觉系统能够察觉边缘、对比敏感力增强,从而启发了更高层的认知能力;1~3岁进入立体视觉期,这一时期儿童的视知觉能力发展迅速,已经可以对立体产生感知,而3~7岁阶段被称为空间视觉期,儿童的视知觉能力都已经成熟,可以实现自我中心,去感受周围环境的事物,逐步发展出空间概念。

可以看出,儿童在出生之后,视知觉能力得到了逐步的加强,并成为认知世界的主要渠道,而且视知觉能力越发达,儿童认识世界的能力也就越强。因此,电视以其多变的画面、丰富的视觉内容刺激,使它超过了静态图书与广播语音对儿童的影响力,成为儿童在早期认知世界时更易接受的媒介形态。

① [美] Louise Bates Ames & Frances L. Ilg:《你的 3 岁孩子:亦敌亦友的年龄》,游淑芬译,信谊基金出版社 1987 年版,第 78 页。

二、电视是理想的陪伴者选项

电视作为客厅媒介,其家庭成员的属性特征前文已有论述,家庭成员围坐在电视机前观看电视内容,分享对电视的各自理解等。相对于其他的媒介形态,在对儿童的陪伴性活动中,看电视更需要家长的陪伴,很多电视节目在其节目属性上也会标明建议家长陪同观看。而儿童在看电视的过程中,也会有许多的疑问产生,这些疑问本身也需要父母参与解答。

今天的学者和儿童教育专家们在探讨儿童是否适合看电视时,大多数人在批判电视内容的同时,也会强调家庭应该陪伴孩子看电视,引导儿童收看电视的内容。被称为"育儿之父"的美国学者本杰明·斯波克在谈到儿童与电视的关系的时候,严厉地批评了电视对儿童成长的坏影响,但是他也认识到,很多家长无法将孩子从电视面前拉开,电视对于儿童而言具有强大的魔力,家长能做的是控制电视播放内容,做到和孩子一起看电视。"你可以利用电视帮助孩子学会用更真实、更健康的方式去了解世界,而看电视只是因为节目好看。当孩子学到了这些,他就能避免对媒体信息的全盘接受。"① 一方面,电视在向儿童世界提供大量"坏"的内容,影响着儿童成长;另一方面,儿童又深深地被吸附在电视机前,不愿意挪开脚步。作为家长,能做的只能是陪伴儿童一起看电视,这样的被动选择,无形中也增加了儿童与父母相伴的时间,这一点对于今天亲子关系的建立又起到了辅助建设的作用。

日本儿童科学会调查发现,如果父母能陪伴孩子收看电视节目,并且适时穿插亲子间对话,十分有助于孩童的语言理解能力和运动发育潜能的培养。电视的信息量大,让幼儿适当地看电视,有助于儿童认知能力的发展,对幼儿智力发育有促进作用,因此,父母应在孩子看电视时注意陪伴和选择节目内容。

电视作为"陪伴者"身份出现,除了父母参与的情况之外,有些时候儿童会与电视独自相处,特别是现代城市生活节奏加快,年轻父母没有太多时间做到全天候陪伴儿童,只能将儿童交给祖父母、外祖父母或其他人代为陪护,而离开了父母监护的儿童,会选择长时间观看电视来打发时间及获取娱乐。《中国健康教育》2002 年刊登的一篇调查文章显示:随着电视机的普及,青少年儿童耗费在看电视上的时间越来越长,长时间看电视的现象在各国青少年儿童中普遍存在。在中国,生活在不同环境中的儿童看电视时间也有较大差异,城区和近郊区青少年儿童看电视时间的比例差异明

① [美] 本杰明·斯波克:《斯波克育儿经》,哈澍、武晶平译,南海出版公司 2010 年版,第 356 页。

显。"城区儿童少年平均每天看电视时间少于1小时、1～2小时、2～3小时、3小时以上的比例分别为35.2%、45.3%、14.2%和5.3%。近郊区儿童少年相应的比例分别为29.0%、47.0%、17.0%和7.0%。其分布有显著性差异。"[1] 该文还转引了美国学者的论点:"研究表明,看电视有利于培养儿童少年适应社会的能力,包括利他主义、助人为乐、注重仪表等;电视中的教育节目可以提高儿童少年的知识水平,看教育节目多的孩子其词汇量和综合知识水平都显著提高。"2017年,一档名叫《中国诗词大会》的中国古诗词类竞技节目火爆荧屏,从2017年1月29日开播,到2月7日总决赛,"《中国诗词大会》第二季首重播累计吸引4.87亿观众收看:10期节目35中心城市平均收视率为1.65%。总决赛收视率更是高达2.39%;在高端人群中,收视优势更为明显,其中大学以上学历观众集中度为130,干部/管理人员集中度为169"[2]。央视科教频道总监阚兆江说:"诗词是情感的抒发,节目集中展现了中华诗词文化的魅力,引发广大观众的文化认同和情感共鸣,也坚定了国人的文化自信。"[3] 节目播出期间,许多家长也主动陪伴孩子收看,电视展现了客厅艺术的魅力。在这个节目中,总决赛冠军"00后"的上海中学生武亦姝更是成为新时期电视偶像,"她被网友们盛赞'满足了对古代才女的全部幻想'。从传播趋势图可见,自武亦姝2月1日亮相节目开始,各媒体的报道量从700余条直线攀升至1万多条,短短5天时间,信息量增加了15倍之多,远远超过节目本身报道量的增长速度。网友用'强悍''厉害''偶像''女神'来形容这位素颜选手,使其成为文化'造星'的典型代表。"[4] 而节目后的"武亦姝热"给家长和孩子教育之间提供了新的话题,许多家长通过网络、微博等各种方式参与讨论,一时间百度搜索上"武亦姝"的词条达到75万之多,而搜索"武亦姝+榜样"的词条也达到了4万,在羡慕、崇拜的同时,更多教育研究学者和机构也在反思中国的青少年教育模式、中国的传统文化教育方向等问题。而青少年网友心目中的"新偶像""新网红"摆脱了过去学霸们"呆板""保守"等负面价值标签,而是用"大长腿""颜值"等新词汇替代,借助电视这样一个传播平台,武亦姝也真正走入青少年的心里。

[1] 马冠生、李艳平等:《我国城市儿童少年看电视时间的研究》,《中国健康教育》2002年第7期,第411页。

[2] 《童盈:5亿人收看〈中国诗词大会〉央视文化综艺节目再走红》,《中国广告》2017年第3期,第120页。

[3] 《〈中国诗词大会〉:给中国诗词搭一个青春大舞台》,http://meiwen.gmw.cn/2017-02/20/content_23773126.htm。

[4] 赵淑萍、付海钲:《文化类综艺节目的价值导向与传播特征——基于〈中国诗词大会〉(第二季)的数据分析》,《电视研究》2017年第4期,第64页。

第七章 电视的视觉暴力与青少年儿童的成长

其实,早在20世纪90年代,媒体研究者也对电视对于儿童的陪伴现象做过专门分析,通过抽样调查数据显示,电视对于儿童而言,它是儿童人际交流需要的一个重要载体。"调查结果表明,看完电视后经常和几乎天天与别人谈论所看过的电视节目的青少年占25.9%,极少或从不谈论节目的青少年占8.2%。而电视常客中,经常和几乎天天与别人一起谈论节目的青少年占31.4%,极少或从不谈论节目的青少年占6.3%;……'几乎每天'独自看电视的青少年观众与社会主流对节目的看法的一致性程度最高,其次是同学朋友,第三是家里人。"①

从以上数据分析可以看出,电视对于青少年儿童的作用不只是一个认知的窗口,其在很大程度上满足了青少年儿童陪伴的需求,在这样的陪伴行为背后,并没有必然成为我们一些研究者或家长们所担心的电视依赖、电视孤独、远离社会、社交能力变差等问题,相反,在一定程度上,电视替补了青少年儿童成长期间所需的玩伴、家庭教师等角色,给了青少年儿童接触社会、了解社会的一个窗口,成为青少年儿童进行社会交往的基础。青少年儿童从电视上获取的往往要多于我们的想象,当我们进行电视暴力论批判的时候,我们先要认可一点,即电视对于青少年儿童来说不是洪水猛兽,相反,在认知世界方面有助于他们的成长,成为他们成长过程中不可或缺的伙伴。

第二节 电视如何成为了视觉暴力的源头

关于电视暴力理论的提法在电视传播领域较为盛行,特别是谈到电视对于青少年儿童的影响时,关于电视如何传播暴力,以及电视暴力的内容对青少年儿童行为的影响等论述较多。如在2010年一篇名为《试析电视暴力对青少年的消极影响》一文中就还用了大量数据论证电视传播的暴力内容对青少年儿童成长的影响,文中还列举了学者穆迪的研究来进行佐证:"根据学者穆迪(Moody)在1980年的估计,一个典型的美国5岁儿童已经看了200多小时的暴力节目,14岁的儿童目睹过13000次人类的凶杀事件。在日本,电视节目中也充满着暴力。在一项对某一周下午5点至晚上11点之间的139个娱乐节目调查发现,每小时平均发生暴力7次,节目中43.6%的内容与暴力有关。而在对每周下午5点到8点播放的67个儿童电视剧节目进行的调查

① 张令振:《青少年收看电视行为与心理分析》,《北京广播学院学报》1994年第4期,第41页。

发现：其中，女主人公 27% 施行了暴力，男主人公则有 57% 施行了某种形式的暴力。"①类似这样的研究举证还有很多。除此之外，在网络和平面媒体中也会经常有许多骇人听闻的标题新闻，如《男童模仿灰太狼将两伙伴捆在树上烧伤》《儿童模仿电视节目中超人形象在小区阳台跳落致残》等，大量的数据和新闻事件都在说明一个问题，目前电视在大量供应暴力内容，电视的暴力对于青少年儿童的成长起到极大的负面作用，如果可能，应该抵制电视暴力，将电视暴力逐出儿童成长的世界。

一、电视暴力论的研究概况

电视暴力的影响研究最先起源于美国，20 世纪 60 年代，当时美国的暴力和犯罪问题日益严重，电视媒介所发挥的社会影响力尤其是副作用越来越大，美国政府成立了"暴力起因与防范委员会"，格伯纳主持的"培养分析"就是在该委员会的支持和赞助下开始的。研究人员认为，"对于大量看电视的观众来说，电视实际上主宰和涵盖了其他信息、观念和意识的来源。所有接触这些相同信息所产生的效果，就是格伯纳所称的教养效果。格伯纳通过研究发现：电视画面上的凶杀和暴力内容与社会犯罪之间存在着一定关系，电视节目中的暴力内容对青少年犯罪有着明显的诱发效果，如果电视节目中暴力内容增加，人们对电视接触越多的人就会有强烈的社会不安全感，由此，人生观、价值观正在形成的青少年极易通过暴力的方式去处理矛盾和纠纷"②，这就是关于电视媒介社会影响力的"涵化理论"，也称"教养理论"。这一理论直到20 世纪 80 年代都非常盛行，之后，学界质疑涵化理论，格伯纳也根据新的研究成果调整了理论内容，将研究重点调整到电视内容对其他方面态度的影响，格伯纳也认识到，电视内容对受众的影响不是简单的单向传播，而是一种多向的、更为复杂的影响过程。

此后，关于媒介暴力的研究更为广泛，关于媒介暴力的界定也更加多样，其中较有影响力的当属施密特和特卡拉夫提出的理论："暴力本身也是一种媒介信息"③。媒介在传播自身构建的暴力信息时就从观念上完成了对现在社会存在的"现实暴力"与媒介所构建的"媒介世界"的"虚拟暴力"的双重建构。在传播学领域，关于媒

① 曹华、王雅春：《试析电视暴力对青少年的消极影响》，《吉林广播电视大学学报》2010 年第 11 期，第 15 页。

② Gerbner. *Against the Mainstream：the selected works of George Gerbner*. Edited by Michael Morgan. Peter Lang Publishing, Inc. New York, 2002：72.

③ ［英］丹尼斯·麦奎尔：《大众传播理论》，崔保国、李琨译，清华大学出版社 2006 年版，第 339 页。

介暴力的研究一直得到了延续,从传统的电视暴力到现在的网络暴力等,媒介在提供信息传播平台的同时,其负面功能也被逐步强化,成为当代信息社会的一把双刃剑。

二、电视暴力是一种什么样的暴力形式

回到电视暴力这一个研究课题,电视暴力理论研究的核心还停留在电视的媒介属性、电视传播的暴力内容的负面效应等方面。特别是针对青少年儿童来说,电视暴力影响学说研究十分兴盛。然而,回到电视暴力研究课题本身,这里有几个问题需要进行梳理,以便研究者能够更有针对性地分析电视暴力的负面效应及提出相应的解决方案。

第一个问题:电视传播内容的暴力化问题。

从前文的数据中可以看出,当前电视荧屏中确实存在着大量的暴力信息,这些信息对正处于价值观、人生观形成的青少年儿童而言,无疑是坏处颇多。但是,就电视内容本身而言,电视并非总是传播暴力的主体,因为电视属于大众传播中更具平民化的媒介,其受众群体几乎囊括了所有的受众,因此,其内容的传播方面与电影、平面媒体相比较而言会更加大众化,刺激性角度要更低。与电影相比,电视中的暴力场景信息会被弱化,电视暴力内容也要少得多。与电视的日常化观影体验不同,电影更追求奇观化视听体验,电影中鲜血淋漓的杀戮、赤裸裸的情爱、令人恐惧的鬼怪猛兽司空见惯,在一些商业电影中,暴力成了基本的电影叙事元素;与报纸类平面媒体相比,电视传播的内容也远不及平面媒体中出现的恶性案件多。如早在19世纪初,美国报纸行业"黄色新闻"泛滥,一些著名的报纸如《纽约太阳报》《纽约先驱报》等,为了迎合读者猎奇的需求,大量报道关于社会底层的犯罪、凶杀、性行为、丑闻等信息,到了1900年,美国1/3的报纸都成了"黄色报纸",使得美国新闻事业整体走向了低俗化。美国学者埃德温·埃莫里曾评价:"赫斯特(《纽约新闻报》老板)制造出了有史以来最坏的新闻,将美国新闻事业的水准降到了最低。"[1]

因此,从传播暴力内容本身来说,电视媒体相对于其他活跃的大众传播媒体,其媒介暴力内容要弱得多、少得多。

第二个问题:电视内容,不能作为一个笼统的概念来进行界定和分类,更不能把具体电视节目内容中出现的暴力信息等同于所有电视内容。

相对于电影和平面类媒体的受众群体定位划分方式,电视媒体从内容制作层面就

[1] 转引自朱咏东、梁敏:《试论"黄色新闻"在新闻实践中的两面性》,《新闻知识》2007年第12期,第53页。

进行了受众群体的划分，而且划分的类型体系更加复杂和完整。如根据受众关注度来进行频道划分，可分为体育、新闻、军事甚至高尔夫、钓鱼频道等；根据年龄层，划分出少儿类节目和成年人节目等。美国关于电视节目的分类体系也非常复杂和多样，如从大类将电视节目分为虚构类节目和非虚构类节目，在此基础上又进行了节目细分，包括真人秀、脱口秀、日间肥皂剧、新闻类节目、游戏类节目、综艺节目等，不同的节目类型也有着相对稳定的节目收视群体。不仅如此，除了节目的分类体系之外，美国在节目播出管理方面还设有分级管理体系和分级制度。现有的分级制度是在1997年开始实施的，将电视节目分为七个级别，分别是：TV－Y（适合2～6岁幼童收看的节目），TV－Y7（可能还有7岁以下儿童不适宜收看的内容），TV－Y7－FV（与TV－Y7划分相似，涉及动画类等虚构暴力节目），TV－G（适合所有年龄阶段人群收看的节目），TV－PG（建议家长提供指引的节目），TV14（节目可能含有不适合14岁以下未成年人收看的节目），TV－MA（可能含有不适合17岁以下未成年人或只适合成年人收看的节目）。欧洲一些国家也有较为清晰的电视节目分级管理体系。如在法国，从2003开始，高级监听委员会（CSA）通过试行到完善，最终出台了法国电视节目分级体系，根据这一分级体系，法国电视节目被分为五级：一级为大众皆宜；二级为10岁以下不宜；三级为12岁以下不宜；四级为16岁以下不宜；五级为18岁以下不宜。不仅有严格的节目分级体系，而且针对电视节目中播放内容出现越级等现象，相应的监管机构也会及时进行处罚和追责。如美国CBS电视台曾经因为女歌手珍妮·杰克逊在节目表演中意外露点而被美国联邦通讯委员会员处罚55万美元。

因此，单纯以电视内容中有暴力内容来抨击电视的暴力媒介属性是不客观的，借此再来批评电视内容制作者也是站不住脚的。作为整个传播环节闭环中的电视受众，他不是一个简单的电视接收者的角色，在今天电视媒体面临的激烈竞争环境中，电视观众的审美和收看需求在一定程度上左右着电视内容的制作生产，"观众是上帝"这一定律对大多数电视工作者来说仍然不可回避。

第三个问题：批评电视内容的暴力对青少年儿童的成长影响，其实问责对象有一定偏颇。

前文已经解释过，一是电视暴力内容相较于其他大众媒体来说并不是泛滥不可控的，二是电视本身的分级管理体系对节目内容已做了细分，减少了不恰当内容对儿童的影响。这样一来，电视暴力内容对青少年儿童的影响就不能单纯从电视传播内容来分析，而要对电视传播渠道本身进行研究。而这一研究的核心即在于青少年儿童长时间接触电视内容以及电视视觉信息的强引力而形成的电视视觉暴力。

三、电视视觉暴力对青少年儿童的影响

电视视觉暴力的第一个特征体现在电视长时间将青少年儿童吸引在电视机前,造成了电视依赖现象。以学龄前儿童为例,中央电视台新闻频道网站介绍,"1998 年,美国调查机构尼尔森对全美 145 个子女为 2~3 岁的美国家庭进行的问卷调查显示,该年龄段的儿童每天看电视的时间为 2 小时","20% 的智利儿童平均每天看电视超过 3 小时;31% 的土耳其儿童每天看电视超过 4 小时;我国香港地区 37% 的儿童每天看电视超过 4 小时"。①

长时间地观看电视节目在一定程度上形成了收看对象与电视之间的新的亲密关系,对于青少年儿童也是如此。长期收看电视的儿童会把电视当作其交流对象,他们与电视在一起的时间甚至超过与父母和其他近亲属在一起的时间,这就导致一种类似于"依赖""成瘾"的电视收看现象的发生。关于电视收看成瘾的社会问题研究开始于 20 世纪 70 年代,欧美一些学者进行了大量的案例研究和电视收看行为观察研究。其中,在美国和加拿大的一些研究发现,患有"电视依赖"症的群体(不特指儿童),他们会用看电视来逃避消极情绪,这会导致一个恶性循环,持续多年把大量的时间花费在电视上,会使得人们不会独处,不会自娱自乐,甚至无法控制自己的注意力,并且导致自我能力的降低。

学者杨靖在 2012 年做的一项调查显示,农村留守儿童对于电视的依赖性更强,他们更倾向于通过电视来进行娱乐和认知世界。研究将周一到周五每天收看电视超过 2 个小时、周末超过 3 个小时定义为"电视重度依赖者"。"从留守儿童的三个年龄阶段来看:7~10 岁周一到周五平均每天收看 2 个小时以上电视的有 39.2%,11~14 岁 27.7%,15~17 岁 23.7%;7~10 岁周末收看时间达 3 个小时的有 32.1%,11~14 岁 26.7%,15~17 岁 20.6%。各个龄段的'电视重度依赖者'都超过 20%,7~10 岁龄段超过 30%。可以看出:年龄越小,对电视的依赖程度越强。"② 通过中外学者的一些研究可以看出,电视依赖现象确实普遍存在,在中国的青少年特别是留守儿童中更为突出,对电视的依赖反映出电视通过视觉内容编排成功地吸引了用户,从而使其成为上"瘾"对象,剥夺了电视观众进行其他娱乐和生活方式的时间,形成了一种暴力侵扰,而且随着现代电视技术手段的完善和电视内容研发创新,电视这样的

① [美]劳拉·E. 贝克:《儿童发展》,吴颖等译,江苏教育出版社 2002 年版,第 863 页。
② 杨靖:《电视:西北地区农村留守儿童重度依赖的"精神抚育者"》,《兰州学刊》2014 年第 10 期,第 128 页。

暴力性捆绑电视观众特别是青少年儿童观众的能力更强，手段也更高明、更隐蔽。

在今天，随着网络的日益盛行，"电视依赖症者"的表现已不像之前那样明显，更多的用户开始将观众的目光从电视转向了更具操作性的网络，特别是对于青少年儿童来说，他们对于网络及移动平台终端的使用更加便捷。"英国研究机构 Childwise 发布报告称，7～16 岁的儿童平均每天上网的时间已达为 3 个小时，相反，平均每天看电视的时间仅为 2.1 个小时，这一数字在 15 年前是 3 小时。此外，15～16 岁的青少年中有 75%的人更愿意在网上通过点播等服务观看电视节目，其中 60%的人更愿意通过智能手机、平板或者笔记本来收看电视节目。"[①] 从这项研究可以看出，进入网络时代，观众尤其是青少年观众对于视觉内容的选择发生了变化，但是对于电视内容的依赖性并没有发生更为根本的改变，其改变的只不过是收看的渠道而已。

对于青少年儿童而言，电视视觉暴力的第二个特征就在于视觉信号的强刺激性产生的信息统治。相对于广播单一作用于人的听觉系统，报纸主要刺激人的视觉和触觉系统，电视具有视听的综合刺激性，它可以在较短的时间里完成高强度信息的传递，刺激接收者完成信息的接收和记忆。这样的刺激对于接收者来说，特别是青少年儿童而言，形成了一种新的视觉暴力侵扰，具体表现为：

1. 电视画面的高速切换带来的视距新鲜感

对于青少年儿童而言，电视剧、电视综艺节目和电视广告等均具有较强的吸引力，而年龄越小的儿童对于电视广告的兴趣越强，随着年龄的增长，青少年儿童开始关注电视剧、电视综艺等节目类型。这种选择的背后正是电视视觉信息的强刺激性所致，在众多电视艺术类型节目中，电视广告的剪辑率是最高的，一个常见的电视广告作品只有 10～30 秒，在有限的时间里，制作方要想将尽可能多的信息传递给电视观众，就会通过提高剪辑率，让单位时间内有更多的画面信息得以呈现，这就形成了"画面的频闪"现象，而这些画面之间本身并不特别在意逻辑性和关联性，从而降低了接受的难度，因此更容易受低幼儿童的关注。电视广告的视觉轰炸带给了儿童观影独特的视觉快感，即单凭高速切换的视觉画面而获得收视满足。

2. 电视的虚构、虚假信息得到了放大和强化

教育研究学者指出："电视广告对儿童的影响在所有影响儿童的 18 种因素中排序第七，仅次于父母、学校与老师、儿童的朋友、其他家庭成员、儿童电视节目以及其他电视节目，高于书籍、邻居、商店展示等，尤其是食品广告和玩具广告对儿童的

① 马荣：《儿童上网时间超过看电视平均每天 3 小时》，http：//soft.zol.com.cn/566/5664547.html。

影响更为深远。"① 而电视广告一个重要特征在于夸张，通过夸大产品的特性来吸引消费者，而儿童在认知层面还处于一个发展时期，无法准确分辨广告中的信息的真与假，因此，更容易受广告信息的影响，特别是被虚假、夸张的画面所吸引。

第三节　从刺激到强刺激：儿童行为模式的发展

从电视的发展历程来看，电视画面的刺激性正变得越来越强，在这样的强刺激下成长的儿童所感受的视觉认知也在发生着变化，而伴随着电视变化的儿童行为模式也会发生变革，这些变革中有技术发展带来的变化，也有人类社会发展折射到电视荧屏中带来的变化，简单来说，今天的电视对于儿童的影响已经与早期的电视有很大不同。

一、电视画面的刺激加强

电视画面刺激加强的第一个特征在于"视听"特征中"视"的作用逐渐加强。

在电视的历史演变过程中，有一个特征很明显，就是逐步摆脱以"广播"的声音为主的特征，开始逐渐显示出"电影"化的特色，画面的重要性越来越凸显。这体现在几个方面，包括电视高清信号的使用及普及、电视接收终端清晰度、尺寸的增加以及3D电视等新型电视视觉感受特征的出现。

从人的视觉感受习惯来说，电视屏幕尺寸越大，带来的视觉感受冲击力也越强。其实这种感受的背后主要还是跟人的眼睛视角有关系。人眼的视角极限大约是垂直方向150°、水平方向230°，如果在这样的范围内人眼所看到的都是电视屏幕，那么人的视觉感受就非常强烈，当然，这对于家庭收看环境中的电视机而言是难以实现的，只有在环球电影屏幕中才会出现。实际上，人眼睛的观察范围中，敏感区在10°左右，10～20°范围大概可以正确地识别信息，达到20～30°，人眼睛对动态的图像就会比较敏感。而当图像的垂直方向视角为20°、水平方向视角为36°时，就会有非常好的临场感觉，人眼睛也不会因为需要频繁的转动眼球而产生视觉疲劳。如果按照1.5米的收看距离，大概需要46英寸的电视屏幕才会让人感受到舒服的收看体验，如果屏幕尺寸更大一些，人收看的舒适度还会提高。从这个数据的变化可以看到，电

① 乔均：《广告与儿童：世界广告人面对的共同责任——世界广告教育论访谈》，《中国广告》2002年第1期，第33页。

视技术的变革带来了电视机这一播放终端设备的技术进步，从而可以为收看群体带来更为丰富的视觉体验。对于儿童也是如此，随着屏幕显示技术的进步，电视变得越来越清晰，电视屏幕尺寸变得越来越大，电视对于儿童的吸引力也越来越大，而电视信息对儿童的视觉冲击也越来越强。

电视画面刺激加强的第二个特征在于电视内容的刺激强度逐渐加强。

从电视的内容分析来看，随着电视行业的发展、电视整体行业竞争力的加强，电视内容在设计上的刺激性也在加强，其中较为明显的是暴力内容的增加。《韦伯国际词典》将暴力定义为"任何物质力量的运用从而导致伤害和虐待"[1]。在电视传播领域，暴力通过媒介形式得以传播甚至加强。这些暴力元素包括肢体性暴力和言语性暴力。肢体性暴力包括屠杀、打斗、绑架、欺凌、体罚等元素；而语言性暴力包括成人脏话、侮辱、谩骂性语言等。

美国研究机构曾对1967年、1968年的电视节目中的暴力内容进行统计，1967年，在电视观众最多的78小时广播时间内，电视台报道了210次暴力事件和78次谋杀事件，1968年美国广播公司的电视台当年的晚间节目91%都有暴力事件的内容。星期日早晨儿童动画节目，每隔3分钟就有一次暴力事件的内容。20世纪90年代，由美国国家有线电视协会出资，美国四所大学承担了"国家电视暴力研究项目"，有300多人参与，历时3年多，通过对10000小时的电视节目的研究分析，提交了美国的电视暴力发展情况报告。根据报告中提出的对1994年10月至1997年6月连续3年多的研究跟踪发现，有60%的电视节目包含暴力，"在3年中其统计差别只有3%：1994—1995年间是58%，1995—1996年间是61%，1996—1997年间是61%"[2]。该报告对美国电视节目中的暴力内容做出了评估，其中就包括：多数电视节目里的暴力行为被美化，暴力行为的影响被淡化、净化，严重的暴力内容被轻描淡写化，等等。

2013年，学者刘宣文等人运用编码技术对中央一套和浙江卫视播出的电视节目中的暴力内容进行了统计和分析，结果显示：2013年所有类型节目中，平均每一节目中约有2.1次暴力行为，这其中，浙江卫视平均每期节目有2.15次暴力行为，略高于中央一台平均每期的2.02次，从播放时间来计算，全部电视节目中出现暴力频率为3.62次/小时。针对电视内容的暴力刺激，许多家长采取了限制儿童看电视的时间和内容的方式，或者采取陪同儿童一起观看电视的方式。"1999年美国小儿科学会

[1] 转引自左高山：《论"暴力"的意涵》，《中南大学学报（哲学社会科学版）》2005年第3期，第277页。

[2] 康卫民、陈桂兰：《被美化、淡化的电视暴力——美国"国家电视暴力研究"介绍及启示》，《新闻记者》2006年第4期，第79页。

提出家长（父母）应当在儿童的暴力防治中起到重要作用，而父母对于暴力的态度，以及干预的方法对于暴力防治尤其重要。根据这个理论，美国学者采用问卷和访谈的方式，调查了美国1004个家庭案例，其调查显示受访者中有75%的孩子收看电视，其中53%的家长总是限制孩子收看暴力电视，虽然他们中有73%的人依然相信他们的孩子一周至少接触一次电视暴力；45%的家长'总是'或者'经常'陪伴自己的孩子收看电视。"①

电视画面刺激加强的第三个特征在于电视画面节奏的变化。

从技术角度而言，电视节目经历了直播到录播的过程，载体也从磁带转向了数字化存储设备。这一系列变化的背后是电视制作技术的变化。从观众的收看角度而言，除了在内容上感受到技术进步带来的内容清晰度和色彩冲击力之外，还有一个不易察觉的变化就是剪辑节奏的变化对于观众的强注意力牵引。节奏的变化主要变现为：电视剪辑包装技术的进步带来了物理时间节奏加快，以及电视制作艺术手段进步带来心理时间节奏加快。儿童电视节目同样如此。以儿童最为熟悉的电视动画片为例，中国早期的电视动画片如上海美术电影制片厂制作的《小蝌蚪找妈妈》《聪明的鸭子》《葫芦兄弟》《大闹天宫》等，以水墨动画、偶动画等形式呈现，早期的动画是1秒8张或1秒12张等，动画人物动作不是非常连贯，会有明显的卡顿现象；随着生产技术的进步，今天的动画大多采用1秒24张或25张，甚至1秒30张来呈现，随着张数的增加、动画的流畅度增大，电视画面内容对儿童的吸引力也更大，视觉刺激性也更强。

除了动画作品之外，其他专为青少年儿童制作的电视节目在内容节奏上也发生了较为明显的变化。早期的儿童节目较为单一，除了儿童动画片外，儿童情景剧、儿童表演等是主要的节目形态，这些节目内容形态较为简单，故事展开节奏等变化不大，视觉刺激性也较为适宜，适合儿童观看。例如美国著名儿童节目《芝麻街》，这个节目从1969年首播，采用真人与木偶动画的形式，每年制作130多集，在全球播出，深受全世界儿童观众的喜欢。该系列电视剧故事简单，节目借助简单的卡通造型，使文字、数字、色彩、空间、时间等抽象内容获取形象性，节奏欢快而柔和，给予儿童观众更多参与的时间等待。美国《芝麻街》制作工作室将节目的功能属性定位在"我们要利用电视来教数字，教文字，教孩子们以好的道德，而非仅仅是推销商

① Tina L. Cheng. Children's violent Television Viewing：Are Parents Monitoring?，*PEDIATRCS*，2014，114（1）：94-97.

品"①。

　　而近些年，在电视行业竞争加剧的背景下，对电视观众群的争夺尤为激烈。传统的儿童电视观众市场也开始成为电视节目制作方的主要战场。这些竞争将新的节目形态不断引入儿童电视领域，真人秀、综艺以及竞技游戏节目等成为儿童电视类节目的新宠。除了节目形态之外，一些战争、侦探、武侠等题材的电视节目也以儿童电视剧的形式出现。相较于早期电视节目，这些电视内容在内部镜头节奏、视频剪辑节奏等方面都出现了不同程度的加强，特别是成人化的电视节目形式、成人化的电视节目内容对于儿童都表现出更为强大的吸引力和视觉冲击力。在中国儿童电视节目中颇受欢迎的国产动画剧《喜羊羊与灰太狼》《熊出没》等作品，作品形态虽用的是卡通形象，但其内容早已超出了幼儿教育、启蒙认知的层面，成人话题及当下网络用语屡见不鲜，在获得商业回报的背后，失去了儿童电视节目应有的童真之乐。而成人化内容在节奏上的起承转合及套路化的叙事技巧方面会深深吸引电视经验还不丰富的儿童，让他们更多沉迷于这些"换了药"的儿童电视节目中。

二、儿童行为模式的变化及影响

　　视觉刺激的加强，带来了电视内容感官接受效果的变化。长期的强化刺激正在塑造新一代的电视儿童。"电视儿童"主要是指在其童年认知发展时期，电视成为其成长最重要的影响因素，他具有以下特征：每日电视收看时间长，部分甚至达到电视迷的程度（每天5小时）；收看电视时缺少家长的陪伴和指引；对收看的电视节目缺少与他人分享和交流的机会；电视作为主要的娱乐工具存在；等等。从电视诞生至今，电视儿童普遍存在，电视节目制作机构在电视节目制作过程中也将儿童作为重要的电视节目收视对象加以对待，有针对性地生产电视节目。20世纪70年代开始，世界各地都相继开办了专业的儿童电视频道。1979年，美国开办了尼克罗迪恩专业儿童频道，1984年，英国开办了TCC儿童电视频道，此外，法国在1986年、加拿大在1988年、荷兰在1990年也先后开办了各自的儿童电视频道，"澳大利亚、德国和日本则于1997年分别开办了各自的FOX Kids, Der Kinder Kanal和Toon In儿童频道"②。丰富的儿童电视节目及专业的儿童电视频道的开播丰富了儿童电视的荧屏，产生了许多经典的儿童电视节目，陪伴着一代代儿童的成长，如美国经典儿童电视节目《芝麻

　　① ［美］加里·耐尔：《芝麻街是"世界上最长的一条街"》，《社会科学报》2006年第2期，第16页。

　　② 巴丹：《西方国家电视儿童频道概况》，《电视研究》2004年第1期，第20页。

第七章 电视的视觉暴力与青少年儿童的成长

街》,英国儿童节目《低音》《天线宝宝》,日本 NHK 儿童电视节目《躲猫猫》,以及引入中国的日本经典动画片《美少女战士》《聪明的一休》等。中国在 1995 年开播了具有专业频道特质的中央电视台七套,内容涉及"少儿、农业、军事、科技"四个板块。1999 年,广东少儿频道开播,2002 年之后,央视少儿频道、北京卡酷少儿卫视、天津少儿频道、湖南金鹰卡通卫视等陆续开播,少儿节目作为一个独立的内容资源开始产生影响,并进入儿童电视节目快速发展的阶段。

伴随着电视成长起来的儿童在行为模式发展上也有着较为明显的时代痕迹。儿童行为研究专家格赛尔认为,儿童独特性的最重要成长指标和表现就是其成长模式。他说:"没有两个儿童长得是相像的,也没有两个儿童是以相同的方式成长的。每个儿童都有一个独特的成长风格和方式。"① 而成长风格就是个体对生活情景做出反应的独特方式,它反映了有机体持续地实现成熟的一贯方式。不同的成长风格具体是通过情绪特征、行为举止,对成功及失败的反应,对环境和人的依赖方式等体现出来的。电视营造了一个拟真的环境,特别对于意识和认知正在形成的儿童而言,这样的拟真环境会混淆他们对外界世界的认知,甚至将电视的拟真环境误认为真实环境的存在,进而在现实环境中模仿电视节目中内容。

关于电视对于儿童行为的影响,中西方一些学者也有过较为丰富的学理阐释。例如,传播学者施拉姆在《我国儿童生活中的电视》一书中提到:"'效果'这个词是引人误会的,因为它意味着电视对儿童在起某种作用,其实儿童是最活跃的,是他们在使用电视。"《童年的消逝》作者波茨曼也认为,童年理念能否存在主要取决于当时社会的大众媒介形式。以电视为中心的媒介环境将成人世界与儿童世界相隔离,由此发明了童年。在我国,1996 年,中国社会科学院新闻研究所组织了以电视、书籍、电子游戏为代表的儿童媒介需要的研究调查,并发表了《关于儿童媒介需要的研究》报告,20 世纪 90 年代末,学者卜位发表文章《儿童电视:谁是主体?兼论我国儿童电视的成人化问题》,强调儿童与电视的互动关系。学者陈磊在《儿童与电视的互动关系》一文中提出:"关于电视之于儿童的意义我们可以归纳为如下三点:第一,电视被视为与儿童发生重要关系的首要媒介。第二,虽然电视并没有完全颠覆传统的阅读、认知方式,但它带来的全新视听传播手段,对传统的认知方式形成的挤压,诱发或催化了儿童早熟、个性丧失、感性与理性的失调等严重心理甚至生理问题;第三,应当从人类发展的高度来界定儿童或童年的概念……"② 这些论断都不同程度地表达

① Gesell A. L., Ilg F. L., Ames L. B. Infant and child in the culture of today: the guidance of development in home and nursery school. *Journal of Nervous & Mental Disease*. 1943, 99 (3): 401.

② 陈磊:《儿童与电视的互动关系》,《当代电视》2003 年第 1 期,第 65 页。

出了电视作为儿童成长的媒介对儿童的影响。总体上来说，学者对于电视对儿童成长的影响总体呈现一种担忧的态度，电视的负面性被较多地加以阐释和发挥。

今天的儿童，他们面对的是一个视觉刺激被强化了的电视世界，这样的电视媒介环境必然带来新的儿童行为发展模式，并在一定程度上影响到他们未来的发展。除了众多学者和研究机构阐述的过往电视对儿童的负面影响之外，新时期的电视对于儿童来说也有另外的一面，特别体现为今天的电视内容中出现了许多互动的元素，电视作为儿童伴随状态的家庭电器，可以实现陪伴者（电视）与被陪伴者（儿童）间的互动联系。这种互动模式的产生对儿童的成长具有促进作用。1998年在英国伦敦召开的第二届儿童与电视峰会签订了《儿童电子媒介宪章（1998）》，其中明确规定：儿童关于电视和广播的意见应该被听取和被尊重；儿童应该参与儿童节目制作。而在中国，通过教育人士和媒体单位的推动，儿童参与电视媒介的情况逐渐得到好转。越来越多的家长鼓励孩子参与媒介过程，或者以小主持人、演出等方式参与电视节目制作过程中。对于电视媒介而言，儿童的主动性得以提升，儿童与电视之间形成了新的"电视儿童"模式。

总体来说，在早期电视发展的时代，学者们忧心忡忡地为未来社会的精英们担忧的时候，伴随着电视成长起的儿童们并没有真正衰落成为"垮掉的一代""失落的一代"。现实情况是，在社会日新月异变革的同时，新的一代迅速成长起来，不管是"80后""90后"还是初步长成的"00后"，他们身上展现了许多老一辈人未能呈现的开拓性精神，精神世界也未出现大面积荒芜，而他们对于世界的认知也并不算出格，远没有掉入电视虚拟世界营造的陷阱中。

而随着电视产业的快速发展，特别是近些年儿童电视在内容和形态上的快速变革，电视对儿童的影响也发生了新的变化，这种新的变化的内在驱动力与上文中提到的电视视觉性刺激有关。当然，根据历史发展的经验，我们也可以预测，未来的社会精英们也不会因为今天所处的这样一个强视觉刺激性的世界而发生根本性变革，人类不断繁衍的历史会让现在伴随电视的儿童们按照原有的路径继续繁衍前进。

广告就能把罗曼蒂克、珍奇异宝、欲望、美、成功、共同体、科学进步与舒适生活等各种信息附着于各种平庸的消费品之上。（［美］托斯丹·邦德·凡勃伦）

第八章 电视艺术视觉表现力：商业广告

第一节 广告在电视中的视觉美及其表现手法

在现有的广电节目体制中，电视商业广告是电视产业发展的基础，也是电视艺术发展的内在推动力。伴随着电视艺术作为当代视觉文化的重要载体地位的确立，电视商业广告的属性地位也得到了进一步加强，电视商业广告成为视觉文化时代最具表现力、最具特色的电视亚艺术形态。

一、作为视觉文化构成的电视广告

电视广告在电视诞生不久即宣告出现。界定电视广告，首先需要了解什么是广告。关于广告的定义，目前比较通用的是1948年美国营销协会的定义委员会给出的：广告是由可确认的广告主，对其观念、商品或服务所作之任何方式付款的非人员式的陈述与推广。电视广告则是以电视作为媒介形态的一种广告形态，这个界定明确了广告的构成单位中包括广告主与广告行销行为以及由此产生的推广成本，其核心理解在于广告主向广告对象推销其产品和服务。此后，随着专业代理广告公司的出现和盛行，在广告主、广告代理公司、广告受众形成了一个传播三角，广告的定义进一步发展成为：''广告，是由可识别的出资人，通过各种媒介向一定的目标人群传递有关商品（观念、产品和服务）的信息，从而达到改变、强化消费者认知或促成其购买的，通常是有偿的、有组织的、综合的、劝服性的非人员信息营销传播活动。"在新的定义中，突出了信息传播的劝说意识，强化了广告作为一个专业的行销行为的理解。

近些年，随着互联网经济的快速发展，整个传播形态在发生变化，特别是新的媒

介环境的形成，传统广告中的广告主、广告对象、广告专业代理公司之间的关系也发生了新的变化。关于广告的理解也发生了一些变化，学者陈刚等人通过对当下媒介环境的梳理，重新给予了互联网时代广告作为媒介的定义："广告是由一个可确定的来源，通过生产和发布有沟通力的内容，与生活者进行交流互动，意图使生活者发生认知、情感和行为改变的传播活动。"① 这个界定强化了广告主与广告受众之间的直接联系，一定程度上弱化了广告代理机构的主体性作用。

作为广告的媒介形态的一种，电视广告首先遵循的是广告的基本内涵，其特性体现为电视广告本身的个性。电视广告以视听为综合表现手段，借助图像、文字、声音等形态传播广告信息，劝说电视观众接受广告商品与服务。

电视广告的个性特征之一是视听综合刺激的冲击力。相较于平面媒体的静态展示以及广播媒体的听觉单一性，电视广告在呈现和接受的时候都具有视听综合作用的优势。特别是随着近些年电视广告制作领域电影化趋势的加强，电视广告摆脱了过去声音依赖性的广播特点，更多呈现出具有视觉奇观性的视听综合冲击力。心理学研究发现，"人的视觉记忆是由视觉暂留、信息暂留、视觉短记忆和视觉长时间记忆四部分组成；而且在复杂情景的视觉表征过程中，每一个组成部分所起的作用并不相同"②。其中，视觉长时间记忆是一种被动的储存，具有较好的信息保存能力，对情景表征的能力也最强。电视广告的常用时长以 15 秒、30 秒为主，表达信息集中统一，重点信息会进行重复性输出，对于接受者而言，属于视觉长记忆，较为容易形成接受者的情景表征。相对于视觉记忆，听觉对广告信息的记忆相对较弱，记忆保持度也更难以持久。

电视广告的个性特征之二是伴随性接受。因为电视的家庭式接受环境，使得电视广告的传播环境具有明显的家庭色彩。因此，在内容上，电视广告的设计与选择往往与日常家庭生活相联系。根据特定的时间段和频道等区分，电视广告在内容投放上也会有所区别，晚间 7：00—10：00 的黄金时间段中以针对家庭主妇销售的家庭日用品为主；10：00—12：00 夜间时间段中针对男性消费者的消费品广告投放等；电视作为线性播放媒体，观众收看的被动环境使得电视广告在传播过程中必须承担主要的牵引作用，在广告时间段将观众锁定在电视机前。在家庭的接受环境中，电视广告对于收看电视的家庭成员来说需要尽可能进入家庭的话题，成为观看对象讨论的话题，从

① 陈刚、潘洪亮：《重新定义广告——数字传播时代的广告定义研究》，《新闻与写作》2016 年第 4 期，第 29 页。
② 康延虎、范小燕：《情景知觉过程中的视觉记忆》，《心理学进展》2013 年第 10 期，第 2138 页。

而得到记忆的强化。而对于单个成员的收看对象来说,电视广告在设计上要满足成员渴望被认可和交流的欲望,完成屏幕内外的对话。现实中,电视广告在一定程度上承担起了电视观众生活导师的作用,通过设置广告场景,讲述广告产品的功能,展示当下应有的生活态度,对电视机前的观众进行生活态度教育。如好友间的聊天,让电视机前的观众能够获得有价值的商品使用信息,引导观众获得更具质量的生活。

电视广告的个性特征之三是重复性强化记忆。因为电视广告接受的伴随性,也带来了电视观众对电视广告存在的被动接受心理。电视观众对电视广告的信息遗忘较快,因此,电视广告在投放的时候除了要实现信息的到达之外,还需要进行信息的"反复"到达,通过高频次的投放来实现观众对电视广告信息的接受。学者何建平等人在对儿童的广告好感度、广告记忆度等做实验分析得出结论,"广告播出次数与广告记忆度有关,播出次数越多,记忆度越高"①,这也与今天的电视广告主投放广告的实际相符合。

采用重复投放在增加广告记忆度的同时,也会带来广告资源的浪费和广告消费者美感度的降低。因此,电视广告制作机构、广告主等都在试图进行一种平衡。Berlyn关于广告传播效果的双因素理论就阐明了广告传播的这一特点。该理论认为"有两个相对立的因素决定了受众对重复刺激的态度。一个是积极的学习因素,另一个是消极的冗长乏味因素。在刺激重复次数少的时候,积极学习效果增长,而冗长乏味因素的副效果增长缓慢。此时,受众对刺激的态度表现出积极增长。但是随着重复次数的不断增多,积极学习效果增长缓慢以至于趋于稳定,而冗长乏味因素的副作用迅速增长"②。一方面,要尽可能在广告时段让观众看到自己的产品,另一方面,有必要给予观众以新的信息,因此,往往一则电视商业广告在制作投放的时候会考虑不同的时长版本,5秒、10秒、15秒、30秒等,这反过来对电视广告的创意也提出了更高的要求。

二、电视广告作为电视亚艺术的理解

电视广告能否成为艺术形态之一,是否能够纳入电视艺术范畴进行研究,特别是电视商业广告是否可以进入电视艺术研究体系,在学界还存在着一定的争议。中国电视艺术学科的开创者之一、学者高鑫在其不同年份出版的《电视艺术概论》《电视艺术美学》《多元与重构:电视艺术》等书中都没有将电视商业广告纳入电视艺术的研

① 何建平、罗爱:《广告播出频次对儿童好感度、记忆度影响研究——以卡通广告为例》,《现代传播》2016年第9期,第124页。

② 黄合水:《广告心理学》,东方出版社1998年版,第264页。

究体系；同时期另一位电视艺术学者蓝凡先生在其 2005 年出版的《电视艺术通论》中将电视广告艺术纳入电视艺术的研究体系。蓝凡认为：电视广告是"功利与艺术最完美结合的大众艺术"[①]。学者孙会在其著作《电视广告》中还对电视广告做了这样的界定："从艺术审美的角度看，电视广告是艺术审美和功利实用完美的结合"[②]，并以央视广告部制作的品牌形象片《水墨篇》为例，该片以水墨为表现手法，运用现代的电视动画技术，将中国的元素通过水墨变化加以呈现，极具美感。

 本书前文中对电视艺术的研究体系进行了划分，在作品、节目和活动形态为主体的三大电视艺术体系中，电视广告是不包括在内的。然而，作为电视节目形态中最精练、最注重表达技巧的电视广告，特别是电视商业广告在很多方面都具有电视艺术的类型特征。这表现在以下几个方面：

 首先，许多商业性电视广告特别注重艺术情感的表达，强调以情动人；通过视听综合手段，呈现人情、人性，引发观众产生情感共鸣。优秀的电视商业广告可以表达情感、传递情感，不仅可以传递个体情感体验，还可以传递人类普适性情感。例如，著名的麦当劳广告《婴儿篇》以摇篮中的婴儿的哭与笑来传递人们对麦当劳产品的喜爱，诙谐幽默，又温暖温馨，作品获得 1996 年法国戛纳广告节金狮奖；而由彭于晏等人出演的系列广告《益达——酸甜苦辣》采用微视频的方式，将两个年轻人情感互动构成中的波折用"酸甜苦辣"四种味道来呈现，即爱情中的误会产生的妒忌和猜忌、热恋中的甜蜜相处、分手时的不舍与回忆、相处时的争吵与激情等，创意巧妙、耐人寻味。

 其次，电视商业广告，特别是优秀的电视商业广告，非常注重故事性表达。用故事作为载体进行广告创意的传递，在形态上非常接近微电影或微电视剧（系列剧），无论是制作还是传播效果都具有明显的艺术特征。

 最后，电视商业广告是众多电视节目形态中最为精良的视频内容。从单位时间的制作成本来说，电视商业广告比其他电视艺术类型成本要更高，拍片比也更高。同时，在视觉内容的表现上，单位时间内电视广告所呈现的电视镜头数也更高。作为推销信息的载体，电视广告在内容呈现上也要经得起反复收看的检验，因此，内容制作的精准度会更高。目前，世界五大广告节通过展示、评比的方式，推动优秀广告创意人摆脱过去叫卖式的宣传，转而生产更多制作精良的电视广告作品。在制作环节，许多高质量、创意性电视商业广告采用电影化制作方式，以电影制作标准来完成电视商业广告的制作，达到了技术与艺术的紧密融合。如近些年在中央电视台播出《著名

 ① 蓝凡：《电视广告艺术论》，学林出版社 2005 年版，第 511 页。
 ② 孙会：《电视广告》，中国传媒大学出版社 2012 年版，第 17 页。

企业音乐电视展播》，是以 MV 形式播出企业形象广告篇，如五粮液集团的《爱到春潮滚滚来》《仙林青梅》《香醉人间五千年》《生命之恋》等，整个制作按照电影化的制作标准，无论是画质、音乐还是故事表演本身都具有非常强的可视性，在荧屏播出之后获得了非常好的广告效应，带动了所代理品牌的美誉度和识别度的提高。

然而，从艺术的审美无功利性角度而言，电视广告又具有典型的功利性和目的性特征，与其他典型的电视艺术类型之间存在着一定的差异，因此，应排除在电视艺术节目形态体系之外，将之归属于电视荧屏中的电视亚艺术类型，与之相似的还包括电视 MV 艺术、电视 DV 艺术等。

三、电视广告作为视觉文化重要载体的理解

基于前文所阐述的观点，电视广告作为电视艺术的特殊类型，在视觉表现上更具表现力，一直以来在视觉文化研究中都处于主要的研究对象。视觉文化研究大家周宪就曾撰文《视觉文化的消费社会解析》，在文中，他对视觉文化的表现与广告也包括电视广告之间的关联做了分析。在谈到"消费社会"问题时，他提出："消费社会给人的直观印象是作为商品的物的倍增，物包围了人。然而，物对人的重围在视觉文化中，又转换为形象对人的包围。"① 现代社会这些促使人消费的形象来自哪里？自然是与广告也包括电视广告密不可分。用作者的话来说，"尤其需要讨论的是广告引发的消费的视觉诱惑。消费作为符号交换首先呈现为广告符号及其意义的消费"②。之所以在众多电视艺术类型中，电视广告艺术会更多地作为视觉文化研究的对象来加以评述，主要在于电视广告具有以下几个方面的优势。

1. 电视广告内容更为短小精悍，视觉冲击力更强

在视觉艺术体系划分中，绘画、摄影和电影是研究较多的对象类型，其主要原因在于它们在表现自身主题内容时，非常强调视觉表现力，强调视觉经验等，而且在关于这一类艺术类型的研究中，视觉层面的研究也最多，包括色彩、构图、影调、镜头、剪辑等，这些形式因素都与人的视觉感受经验相联系，此外，绘画、摄影或是电影等，作为视觉艺术，它们都有一个相对可控的研究对象，绘画和摄影属于二维平面艺术，内容表达集中，可阐释的艺术形式意味却非常丰富，电影作为时间艺术，总时长相对固定，多为 100 分钟左右，结构完整，信息量丰富，便于进行对象分析研究。电视广告因其短小，多为独立成篇，作为研究对象更容易把控，适宜做完整性分析，

① 周宪：《视觉文化的消费社会学解析》，《社会学研究》2004 年第 9 期，第 61 页。
② 周宪：《视觉文化的消费社会学解析》，《社会学研究》2004 年第 9 期，第 63 页。

这一点与绘画、摄影和电影相类似，容易进入视觉文化研究的对象范围。学者蔡之国用"视像性"来表达电视广告的视觉冲击性的特点："电视广告的视像性特征，抛却了冗长的文案，以鲜活运动的画面，从各个层面，多方位、立体式地调动人们的情绪与感觉，使商品的固有价值转换为消费者的心理价值，接近了受众的意识与心灵。"①我们常说，"一图胜千言"，电视广告正是采用了具有冲击力和表现力的画面，将有效信息传递给了电视观众，从而起到了"说服"受众的广告传播效果。

2. 电视广告所承载的文化属性与当下商业文化机制之间联系更为紧密

电视广告，特别是电视商业广告，在推销产品服务信息的同时，也在推动时代文化的传播，通过引导和培育受众的消费观念，塑造普通大众的当代文化属性。电视广告通过创意设计出更美好的生活，大众通过购买和消费去感受理想的生活，电视广告和大众之间形成了相互依赖的关系，电视广告依赖于大众的关注，从而实现广告的传播效果，大众依赖于电视广告并从中获得理想生活的范本，从而找到生活提升的方向。电视广告的商业属性与大众的社会属性之间产生了内在的契合，形成了当下时代的文化属性：在多元文化的总体背景下，一种具有潮流特征的文化属性引导着不同文化背景的大众趋向统一。例如，在麦当劳、星巴克等快餐文化广告的推动下，一种代表"时尚、现代、个性"等属性的文化内涵被世界各地的消费者特别是年轻消费者所接受，电视商业广告与当下文化属性的确立之间建立起了深层的连接。

3. 电视广告的碎片化特征与当代视觉文化内涵相符合

视觉文化时代艺术的总体特征是当代文化属性的表现之一，也是学术中所界定的后现代文化的类型。后现代时代艺术的碎片化、拼贴、削平深度、主题淡化等特点在当下的艺术形式中得以体现，而在电视艺术体系中，电视广告与音乐电视MV具有典型的碎片化、无深度的特点，也具有典型的快餐式文化特征，尽管在电视广告中也不乏经典的广告作品，一直得到文化研究者的关注，但是从电视广告本身的制作目的来说，它并不是要成为一个伟大的作品而进行传承，其本身的目的在于快速推动所展示的商品和服务以打动观众，引发观众的消费购买欲望。而且电视广告虽然经常会借用电影、电视剧等戏剧艺术的叙事形式，但是并不会执着于故事内涵本身、强调主题意义等戏剧元素。叙事性电视广告仅采用了叙事的一种表达技巧，电视广告的故事场景可以出现跳跃、拼接等形式。如通常的叙事性电视企业形象广告，人物的出现、情节的发展会围绕产品的功能、内涵来进行设计，时空穿越，人物多变，甚至情节重复等，碎片化的表现方式给了观众零散的视觉体验，更多地激发观众参与叙事过程，更易实现电视广告的效果营销。

① 蔡之国：《视觉文化语境下的电视广告》，《山东视听》2006年第2期，第55～56页。

第八章 电视艺术视觉表现力：商业广告

第二节 视觉文化与电视广告的内容选择

作为视觉文化重要研究对象的电视广告，被研究得最为充分和普遍的内容是与视觉文化的研究领域需要相匹配的领域。美国芝加哥大学的米歇尔教授将视觉文化的研究领域界定为符号、身体和世界，其中，符号主要是视觉形象性，而身体主要是指文化传播的载体，世界则是指我们所处的客观的空间世界或者说是外部环境的总和。在当前的电视广告视觉文化研究中，"奇观化"镜头、女性角色形象和性与暴力等是较为普遍的研究对象。

一、超视觉体验的"奇观化"镜头

电视广告在进行广告诉求的时候，最常用的方法就是"夸张"，通过夸张的广告效果来吸引受众群体。对于电视广告来说，奇观化创作是一种有效的方法。借助于灯光、高清摄影机以及后期调色技术等，产品得到了美化，以一种类似于"奇观"的视觉形象呈现。例如，肯德基是一家以炸鸡为主的快餐餐饮企业，在其投放的电视广告中，通过高速摄影机将食物在煎炸过程中的动作放慢，鸡块与调味料之间相互交融，画面唯美而充满吸引力，透过电视屏幕观众能感受到广告中食物传递出来的滋味，这样的视觉体验超越了感官的单一感受，产生了多重感官的复合感受。而一些化妆品广告，借助电影后期技术，将模特脸部以大特写的方式呈现，让观众直接可以看到产品使用后的效果。如美白、补水或修复等，瞬间变美在荧屏中得以呈现，甚至"丑小鸭"变"美天鹅"也是在瞬间完成的。

电视广告"奇观化"镜头的使用，其作用在于夸张，同时也是将影像塑造的画面与它对应的生活真实拉开距离，电视观众作为潜在消费者在这样的视觉刺激下会产生购买和使用的欲望。在电视广告的引领下，观众总是希望按照广告塑造的美好世界去生活。意大利批评家奥利瓦就指出："广告宣传的先决条件是生活的不完美，即那种不幸是可以通过一种生产来修补的，这种可修复的性质又准确地证实了那种生产。这种假设是为了广告宣传提供一种绝对正确的权威性。"①

"奇观化"首先表现为"高速摄影"。"高速摄影"或者"超级慢动作"的拍摄，

① [意] 阿基内·博尼托·奥利瓦：《艺术的基本方位（下）》，易英译，《世界美术》1994年第4期，第52页。

153

其基本原理都是用高速摄影机进行动态物体的拍摄,再以正常速度进行播放,从而实现动作被放慢的效果,如一般电视节目的播放帧率是 1 秒 25 帧或 30 帧,那么在录制的时候只要大于这个速率就会形成动作放慢的效果,现在一些高端摄像机可以达到 1 秒 10000 帧以上的记录效果。如在拍摄化妆品补水效果的广告时,水泼向模特的面庞,在日常生活中是看不到这一个过程的,然而,在高速摄像机的捕捉下,观众可以看到水滴缓慢扑向模特面庞的过程,形成一种视觉的奇观体验。

"奇观化"也常表现为生活艺术化。在商业电视广告中,"陌生化"的体验也是电视广告抓住观众注意力的重要方法。借助摄影灯光艺术的修饰、摄影机的技术参数设置,在镜头摄录下的生活场景会与我们的生活拉开距离,从镜头中看到的电视广告生活既与我们生活相似,又会有明显的不同。如在一则电视厨房用品广告中,明星代言的厨房在功能上似乎与我们生活中的相似,场景也是按照生活中厨房的基本形态进行设计的,但是,通过进一步对镜头内容的分析,我们可以看到,在电视广告镜头下的厨房更加整洁、干净、充满现代感,除了展示的商品之外,基本没有多余的厨房信息。因为简化处理,所以主体得到了突出,信息更加明确,但同时也带来一个问题,这其实不是生活中的厨房应该有的样子,它是一个被美化了的厨房,甚至可以说,它只有厨房的基本形态,并不能真正实现厨房的功能,厨房在这里更像是一个展台,展台的中央只不过是明星推介的商品而已。因此,电视广告在塑造美好生活场景的同时,也在欺骗观众,这是一个虚假的生活场景,是一个被艺术化了的生活场景。美国学者凡勃仑在《有闲阶级论:关于制度的经济研究》中提出:"广告就能把罗曼蒂克、珍奇异宝、欲望、美、成功、共同体、科学进步与舒适生活等各种信息附着于各种平庸的消费品之上。"[①] 通过这样的艺术化处理,商品被转化为承载各种社会价值标签的符号,观众通过荧屏感受到的恰恰是这些符号背后所代表的社会价值,他们希望通过获得这些商品进而获得商品背后的符号意义:中产、上流社会、自信、地位等。

"奇观化"也会表现在后期的再度包装上。不同于其他视觉性艺术,影视艺术的制作是一个综合性工程,除了影像的记录之外,它还具有影像的加工与创作的过程。特别是在新技术的推动下,影视后期再创作产生了视觉体验中的新奇观体验。如近些年漫威的电影中大量超人的出现在现实世界的各种奇幻画面,其背后都是影视后期技术的进步。早在 20 世纪 90 年代,著名歌手迈克尔·杰克逊的 MV 作品 *Black or White* 中,作品最后出现了一段令人惊奇的变脸画面,就是使用了影视后期的特效技术,完

① 转引自[英]迈克·费瑟斯通:《消费文化与后现代主义》,刘精明译,译林出版社 2000 年版,第 20 页。

成了不同肤色、不同性别的人物唱同一首歌的自然转换，给了当时的观众一种强烈的视觉冲击。今天，影视后期技术更加成熟，电视广告在视觉呈现上更加自由，更多新鲜、奇幻的影像被塑造出来。如可口可乐创意广告《最后的决战》，讲述了主角11：30有一场历史课的考试，可主角却趴在桌上睡着了，眼看考试时间快要到了，历史书中的各类人物开始着急了，他们纷纷从书中走出来，用冷兵器、现代武器不停地刺激沉睡中的主角，最后，一群人用塔吊打开了可口可乐瓶盖，在听到瓶盖被打开声音后，主角终于醒来，看到了考试时间的提醒，匆忙拿起了可乐奔向考试地点。广告设计非常有创意，主题表达也非常明确。然而，这则广告创意呈现几乎都是来自后期合成技术，将主角所在的场景与历史故事中的人物场景结合嵌套，从而在1分钟内形成了一场发生在一间小房间里的历史战争大片，让观众感受到了视觉奇观的视觉体验快感。正如视觉文化的先驱海德格尔所提到的："世界被把握为图像，即借助于技术，世界被视觉化了。"① 在影视后期技术的参与下，"图像时代""景观社会"等变成了新的"奇观化世界"。

二、"被塑造了"的完美女性形象

在视觉文化时代，广告推动了消费社会的形成，培养了社会的消费观念。电视广告作为视觉文化研究的对象，借助综合性表现手法渗透到当下人的日常生活，也在塑造着当下时代的生活特征。与其他类型电视艺术相比，电视广告对于社会形象的塑造并不完全是现实主义的，而是采用虚构或是假定的方式来实施，这一点特别表现在电视广告中女性形象的塑造上。在电视广告采用的视觉图像中，女性形象要明显多于男性形象，而且，女性形象的角色设计往往具有典型的风格化和类型化特征，有着明显的"被塑造了"的特点。

（一）贤妻良母型的理想社会女性

一直以来，关于女性在电视广告中的角色定位研究成果较多，大多研究成果都指向了一个问题，即广告有意识地在塑造理想化的女性。1997年，卜卫发表的论文《广告与女性意识》中指出广告中存在着大量的角色定型，这些角色定型集中表现在强调女性的家庭角色和观赏角色上。同年，卜卫在发表的另一篇文章《我国电视广告中女性形象的研究报告》中指出："我国电视广告中存在着性别不平等的角色定型

① ［法］罗兰·巴尔特、让·鲍德里亚等著，吴琼、杜予编：《形象的修辞——广告与当代社会理论》，中国人民大学出版社2005年版，第13页。

现象,主要是:第一,将女性的价值限定在其容貌、年龄、体型上。第二,将女性生存的空间限定在家庭内,限定在妻子和母亲的角色上。第三,将女性同男性的关系界定在美丽、温柔、依顺、性感上,并以此得到男性的呵护、爱慕、资助和指导。第四,将女性的智力限定在追求时尚、爱情和享受上,她们极少在科技、社会事务上用脑子,天生不会逻辑思维,只会感情用事。"① 2002年,学者童芍素、胡晓芸对中国第八届电视广告节178则电视广告做的数据分析得出,女性在电视广告中的角色定位还是以家庭角色为主,"虽然在被研究的广告中,男性和女性的出现机率只相差9.55%,但无论女性的出现是多么频繁,最终她们还是陷入了男性叙述的框架当中,只有在家务活动有关的领域中,女性的发言权才大于男性。"② 在播出的电视广告中,已婚的女性出现的广告场景大多是家庭环境,或者是与孩子相伴,照顾孩子,或者是与丈夫相伴,照顾丈夫;在职场等社会化场景中出现的频率较低。

如前文所述,在现代社会,广告的一个重要功能是营造美好生活。广告承载着社会主流思想所希望的社会图景。从电视广告中对女性角色的定位来看,人们,特别是以男性为代表的社会人群,希望社会中的女性能够承担起家庭角色,做好妻子、好母亲,这样的社会心理是千百年中国传统文化思想在今天的延续,"男主外、女主内""相夫教子",这些具有标签性的社会角色还在影响着今天的社会现实。姑且不论这样的定位是否与今天的男女平等意识等相违背,实际上,这样的社会心理可以映射出文化影响根深蒂固的特点,社会文化并不会与社会发展同步,有的时候会超前,起到引领社会发展的作用,如五四新文化运动,有的时候会滞后,如一些腐朽落后的封建家长制思想等。所以,从电视广告的内容设计上可以看到,一方面,电视广告以其潮流性、引领型等特点在推动者现代社会的发展,另一方面,这个引领者本身又深藏着已经落伍的旧文化的痕迹。

(二) 温柔、贴心的理想伴侣

在家庭情境中,电视广告将女性贴上了"贤妻良母"的标签,而对于恋爱的情境处理,一个性感又贴心的女性成为男性理想的伴侣。现在有的电视广告内容经常出现以下场景:男性追求女性,向女性表白;男性给自己的女伴惊喜;男性邂逅自己理想中的女性;等等,这些场景的设计基础大多是男性以主动姿态出现,女性在两性关

① 刘伯红、卜卫:《我国电视广告中女性形象的研究报告》,《新闻与传播研究》1997年第3期,第55页。

② 童芍素、胡晓芸:《正视现实 正确评价 正面引导——中国大陆广告传播与女性问题的相关研究》,《妇女研究论丛》2002年第5期,第33页。

系中呈被动姿态；男性积极努力，并最终获得心仪的女性认可；广告在具体的表现形式上有差异，但其故事结构设计却基本一致。比较有代表性的案例如罗志祥代言的飘柔系列广告，广告讲述男主与女主从相识、相处并最终走到婚姻殿堂的过程，由四个独立篇章构成。故事中的女性角色具有童话般的美，身材高挑，长发披肩，举止温柔，满足了男性对自己理想伴侣的全部想象。可以说，这样的角色设定本身就具有非常强的假定性，是将男性的欲望投射到电视广告中并加于具象化。

（三）性感、美丽的梦中情人

如果说"贤妻良母"式的女性角色形象针对的是婚姻状态中女子的符号化标签，恋爱中的女性是"温柔、贴心"的，那么，在塑造男性幻想的女性形象时，即表现出男性对女性的爱慕和追求情境时，在男性的期待视野中，女性在广告中的角色则被塑造成了"性感、美丽"的"女神"。在今天的网络语言中诞生了一个新的词汇："宅男"，"宅男"一词来自台湾，是日语"御宅男"的简称，早期主要是指对虚幻世界的偏执喜爱、不愿意进行社交活动的男子，具有负面意义；现在泛指待在家中、不愿出门、不愿修饰自己的男性，是一个网络流行语，有的时候也是年轻人用来自嘲的，本身没有什么负面含义。而在广告中塑造的女性其实体现了"宅男"欲望的投射，是广告制作公司用来吸引这个群体的叙事技巧。在这些广告作品中，女性多以职场白领、校园校花、晨跑者等社会身份出现，她们时尚、健康、美丽甚至妩媚动人，在遇到男性角色时或害羞，或调皮可爱，或彬彬有礼，吸引了男性角色的注意。

（四）成功男士的标准化配置

在当前的电视广告中，女性被商品化也是一个不容忽视的问题。广告本身推广的是产品和服务，在使用产品传播载体的时候，女性形象的使用非常普遍。对2009—2011年《IAI（国际广告奖）中国广告作品年鉴》中的电视广告作品来分析，在总数562条的影视广告中，489条出现了人物形象，其中，只有女性形象的有135条，只出现男性的有79条，男女共同出现的有265条，婴儿篇10条。

从社会价值观来考量，女性形象出现在广告中应该是相对独立的，与男性角色具有同等社会地位，然而如前文所述，现有的广告中，女性"被矮化""被视觉化"的现象还是比较普遍，电视广告中客观存在着男权至上思想，这样的不合理思想在一些电视广告中被强化和放大。如在一些汽车、手机、红酒、保健品等服务广告中，广告主体塑造的是一个成功男性的角色，其成功的标签包括豪车、西装革履、宣讲会的掌声、羡慕和肯定的眼神以及身边一个性感妩媚的女性角色等。在这一类广告中，女性被等同于一种商品，作为奖励送给成功男性。这种物化女性的处理方式的实质又是在

隐晦地表达婚外情等非正常男女关系，在一定程度上对这种关系给予默许，甚至推动。学者陈嬿如在文章中对电视广告的女性形象定位做了这样的总结："在一定程度上，当今的媒体广告正在迅速地迎合、加深社会文化积淀中那些将两性的社会形象及社会功能严格区别开来的期望和观念。用通俗的话说，就是广告纷纷以'使男人更男性化，女人更女性化'作为性别相关的产品的潜在诉求。"① 可以看出，在视觉文化时代，电视广告作为一个传播载体存在着一个非常矛盾的现象，一方面，电视广告作为消费的引领者，引导当代人走向美好生活，给予观众生活态度的教育，塑造美好的社会价值观，另一方面，电视广告又同时在维系和强化固有的社会偏见甚至传统落后思想的残余。

在视觉文化时代，电视广告对女性的身份定位形成了明显的社会化意识，在家庭情境中，女性被塑造成理想化的母亲和妻子角色，在恋爱关系情境中，女性被塑造成温柔、贴心的理想伴侣，在单身男性的欲望想象中，女性被塑造成性感、美丽的女神角色，而在非正常男女两性交往关系中，女性又被塑造成成功男性的符号标签，被彻底物化。可以看到，男性视野中的女性存在着明显的社会性歧视。

三、"被教化了的"女性主义制作立场

在电视广告视觉引领下，除了广告内容中普遍存在的男性欲望投射、满足男性窥视欲之外，电视广告内容中女性的自我矮化、女性的功能化特点也逐渐明显，这些趋势变化带来的一个变化是，女性被电视广告教化成一个男性世界需要的女性，具体表现为以下几个方面。

（一）美丽：追求极致的美丽

在当前电视广告中，针对女性用品最多的都与美相关，无论是化妆品还是营养品等，都是围绕如何让女性更美而进行广告内容设计。对于美的追求，人类从有了文明就已存在，从已发掘的考古材料可以发现，无论是用动物的羽毛、牙齿做装饰，还是使用赭石粉等颜料涂抹皮肤等，爱美成为人类的一种天性，与今天电视广告所宣扬的爱美有差异。古代对美的追求并非女性的专利，男性也有对美的需要，而且有的时候比女性更关注美。中国古代文章中有许多关于男性之美的故事，如"掷果盈车"的潘安，"京城媛女无端痴，看杀玉人浑不知"的卫玠，等等。

① 陈嬿如：《广告中的女性社会角色》，《厦门大学学报（哲学社会科学版）》2002 年第 1 期，第 126 页。

第八章 电视艺术视觉表现力：商业广告

然而，在今天的电视广告中，美成为女性的专宠。在现代影像技术的支持下，美被放大和标准化，整形、塑形等成为女性否定现实自我、追求理想他者的一种表现。电视中的明星被过度修饰，呈现出了单一的美、极致的美。特别是电视广告中经过化妆技术、灯光技术、修图技术等二次加工，完美而精致的面容成为广告模特的统一形象，光滑细腻的皮肤、纤细高挑的身材、性感诱惑的形象等成为广告宠儿，在电视广告的美丽形象影响下，每一个现实生活当中的女性都感觉到自己的不完美，进而去追求美，追求广告中女性的美成为女性自我完善的目标。这种追求由外部环境的影响转化为一种内在动力，在一定程度上会使人失去理性。如北青网曾报道深圳一女孩花费8年时间将自己整形成所喜欢的明星模样，并模仿明星妆容和行为习惯。这样的案例反映出了女性在自我层面的一种不认同，将自我建立在了公众认可的"容貌"上，成为社会发展的一种畸形心理。

（二）社会角色：稳定的家庭角色

与年轻女性的"极致的"美不同，已婚妇女在电视广告中被稳定地塑造成家庭成员角色，"孩子的妈妈""孝顺的儿媳""体贴的妻子""精打细算的主妇"等，而现代女性的职业性角色和社交活动中的社会角色被有意识地弱化了。从近代以来，无论是发生在西方的女权主义运动，还是新中国"妇女能顶半边天"意识的崛起，其本身都是为了解放女性传统角色的束缚，让女性能够获得与男性机会均等的社交，女性的价值能够通过更加多元化的途径来体现。而现实生活中，女性在社会层面也越来越多地进入社会的各个领域，包括飞行员、司机、特警等这些传统观念中的男性阵地。在其他领域更是如此，女性已经可以全面地分享与男性共同的社会角色。然而，在电视广告中，女性的社会性角色却得不到应有的重视，即使偶尔出现的职场女性广告中，女性也多被描绘成楚楚可怜的女秘书、骄横霸气的女上司等。在以家庭为主体的广告中，女性承担的主要是解决厨房油烟、洗干净衣服、清洁地板、做饭选择调味品等问题。关于女性的职业梦想、女性的生活品位追求、女性内心世界的困惑和释放等诉求很少被电视广告关注到。学者马尔库塞在他的著作《单向度的人》中阐述了当代社会在塑造和固化人类的思维方式，使人类不去反思和批判，他有这样一句话，也适用于今天电视广告媒体对女性角色的塑造："归根到底，什么是真实的需要和虚假的需要这一问题必须由一切个人自己来回答，但只是归根到底才是这样；也就是说，如果并当他们确能给自己提供答案的话。只要他们仍处于不能自治的状态，只要他们接受灌输和操纵（直到成为他们的本能），他们对这一问题的回答就不能认为是

159

他们自己的。"① 从今天的电视广告语境来看，女性在电视广告中的角色被固化和单一化，既有男性权力意识的主导，也有着自我身份主动认同的推动。

（三）服务：多层面服务男性需要

在电视广告的文化呈现中，除了过度放大女性的颜值特征、固化女性角色身份定位之外，还存在着一种文化导向上的偏差，即男性为中心，女性围绕在男性周围，服务男性。在这一类广告中，男性往往会被塑造成行业的成功者，他们有改变世界的决心，充满斗志，奋勇向前，而广告中的女性往往是服务者，通过服务男性更好地展示自己。如《8848手机系列电视广告——设计理念篇》，就是以一个女性设计师的视角讲述她如何为成功男士打造属于他们的第二件首饰——手机。在更多的影视类广告中，围绕男性成功的需要做准备是广告内容设计的基础，香槟酒会、豪车、演讲等成为成功男性的标配，而在这些广告内容中，女性往往被设计成助理、舞伴或者分享喜悦的家人角色，广告有意无意地强化了男性的优先性特征。在家庭生活类型电视广告中，男性往往会被塑造成因为工作而晚归的人，妻子准备好饭菜，开心地迎接丈夫的归来，而在丈夫出门的场景中，妻子常常是送上公文包或者帮助整理好衣服等，男性在家庭中的中心地位被电视广告放大、强化。

第三节 现代电视广告制作的视觉优先性

在平面广告时代，"一图胜千言"的做法成为广告效果传播的重要保障，同样的创意思路，在进入电视广告时代，电视广告无论在内容还是形式表现上都在强化视觉优先性，通过"奇观化"影像等形式给予电视观众强烈的刺激，从而吸引观众的注意力，电视广告的制作传播理念中一个最为重要的特点是打造"视觉注意力"。在广告营销领域内，"注意力经济"一直被认为是研究广告营销效果的重要理论支持。电视广告人大卫·奥格威有一句名言：我们都知道我们的一半广告费都被浪费掉了，只是我不知道我浪费的是哪一半。最早提出注意力经济的是美国学者米切尔·高德哈伯，他认为："在网络信息社会，物质和信息都不稀缺，稀缺的是什么？是注意力。"② 而关于注意力本身，早在平面广告媒体时代广告人 E.S. 刘易斯著名的 AID-

① ［美］马尔库塞：《单向度的人》，刘继译，上海译文出版社2015年版，第17页。
② 杨树弘：《传媒经济：从"注意力"到"影响力"》，《新闻导刊》2006年第5期，第21页。

第八章 电视艺术视觉表现力：商业广告

MA广告传播原理中就已经提出。该理论认为，消费者从接触到信息到产生实际的购买行为要经历五个阶段，分别是：A（Attention，引起注意），I（Interest，产生兴趣），D（Desire，培育欲望），M（Memory，形成记忆），A（Action，促成行动。）在这个广告营销原理中，引发消费者的注意是整个广告能够产生实际传播效果的起点。

在当今电视广告的制作中，如何通过强化视觉刺激达到"注意力集中"是电视广告创意设计的中心，因为对于大多数的公共电视节目而言，收看电视是免费的，电视广告收入是电视机构能够持续运营的基础。所以，电视广告制作公司一方面在技术上不断革新，通过高清、超高清、宽画幅、超宽画幅等形式来增强电视广告的视觉表现力；另一方面，在内容选择上，电视广告制作机构也会将视觉内容的强刺激性作为电视广告发声的基础。内容上的视觉优先性表现在以下几个方面。

一、明星到超级明星的注意力策略

明星电视广告的使用非常早，美国在电视广告诞生不久，明星广告就已经产生。"二战"时期罗斯福总统的夫人艾莉诺就曾做过产品代言活动。中国电视广告诞生时同样开始有了名人代言广告，1979年中国电视广告诞生的这一年就曾有过名人广告的雏形，由当时的一名篮球明星推介产品，到了1990年，李默然代言的"三九胃泰"广告，第一次从真正意义上开启了名人代言商业广告的先河。学者赵赜对名人广告做过这样的界定："名人广告就是请名人作为形象代表或商品的推荐者、使用者或证言人等参与拍摄或制作的广告。所谓名人，是指在社会上有较高知名度、对社会公众有较大影响力的公众人物。"[①] 而在电视广告领域，名人可以是政治人物，也可以是体育和娱乐明星，而后者往往更受广告商的青睐。

明星代言的最大优势就在于明星本身的品牌效应，通过明星本身的社会影响力，从而将这样的品牌影响力附着到明星所代言的产品上。简单来说，明星的知名度越高，社会受欢迎程度越高，明星对于所代言品牌和产品的推广力度也就越大。但是，因为明星除了影响力之外，本身还有一个品牌辐射区域的问题，每一个明星均有自己从事的领域，其粉丝群体也会有一定的类型划分，像早期的"老少咸宜、大小通吃"的大众型明星在今天越来越少出现了，相反，大部分明星都会是某一个领域的明星，他在某一个年龄段、某一个群体中会更有号召力。如当年周杰伦代言的Mzone动感地带广告，这则广告是在2003年投放的，"动感地带"作为中国移动的分类品牌，其主要针对的对象是年轻人和时尚人群，主体对象年龄层面在15~25岁；它在推出的

① 赵赜：《名人广告探析》，《国际新闻界》2000年第4期，第59页。

时候是强调要为年轻人营造一个个性化、充满创新和趣味性的群体，代表着一种流行文化，用不断更新变化的信息服务和更加灵活的沟通方式来演绎移动通信领域的"新文化运动"。而当时的品牌代言人周杰伦恰恰与这样的文化定位相吻合，周杰伦在歌坛的主要粉丝群体与动感地带之间有着高度重合，同时，他所展现的"时尚""反叛""自我"的特点与动感地带的文化属性相吻合。明星自身的品牌效应与代言商品之间的吻合造就了营销活动的成功，在周杰伦的品牌效应推动下，"动感地带"品牌在年轻群体中迅速展开，"我的地盘听我的"这样一句口号成为那一时期年轻人口中的流行语。在明星广告的成功效应推动下，大量的电视广告开始采用明星代言，而且所邀请的明星的知名度也越来越高，一些大型企业更是非大牌不请。以宝洁公司旗下的海飞丝为例，从进入中国市场产品推广开始，宝洁公司的电视广告请了范冰冰、周迅、王菲、陈慧琳、梁朝伟、董洁、古天乐、张庭、张德培、宣萱等超级明星来代言，在这些明星品牌效应的推动下，海飞丝作为宝洁公司旗下的子品牌，一直以来占据着中国洗发水市场的三强，成为中国普通老百姓最熟悉的日用品品牌。根据中商产业研究院发布的 2017 年 10 月洗发护发类网络零售数据分析，"2017 年 10 月洗发护发 B2C 市场销售额为 9.8 亿元，成交均价为 72.9 元。销售额排在前三位的品牌为海飞丝、沙宣、施华蔻。其中，海飞丝的销售额最高，达到了 9330.1 万元"[①]。

　　从电视广告的明星使用策略来看，近 20 多年，电视广告在明星代言的成本上逐步提高，请明星、请最火的巨星成为一些品牌进入市场的一种便捷方式。1994 年，丰田汽车邀请日本艺人木村拓哉代言 RAV4，在明星效应的推动下，RAV4 销量大增，丰田公司不得不把产量提高三番来满足消费者的需求。1996 年，木村代言了 KANE-BO 的 T'ESTIMO Ⅱ 口红广告，这是首次请男明星来代言女性化妆品，广告播出之后，产品在两个月内就卖出了 300 万支，而同类型产品一年的销量也才 50 万支而已，不仅如此，人们对于明星的痴迷热度还延伸到产品之外，在这个广告代言中，广告使用的明星海报相继被盗，导致该产品的海报印刷量比原计划多出 10 倍。

　　对于电视广告制作而言，明星的视觉识别度成为广告吸引人的重要手段，一张明星脸，特别是当红的明星脸，会迅速拉近观众与厂家的距离，而借助明星的光环效应，明星所代言的产品也能够被快速识别。明星策略，特别是超级明星策略，对于电视广告效果传播推广而言，虽然是一条捷径，但也存在着巨大的风险，除了明星不菲的代言费之外，明星与所代言的产品的内涵匹配度以及明星多重代言的识别混淆性也带来了明星代言的负面效应，特别是后者，这样的影响在近些年显得更加明显。一些

① 中山产业研究院：《2017 年 10 月洗发护发类网络销售数据分析》，http://www.askci.com/news/chanye/20171128/105149112839.shtml。

明星在当红之际,往往同时代言多个产品,从家居到企业形象等,领域涉及生活的方方面面。除了少数超级明星代言的多样化产品仍能保持成功之外,大多数产品会在明星的各类代言中失去识别度,成为"路人"产品。

二、性感到情色边缘的注意力尺度

在电视广告领域,除了明星可以吸引观众的注意力、引发观众兴趣之外,"美色"成为吸引观众注意力的另一个法宝。在中国成语中,人们常用"秀色可餐"来表达"美色"对人的吸引力。它最早出于晋朝陆机的《日出东南隅行》中,"鲜肤一何润,秀色若可餐"。历代以来,中外都有对"美色"执着追求的典故和案例,中国的"冲冠一怒为红颜""看杀卫玠"等,西方的"金苹果"故事都反映了人类对美色的执着追求。在今天电视广告的带动下,对于"美色"的追求已经从局部走向了普遍化,从少数精英贵族的风雅转换成普通人的基本诉求。特别是在电视广告拍摄技术、化妆技术的帮助下,镜头下的美色变成超出生活之外的"极致的美"的舞台。因此,为了更好地抓住观众的注意力,电视广告在内容上将"美"的外延进一步延伸,向身体的"性感"甚至"情色边缘"推进,一些广告在视觉内容上强化了"性感"元素的表达。

在电视等媒体环境的"教育"下,现在早已不是那个"谈性色变"的时代,性感成为日常一个最为普通的用语。电视广告在内容制作上更是将这个原来人们遮遮掩掩的话题直接呈现了出来,并通过电视摄录技术进行了放大和强化。曾经的女性内衣广告"婷美"系列,将女性的身体直接作为卖点来展现内衣对女性身体的塑形作用,通过不断的镜头运动来强化女性身体的视觉曲线和吸引力。广告播出之后获得了极大的认同感,引发了观众对产品的关注,同时也将代言人倪虹洁包装成了一个电视明星。"性感"作为广告引发注意力的手段,只要运用恰当,就能够推动产品的销售和品牌的推广。如著名的 LUX 系列广告,在电视广告制作中,LUX 香皂大多采用国际明星代言,突出明星性感迷人的皮肤效果,充分展示了女性的身体之美,给人以感官的愉悦。

一些广告中在强调性感的同时,还有意无意地进行一定的"性暗示",模糊着"性感"和"情色"的边缘。如当年非常受欢迎而又引发争议的"××肾宝"广告,广告语十分直接,引发观众联想。一些广告用语也在不断突破广告内容的禁区,走在情色广告的边缘。如"做女人挺美"(丰乳霜广告)、"上上下下的享受"(电梯广告)、"突破三点,大得让你心动"(房地产广告)等,在吸引观众的同时,也产生了不好的社会影响。在广告内容管理方面,国家工商管理总局发布了《广告审查标

准》，其中就明确指出："广告中使用的画面、形象应当优美、高雅、文明，不得出现下列情况：过分感官刺激；有性挑逗或性诱惑。"在性感广告逐步被大众接受的同时，广告商为了抓住人的眼球，开始逐步强化了这类广告中的"性"元素，而"美感"被淡化了。许多广告词中的性暗示、性挑逗等，其制作目的就在于唤起观众浅层的身体愉悦感，借助于联想或想象的方式，引导观众进入性活动的情景。这类广告一方面在引发注意、制造话题、推动产品营销，另一方面又在破坏广告的生态环境，危害着社会群体，对一些青少年群体的危害性更大。

关于性感元素在广告中的作用，历来争议也很多。有许多理论包括"3B"（Beauty，美女；Baby，儿童；Beast，动物）等就明确支持性感作为广告注意力的重要手段的说法。但也有研究并不认同性感元素的使用会促进广告产品的记忆和销售。英国学者斯蒂德曼就曾对性感广告的广告效应进行了实验调查，他对"性感广告""非性感广告"的品牌回忆差异进行了测试，给60名男子6张中性、6张各式各样的裸体美女的照片，照片下面印有商品的品牌名。广告为参加者保存24小时。实验结束前，研究人员让实验对象回忆品牌，性感广告的回忆率要高于中性广告，但是几天后再次测试时，中性的回忆率则占63%，性感广告只有49%。从这个研究数据可以看出，在吸引注意力方面，性感广告的作用要大于中性广告，而从品牌长期的记忆和美誉度来说，性感广告并没有优势。

从前文的分析可以看出，"性感"这一元素在今天的广告中本身即存在着双面性，它既可能给品牌带来影响力，提升产品销售，也会因为触发社会道德问题、引发社会问题，从而给品牌带来负面效应。而当前电视荧屏中对于"性感元素"的使用是过度的，大量游走于"性感"与"情色"边缘的广告给荧屏带来了一定的危害性，从视觉文化的角度来看，这样的危机会给观众带来不适，最终会给电视广告这一类型产生破坏性影响。近些年许多电视广告因涉嫌"性暗示"而被叫停就是一个证明。

三、实景拍摄到虚拟合成的视觉轰炸

电视广告的制作在进入新时期之后，也呈现出了新的特征，不仅在内容上更加多元，题材更加丰富，表现更加大胆，在形式上也越来越创新，一些新技术手段的运用使得电视广告从最初小屏幕中的"声画艺术"，逐步走向了客厅、公共场所的视觉艺术。特别是虚拟合成技术的广泛运用，使得电视广告的视觉表现力越来越强，从形式上来看，电视广告越来越好看、越来越"炫"了。

"广告摄影"或者"商业电视广告"制作越来越专业化，早已不是电视广告诞生

第八章 电视艺术视觉表现力：商业广告

初期的"文字+配图"①的三段论了。广告越来越依赖于虚拟环境的设计，产品和服务信息被置于一个虚拟环境中，通过现代视频技术进行加工，从而形成一个新的技术观影环境，这样的广告制作形式最基本的形态是"虚拟场景+实景抠像拍摄"。

所谓"虚拟场景"，是指借用3D建模技术，按照广告情境的设计要求，在电脑空间建立一个虚拟的仿真环境，根据视觉表现力的要求，将仿真环境设计成一个可以互动、能够产生多种特技效果的广告场景。例如，2017年雪碧与游戏《王者荣耀》合作推出的"王者荣耀"系列品牌广告，在场景设定中，角色直接被置于王者荣耀的虚拟场景中，要面对游戏中虚拟角色的攻击，在危急关头，女主角拿出雪碧作为武器抵抗反派Boss，并最终击溃它。广告创意简单，但视觉表现力却非常强，整个广告的主要场景表现完全由电脑模拟出来，在视觉刺激上不亚于观看一部游戏主题的好莱坞大片。

在电视广告制作过程中，与"虚拟场景"相配合的内容就是"实景抠像拍摄"，它是让演员在"蓝箱"或"绿箱"内进行拍摄，完成后期合成场景时所需要的动作和走位，然后借助于影像抠图技术与前期建立的虚拟场景合成，最终形成一个完美的画面。

与传统的实景拍摄电视广告制作不同，现代电视广告对于画面的视觉质量要求更高。电视广告的时长往往都很短，15秒、30秒就需要完成广告创意的表达，而且广告的单位时间播出成本又非常高，特别是一些大型活动或品牌栏目的前后广告时段。例如，2017年中国的王牌节目《中央电视台春节联欢晚会》的现场直播时段，30秒的黄金广告标王价值7199万元，每秒成本达到200多万元，而上一年的30秒广告标王价格更高，达到9600多万元，每秒成本达到300万元以上。与这样的广告播出成本相比，现代电视广告30秒或1分钟时长制作成本上百万就显得微不足到了。正是在这样的广告播出环境下，现代电视广告在制作成本上愿意投入大量的精力和财力，打造30秒视觉盛宴，吸引观众的眼球，提高广告传播效果。

而从电视广告制作技术的发展角度来看，未来电视广告制作技术还会不断提升，围绕电视广告内容的展现形式会不断出新，交互、AR、MR、全息等概念会随着技术应用的成熟逐步被电视广告制作采纳，广告会变得越来越好看，而对于电视观众而言，除去广告所代言的品牌信息，广告本身就是一种节目内容，而且是一种让人赏心

① 各国在电视广告诞生初期，电视广告的形式都十分简单，以文字加画面配图的形式来呈现。中国在电视广告初期，广告制作者拍摄一些工厂的简单信息、产品荣誉信息，"工厂信息、产品信息、工厂联系方式+简单配图（视频）"形式的电视广告一度很普遍，像作文的"三段论"格式，这些形成了电视广告诞生初期的最初形态。

165

悦目的精致内容。套用一句网络用语来表达今天的广告世界的吸引力,"没有什么视觉冲击力是一则现代电视广告所不能表现的,如果有,那就再看十组广告"。

第四节 电视广告的视觉性趋势隐忧

在视觉文化时代,电视广告的视觉优先性这一特点被越来越强化和重视,特别是借助于不断革新的电视新兴制作技术,广告正变得越来越好看。然而,在广告好看的同时,其引发的道德焦虑、文化焦虑也逐渐凸显。在如此重视广告视觉冲击的时代,电视广告还能不能潜下心来,从内容的表现入手,围绕表现的品牌去进行广告设计,这是新时代电视广告研究面临的新课题。

一、电视广告传播引发的道德焦虑正在加强

这种道德焦虑主要存在于电视广告的内容层面,包括对广告中表现的男权主义思想、广告对青少年儿童的影响以及广告的隐形色情问题等。广告中在女性特征表现上过度强调"被看"的传播方式,导致女性"物质化""空心化"现象较为普遍,好看成为女性最重要的追求,驯服、温顺成为女性美德的一种象征,而在展现女性之美的时候,性暗示又有意无意地将女性工具化和标签化,在这样的广告文化传播氛围下,现实中的年轻女性越来越重视容貌,越来越重视短平快的"眼球经济",一些非理性的社会行为频繁发生。根据美国健康医疗公司艾尔建2017年1月发布的《2016全球医疗美容趋势报告》显示,相比于其他国家,中国堪称最"颜控"的国家,"中国受调查者中将外貌与美丽关联的比例全球最高(74%),超过全球平均水平(56%)近三成。42%的中国女性觉得'吸引人、漂亮、完美无瑕'之类的词汇描述就是美丽"[1]。"美人""美女"一度与"经济"这个词挂钩,产生了"美女经济"[2]之类的新概念。

与电视广告中的女性问题引发的社会道德焦虑一样,电视广告引发的儿童社会行

[1] 《2016全球美容趋势报告:最颜控的中国跃居世界第三大整容市场》,http://www.sohu.com/a/123640522_374895。

[2] 美女经济是现代社会一种特有的经济形式,它是以美女为介质的特殊传媒经济,其特点是将美女作为一种资源,美女经济就是开发这种资源的集中性经济行为。作为一种可以经营的资源,美女经济围绕美女资源产生一系列的增值效果,其中,美女不是被直接消费的商品,而是美丽传播的介质。

为变化同样让人担忧。在电视广告的虚拟情境引导下，电视机前的儿童社会行为也会发生变化，一些电视广告中出现的内容格调不高的广告语会从线上转向线下，成为最善于模仿的儿童的日常用语。如，某广告中的广告语"想知道亲嘴的味道吗？"表达"性暗示"意味非常强。另一则洗衣粉的广告语"你泡了吗？你漂了吗？"播出之后因为谐音和多义的特点，被小学生群体广泛传播，成为该群体的口头禅，产生了不良社会影响，后经有关部门监管，该广告停播，更换了相应的广告语。

二、文化焦虑同步发生

在视觉文化的引导下，现代电视广告除了引发的道德焦虑之外，文化焦虑感也在同步发生。这样的文化焦虑感主要表现在现代电视广告营造的文化氛围对传统文化的冲击以及外来文化对中国本地文化的冲击。

电视广告是一种表达和宣传，而中国传统文化对于宣传这样的词还是比较敏感的。中国文化里的"含而不露""开而不达""引而不发"强调的是一种委婉含蓄的表达，是与中国人内敛、谦逊的性格特征相吻合的。"夸夸其谈、华而不实"是中国传统文化所摈弃的。然而，电视广告作为一种传播手段，特别是宣传方式，它本身就存在夸张、扭曲等特点，具有明显的假定性特点。套用现在很流行的词，对于电视商业广告中介绍的内容，"认真你就输了"。"不当真"是电视广告制作者在制作广告内容时的一种假定。一些内容涉嫌危害的广告画面还会打上一行字，提醒电视前的观众："广告创意，请勿模仿"。电视广告正在用一本正经的方式告诉电视前的观众，我播出的内容并不保证真实，这样的表达方式与中国传统文化的许多方面都有所违背。"言而有信""言行一致"等中国人从小就接受的文化熏陶在电视广告面前往往不适用。在中国电视广告诞生的初期，很多电视观众会把电视广告当作电视新闻来看，认认真真地相信电视广告的真实性。电视广告发展到今天，电视广告中许多名人证言式广告带来的信任危机引发了人们对电视广告文化的不信任，而这背后就是电视广告所代表的现代电视文化与中国千年来形成的历史文化信条之间的冲突。特别是电视广告虚拟影像技术的发展让电视广告越来越不真实，我们还能不能相信电视广告里的世界？广告世界与我们生活的距离究竟有多远？界限在哪里？这些问题都成为我们生活中的话题。

中国电视广告发展的历史并不长，从最早的参桂养容酒的广告至今也才40年的时间。在这40年里，电视广告从制作到传播发展都具有典型的舶来品的特点。在中国的固有文化里，一直有着"酒香不怕巷子深"的传统意识，对于广告的需求并不强烈。而现代化大工业带来的商品极大丰富，促使同类产品之间的竞争加剧。广告作

为有效的营销手段伴随着改革开放一并进入中国人的生活。当年最早的外商电视广告"雷达"牌手表的播出，虽然价格非常昂贵，但是广告所带来的新的文化生活形态却深深吸引了追求幸福的中国人，加上中国港澳台地区广告的大量播出，西方文化也逐步进入中国青年人的群体，通过广告来追赶西方文化的影子成为年轻人的生活方式。20 世纪 80 年代日本松下电器在北京做产品展示，《中国青年报》就当时的青年人对外来产品的关注写了一篇文章，倡导中国青年要看到中外差距，努力工作，建设好自己的国家。文中写道："北京市百货大楼的橱窗里，展出了日本松下电器公司生产的家用电器，看着那各色各样、各种用途的展品，不少男女青年流连忘返，啧啧称赞。"① 在那样一个年代，电视广告就像一个窗口，将西方文明世界展现在国人眼前，中国的青年人从这里寻找自己理想的西方文化生活的样本。在青年人对外商广告热烈欢迎的同时，当时的中国管理者们对于外商广告还是持较为谨慎的态度，雷达表在电视广告播出后，在平面媒体上也刊登了广告，这引发了一些群众的反映："《工人日报》是社会主义国家报纸，为什么要登资本主义国家的广告？"北京在举办日本产品展之后引发的争论更大，北京市有关部门为了维护首都形象，减少政治影响，多次开会发文，做出"一些外国商品橱窗展览，政治影响不好""今后一般不再在商店展出外国的广告橱窗"等决定。之后《人民日报》专门发文对北京市政府的行为提出了质疑，后时任对外经贸部副部长的魏玉明向谷牧副总理报告并获批示，及时纠正了这些错误做法，确保了早期的外商广告进入中国的合法化。

伴随着制作精美的电视广告、西方的产品进入中国，西方的文化也在入侵中国传统文化阵地。波德里亚在《消费社会》中明确表示："我们消费的不是商品，而是商品所承载的文化意义。"广告作为一种文化的载体，在包装精美的外观下进入我们的文化世界。"跨国公司的商业广告中也如'特洛伊木马'，蕴藏着本国的价值理念，直接或间接地渗透着广告输出国的思想意识、生活方式和行为方式。"② 不管是肯德基快餐、可乐，还是香水、NBA 等，广告输出的不仅是产品，更多的是文化，如果更进一步来说，对于这些产品输出国而言，它们输出的首先是文化，然后才是商品。在这样的文化背景下，新时期的青少年不知不觉中就已经熟悉和习惯了西方文化营造的生活方式，从而能够更加容易接受西方的思想意识，被西方思想意识形态所左右，从而偏离了中国自有文化的正途。

面对西方文化的入侵和渗透，近些年无论是从学者的研究层面还是政府的管理措

① 张雷克：《从松下电器展览想到的》，《中国青年报》1980 年 2 月 26 日。
② 张金海等：《论跨文化传播中的广告文化冲突——兼论广告文化霸权与文化殖民》，《国外社会科学》2010 年第 3 期，第 99 页。

施层面都在积极应对，寻找解决文化入侵的方法。从党的十八大以来，"文化自信"被多次提及，并被提升到一个民族、一个国家以及一个政党对自身文化价值的充分肯定和积极践行，并对其文化的生命力持有坚定的信心的层面。在具体操作层面，国家及各级地方政府也注意在国际舞台主动发声，表达自己的文化立场，如我们的国家形象宣传片登陆美国纽约时代广场等做法，都充分地展示了管理层面正在积极应对目前业已形成的西方文化渗透，推动中国自有文化的继承和发展。

不管科学技术有多么大的力量，颠覆了多少传统的艺术观念，给人类带来了多少和全新的艺术形态和理念，作为艺术的本质，是永远不会改变的。艺术更不会随着高科技的冲击而归于死亡，否则艺术则不成为艺术了。只要是艺术，就会永远创造美，用美净化和洗涤人类的灵魂；只要是艺术，就永远会关注人，关注人的命运，关注人的情感世界，使人的灵魂变得更健康、更美好；只要是艺术，就会使人永远生活在诗意的栖息之中，感受人的美好和崇高。（高鑫）

第九章　视觉技术发展带来的电视艺术新思考

第一节　新技术带来的视觉新样式

在艺术的发展道路上，技术与艺术有着不可割裂的渊源关系，技术的发展也带来了艺术的不断变化。对于电视艺术的发展而言，新兴的视觉技术发展给电视艺术的语言体系、表现形态、传播方式等都带来了新的冲击，从当下电视艺术发展现状及未来可预计的趋势来看，视觉影像突破空间的二维感知、改变时间的线性传播方式的趋势越来越明显，而传统视觉技术支持下的单向传播模式、固定接收方式等也会被彻底动摇，新兴的互动式、移动式传播模式正在兴起。电视艺术在新技术的推动下正在发生巨大的变革，新兴的电视接受主体正在逐步被培养起来，新兴的电视生态环境也正逐渐确立。

一、3D 电视的出现

2009 年，好莱坞电影《阿凡达》在全世界范围掀起了一股 3D 浪潮。《阿凡达》之后，世界范围内大量的 3D 电影出现，该片导演卡梅隆在影片播出之后说："三年前，我站在这里预言立体电影将会复兴，根据这三年间我们看到的电影业的发展，我可以说立体电影的时代已经到来了。"① 在电影 3D 浪潮的带动下，同属影像媒介的电

① 《卡梅隆："三年前，我预言立体电影会将会复兴"》，http：//www.china3 - d.com/super/?action - viewnews - itemid - 1329。

视也开始向 3D 时代进发。

在电视硬件技术的支持下，当前的电视接收终端正迅速向 3D 电视接收设备转换，"市场调研机构 Displaybank 公司预计，截至 2014 年，家用 3D 电视机的数量占家用电视机总量的 31%"①。而作为内容投放主体的电视台也正积极开展 3D 电视播出业务，2012 年 1 月 1 日，我国首个 3D 电视频道正式上线，此后，中央电视台、北京电视台、上海电视台、天津电视台、深圳电视台、江苏电视台共 6 家电视机构开播 3D 电视频道。从当前 3D 电视的内容来说，3D 电影、3D 游戏以及电视体育节目的播出是最主要的内容，也是当前商业 3D 电视节目生产最成功的范例。

二、互动电视的出现

传统电视的传播方式运用的是"我播你看"的模式，观众被动地选择和接受电视制作机构提供的节目，随着技术的发展、电视内容竞争的加剧以及新技术的冲击，这种单项性的传播模式开始发生改变，互动电视应运而生，所谓互动电视，从技术上讲，"是将网络模块和应用软件与电视机芯融为一体，通过电话线或宽带实现网上浏览，是集宽带或电话线上网，大屏幕电视现实或数码电视三位一体的家用高亮度、高清晰度显示器"②。从应用上来讲，它指的是电视观众在收看电视节目的同时，借助输入和选择设备能够参与节目生产和传播，与电视制作和传播主体实现双向互动。互动电视的发展实现了电视与观众之间的传播模式的变化。"媒介的一般发展规律是从单一媒体向综合媒体发展，从自然媒体向人性化媒体发展，而互动电视的出现，正好顺应了这一发展规律。"③

真正意义上的互动电视诞生至今不过 20 多年④，互动电视也从最初的简单信息反馈、点播发展到今天真正意义上的交互和自主选择。观众通过遥控器不仅能做到视

① 孔彬：《3D 电视最新发展研究》，《广播电视信息》2012 年第 3 期，第 93 页。
② 转引自李菁、刘惠芳《浅析互动电视的发展历史》，《现代电视技术》2004 年第 1 期，第 124 页。
③ 李菁：《互动电视功能探讨》，《电视研究》2002 年第 12 期，第 34 页。
④ 真正意义上的互动电视是指在互联网技术成熟以来，一些电视网开始将互联网的交互技术运用到电视中，从 20 世纪 90 年代开始，互联网电视大致经过了三个发展阶段，即 90 年代初期，借助于互联网带宽或电视视频通道，互动电视被引入市场，但是由于成本的高昂，使得互动电视在用户中的推广不顺利。90 年代中期，借助于电信网络和视频通道，以及互动电视内容的丰富，提供的服务多样，主要表现为视频点播和交互服务等，使得互动电视开始逐渐产生了影响力，被更多人接受。90 年代后期，宽带的出现最终促使了互动电视产业的繁荣和成形。借助于宽带，数字视频得以流畅传输，计算机技术则最终促成了交互式形式在互动电视中的成熟。

频点播，还可以在家实现游戏、博彩、电视节目单查询、家庭电视银行、电视投票、收视率调查、因特网访问和交互式广告。不仅如此，随着互动模式的成熟，交互式新闻查询、体育比赛、演播室节目多机位选择收看等都已经初现端倪。在电视的收视环境中，交互式电视使得观众的选择更加自由了。

三、新电视技术带来新的视觉体验

（一）3D 电视的新视觉体验

新技术将电视这一传统媒体带入新的时代，同样，新技术也给电视观众提供了新的视觉模式。3D 技术的出现使得影像从传统的二维模式走向了三维模式。在这种新的视觉模式中，传统的电视观众与电视内容之间的观影距离消失了，观众被置于剧情下，当电视荧屏中再出现海啸、地震、建筑物崩塌时，观众的审美经验就不再只是简单的震撼，而是恐惧，是一种切身感受自身生命受到威胁的恐惧，我们的身体会随着剧情内容的变化而发生移动，会被带到故事所描绘的场景中。英国美学家谷鲁斯将人们在欣赏艺术时身体的变化称为"内模仿"，这是人们在审美活动中身体主动地去模仿审美对象的运动行为，而 3D 电视时代，人们在观看电视时发生的身体运动行为则跳出了审美活动的范畴，它变成了人身体的一种本能活动，是人类自身进化过程中形成的一种简单的趋利避害心理的表现。它与审美活动中的内模仿行为最大的不同体现为两点，一是它属于浅层的审美活动，是一种外界刺激下发生的生理反应；二是它不受观众审美能力差异的影响，任何一个观众都可能发生同样形式的身体活动。因此，可以看出，与普通电视的审美行为不同，3D 电视提供给观众一种体验式的审美参与方式。

在新样式审美方式中，电视观众对电视内容的感受就有别于传统电视节目，快感体验被提到了首要的位置。电视节目在叙事过程中的内在结构本身并不会发生变化，3D 技术并不能让观众产生剧情之外的更多理解和感动，审美活动的投入性也并不会增强；相反，由于视觉感受刺激的增加，观众对电视内容本身的回味、思考反而会减弱。对于观众而言，新技术带来的更为强烈的视觉刺激，并由此而生的视觉快感本身才是最重要的。从目前开办的电视栏目和转播的 3D 电视内容来看也是如此，体育比赛、电影和纪录片是目前 3D 电视最主要的播放内容，在这些内容中的视觉奇观恰恰是吸引观众收看的主要动力。

3D 电视作为最新的电视技术的产物，从实际运用来看，现在还处于初级阶段，普及存在着许多瓶颈，需要去克服。从内容上来说，目前生产和播出的 3D 电视还多

第九章 视觉技术发展带来的电视艺术新思考

是体育节目、电影、游戏和纪录片等少数节目形态，从形式上来说还只是满足于观众视觉的新奇感，特别是在裸眼 3D 技术还未成熟的今天，欣赏 3D 电视还需要辅助设备，对观众来说不方便。而且，由于 3D 电视内容在欣赏时容易产生疲劳感，使得观众很难长时间关注这类节目。因此，从视觉欣赏上，3D 电视技术还需要进行新的突破，满足电视观众日常的审美需求。

（二）互动电视的新视觉体验

对于互动电视而言，观众在进行电视内容收看时获得的新的视觉体验就不如 3D 电视明显，其更多体现为从被动收看向主动选择靠拢，在其审美活动过程中，理性参与特征更为明显，其视觉审美方式表现上呈现出探索式、主导式、参与式以及选择性等多样特征。

1. 探索式审美

互动电视借助宽带服务，使得用户和电视内容之间实现了交互通道，用户在收看电视的过程中，可以通过点击相关链接，进一步搜索相关内容的信息，包括演员信息、拍摄花絮甚至其他观众的评论等。在这样的审美过程中，观影中所产生的问题会通过交互式点击的方式得到解决，满足观众对电视内容深层信息了解的需求。

2. 主导式审美

互动电视一个很重要的功能就是实现了对电视内容播放的主动性。电视观众借助于互动电视遥控器，可以像在家里操作录像机一样，轻易地实现对节目的回放、暂停、快进等操作，这样传统电视内容的一次性传播就变成观众操控下的传播。借助回放、暂停等操作，观众可以更深入地了解视频内容，参与到节目内容的思考中。

3. 参与式审美

参与式互动是电视提供给观众最为重要的功能之一。在互动电视模式下，观众可以通过发送信息、参与投票甚至直接提出方案的方式参与节目的生产。传统的互动电视节目中，观众通过参与演播室讨论等方式直接将自身观点传播到播出方，观众甚至可以根据自己对电视内容的兴趣来要求延长或增加某类、某人的节目。在电视剧类节目中，观众可以根据自身的审美经验参与剧情的设计，改变人物的命运，推动故事按照自己希望的方向发展。

4. 选择性审美

互动电视的发展还提供了观众更为新颖的审美方式，即选择性审美。如在演播室类节目以及比赛转播等多机位录制节目中，观众可以根据自己的兴趣爱好来选择不同的转播机位，或是选择不同的录制区域，观众通过选择实现了在家庭里自己转播、录制节目的功能，在这种模式下，观众在一定程度上代替了导播的功能。这种选择式审

美不仅使观众的参与性得到了体验，更重要的是它提供给观众不同于传统电视的视觉体验。

互动电视带来的多样的审美方式体现了电视发展的趋势，虽然电视媒体相对于今天的新媒体等是传统媒体，但其之所以至今仍未显出衰落，一个很重要的原因就在于电视媒体在不断吸收新的元素和方式为己所用，从而能够不断适应时代的发展变化。丰富的视觉审美方式的出现就是电视媒体不断发展自身的产物。

四、新媒体的新宠——手机电视

新技术催生了3D电视和互动电视，二者给观众带来了与传统电视不同的视觉经验和用户体验。然而，尽管这两者都在颠覆传统电视建构起的审美经验，但是究其根本，它们不过是对电视节目呈现形式和参与方式上进行的革新，观众对这些新事物的接受也并没有太大的困难。在21世纪初，随着互联网技术、移动通信技术的发展，手机电视开始进入年轻人的视野，引发观众关注，并成为具有颠覆意义的电视新技术形态。手机电视最初出现在韩国。在中国，2006年11月11日CCTV联手中国移动、中国联通两大移动通信运营商，共同启动CCTV手机电视业务，这一新的视觉旋风随着2008年北京奥运会的到来而被推向了发展的最快阶段。艾瑞市场咨询机构曾做出估计："中国市场至少有8000万高端手机用户，手机电视业务对这部分人有很强的吸引力，预计到2010年，手机电视用户的规模将达到2219万。"① 虽然实际使用手机电视的用户热情并没有想象的那么高，但是，手机电视作为新兴电视开始进入大众的视野，并被部分人体验、使用。

与3D电视和互动电视不同，手机电视收视终端是手机，从用户体验的角度来说，它彻底解放了电视收看的环境限制，使得电视从真正意义上成为随时随地的伴随性的娱乐、审美方式，因此，在利用手机终端进行电视艺术审美的时候就产生了与其他形式电视审美活动不同的独特性。

第一个特点就是非规律性审美体验。

一项数据调查显示，"手机电视用户使用手机电视的时间和频率都呈现出明显的不规律性。使用环境主要是公交（42%），其次为家中（25%）"②。相对传统电视而

① 陆地、谢盼：《国外手机电视发展现状分析》，《中国广播电视学刊》2009年第1期，第70页。
② 陆地、刘菲菲：《从"手机电视"回归"手机视频"——手机电视的用户偏好和发展情景》，《视听界》2009年第4期，第47页。

言,手机电视用户收看环境更为灵活。形成这种非规律的原因主要是,一方面,手机电视的特点和优点就在于其便携性和可移动,这适应了电视观众特别是年轻观众收看行为不固定的特点,手机电视目前的主要使用群体也主要是年轻人、高端用户,这一群体受其工作方式、生活方式等的影响,很少有固定时间段在家中观看电视,而且这部分群体对新生事物更容易接受;另一方面,从手机电视提供的内容来看,它与传统的电视不同,在固定收视环境下,观众对电视中的电视连续剧等连续性节目收视兴趣最大,而对于手机电视而言,连续性、定时收看显然不适合它的目标群体的需求,"手机电视绝对不应是传统电视的拷贝版或缩小版。受众看手机电视依靠的是移动状态下的强制注意力,新奇、好玩、有用才会有吸引力。因此手机电视的主要类型应该是资讯和娱乐类。"[1] 而在后者的故事类节目中,也多是以非连续性、独立成篇的、短小精悍的节目为主。

第二个特点就是碎片化。

因为屏幕尺寸的限制、分辨率的限制等,手机电视视频的质量并不高,观众长时间观看会引发视觉疲劳,此外,由于手机蓄电能力以及存储空间的限制等,使得手机电视节目的时常往往较短,理想的手机电视剧的单集故事时间是 3～5 分钟,最长不超过 20 分钟。2008 年英国电信公司专门为手机制作了电视剧 CELL,共 20 集,每集仅有 2 分钟。因此,对手机电视的审美也就与传统电视大不相同,首先,使用手机电视的用户群较为集中,这一群体更愿意求新、求变,喜欢快节奏的影像,对于剧情类艺术的审美,因为已有较高的审美能力,所以也可以接受更为新颖的叙事方式;其次,受时长的限制,手机电视内容节奏上会更快、更为紧凑。从传统电视中移植入手机电视的内容中最为成功的除了资讯类节目之外,就是音乐电视,而音乐电视本身就是碎片化的现代艺术。

此外,手机电视本身因兼具网络功能,所以它也是一种互动电视终端。随着 4G 技术的普及,手机电视正在改变传统电视更多的审美经验,手机电视用户正将电视终端这一概念进行深化,依赖于手机视频拍摄的功能,每一个手机用户本身都成为媒体发布端,每一个手机电视用户都可能既是观众又是导演。自媒体[2]的形式在手机电视终端正在成为一种现实。

[1] 曹文阳:《新时代的个人移动电视——手机电视节目的内容定位》,《新闻世界》2009 年第 3 期,第 105 页。

[2] 自媒体(We Media)是普通大众经由数字科技强化、与全球知识体系相连之后,一种开始理解普通大众如何提供与分享他们本身的事实、他们本身的新闻途径(邓新民《自媒体:新媒体发展的最新阶段及其特点》,《探索》2002 年第 2 期,第 135 页)。

当代电视艺术的视觉性思维

从传统电视走向新兴的 3D 电视,从单一传播模式走向双向互动传播,甚至将媒体的概念进行延伸,使每个用户成为媒体的传播和制造者,而不再是简单的接受者,这些新的变化不仅给新时期每一个用户带来了纷繁复杂的审美新形式,更重要的是,它也会影响和建立起符合这些新的变化的审美思维模式。

第二节 新技术带来的电视艺术视觉性思维

新技术带来了更为新颖的视觉审美形式,给了观众更多新颖的审美内容。这种改变很多是对人类审美经验的重塑,是一种突破。电视艺术的审美内容发生的丰富的变化给电视艺术美学的研究提出新的思考,即新的审美活动背后是什么样的审美思维主导,需要建立起什么样的审美话语来适应当下日渐丰富的审美活动。

一、参与性审美思维的形成

无论是刚刚兴起的 3D 电视还是日渐成熟的互动电视,在这一类审美活动中,参与意识开始凸显。在 3D 电视中,电视观众仿佛置身审美对象之中,互动电视中观众通过遥控器选择和参与电视内容的创作,在这些新的审美活动中,观众不再是被动的审美接受主体,观众更加主动地参与到审美活动中,与审美对象交织在一起,共同构成新的审美活动。

参与性思维作为新技术带来的电视艺术审美新思维,它是一种由观众单纯欣赏电视艺术向观众参与电视艺术创作的转变,它表现为观众主动地参与电视艺术内容的生产和传播过程,是观众主动性的体现。在当下的观众参与式审美思维中,根据电视艺术内容的差异而存在不同程度的参与,简单来说可以分为体验式参与、互动式参与以及创造性参与这样几种情况。

第一种参与方是体验式参与。

这一方式主要体现为观众在技术的推动下被动卷入审美对象中,审美经验更多地在审美过程中形成和确立。如在 3D 电视中,电视剧中的立体战争画面会使得观众感受到自身被卷入战争的场景,观众由于感受到审美距离的消失而产生恐惧感。在欣赏体育节目时,电视镜头带来的真实感会使得观众打破现场看比赛的方位感和距离感,从而会被卷入比赛过程中,个人审美经验会随着电视内容的发展而不断丰富,而伴随着电视内容收看中产生的审美经验也会反过来构成观众对电视艺术欣赏的审美活动本身,它既包括电视艺术内容本身所具有的快感体验,也包括电视观众审美活动中被激

第九章 视觉技术发展带来的电视艺术新思考

发的审美情感，包括痛感。这样的审美活动可能带来的结果是，观众的审美记忆留下的往往是审美活动中自身的审美体验，而不仅仅是电视艺术内容本身所蕴含的审美元素。

　　第二种参与式审美思维方式体现为互动式参与。

　　在这种审美思维中，观众开始介入电视艺术内容的选择、其他电视观众对电视内容的反馈意见，从而形成互动式审美经验。如在互联网的支持下，电视观众可以借助遥控器等辅助设备参与对电视艺术内容的收看选择、收看过程的控制选择。不仅如此，电视观众的选择还可以从反馈形成新的互动，如竞猜类和博彩类节目，电视参与方式的使用就形成了电视收看主体与电视审美对象之间的信息互动。在这个过程中，电视的服务功能得到了体现，如借助菜单式操作获得政务、出行、饮食、教育等资讯，甚至可以通过菜单选择完成购物、交费、贸易等活动，此外，电视所提供的服务内容还可以帮助观众解答电视收看中产生的疑问，它可以作为娱乐手段与电视观众进行互动式娱乐，可以成为一个服务平台，让不同的观众在这个平台上进行交流。

　　特别是在电视频道专业化趋势日趋明显的今天，观众不再是不分群体地收看同一节目，相反，观众会根据自己的审美经验、审美趣味以及收视习惯选择收看某一类节目，在这种选择中，同类型的观众就会被集中，他们之间有着很多相似性，因此就有了相互交流的共同基础。他们之间通过电视形成了一个交流圈，分享和传递相互的声音。

　　第三种参与式审美思维则体现为创造性参与。

　　此类参与方式的直接特征就是参与者参与电视艺术内容的生产过程，参与者的选择以及参与程度等会直接影响到审美对象的内容。这种参与方式早先是通过电话、邮件反馈、问卷调查等方式，观众反馈信息参与讨论决定某部电视剧中人物的命运，到今天，交互手段的互联网、微博分享等新的工具手段层出不穷，电视观众有了更多的机会可以参与对象内容的构成。如在美国真人秀节目《老大哥》第13季中，当13名参赛选手进入比赛大屋之后，比赛设置了一个破坏者，比赛过程中，观众通过网络互动的方式给破坏者下达指令，让其参与到对屋内选手的恶作剧中，影响比赛的进程。今天许多国家的电视剧创作采用的是边拍、边写、边播的形式，制作方根据观众的反馈来通知编剧进行故事创作，作品故事往往采用开放式叙事形式，留给观众很大的参与空间。

　　可以说，在新技术的支持下，每个人都可能是编辑，每个人都可能是导演，普通人过去难以企及的创作行为在今天变得大众化。此外，在今天的互动电视的播放模式下，观众参与创作的形式更加多样，也更加便捷。如，在一个演播室节目的制作过程中，观众对录制机位的选择也就意味着观众自身担当电视导播对画面进行组接。在未

177

来，互动电视中将会产生互动游戏的模式来操控，观众将在一定程度上转变成游戏玩家，参与整个节目的生产过程。美国科幻电影《真人游戏》中未来人对囚犯的控制，就是一种夸张的互动模式体现。

参与性思维在审美活动中表现为审美主体积极地投入审美过程，参与审美进程，审美主体的意志被调动起来，在这个过程中，有以情感为主的感性投入，更多的则表现为审美主体的理性投入。在审美活动过程中，审美主体对审美对象进行判断、理解、选择，主动地投入审美对象的展现过程中。从根本上说，参与性审美思维是以审美理解为基础、渗透着审美主体理性活动的审美过程。

二、开放性审美思维的形成

传统电视艺术的审美思维一旦形成便会保持持久的稳定性，而新技术的日新月异带来了新的审美对象和丰富多样的审美活动，对这些新生审美事物，审美主体需要有一个开放性的态度来适应它，不断接受和更新自我审美思维方式。特别是对于当下最为活跃的电视艺术的审美活动而言，形成开放性的审美思维来适应当下新技术带来的诸多电视艺术新兴形态显得尤为重要。

面对新技术支持下不断变化的电视艺术形态，我们需要建立起开放性的审美思维的首要原因在于信息量的极度膨胀。今天是一个信息爆炸的时代，在当代，一年内产生的信息可能比过去上千年产生的信息的总和还要多。在今天，"头发粗细的单股光纤比普通铜线传速高出几十万倍，直径不足1.3厘米的光缆同时传送5000个频道的电视节目；不到5秒钟就传送一套32卷的《不列颠百科全书》，而普通计算机需要13个小时。"[①] 不仅有节目量的极度膨胀，还有电视节目传播形式的多样化，现代电视传播方式已经从最初单纯的无线接收走向了有线传输、数字传输、卫星同步接收、互联网接收等多种方式并存，节目传输形式的变化直接带来了电视艺术内容的变化，高清数字信号传输的使用直接给观众带来家庭影院般的观影体验，而卫星同步技术则将发生在世界任何一个角落的信息通过卫星输送到电视观众面前，新年之夜，观众可以坐在家里同步感受发生在世界各地的音乐庆祝盛典，而互联网传播技术则带给电视观众对电视艺术内容的互动式收看，从而改变了过去单纯的电视审美活动。

面对纷繁复杂的新兴电视艺术形态，电视艺术的审美思维具有开放性还因为电视艺术形态变化速度非常迅速。这种速度体现首先表现为新兴的电视节目形态层出不

① 高鑫、贾秀清：《经济·文化与现代电视传媒》，北京师范大学出版社2009年版，第108页。

穷，已经很难用传统节目形态来框定，节目类型之间的交叉非常普遍。传统的谈话节目借助现代娱乐手段而具有游戏节目的特征。各个国家、各级电视台和制作机构都在争相研发新的节目形态以适应观众求新求变的需求，许多传统技术支撑下的演播室节目在今天借助现代信息技术得以延伸，包括空间延伸、交流手段的延伸等。而随着虚拟成像技术等现代视觉技术的发展成熟，电视艺术的表现形式也有了更大的自由度。如传统的纪录片节目以客观的记录以及对过程的捕捉来表现拍摄的对象，在情景再现部分利用扮演的方式来补足叙事，然而今天的纪录片中对事件的描述已经不再局限于现在时的记录、过去时的追述，它完全可以借助电脑成像技术演绎从过去到现在的进程，达到以假乱真的地步。如 BBC 拍摄的《人类起源》这部纪录片，对人类史前生存状态的展现、对自然环境的模拟等不仅从视觉上给了观众极大震撼，更重要的是它以影像的方式真实地模拟了人类的想象，将传统用解说语言或文字方式呈现的历史形象具象化了，成为可见的对象。

电视艺术之所以在今天仍能够不断创新，焕发出生机，其根本原因就在于它是一个开放性的平台，它不仅从传统的广播、电影、绘画中吸取营养来丰富自己，也从现代新型传媒形态、艺术形式中吸取养分来提升自己。现代电视艺术在外在的声画表现上越来越趋近于电影的视觉特效，在互动服务和交流上，它又有着电脑的特性，电视界面的电脑化已成为当下电视艺术的特色。正是这种开放性使得电视艺术在 21 世纪仍然成为大众最主要的审美对象。同样，伴随着电视艺术对其他艺术门类特点的吸收，以及对新兴艺术元素的融合，针对当下电视艺术的审美思维也需要是开放式，不断更新已有的审美思维，适应当下电视艺术审美的新需求。从电视观众的审美能力来看，今天的大众大多是伴随着电视成长起来的，他们都有着非常丰富的电视艺术审美经验，因此，它们对电视艺术的要求也更高，电视艺术审美思维中的开放性体现了审美主体与审美对象之间相互促进、相互提高的要求。电视观众需要以开放的心态不断接受新的电视艺术表现形态，电视艺术生产者也在适应电视观众求新求变的诉求，不断创新电视艺术的创作。

三、兼容性审美思维的形成

面对当下层出不穷的新兴电视艺术形态，面对技术支持下的电视艺术表现形式的不断创新，多样的电视节目形态、表现形式共存，这些都需要电视观众在审美活动中，以开放性的心态接受新的审美对象，能够对多元共存的审美对象采取兼容的审美思维，只有如此，才能促进电视艺术的发展，电视艺术审美主体也才能真正适应当下的电视艺术生态环境。

179

从当下电视艺术的发展形态来看，目前正在从传统的电视模式走向现代电视模式，这个转变过程包括从单向走向交互、从标清走向高清甚至超清、从二维走向3D等，在这一切的转换过程中，电视观众在不断适应着这些变化，这个过程不会一蹴而就，有的甚至刚刚起步，在电视艺术领域会有很长一段时间的交互期，传统与现代并存，这种多元并存的局面也自然需要身处变革时期的现代电视艺术审美主体具有兼容性的审美思维，以适应当下电视艺术发展变化格局。

3D电视对于当下电视观众来说是一种新兴事物，其技术本身正处于快速发展时期，正逐步摆脱依赖立体眼镜等辅助手段来观看，裸眼3D技术正逐步得到利用，各地电视网也在家用电视机顶盒中试播3D电视内容，然而，无论是3D电视机的普及还是3D电视内容上的不足，都使得这一电视新兴事物还远不能产生真正意义上的应用。在全球TV市场2014—2018年的报告中，分析师预计，在2014—2018年，全球3D市场将以19.70%的年均复合增长率增长。然而从实际市场发展来看，因为受到内容制作的限制以及观看体验差的影响，目前3D电视的普及远没有达到评估机构的预测，在3D电视市场开展最好的日本，2015年开始，3D电视机的出货量大幅下滑，3D电视的热潮正在迅速减退，取而代之的4K电视、VR电视更加吸引观众的注意力。包括互动电视的发展，虽然从20世纪90年代以来就已经初现端倪，但是历经20多年的发展，交互式电视还并未真正全面取代传统的电视机顶盒。"目前，英国的交互电视业处于世界领先地位，多频道ITV行业的观众总数约为900万个家庭，有三种不同的形式，分别为数字卫星电视、数字地面电视（DTT）和模拟或数字有线电视。"[1] 因此，可以看出，虽然新技术代表了现代电视的发展方向，但是并不意味着现代电视观众能够迅速转到对新型电视艺术形态的接受上来，即使将来3D电视技术或互动电视技术更加成熟，作为电视内容提供方，电视仍然会考虑观众多样的接受状态而提供多样化的电视内容，兼容并蓄的审美状态将仍然是电视艺术的收视重点。

电视技术的发展带来了电视艺术展现载体的多样化。随着技术的发展，电视从大众传播形态走向分众化和个性化传播形态。传统的一对多的模式今天尽管仍然存在，但是电视分众化、小众化甚至个性化的趋势却是不可逆转的。在今天的电视观众中，审美主体无论年龄、学历、职业等都存在着较大的差异，因此，在电视行业高度竞争的今天，电视的分众化、专业化诉求就有了市场空间，与之相对应，在互联网和互动技术的支持下，点对点的传播、提供个性化服务正成为今天电视艺术审美的一个重要特点。与之相对应的一点，在电视内容分众化、专业化的同时，电视审美主体并不是

[1] 李菁、刘慧芬：《浅析互动电视的发展历史》，《现代电视技术》2004年第1期，第128页。

一个固定不变的对象，它在电视艺术的审美活动中也在不断成长，电视艺术和审美对象之间存在着"迎合、适应、引领、互动"这种多重的复杂关系，电视艺术在给予观众审美娱乐享受的同时，也在给予观众审美教育。例如，纷繁复杂的电视广告在向观众传递商业信息的同时，也在给予观众生活态度的教育，电视要引领观众的生活方向，因此，电视艺术对于观众而言并不都是轻松娱乐或是简单直接的，它有的时候也会提供给观众超越其审美能力的对象，因此，对于审美主体来说，审美主体要适应多样化的审美对象。

电视艺术作为现代电子技术时代产生的艺术形态，它与传统哲学美学体系研究下的艺术形态不一样。对于电视艺术的属性界定不能采取简单的"非此即彼"的判断模式，电视艺术具有突出的包容性和跨界特点。在电视艺术的审美活动中，不是简单的审美对象与审美主体之间的观照与被观照、认识与被认识的关系，这里还存在着电视艺术培养和引领观众，电视艺术也在适应和迎合观众，电视观众从电视艺术中获得审美快感，电视观众又依赖于电视艺术获得生活的信息，二者融为一体，相互影响。因此，对于电视艺术，特别是今天技术主导下的依托互联网时代的新兴电视艺术内容而言，审美思维应该具有兼容性。

第三节　视觉文化时代的电视艺术未来趋势

电视艺术从诞生至今已经有了近百年的历史，这种在技术推动下发展的艺术形态曾经在 20 世纪占据绝对的主导地位，一代又一代的人伴随着电视长大，电视成为人们生活的一部分。今天，世界进入网络时代，新技术推动下的新媒体开始逐渐显示出其强大的影响力，而电视艺术也在跟随现代技术的发展而不断革新，并没有像一些预言家曾经担忧的沦落为边缘艺术。在未来的艺术舞台上，电视艺术无疑还有自己的一席之地，甚至在今后很长一段时间内，它还能成为舞台的主角。今天，视觉文化时代的到来，进一步推动了电视艺术的发展，未来的电视艺术将会随着视觉文化研究的深入而进一步发展变化。

一、专业化生产与个性化传播共存

（一）专业化生产

从现在来看，电视艺术作为一个集体性创作的艺术形态在未来并不会发生改变，

不仅如此，随着电视观众对电视艺术质量的要求越来越高，电视技术发展水平越来越先进，电视艺术的创作生产将成为一个越来越专业化的领域，理由有以下几点：

第一，生产所需成本将会逐步提高。随着电视业竞争的加剧，电视终端设备的不断改进，电视观众希望电视机构能够提供更高质量的电视内容以供消费，特别是随着付费电视的普及，观众对电视内容质量的要求也就越来越高。这种高要求给电视艺术生产带来的第一个影响就是成本的大幅度提高。在今天的电视领域竞争中，我们已经可以看到各媒体机构对优质作品追逐的疯狂，电视剧的投拍成本逐年递增，演员的片酬成本增加，即使在纪录片领域也是如此。英国BBC制作的一些自然类题材纪录片，1分钟上万英镑的制作成本也已经习以为常；此外，为了适应3D电视、高清互动电视等的需求，电视艺术制作设备越来越复杂，成本也越来越高，不仅如此，电视电影化的创作方式也使电视艺术的创作生产的成本大幅提升。

第二，电视制作的分工越来越细、越来越专业。不同于传统的电视制作，现代电视以及未来的电视生产的分工越来越细。如，在一部电视剧的拍摄中，会有专门的服装公司提供演员服装，专门的道具公司出租或制作场景道具，有专门的烟火团队、武术团队，等等，在一部戏的创作中，几乎每一个部分都有专门的公司或机构来承担。不仅如此，后期包装更是电视艺术不断给人视觉冲击力的保障，很多作品的后期包装甚至都不是由本国制作团队来完成，而改由外国专业团队负责。这种专业化、细分化的趋势在未来会更加突出，随着技术推动下的全球统一市场的形成，作品在全世界范围内参与竞争和销售的情况会越来越常见，因此，一部优秀的作品想要获得国际认可，就要在全世界范围内组建创作团队，这也成为未来打造电视艺术精品的重要方式。

第三，创作与营销结合、生产与推广结合。制播分离在中国已经实施了很多年，虽然还不彻底，但是它是未来电视发展必不可少的一个阶段。节目制作的外包为电视内容的竞争提供了平台，也给从事电视艺术生产的机构带来了巨大的压力，它们不仅要将作品创作生产出来，更重要的是，还能够成功地将作品营销出去，获得观众的认可，因此，现代的作品创作之前往往要进行充分的调研，对市场进行预估，评估之后才能进行创作生产。未来，随着电视资源竞争的加剧，特别是优质时间段资源的竞争，会使电视艺术生产方更加注重对其产品的推广和营销，生产出市场反应好、观众认可的作品。

（二）个性化传播

在电视专业化趋势日趋明显的同时，未来技术的发展同样带来电视艺术创作的另一种可能，即个性化生产传播。

第九章 视觉技术发展带来的电视艺术新思考

电视艺术个性化发展趋势的一个重要原因来自电视频道专业化的进一步发展。今天的专业化频道发展已经从传统的综合频道走向了分众化、准专业化的阶段。在未来，随着专业化频道的进一步发展，电视观众小众化趋势也越来越明确，有针对性的定向传播、精细传播是未来电视发展的趋势。在这种传播模式下，电视制作方将根据对电视观众的年龄、职业、生活习惯乃至审美趣味等的综合判断，创作和发送符合观众个性需求的电视艺术作品。特别是电视付费越来越普遍，观众根据自己的口味购买相应的电视服务将成为必然趋势。

电视艺术个性化发展趋势的第二个重要原因来自互动电视技术的发展。随着电视互动技术的发展，在未来的电视艺术创作和传播过程中，电视观众的参与程度会越来越高，在参与的过程中，电视观众的个性将得以体现，观众将和编剧、导演一起创作出带有明显观众个性化特色的电视艺术作品。

电视艺术个性化发展趋势的第三个原因则来自手机电视等新媒体形式的普及。手机媒体作为新兴的媒体平台，它集接收终端与发送终端于一体。一方面，手机电视用户根据自己的需要定制、购买、选择符合自己需求的电视艺术内容；另一方面，手机电视用户又可以借助手机制作平台、发布平台以及其他网络交流平台，将自己创作的视频内容进行共享传播，手机用户自身成为媒体制作方和播出终端。随着新媒体技术的成熟，手机作为视频内容制作方、信息发布平台的作用会越来越明显，而技术带来的操作的便捷性又会吸引更多的用户参与内容制作和推广活动。

从电视产业的发展来看，在未来的竞争中，以电视为代表的广电网络与互联网等为代表的新媒体网络将在竞争中整合，广电网络的生产走专业化、精品化的创作道路，互联网等新媒体网络则走个性化、差异化创作道路，二者相互促进、相互融合。"下一代的内容不是二者谁取代谁，也不可能是单独哪一方就能完全满足用户需求，形成足够的盈利模式，而是电视文化与互联网文化的相互交流与融合，从而达到用户各尽所知、各取所需的境界。"[①]

二、接收终端融合与接受主体多元化并存

2010年1月13日，国务院主持召开国务院常务会议，决定加快推行三网融合的进程。怎么界定"三网融合"？国家广播电视总局科技司王效杰司长提出："三网融合是指电信网、广播电视网、互联网在向宽带通信网、数字电视网、下一代互联网演进过程中，其技术功能趋于一致，业务范围趋于相同，网络互联互通、资源共享，能

① 王薇：《三网融合背景下的下一代内容》，《现代传播》2010年第5期，第56页。

为用户提供语音、数据和广播电视等多种服务。"①"在一个数字化与视觉化的传播时代,'三网融合'已成趋势,传统媒体发展逐渐向视听新媒体融合发展,将产生新的、更快速的传播渠道,并催生新的内容格式和服务。"②三网融合的目的是要对当前的广电网、电信网、互联网的资源进行整合,让用户利用一个终端实现多种目的。以 IPTV③ 为例,未来的电视终端可以做哪些事?国外 NTT、BT 等知名大公司与国内的华为公司推出了基于 IMS④ 的 IPTV 原型系统,"这些试验系统实现了带 Trick Model 功能的直播电视、时移电视⑤、视频点播、网络录像机、个性化广告、电视交互式投票、电话簿、即时信息、用户呈现状态、好友推荐电视、电话/可视电话、电话来话提醒/转移/拒绝等功能和业务,可以为用户提供基于 PC、电视机和手机的'三屏合一'业务,它是一种真正意义上的三网融合业务。"⑥

　　三网融合的大趋势已经日渐明晰,在这样一个大趋势下,未来的电视节目收视终端将越来越科技化,它不再是单纯的电视节目接收器,而成为电视用户与外界交流的一个窗口,在这个窗口中,用户不仅可以实现操作功能的多样化,同时,未来的电视终端还将实现对其他媒体平台资源的整合,实现媒介内容的整合。无论是传统的模拟电视信号、数字电视信号、高清信号,甚至 3D 电视信号和网络视频信号,都可以通过接入设备进行转化,共存于家用电视终端中。目前部分已投入使用的家用数字电视接收设备已经实现了模拟、数字、3D 等多种信号的共存。多种内容的整合不仅方便了接受者对多样化视频内容的需求,更重要的是可以满足接受者在对视频内容进行审美接受时可能的多种需求。目前,互动电视以及手机电视已经在这方面做出了尝试,

　　① 陈欢、陈超、李玉薇:《广电在推动三网融合中的主要作用和任务——访国家广电总局科技司王效杰司长》,《广播电视信息》2010 年第 7 期,第 10 页。

　　② 郭小平:《欧洲视听媒体规制变革对我国"三网融合"的启示》,《现代传播》2010 年第 5 期,第 57 页。

　　③ 国际电信联盟(ITU)在 2006 年 IPTV 焦点组工作会议上给出的 IPTV 定义是:IPTV 是在 IP 网络上传送包含电视、视频、文本、图形和数据等,提供 QOS/QOE、安全、交互性、可靠性的可管理多媒体业务。

　　④ IMS(IP Mutimedia Subsystem)是 3GPP/3GPP2 和 TISPAN/ITU–T 所定义的下一代网络构架的核心,它所提供的使得其自身具有基于 IP 承载且与底层接入无关的多媒体控制能力[于峰、周文安、常洁:《基于 IMS 会话连续性的流媒体切换技术》,《北京联合大学学报(自然科学版)》2011 年第 4 期,第 19 页]。

　　⑤ 时移电视是一种基于网络的个人录像机业务,允许用户在观看电视直播的过程中进行 VCR 操作,为用户提供暂停、快进、快退及点播等观看方式,其本质是将 VOD 应用到 TV 中(卓居超、李俊、吴刚:《时移电视集群系统中的存储调度策略》,《信息与控制》2009 年第 1 期,第 93 页)。

　　⑥ 陶蒙华、崔亚娟:《电信的三网融合及其探讨》,《现代传播》2010 年第 5 期,第 69 页。

第九章　视觉技术发展带来的电视艺术新思考

部分实现了此项功能。如电视观众在观看 NBA 体育比赛的同时，可以随时选择感兴趣队员的资料信息，观看之前某场比赛的视频信息，以及参与同时观看比赛的观众之间的讨论。

在不同媒介形式向单一终端媒体进行整合的同时，未来的电视领域也存在着从接受这单一主体向多重身份的转换。在媒介融合过程中，普通电视观众的身份也将发生新的变化，他在成为一个电视观众，为收视贡献率贡献的同时，还成为一个网民，贡献点击率，还有可能在语音通话或视频通话过程中成为一个电话用户，在这里，单一个体身份转换成了多种社会身份。而随着媒介的延伸，电视观众不仅成为媒体内容的接受者和传播者，也逐渐成为媒体内容的制造者，借助于网络分享功能，未来的电视传播模式不再仅仅是"媒体—接受者"的单一传播模式，而成为"媒体—接受者1—接受者2……接受者n—媒体平台"。在后者的传播模式中，电视接受者借助网络分享等平台实现接受者之间的交流平台，如利用网络上传功能，通过点击率的提升而成为热门话题，甚至成为媒体事件，而引发关注的网络视频本身又会重新成为公共媒体播出的视频来源。而越来越发达的人际交流平台网络的建立又会使得这种分享走向更多层面，如走向手机终端、户外媒体终端、个人空间等，而这种从个体传播的单一事件又会成为社会中多种话题的可能。

随着媒介融合的实现，传统的电视内容传播过程也将发生变化。传统的电视内容传播多为一次传播，电视观众的审美活动在电视艺术播出过程中实现并完成，而随着媒体的整合和延伸，传播进程也进行了延伸，借助于媒体数据库和用户体验、分享等方式，电视内容通过观众进行再传播，这种传播会随着观众对视频内容的兴趣热度而发生不同的变化。这种脱离了最初播出方的再传播也同时衍生出了多种可能，甚至改变最初的传播意图。线下传播将成为媒体传播的延伸，由于个性化解读的参与、大众话语权的实施，使得单一解读模式在大众话语中消解，而衍生成多样的话语体系，从而真正实现多声部的对话体系。例如，2012 年 7 月央视新闻节目中播出了一则新闻，新闻中将米开朗基罗的雕塑作品《大卫》打上了马赛克播出，从而引发了大众集中讨论，一度成为热门话题，在大众的传播过程中，新闻本身的信息早已失去了价值意义，而衍生的艺术观、新闻审查、行政意识以及国民心理的讨论等成为其他媒体形式报道的内容。可见，在未来的大众传播模式下，由媒体垄断地位形成的单一的话语权利逐渐瓦解，取而代之的是多样声音共存、多样价值观共存、多种可能性共存的局面。

正如技术的发展没有终点一样，技术支持下的电视艺术的发展也没有终结，在视觉文化时代，伴随着媒体自身的变革，电视艺术的呈现方式、审美思维方式等都将随之变革。未来的电视媒体作为像今天这样独特个性存在以及垄断性存在的局面将不复

185

存在，它将与新兴的媒体进行整合，在整合中保留自己的独特竞争力，从而形成像今天的广播媒体、电影媒体一样的地位，成为众多媒体形态的一种，在这种媒体形态中的艺术形态也将因坚持自己的独特个性而得以存在和发展。对于媒体的发展而言，融合是一种趋势，对于艺术的生存而言，个性是赖以存在的基础，坚持在寻求共性中保留个性，坚持在融合中坚守自我，电视艺术作为视觉艺术的重要构成将长久保持其生命力。

然而，"不管科学技术有多么大的力量，颠覆了多少传统的艺术观念，给人类带来了多少和全新的艺术形态和理念，作为艺术的本质，是永远不会改变的。艺术更不会随着高科技的冲击而归于死亡，否则艺术则不成为艺术了。只要是艺术，就会永远创造美，用美净化和洗涤人类的灵魂；只要是艺术，就永远会关注人，关注人的命运，关注人的情感世界，使人的灵魂变得更健康、更美好；只要是艺术，就会使人永远生活在诗意的栖息之中，感受人的美好和崇高。"[①]

[①] 高鑫：《技术美学研究》（下），《现代传播》2011 年第 3 期，第 74 页。

参考文献

中文文献

1. ［美］丹尼·贝尔. 资本主义文化矛盾［M］. 蒲隆，赵一凡，任晓晋，译. 北京：生活·读书·新知三联书店，1989.
2. ［美］约翰·费斯克，等. 关键概念：传播与文化研究词典［M］. 2版. 北京：新华出版社，2004.
3. ［美］约翰·费斯克. 理解大众文化［M］. 王晓珏，宋伟杰，译. 北京：中央编译出版社，2001.
4. ［法］让·波德里亚. 消费社会［M］. 刘成富，全志钢，译. 南京：南京大学出版社，2008.
5. ［美］尼古拉斯·米尔佐夫. 视觉文化导论［M］. 倪伟，译. 南京：江苏人民出版社，2006.
6. ［德］瓦尔特·本雅明. 迎向灵光消逝的年代：本雅明论艺术［M］. 许绮玲，林志明，译. 桂林：广西师范大学出版社，2008.
7. ［德］海德格尔. 海德格尔选集［M］. 孙周兴，译. 上海：上海三联书店，1996.
8. ［美］鲁道夫·阿恩海姆. 视觉思维——审美直觉心理学［M］. 滕守尧，译. 成都：四川人民出版社，1998.
9. ［英］约翰·伯格. 观看之道［M］. 戴行钺，译. 桂林：广西师范大学出版社，2007.
10. ［德］西奥多·阿多诺. 美学理论［M］. 王柯平，译. 成都：四川人民出版社，1998.
11. ［英］迈克·费瑟斯通. 消费文化与后现代主义［M］. 刘精明，译. 南京：译林出版社，2000.

12. [英]丹尼斯·麦奎尔. 受众分析[M]. 刘燕南,李颖,杨振荣,译. 北京：中国人民大学出版社,2006.

13. [法]皮埃尔·布尔迪厄. 关于电视[M]. 许均,译. 沈阳：辽宁教育出版社,2000.

14. [法]皮埃尔·布尔迪厄. 遏止野火[M]. 河清,译. 桂林：广西师范大学出版社,2007.

15. [美]尼尔·波兹曼. 娱乐至死[M]. 章艳,吴燕莛,译. 桂林：广西师范大学出版社,2009.

16. [美]尼尔·波兹曼. 技术垄断：文化向技术投降[M]. 何道宽,译. 北京：北京大学出版社,2007.

17. [法]米歇尔·福柯. 规训与惩罚[M]. 刘北成,杨远婴译. 北京：生活·读书·新知三联书店,2007.

18. [德]马克思. 1844哲学经济学手稿[M]. 刘丕坤,译. 北京：人民出版社,1979.

19. [美]豪赛尔. 艺术史的哲学[M]. 陈超南,刘天华,译. 北京：中国社会科学出版社,1992.

20. [美]凡勃伦. 有闲阶级论：关于制度的经济研究[M]. 蔡受百,译. 北京：商务印书馆,1983.

21. [瑞士]费尔迪南·德·索绪尔. 普通语言学教程[M]. 高名凯,译. 北京：商务印书馆,2009.

22. [英]拉曼 塞尔登. 文学批评理论——从柏拉图到现在[M]. 刘象愚,等,译. 北京：北京大学出版社,2000.

23. [英]克里斯托夫·霍洛克斯. 波德里亚与千禧年[M]. 王文华,译. 北京：北京大学出版社,2005.

24. [德]尼古拉·哈特曼. 存在学的新道路[M]. 庞学铨,沈国琴,译. 上海：同济大学出版社,2007.

25. [美]瑞安·毕晓普,道格拉斯·凯尔纳,等. 波德里亚：追思与展望[M]. 戴阿宝,译. 开封：河南大学出版社,2008.

26. [美]特里·K. 甘布尔,迈克尔·甘布尔. 有效传播[M]. 熊婷婷,译. 北京：清华大学出版社,2005.

27. [古希腊]柏拉图. 柏拉图全集：第1卷[M]. 王晓朝,译. 北京：人民出版社,2002.

28. [法]笛卡尔. 第一哲学沉思集[M]. 庞景仁,译. 北京：商务印书

馆，1986.

29. ［美］琳达·诺科林. 女性，艺术与权力［M］. 游惠贞，译. 桂林：广西师范大学出版社，2005.

30. ［美］玛丽·奥博莱恩. 电影表演——为摄影机进行表演的技巧与历史［M］. 北京：中国电影出版社，1993.

31. ［法］古斯塔夫·勒庞. 乌合之众：大众心理研究［M］. 冯克利，译. 北京：中央编译出版社，2005.

32. ［法］古斯塔夫·勒庞. 革命心理学［M］. 佟德志，刘训练，译. 长春：吉林人民出版社，2004.

33. ［美］弗雷德里克·詹姆逊. 快感：文化与政治［M］. 王逢振，等，译. 北京：中国社会科学出版社，1998.

34. ［匈］巴拉兹·贝拉. 可见的人，电影精神［M］. 安利，译. 北京：中国电影出版社，2003.

35. ［匈］巴拉兹·贝拉. 电影美学［M］. 何力，译. 北京：中国电影出版社，2003.

36. ［法］马塞尔·马尔丹. 电影语言［M］. 何振淦，译. 北京：中国电影出版社，2006.

37. ［古希腊］亚里士多德. 诗学［M］. 陈中梅，译. 北京：商务印书馆，1996.

38. ［美］琳达·诺克林. 现代生活的英雄：论现实主义［M］. 刁筱华，译. 桂林：广西师范大学出版社，2005.

39. ［美］苏珊·桑塔格. 论摄影［M］. 黄灿然，译. 上海：上海译文出版社，2007.

40. ［美］诺埃尔·卡罗尔. 今日艺术理论［M］. 殷曼樀，郑从容，译. 南京：南京大学出版社，2010.

41. ［英］奥斯汀·哈灵顿. 艺术与社会理论——美学中的社会学论争［M］. 周计武，周雪娉，译. 南京：南京大学出版社，2010.

42. ［意］里奥奈罗·文杜里. 西方艺术批评史［M］. 迟轲，译. 南京：江苏教育出版社，2005.

43. ［英］齐格蒙特·鲍曼. 流动的现代性［M］. 欧阳景根，译. 上海：上海三联书店，2002.

44. ［法］让·弗朗索瓦·利奥塔. 后现代状况［M］. 岛子，译. 长沙：湖南美术出版社，1996.

45. ［加］麦克卢汉. 理解媒介［M］. 何道宽，译. 北京：商务印书馆，2000.

46. ［加］朗·伯内特．视觉文化——图像、媒介与想象力［M］．赵毅，等，译．济南：山东文艺出版社，2008．

47. ［英］约翰·塔洛克．电视受众研究——文化理论与方法［M］．严忠志，译．北京：商务印书馆，2004．

48. 高鑫．高鑫文存：第一，四，七，十卷［M］．北京：九州出版社，2009．

49. 高鑫，高文曦．电视艺术：多元与重构［M］．北京：北京师范大学出版社，2006．

50. 高鑫，贾秀清．经济·文化与现代电视传媒［M］．北京：北京师范大学出版社，2009．

51. 曾庆瑞．守望电视剧的精神家园：第3辑［M］．北京：中国传媒大学出版社，2006．

52. 仲呈祥．艺苑问道［M］．北京：北京广播学院出版社，2004．

53. 仲呈祥．荧屏之旅［M］．济南：山东美术出版社，2002．

54. 张凤铸．影视艺术前沿——影视本体和走向论［M］．北京：中国广播电视出版社，1999．

55. 胡智锋．创意与责任——中国电视的本土化生存［M］．北京：中国传媒大学出版社，2010．

56. 胡智锋，杨乘虎．电视受众审美研究［M］．北京：北京师范大学出版社，2010．

57. 苗棣．解读电视——苗棣自选集［M］．北京：北京广播学院出版社，2004．

58. 苗棣．美国电视剧［M］．北京：北京广播学院出版社，1999．

59. 苗棣．美国电视栏目［M］．北京：中国广播电视出版社，2006．

60. 贾秀清．纪录与诠释［M］．北京：北京广播学院出版社，2004．

61. 吴素玲，张阿利．电视剧艺术类型论［M］．北京：中国传媒大学出版社，2008．

62. 蓝凡．电视艺术通论［M］．上海：学林出版社，2005．

63. 陈默．电视文化学［M］．北京：北京师范大学出版社，2001．

64. 高宇明．从影像到拟像——图像时代视觉审美范式研究［M］．北京：人民出版社，2008．

65. 金丹元．电视与审美——电视审美文化新论［M］．上海：学林出版社，2005．

66. 汪振城．当代西方电视批评理论［M］．北京：中国广播电视出版社，2007．

67. 陈犀禾．跨文化视野中的影视艺术［M］．上海：学林出版社，2003．

68. 张红军．电影与新方法．北京：中国广播电视出版社，1992．

69. 周宪．视觉文化的转向［M］．北京：北京大学出版社，2008．

70. 周宪．审美现代性批判［M］．北京：商务印书馆，2005．

71. 孟建．图像时代：视觉文化产传播的理论诠释［M］．上海：复旦大学出版社，2005．

72. 吴琼．视觉文化的奇观——视觉文化总论［M］．北京：中国人民大学出版社，2005．

73. 吴琼．凝视的快感——电影文本的精神分析［M］．北京：中国人民大学出版社，2005．

74. 罗钢，刘象愚．文化研究读本［M］．北京：中国社会科学出版社，2000．

75. 董天策．中外媒介批评：第 1 辑［M］．广州：暨南大学出版社，2008．

76. 包亚明．权力的眼睛——福柯访谈录［M］．上海：上海人民出版社，1997．

77. 廖述务．身体美学与消费语境［M］．上海：上海三联书店，2011．

78. 姜华．大众文化理论的后现代转向［M］．北京：人民出版社，2006．

79. 朱光潜．西方美学史［M］．北京：人民文学出版社，2003．

80. 朱光潜．文艺心理学［M］．合肥：安徽教育出版社，1996．

81. 蒋孔阳，朱立元．西方美学通史：第六，七卷［M］．上海：上海文艺出版社，1999．

82. 胡经之，王岳川，李衍柱．西方文艺理论名著教程［M］．北京：北京大学出版社，2003．

83. 李泽厚．美学三书［M］．天津：天津社会科学出版社，2003．

84. 朱立元．当代西方文艺理论［M］．上海：华东师范大学出版社，2005．

85. 叶朗．美学原理［M］．北京：北京大学出版社，2009．

86. 郭绍虞．中国历代文论选［M］．上海：上海古籍出版社，1980．

87. 周来祥．文学艺术的审美特征和美学规律［M］．贵阳：贵州人民出版社，1984．

英文文献

1. Henri Lefevre. Critique of Everyday Life［M］. trans, John Moore. London：Verso，1991.

2. Adorno，Theodor W. Aesthetic Theory［M］. London：Routledge & Kegan Paul，1984.

3. Danto Authur C. After the End of Art [M]. London and New York: Routledge, 1999.

4. Bourdieu Pierre. The Field of Cultural Production [M]. New York: Columbia University Press, 1993.

5. Huyssen Andreas. After the Great Divide: Moderlism, Mass Culture, Postmodernism [M]. Bloomington: India University Press, 1986.

6. Bardrillard Jean. The Spirit of Terrorism [M]. London: Verso, 1993.

7. Vivan John. The Media of Mass Communication [M]. Boston: Simon & Schuster, 1995.

8. W. J. T. Mitchell. Picture Theory [M]. Chicago & London: The University of Chicago Press, 1994.

9. Matthew Rampley. Exploring Visual Culture [M]. London: Edinburgh University Press, 2005.

10. Margaret Dikovitskaya. The Study of the Visual after the Culture Turn [M]. New York: The MIT Press, 2005.

11. James Elkins. Visual Studies: a Skeptical Introduction [M]. London & New York: Routedge, 2003.

12. A. B. Snitow et al. Desire: The Politics of Sexuality [M]. London: Virage, 1984.

13. Ien Ang. Watching Dallas [M]. London: Methuen, 1985.

14. Murphy Richard. Theorizing the Avant-Garde [M]. Cambridge: Harvard University Press, 1999.

15. Baraman Sandra and Annablelle Sreberny-Mohammadi. Globalization, Communication and Transnational Civil Society [M]. Cresskill: Hampton Press. 1996.

后　记

　　视觉文化研究的热潮在20世纪90年代兴起，至今，虽然从宏观体系和概念表述层面探讨的热度已经逐渐冷却下来，但是，视觉文化研究所涉及的具体问题却仍然吸引着众多学者不断跟进，开拓新的时代话题，包括今天学界关注的身体审美、景观、时尚问题等，视觉文化研究在确立了最初的研究框架之后，已经进入了其内部结构的建设阶段。本书的论述正是处于这样的一个大背景下，我试图将视觉文化目前研究的成果运用到当前的电视艺术美学体系建设中来，目的是想给当下的电视艺术美学研究建立起视觉文化研究的话语体系，这一宏大的目标，在历经一年多的写作后，逐渐发觉结果与初衷渐行渐远。静下心来，仔细思量，根本原因在于，当我自己真正进入视觉文化的研究，当我试图拿起视觉文化研究的利器来搭建自己想要的平台时，才发现，我最初对视觉文化研究的认识还太浅薄，不仅如此，当我具体研究电视艺术内容时才意识到，自己对电视艺术美学的理解也远远不够，这两点归结为一处，实质上是自己最初想得太简单了。

　　本书的撰写基础是我2012年完成的博士学位论文。2009—2012年，我有幸跟随高鑫老师攻读博士学位。在博士学位论文撰写阶段，我给老师看了大纲和已经写完的样稿，老师对我说了这样一句话："做学术研究要有问题意识，提不出问题，研究有什么用。"在之后的撰写过程中，我一直用老师的话来提醒自己，我是否在这个课题中提出了问题，我是否回答了这一领域存在的一些问题。当我把完成的初稿交给导师之后，他在第四部分做了批注，肯定了我在这一部分探索的意义，虽然这是全文的一个简单的批注，但是这样的批注让我感受到了老师的认可，我意识到自己在做着一件有意义的事，仅此一点就可以褒奖我在撰写本书中全部的辛酸。

　　2012年博士学位论文答辩过程中，我的答辩老师，也是我的师姐贾秀清教授给我提了许多建议，一一指出文中存在的问题，并提醒我如果将来要把论文出版成书，一定要好好修改。贾秀清教授和我是同门，是高鑫老师最欣赏的弟子之一，也是我们师门的大师姐。博士毕业后我更换了工作单位，来到金陵科技学院动漫学院任教，与贾老师研究同一个领域，工作上接触的机会多了起来。2016年我获得了江苏省哲学

社会科学后期资助项目的经费支持，开始启动出版本书的计划，我根据这几年的教学研究积累以及电视艺术领域的新发展，又增加了几章内容，丰富了原有的电视艺术视觉文化体系。在撰写过程中，我一直记得贾老师在答辩会上对我说的话：要静下心来，把它做好。从决定开始写，到最终交稿，又经历了一年多的时间，其间对一些章节不断调整，甚至整体删除重写，就是希望能够慎重一点，提出的一些说法尽可能合理，要能静下心来去思考，要把它尽可能做好。

从最初的博士学位论文到现在的书稿完成，时间跨度7年。7年的时间为我续写做了积淀，让我多了一些冷静的思考，在提出问题、分析问题时有了更多的角度，表述也比先前的成熟；7年的时间也让我多了几分世故，文字中少了当年的锐气。作为一名电视艺术的工作者，高校给了我一个舞台，让我可以持续去做研究，感谢所有帮助我走上这个舞台的家人和老师。年近不惑，细数一下，自己大概还可以工作20年，"不忘初心，方得始终"，在今后的科研道路上，我将谨记恩师们的教诲：带着问题去思考，去研究问题，静下心来做学问。

书稿的最终完成，我要感谢我的爱人周晓峰女士，在我一边忙于学院行政工作一边写作本书的时候，晓峰承担了家庭的主要工作，做家务、陪儿子学习占据了她大量的时间，没有她的支持和默默付出，本书无法完稿。

感谢中山大学出版社编审邹岚萍女士，她的帮助与宽容是本书最终能完稿并出版的主要原因。

感谢金陵科技学院。2014年我来到金陵科技学院工作，新的平台给了我更多机会从事科研，也使得我有了出版本书的机遇。

限于本人的学识和能力，本书在研究过程中所提出的一些观点一定会有不妥之处，书中一些材料的引用也可能出现谬误，还请专家、学者、业界同仁、读者朋友们不吝指教。

<div style="text-align: right;">
王贤波

2018年11月7日于天鹅湖花园寓所
</div>